# 크리에이티브의 시간들

CREATORS ON CREATING

# 크리에이티브의 시간들

## : 상상력과 창의력을 깨우는 39편의 에세이

CREATORS ON CREATING

: Awakening and Cultivating the Imaginative Mind

우리의 특별한 가수들인 낸시와 키티, 그리고
마음을 담아 연주한 척 리부츠키를 기억하며

목차

## 제3부 상상력의 그물

## 제4부 창의적 생태학

## 제5부 장인 정신에 대한 헌신

## 제6부 벌거벗을 용기

창의력과 건강, 자기실현의 개념은 점점
인간과 가까워지고 있다.
아마 언젠가는 같은 뜻이 될 것이다.

-에이브러햄 매슬로

꿈꾸는 세상의 아름다운 면모를 만들어 내는
모든 인간은 완벽한 예술가이다.

# 머리글

창의력은 많은 문을 여는 열쇠이다. 창의력은 인간의 다양한 활동을 더 넓고 유용하게 만들어 준다. 영적인 활동부터 육체적인 활동까지, 남을 위하는 마음부터 자신을 위하는 마음까지, 실용적인 분야부터 이상적인 분야까지 그 범위는 매우 넓다. 창의력과 관련된 사례는 인간사 전체를 통틀어 너무나 많다. 20세기 인간의 의식 연구 전면에 등장한 창의력은 최근 몇 년간 빠르고 급진적인 사회 변화 속에서 매우 중요한 키워드가 되었다. 그리고 불확실한 미래로 접어드는 최근 그 가치는 더욱 커지고 있다.

그러나 이토록 마법 같은 창의력도 더는 실용적인 열쇠로 사회의 인정을 받거나 사용되지 못하고 있다. 가령 정부가 직면한 여러 문제를 창의적인 방법으로 해결한다면 우리의 삶은 훨씬 더 윤택해지지 않을까? 기성 종교가 설파하는 고리타분한 신조와 의식을 버리고 신을 향한 개인적인 깨달음을 전파한다면 삶에 대한 우리의 태도는 더 깊어지지 않을까? 의료와 공교육 분야가 협업을 통해 인적 자원에 대한 문

을 더욱 창의적인 방향으로, 확장된 지식 기반의 새로운 방향으로 개방한다면 우리 삶의 질은 훨씬 더 높아지지 않을까?

이러한 생각은 모두의 이익을 위한 가장 희망적인 변화의 원천이 창의력이라는 깨달음을 준다. 창의력은 내 가족과 직장, 내가 사는 동네의 거리와 도시에 더 나은 변화를 불러올 수 있다. 창의력이 넘치는 사람은 스스로 이러한 변화를 만들어 낼 수 있다. 창의력은 더욱 발전할 인류를 위한 열쇠이자 인간의 잠재력을 실현하고 파괴력을 통제할 수 있는 열쇠라 해도 과언이 아닐 것이다.

## 의미를 찾는 도구, 창의력

개인과 사회의 이익을 위한 도구로 창의력을 활용해야 한다는 것이 이 책의 요지는 아니다. 조금 더 깊이 철학적으로 살펴보자면, 창의력은 의미에 대한 탐구이다. 또 자아의 신비, 어쩌면 그보다 더 큰 존재의 신비를 꿰뚫어 보고자 하는 시도이다. 존재의 기원 자체가 창조 탐구에서 시작되었고, 금세기 과학은 크고 작은 흥밋거리를 유발하는 도전적이고 중요한 질문을 제기하지 않았는가.

과학의 창의성은 두려울 것이 없다. 심지어 주제를 넘어서는 호기심으로 가득하다. 과학은 우주의 항성과 원자를 밝혔다. 광대한 것은 물론 너무 작아 존재조차 모르던 것들을 우리에게 전해 주었다. 입자 물리학은 원자의 분열을 넘어 물질의 핵심을 다룬다! DNA를 떠올려 보라. 삶의 모든 이야기가 DNA에 깃들어 새겨져 있을지도 모른다. 그렇다면 우리는 과연 삶을 새롭게 디자인할 수 있을까? 인간은 이제 새로

운 유전자를 만들고 심지어 특허를 부여하며 인간 DNA의 다음 단계, 즉 유전자 지도를 만들어 내려고 시도하고 있다. 그런 면에서 확실히 창의력은 실용적인 분야가 되기 위해 오만한 노력을 하고 있는지도 모른다.

어떤 이들에게 과학은 예술과 종교의 적으로 보일지 모르지만, 정작 두 분야와 아주 많은 공통점이 있다. 종종 올바른 해결책은 가장 심미적인 해결책이 될 수도 있다. 유전학과 천체 물리학 분야에서 과학이 발견한 것보다 더 신비롭고 경외심을 불러일으키는 것은 무엇일까? 창조의 신비를 파헤치는 과학은 창조의 비밀을 없애기보다는 오히려 늘렸다.

## 창의력과 나의 대화

1950년대, 미국 캘리포니아 대학 버클리 캠퍼스에서 연구 심리학자로 일하면서 유명한 작가, 건축가, 수학자, 저명한 과학자, 예술가 등과 함께한 연구 작업은 나에게는 커다란 행운이었으나 때로는 견딜 수 없는 고통이었다. 흔히 종합 평가라 불리는 새롭고 방대한 연구법을 접목해 사흘간 창의적인 이들과 인터뷰, 실험, 시험을 진행하고 단체 토론을 벌였다.

누군가는 평가를 하고 누군가는 질문을 받았다. '평가' 과정을 거치면서 연구에 참여한 심리학자들은 극도로 강렬하고 힘든 경험을 하며 몇 주를 버텼다. 이를 파티라 일컫는다면, 이건 마치 점심과 저녁, 그리고 여가를 모두 포함하는 엄청난 야근 파티라 해야 할 것이다! 게다가 우리가 상대한 사람은 심리학의 수천 가지 실험에서 '피실험자' 역할을 수행

한 유순한 대학 2학년 학부생이 아니었다. 아니, 오히려 그 반대이다! 소위 창의적이라는 '피실험자'들은 종종 터무니없고, 괴팍하며, 아무런 구속도 당하려 하지 않고, 규칙에 반항하며, 자기 소유와 자기주장을 거부하기도 했다. 예컨대 상당히 당당한 태도에 엄청난 부(물론 시인들은 제외하고)를 지니고, 거친 말투로 실험 문항에 대한 무례한 태도를 보이며, 문화사에 길이 남을 위치를 지닌 직관적이고도 내성적인 사람이 피실험자라고 상상해 보자. 가난한 심리학자들이 직면한 고난과 역경을 쉽게 짐작할 수 있으리라.

내가 겪은 고통은 치통 비슷한 것이었다. 그리고 곧 흉통 비슷한 것을 겪은 1960년대에 이르러 나는 논문을 발표할 예정이었다. 마음은 천 갈래, 만 갈래로 찢어졌다. 나는 창의력은 전통적이고 순응적인 것이며, 어떤 사람들에게는 1950년대를 위로하는 방법이 되어 준다고 여겼다. 더 많은 표현의 자유, 더 깊은 정직함 등의 새로운 가능성이 손짓하는 것 같았다. 진심으로 말이다.

이 연구에 열정적인 태도로 참여했지만, 나는 때로 창의성에 관한 '객관적' 연구는 무기를 준비하는 순응성이라고 여겼다. 과연 나는 어느 편이었을까? 나는 작가로 구성된 피실험군의 첫 번째 연구 책임자였다. 나는 나를 연구 대상자로 상상해 보았다. 모든 설문 조사와 면접 일정을 정리하고 새로 깎은 연필과 녹음기를 챙겨 실험실로 들어가 '평가'를 받는 것이다. 곧 동료 학자들이 문밖에 모여 내 욕설과 고함, 종이가 찢기고 연필이 부러지는 소리에 귀를 기울인다. 내가 괜찮은지 강제로 문을 열어 보아야 하는 것은 아닌지, 아니면 내가 문을 열고 나타나기를 기다려야 하는지 고민한다. 그리고 감사하게도 나는 스스로 결론을 내릴 수 있었다.

얼마 지나지 않아 나는 나의 첫 번째 단편 소설을 썼다. 연구가 어떤 의미인지를 스스로 알아보고 싶었다. 그리고 소설을 쓰는 것이 내게는 효과가 있었다. 나는 적어도 창작의 고통을 일부나마 느꼈고, 그들을 이해할 수 있었다. 창조의 과정이 수반되어야 가능한 일이었다.

내가 연구를 통해 얻은 교훈은 창조의 과정에 뛰어드는 모든 사람이 반드시 깨달아야 하는 것이었다. 창의력은 자아의 깊숙한 곳을 파고든다. 물론 누구나 자아의 깊은 곳까지 파고들지 않도록 노력하겠지만, 지나치게 통제하려고 하면 그만큼 비싼 대가를 치르게 된다. 또한 여러분이 선택하지 않은 창조의 경험 일부를 영영 잃을 수도 있다.

## 평가 또는 대화?

당시의 실험은 심리학 테스트와는 별개로 무척 흥미롭고 교훈적인 경험이었다. 조직적인 대화를 통해 창의적 작업과 개인의 삶의 관계를 발견하기 위해 고안된 질문들을 중심으로 실험을 진행했다.

질문 내용은 다음과 같다. 스스로에게 질문을 던져 보자. 자신이 흥미를 느끼는 질문을 골라 답을 작성해 보자. 친구와 함께 녹음을 해 봐도 좋다.

1. 당신은 스스로를 창의적인 사람이라고 생각하는가? 만약 그렇다면 그 이유는? 반대로 그렇지 않다면 그 이유는?
2. 당신의 성숙함이 당신의 창의적 능력 및 무언가에 헌신하는 능력과 관계있다고 보는가? 당신은 작업을 통해 성장하

는가?

3. 창조 행위는 어떠한가? 당신에게 큰 의미가 있던 작품을 떠올려 보라. 그리고 조금 더 자세히 설명해 보자.

4. 작업 당시 당신이 알지 못하던 무언가가 당신의 내면에서 일어나고 있었는가? 그 시기에 경험한 것들을 구체적으로 예를 들어 보라. 그 당시 당신의 삶 또는 당신의 작업에 변화가 있었는가?

5. 당신의 창의력에 변화와 흐름이 있는가? 갑자기 아이디어가 가득 차는가, 아니면 고갈되는가? 어떤 영감을 받아 갑자기 창의력이 솟구치는가, 아니면 오랜 기간 영감이 떠오르지 않는 시기가 있는가? 그 당시에는 몰랐더라도 돌이켜 보니 당신의 영감에 영향을 줄 만한 매우 중요한 사건이 일어난 적이 있는가? 언제 작업이 '완성'됐다고 느끼는가? 작업이 '완성'되었을 때, 그게 완성이라고 느끼는가? 작업이 끝나면 기분은 어떠한가? 행복할 때 가장 생산적인가? 생산적이지 않을 때 고통스러운가?

6. 혹시 창의적인 작업을 미루는 경향이 있는가? 창의력이 쌓이기를 기다리는가? 그렇다면 그 이유는? 무엇이 당신을 회피하게 만드는가?

이와 같은 질문들을 통해 여러분은 자신의 창의력에 대해 매우 진지하게 고민하게 될지도 모른다. 그것이 바로 이 책의 목표 중 하나이다. 단지 읽기 위한 책이 아니라 자신을 고찰하게 만드는 책이 되기를 바란다.

# 당신과 나를 위한 연구의 가치

연구원들에게는 항상 골치 아픈 질문이 하나 있었다. 창의력은 측정하고 분석하고 해부해서는 안 되는 신성한 분야이자 인간성의 발현이며, 천박한 과학적·심리학적 호기심의 대상이 되어서는 안 되는 것이 아닌가 하는 점이었다. 그러나 아마도 그 답은 '아니다'일 것이다. 그렇다면 이런 질문을 던질 수도 있다. 현실의 본질에 관한 연구와 논문은 무엇을 주의 깊게 조사하고 평가해야 하는가?

우선 본질의 어떤 과정에 대한 확실한 예를 살펴야 한다. 그 이유는 단순하다. 더 확실하고 더 구체적인 사례일수록 일반적인 현상에 대해 더 많이 드러낼 수 있기 때문이다. 특정한 지식은 대부분 과정에 대한 이해로 전달된다.

창의력은 좀 더 구체적으로 말하자면 인적 자원이다. 일반적인 인간의 잠재력 중 일부이며, 스스로 길러 낼 수 있다. 또한 보살핌을 통해 길러 낼 수도 있다. 선생님은 학생의 창의력을, 부모는 자녀의 창의력을, 그리고 자녀는 부모의 창의력을 길러 낼 수 있다! 연인은 연인에게서, 목회자는 교인들에게서, 연예인은 청중들에게서 창의력을 끌어낼 수 있다. 창의력은 양쪽 모두에게 효과적일 수 있으며, 우리를 더 강하게 만드는 상호 관계의 중요한 부분이 될 수도 있다.

버클리 연구를 돌아보면, 나는 피실험군의 창의력을 해석하고 그 조건을 명시하며 그것을 우리가 이해할 수 있는 무언가로 만드는 데 어느 정도 도움이 되었다는 점에서 만족한다. 그 업적을 위해 시간을 내고 창의력이라는 마법의 신비와 견고함을 일정 부분 포기한 유명 인사들이 우리의 후원자들이었다. 나는 우리의 발견이 모두 주목할 가치가 있는 철

학적 질문뿐 아니라 중요한 실용적 질문에도 어느 정도 답을 주었다고 생각한다(Barron 1963 : 1969 인용). 그 연구는 그 자체로 새로운 것이었다. 그런 연구는 이전에도 없었고, 이후에도 없을 것이다. 그 연구는 창의력의 예술성과 과학 분야에는 물론 심리학의 역사에도 독특한 위치로 남아 있다.

## 가장 중요한 것

이 이야기를 꺼낸 이유는 이 책은 어떤 의미에서는 여러분이 마음속으로 선택한 창의적인 사람들과 대화를 나눌 기회이기 때문이다. 몇몇은 아주 유명하고 일부는 덜 유명할지 모르나, 모두 예술에 있어서는 개인주의적이고 상당히 침착하며 남들과 다르고 파워풀하며, 동시에 독창성이 분명한 사람들이다. 버클리의 심리학자들처럼 여러분도 창의력에 대한 일반적인 방법으로 무언가를 배울 수 있고, 이들과의 대화를 통해 특별한 방법으로 무언가를 얻을 수 있다. 또 내면에 잠재되어 있는 창의력을 찾는 데도 도움이 될 수 있다.

이 책은 다양한 방이 있는 일종의 공간이다. 가령 헨리 제임스는 자신의 글이 작은 캔버스 위의 1에이커짜리 십자수와 같다는 비평에 답한 적이 있다. 캔버스가 시간(물리적 시간이나 일, 월, 연과 같은 시간이지만 예술을 통해 영원히 지속되는)이고 자수가 개인의 의식이라는 것을 바탕에 둔다면 그 비판은 사실이라고 동의했다. 그러나 헨리 제임스는 쉼표와 종속절, 절 속의 절에 지나치게 빠져 있었으므로 그의 의식은 우리가 일반적으로 생각하는 것과 다를 수 있다. 헨리 제임스보다 평범한 우리조차도 말하고 행동하는 것보다 훨씬 더

많은 것을 생각으로 풀어낸다. 창의력의 의식 너머로 쌓인 이미지와 인상은 마치 금고 안의 돈처럼 무궁무진하다.

프로이트와 융은 서로 다른 방식으로 꿈의 세계를 탐구했다. 비가 오는 날에 운이 나빠 특별한 창의력을 찾을 수 없는 우리 모두는 그들이 그런 것처럼 항상 꿈에 의지하곤 한다. 개인의 창의성을 마음대로 가질 수 있는 꿈이라는 이미지의 공간 말이다. 아니면 우리는 책을 읽거나 도서관, 박물관, 갤러리, 비디오 대여점에서 이를 찾을 수도 있다. 각각이 창의력이라는 파티에 참가할 초대장이나 마찬가지이다. 마음속 그곳에 작품이 있고 아주 오래전에 조립되어 먼지가 뽀얗게 쌓일 만큼 방치되었을 수도 있지만, 다른 의식이 함께 파티를 열어 주기를 기다릴지도 모른다. 이런 마음의 공간을 깨닫는 것만으로도 바른 정신으로 좋은 벗들과 함께 있다고 느끼는 데 도움이 된다.

나는 창의적인 사람들이 살아 숨 쉬며 돌아다니든, 단순히 그림, 영화, 건물, 글, 발명품, 참신한 기획력과 같은 다른 형태의 창조물을 발견하는 것이든, 그들과 가까이 접촉하는 것만으로도 자신의 창의력 계발에 도움이 된다고 믿는다.

이 책의 세 편집자 모두 이 책을 함께 엮는 작업과 그에 따르는 광범위한 독서를 통해 자신을 다시 한번 바라보고 과연 우리가 창의력을 기르는 데 최선을 다하고 있었는지 자문하는 시간을 가졌다고 생각한다.

## 그렇다면 어떤 종류의 파티인가?

우리가 이 책에 다양한 사람을 모아 놓은 것만은 확실하

다. 내용이 전개될수록 각각의 사람을 선택한 이유는 분명해진다. 하지만 편집자들만 대답할 수 있는 흥미로운 질문이 하나 있었다. 과연 우리가 이 모든 글을 하나로 엮음으로써 창의력에 대해 일반적으로 배운 것이 있느냐라는 질문이었다. 답은 '그렇다'였다.

나는 우리가 선택한 작품들에 대한 문헌 검색을 하면서 예상치 못한 몇 가지를 배웠다고 믿는다. 우리의 기준은 단순히 '그들이 창의적이고, 그들의 말과 흥미로운 방식을 통해 그 창조가 어떻게 일어났는가를 말해 주었는가'였다. 이는 우리가 목록을 작성하고 지역 도서관을 어슬렁거리기 시작하고 컴퓨터로 먼 곳에 있는 도서관에 접속하기 시작하면서 검색한 기본이었다. 우리는 호메로스, 부처, 노자, 심지어 헤로도토스, 아리스토텔레스, 아우구스티누스, 사포, 공자, 이크나톤, 그리고 미켈란젤로, 단테, 뉴턴, 엘리자베스 여왕, 존 던, 밀턴으로부터 무언가를 발견할 수 있으리라 생각했다. 그러나 우리 생각과는 달랐다! 그들은 실제로 무언가를 창조했으나 대부분은 자신이나 다른 사람들에게 특별한 자기 작품을 떠벌리지 않았다. 사람들이 그들의 작품을 몰랐다는 것은 아니다. 단지 그들이 창조의 과정에 관해 말할 생각을 하지 않았을 뿐이다(물론 주목할 만한 예외도 있는데 레오나르도 다빈치도 그중 하나였다).

낭만주의자들과 함께 19세기 초가 되어서야 인간은 창조적 과정에 관한 자기 인식의 힌트를 얻기 시작하고, 20세기에 이르러서야 자기중심적 사고가 가능해졌다. 창조적 과정에 대한 관심은 19세기 말까지 매우 명확하지 않았는데, 이는 창조적 과정을 우리가 '무의식의 발견'이라고 부르는 일반적인 마음의 움직임 일부로 여겼기 때문으로 보인다. 이것

은 우리가 예상하지 못한 점이었다.

## 20세기와 팽창하는 세계

편집자인 우리는 작품 선정에 따른 지리적·시간적 협소함을 미리 사과하고자 한다. 우리는 많은 책을 읽고 생각한 끝에 마침내 20세기가 우리에게 가장 좋은 시기라고 결정했다. 그럼에도 불구하고 지난 20년은 충분히 반영하지 못했는데, 이는 창작자 대부분이 아직 자기 작품을 많은 이에게 들려줄 지점에 도달하지 못했기 때문이다.

또한 우리는 우리가 유럽과 북미의 경계를 넘어 넓은 세계를 다 담아내지 못했다는 점도 인정한다. 우리는 가능한 한 인간의 다양성을 대표하고자 노력했다. 그러나 우리가 엮어낸 많은 작품이 '백인 위주'일 것이다. 우리가 접근할 수 있는 문헌 내에서 우리가 선택한 작품은 모두 의미 있고 우리가 해석할 수 있는 범위였으나, 이 묶음이 일종의 '한 집단'처럼 보인다는 점에서는 한계가 분명하다는 점을 인정한다. 앞으로 이 점을 명심하고, 우리가 할 수 있는 방법으로 더 깊이 탐구해야 할 것이다.

## 증기 기관의 선두를 차지한 세기

무의식이 있고 없고를 떠나, 그리고 그것이 새로운 발견인지 아닌지를 넘어, 유럽의 20세기는 의식뿐만 아니라 태도와 수단의 혁명을 예고하며 시작되었다.

1900년 프로이트는 《꿈의 해석The Interpretation of Dreams》을 출판한다. 융은 이후 그 작품을 읽던 당시를 회상하며 "그때까지는 전혀 떠올리지 못한 개념"이라고 말했다. 융은 즉시 프로이트에게 연락을 취했고, 두 사람은 곧 호텔에서 만나 엄청난 토론을 벌이기 시작했다. 그 만남과 정신 분석의 새로운 조직을 통해, 인간의 의식에 그렇게나 커다란 영향을 미친 확장된 심리 분석이 세상에 나왔다(그리고 아직도 갈 길이 멀다!).

당시의 정신 분석학은 무의식에 관한 생각, 즉 성적이고 폭력적인 충동의 들끓는 덩어리이지만 얼어붙은 어둠 속에 갇혀 있는 무의식을 보편적인 지위로 끌어올린다는 점에서 특정한 나르시시즘이라는 비난을 받을 수 있다. 프로이트는 성sex을, 융은 상징symbol을 중요시했으며, 융은 전형적인 이미지를 가진 집단적인 무의식을 강조했다. 정신 분석학은 부분적으로 서양 문화에 대한 급진적인 비판이었다. 프로이트는 자신의 책 《문명 속의 불만Civilization and Its Discontents》)에 대해서도 이를 간결하고 진실하게 표현했으며, 과학과 기술에서 악의 현실과 그림자*의 폭발적인 위협에 대해서도 정의했다.

서구에서는 창의력의 한 세기가 이동하고 있었다. 세계에서 가장 새롭고 빠른 기차인 20세기 유한 회사가 그것의 상징이었다. 상당히 다양하며 전례 없는 방식으로 의식과 인간의 진취성이 확대되었다. 1904년 수학 물리학자 푸앵카레는 특수 상대성 이론을 주장했고, 1905년 젊은 아인슈타

---

* 프로이트가 주장하는 정신 분석학의 개념으로, 그는 유년 시절에 겪는 일종의 트라우마나 충격 등이 내면에 그림자를 형성하는 데 큰 영향을 미친다고 주장했다.

인은 이를 지지했다. 상상할 수 있는 우주는 아직도 다른 것들의 힌트가 남아 있는 시공간이라는 새로운 차원을 차지했다. 과거 인류의 기억 속 원형이 새로이 정의되고 대중 심리학과 문학에서도 널리 인정받았다. 그러나 20세기는 이전 세기와 다른 새롭고 강력한 방식을 구현하고 있었다. 1902년 라이트 형제는 키티호크에서 달을 향해 그리고 곧 목성을 향해 항해를 시작했다('이륙'을 뜻하는 키티호크는 미국 노스캐롤라이나주의 소도시 지명이자, 발톱과 부리, 포식자의 급습 그리고 날개를 시험하는 새의 모습을 의미한다). 헨리 포드는 그의 (곧 탱크가 될) 소형 자동차로 아직 건설되지 않은 미국의 고속 도로를 잡아먹기 시작했다. '가까운 시일 내에'는 20세기를 의미하는 핵심 단어였다. '가까운 시일 내에 혹은 그보다 더 빨리'가 20세기의 속도감을 말하고 있었다.

## 자유를 향한 새로운 탐구
### : 해방을 향한 여성 운동가

버지니아 울프는 '자기만의 방'의 필요성을 선언했고, 영원히 알려지지 않을 위대한 여성 문학가들의 역경을 감동적이고 개인적인 방식으로 상상했다. 아마 우리가 알고 있는 수많은 남성 작가의 여동생이나 누나였을 것이다. 시간이 흐를수록 여성들은 사생활과 함께 오는 값을 매길 수 없는 자유를 발견했고, 이 책에 담은 것처럼 많은 여성이 자신의 목소리를 찾기 시작했다. 억압받은 이들은 자신들을 부정하던 방식으로 목소리를 내기 시작했다. 여성들은 전통적으로 제한된 방식으로 창의적이었다. 가정을 만들고, 가족을 부양하

고, 인간적인 관계와 개인적인 가치를 형성하고 기르며, 출산을 통해 아이를 길러 내는 방식으로 말이다. 그러나 이제 그들은 여성이라는 이유로 거절당하던 과학적·수학적·예술적 능력을 표현할 방법을 찾고 있었다. 버지니아 울프는 자기만의 시간과 공간을 중요하게 생각했으나, 그보다 더 중요한 것은 가족을 부양하는 데 에너지를 쓰는 게 아니라 다른 일을 선택한 여성들의 자기 정의와 사회적 수용이었으리라. 종종 이것은 단순한 인정과 사실의 변화를 의미했다. '집안의 가장'들이 공동 책임을 지고, 필요할 때 요리와 설거지를 하고, 기저귀를 갈아야 했다.

1920년 미국에서는 여성의 선거권을 인정하는 수정 헌법 19조의 비준과 함께 여성이 속박에서 벗어나는 결정적인 순간이 왔다. 이는 수천 명의 여성이 조직을 결성하면서 시작되었다. 이들은 싸우는 과정에서 가부장제 아래의 터무니없는 신체적·정신적 학대를 당했지만, 그럴수록 결의는 더욱 굳어졌다. (우연히도 비준을 위한 결정적인 투표는 아침에 이미 반대표를 던진 테네시주 의원의 투표였다. 그날 오후 그는 테네시주 시골에 사는 어머니로부터 편지를 받았다. '나는 네가 좋은 아이라는 사실을 알고 있고, 네가 옳다고 알고 있는 것에 투표하리라 믿는다.' 그는 즉시 자신의 표를 바꾸었다. 목적을 달성하는 데는 여러 방법이 있는 법이다.)

## 소수 민족을 위한 민권, 한 번에 조금씩

또 다른 전투가 1920년대 미국에서 승리를 거머쥐었다. 이 시기 재즈가 전성시대를 맞이한다. 억압받는 이들의 영혼

과 자유를 표현한 토착적이고 유일한 미국의 창조물이었다. 노래와 가수들이 한몫을 했다. 물론 쉽지 않은 길이었다. 빌리 홀리데이는 흑인 남성들의 린치에 관해 쓴 〈상한 과일 Strange Fruit〉이라는 곡을 연주했다. 메리언 앤더슨은 미국 독립 혁명의 딸들과 그들의 무분별한 반대를 조금도 개의치 않던 또 다른 용감하고 창의적인 여성 엘리너 루스벨트의 초대로 링컨 기념관 계단에서 수많은 청중을 향해 노래를 불렀다.

1930년대의 그 역사적인 10년 동안 '잊힌 사람'[미국 내 중산층과 노동자 계급을 일컫는 말]은 위대하고 용기 있는 지도자 프랭클린 델러노 루스벨트에 의해 기억되었다. 그는 신체적으로 장애를 갖고 있었지만 독일과 이탈리아에서 발생한 집단주의에 정신적으로 활기차게 대항했다. 파괴와 창조를 예고하는 사건들이 전개되기 시작하자 그는 무슨 일이 일어나는지 예의 주시하며 위험에 처한 전 세계를 위해 다시 힘을 보탰다. 그러나 상황은 이전처럼 간단하지 않았다. 1938년 베를린에서 원자 폭탄 개발을 시작했고, 원자 핵분열 연쇄 반응이 1942년 말 시카고에서 이루어졌으며, 로스앨러모스의 과학자들은 1945년 결국 위대한 지성의 업적을 폭발시켰다. 무분별하고 어쩌면 불필요한 업보의 불이 히로시마를 집어삼켰고, 그 후 전 세계가 알게 된 모든 핵폭발로 인한 방사성 폐기물의 잿더미 속에서 그 불은 여전히 타오르고 있다. 우리를 과학과 심리학, 그리고 인간 의식의 진화에 있어서 창조성 연구가 가능하고 필요해진 역사적 지점으로 이끈 것은 아마도 이러한 사건들일 것이다.

# 창의성의 본질 : 질문과 대답

중요한 질문들에 대한 답을 전부 얻을 수는 없었으나 그럼에도 많은 진전이 있었다. 《심리학 연례 리뷰Annual Review of Psychology》에 발표된 일종의 〈진행 연구 보고서〉에는 여러 가지 문제에 대한 증거들이 요약되어 있다(Barron and Harrington 1981 인용). 최근 몇 년 동안 창의성에 대한 과학적 연구 결과에 관련된 다른 많은 검토가 있었다. 창의성 관련 서적 그리고 그 분야 지도자들의 초기 논문(종종 중요한 콘퍼런스 내용을 담고 있다)이 출판되었다. 또한 몇몇 질문에 대한 새로운 연구 경향도 나타났다. 지능의 요소(마음의 틀 혹은 다중 지능이라고도 함), 창의력의 생태학, 창의력과 리더십, 창의적 커리어, 창의력과 정신 건강, 동기와 창의력 등 다양한 연구가 진행 중이다. 그리고 이 분야는 연구는 물론 새로운 응용 분야를 위한 활발한 학문으로 남아 있다.

그렇다면 이런 연구 경향에는 어떤 중요 질문이 있을까? 우리가 모든 질문에 답을 할 수는 없겠으나, 최소한 현재 진행 상황이 어떤지는 그려 볼 수 있을 것이다. 창의력과 지능에 관한 질문을 시작으로 기술적이지 않은 방법을 통해 동향을 살펴보자.

## 높은 창의력에는 높은 IQ가 필수적인가?

높은 IQ가 도움이 될 수는 있다. 가령 당신이 아는 가장 똑똑한 사람 10명의 목록을 만들고, 가장 창의적인 사람 10명의 목록을 만들어 보라. 몇 명이나 중복되는가? '중복'된다는 것은 곧 창의력과 지능 사이에 연관 고리가 있음을 뜻한

다. 다른 방법도 있다. 여러분이 아는 사람 중에서 뛰어나게 똑똑하지는 않지만 창의적인 사람의 목록을 만들어 보라. 목록에 들어 있는 사람들을 살펴보다 보면 곰곰이 생각할 시간이 필요할 것이다.

문제를 해결하기 위해 고도의 지능이 절대적으로 필요한 창조적인 작업도 있다. 문제에 대한 민감성도 창의적 사고의 한 측면이지만, 그 지점에 도달해야만 창의성이 발휘되기도 한다. 그러나 창의적인 해결책에 대한 개방성을 고려하면 IQ가 높지 않아도 창의적일 수 있다. 누군가의 작품이나 행동을 '창의적'이라고 평가하는 기준은 결국 그 작품이 얼마나 참신하고 독창적이냐이다.

최근 나는 〈간호사라는 직업에서 창의성의 생생한 경험 The living experience of creativity in the nursing profession〉이라는 박사 학위 논문을 읽었다. 저자는 상사들이 '창의적인 간호사'라고 소개한 간호사들을 인터뷰했다(Davis 1995 인용). 그녀는 창조적인 행위가 발생한 맥락을 설명하고자 했다. 그리고 대부분 이런 요소는 다음과 같은 상황적 맥락에 따랐다. 고통에 처한 환자, 일반적인 절차가 효과가 없는 경우, 환자를 돕고자 하는 간호사의 깊은 내재적 동기, 일반적인 사물의 비정상적 사용을 포함한 즉흥성, 고통스러운 처치를 해야 할 때 몇 분간 환자의 주의를 돌리는 영리한 방법, 다른 간호사들과 동맹을 맺음, 그리고 때때로 의전에 반하는 용기를 갖는 것(특히 담당 의사의 비난을 감수하는 것을 의미함) 등등.

나는 이 논문이 직업적인 상황에서 가식적이지 않은 창의성을 강조했기에 마음에 들었다. 가령 위대한 아인슈타인도 단순하고 일상적인 창의력을 기르고자 하는 수많은 무고한

사람에게 자기도 모르게 해를 끼쳤을지 누가 알겠는가. "그 사람은 아인슈타인이 아니야"라든가 "나는 아인슈타인과 같은 천재가 아니야"라는 말을 분명 듣거나 해 본 적이 있을 것이다. 복잡하고 신비로운 우주의 비밀을 그처럼 탁월하고 독창적이며 놀랍도록 우아한 단 한 줄의 방정식으로 표현할 수 있었다는 사실이 당신이나 우리 모두를 불쌍하게 만들지 않았는가. 따라서 창조의 힘은 우리 모두에게 잠재되어 있으며, 위대하고 웅장한 방법이 우리의 능력을 넘어선다면 작은 방법으로 그것을 표현해야 한다는 사실을 기억하는 게 매우 중요하다.

개인의 지능은 창의력에서 일부 역할을 하지만 반드시 큰 비중을 차지하는 것은 아니다. 그리고 지능은 결코 하나의 하위 개념이 아니라는 사실을 기억하라. 중요한 고려 사항은 지능이 다방면에 걸쳐 있다는 사실, 즉 지능 검사자들이 말하는 것처럼 지능의 구조가 다요소적이라는 것이다. 다시 말해 지능은 다양한 능력, 다양한 매체, 그리고 아주 작은 것부터 아주 큰 것까지 다양한 크기의 의미와 느낌 덩어리로 구성되어 있다는 뜻이다. 단어와 숫자, 시각화, 공간적 추론이 전부는 아니다.

창의성 역시 다요소적이며, 단어와 숫자, 이미지 및 공간 차원에 제한되지 않는다. 순간적인 미소도 몸짓이며, 주저하는 발걸음도 마찬가지이다. 두 가지 모두 당사자뿐만 아니라 연극이나 영화에서 일어나는 창조적인 행위일 수 있다. 위대한 배우들은 다양한 방식으로 감정을 전달한다. 흐느낌이나 노래는 호흡과 목소리, 입과 폐를 사용하는 가장 강렬한 감정의 표현일 수 있으며, 인간 삶의 모든 의미가 그 안에 담길 수 있다. 그림은 운동 감각적이고 시각적이며 공간적이

다. 캔버스를 긋거나 물감을 튀기거나, 빈 공간에 있는 점처럼 작고 단순할 수 있다. 그러나 물감으로 선을 그리거나 물감을 튀기는 것은 단순하지만 복잡할 수도 있다. 물리적 크기가 아니라 의미로서의 우주가 가장 중요한 것이다.

지능뿐 아니라 창의성도 다면적일 수 있다. 연구에 따르면 창의성은 독창성, 유창함, 아이디어의 양, 적응적 유연성, 자발적 유연성, 표현의 유창성, 문제에 대한 민감성 등 수많은 측면으로 묶여 있다. 이 모든 것은 다양한 감각 양식으로 표현될 수 있으며, 크거나 작은 단위로 표현될 수 있다.

IQ란 무엇일까? IQ는 정신 연령을 생활 연령으로 나눈 다음 100을 곱해 산출되는 숫자에 불과하다. 정신 연령은 다양한 정신적 과제에 대한 점수로 추정한다. IQ 테스트는 기본적으로 언어 이해와 습득, 추론과 문제 해결의 간단한 작업에서의 편의성, 공간에서의 간단한 기하학적 형태를 인식하고 조작하는 능력, 숫자에 대한 기억, 분류 원리에 대한 경계성(즉 어떤 면에서 유사하거나 다른가?) 등에 대한 능력의 개요이다. 물론 결과는 의미 있지만 IQ가 독창성을 증명한다고 말할 수 있을까? 대부분의 IQ 테스트 항목은 이미 테스터에 의해 결정된 하나의 답을 요구한다. 하지만 세상의 창의성은 열려 있고, 해결책은 알려지지 않았으며, 우리에게 크거나 작은 놀라움이 준비되어 있을 수 있다.

따라서 시험에 의해 측정된 IQ와 창의성에 아주 약간의 관련이 있다 해도 놀라울 일은 아니다(Barron 1969 인용, 창의성과 지능에 관한 장 참조). IQ가 115 또는 120이 되면, 거의 관계가 없고 오히려 성격과 동기 부여의 다른 요소들이 더 큰 영향을 미친다. 여기에는 생각 없이 순응하는 방식이 아닌 독립적이고 자율적으로 일할 수 있는 능력과 동기, 높

은 수준의 일반 에너지, 심적 에너지, 하나의 이론이나 인식에서 모순되거나 다른 사실을 이해하려는 추진력, 사고와 행동의 유연성 등이 포함된다.

## 창의력으로 유명한 사람들에게서
## 동기가 더 자주 발견되는가?

그렇다. 창의적인 사람들에게는 특징적인 동기 부여 패턴이 있다. 동기 중 하나는 오롯이 창조하려는 욕망이다! 때때로 사람들은 창의성을 가치 있는 것으로 인식하지만 개인적인 지도력이나 삶의 주요 동기로 여기지는 않는다. 그들은 '다른 사람들이 창조하도록 내버려 두자. 세상에는 해야 할 일이 많고, 나는 내가 할 일을 하면 된다'라고 생각한다. 누구도 그런 자유방임적인 태도에 트집을 잡을 수 없다. 우리가 말할 수 있는 것은 창의적인 사람들은 그렇지 않다는 것이다. 그들은 무엇보다도 창조하기를 원한다. 심지어 그들이 처한 상황이 좋지 않을 때, 예컨대 직업적으로 기회가 부족한 상황일 때도 그들은 자신만의 시간을 내 무언가를 창조할 일정을 만든다. 그것이 가장 중요하고 본질적인 동기 부여가 되는 것이다.

내가 '우주론적 동기'라고 일컫는 것이 창의적인 사람들에게 존재한다는 사실을 잘 안다. 비록 그것이 뒷마당에 사는 곤충이나 마을 사람들, 혹은 자신의 개성을 연구하는 것이라 할지라도 그들은 본인의 경험을 토대로 온 우주를 건설하려고 한다. 우리 각자는 잠재적인 우주이다. 그곳에서 질서를 찾고 모든 것을 이해하려는 욕구가 바로 우주론적 동기라 할 수 있다.

성격과 관련해서는 몇 가지 특징이 두드러진다. 하나는 판단의 독립성, 즉 스스로 생각해야 한다는 것이다. 이는 종종 순응에 대한 저항, 심지어 권위나 현상에 대한 반항으로 나타난다. 창의력 넘치는 반체제 인사들이 없었다면 지금 우리는 과연 어떻게 되었을까?

창조적인 것에서 일관되게 발견되는 또 다른 중요한 특성은 직관이다. 이는 사물의 핵심을 꿰뚫어 보거나 겉으로 보이는 것 너머를 볼 수 있는 능력이다. 직관은 논리적이거나 이성적이지 않은 것처럼 보일 수도 있다. 우리가 느끼는 그 미친 예감이 바로 직관이다. 때로는 아주 정확하고 때로는 당황스러울 정도로 틀리기도 한다.

틀림, 조롱, 처벌, 또는 상실의 위험을 감수하려는 의지는 창의적인 이들의 또 다른 독특하고 뛰어난 특성이다. 어리석은 충동이 아니라 위험을 예상하고도 모험을 떠나는 것으로 받아들여야 한다. 콜럼버스가 신세계를 향해 출항했을 때 그는 도대체 무엇을 하고 있었을까? 콜럼버스의 현실이 어떠했든 그는 일종의 상징이 되었다. 허먼 멜빌의 말처럼 "누가 콜럼버스의 마음가짐을 가질 것인가?"가 중요하다.

마지막으로, 몇몇 성향적인 차이가 있다. 내향적인 사람은 외향적인 사람보다 조금 더 창의성에 가까운 성향을 보인다. 그러나 외향적인 창작 성향도 있고, 그 차이는 우리 모두가 내향적인 사람이 되고 싶어 할 정도로 그리 크게 두드러지지 않는다. 심지어 같은 사람이라도 때로는 내향적이고 때로는 외향적일 수 있다.

일부 연구자들은 정신적 불균형이 사실 창의성의 자산이라고 주장한다. 우리는 이것의 몇 가지 측면에 관해 나중에 논의하고자 한다. 그러나 정신적·정서적 문제들이 분명 창

의성에 큰 요소가 될 수 있다는 점은 확실하다.

창의성의 요소에는 자연스럽게 독창성, 즉 사물을 새로운 방식으로 보는 능력, 그리고 가정에 도전하려는 의지(독립적 판단의 한 측면)가 포함된다. 연결 고리를 만드는 능력도 중요하다. 이러한 요소와 함께 창의력은 인지 능력과 동기 부여라는 특성과 맞물려 점점 색채를 띠어 가다가 개인의 창의력이라는 그림을 드러낸다.

## 창의력은 유전되나?

요즘은 모든 것이 유전되고 있다. 유전학의 발전은 더 많은 긍정적 전망과 함께 인간의 이해와 통제 모두에 큰 영향을 미친다. 여러 가지 질병과 정신 병리학의 원인 유전자가 특정되고 있을 뿐만 아니라 인류 전체 유전자 보완체인 인간 유전자 지도의 완성도 가까워지고 있다. 인간이 디자인한 다른 종의 후손들은 이미 뉴스에 등장하고 있다. 이것은 현재 멸종 위기에 처한 우리의 멸종 가능성에 대한 두려움과 오만함, 복수심을 가진 창조물이다. 누가 디자이너가 되고, 그들은 어떤 특성을 키우고 싶어 할까? 과학자이자 창조자인 프랑켄슈타인과 그의 창조물에 대한 메리 셸리의 어두운 꿈은 놀라운 직관의 행동이었다. 그렇다면 당신은 자신의 꿈이 실현되기를 바라는가? 혹시 메리 셸리는 원하지 않던 것을 바라지는 않는가?

한편, 고려해야 할 보편적 의미가 있다. 크게 두 가지다. 웹스터 사전은 '유전'을 '선대로부터 물려받은 것'으로 정의한다. 그리고 '유전적으로 또는 생물학적으로 세대에서 세대로 내려오는 것'이라는 의미도 있다. 이 두 가지 의미를 고려

할 때 창의성은 유전되는 것인가?

'유전'의 DNA적 의미로 보면 창의성이 유전된다는 증거는 거의 없다. 특히 창의성의 정량적 시험 척도가 사용될 때 그러하다. 간단히 말해서, 심리 측정학적 증거로 보면 창의성은 유전되지 않는다. 일란성 쌍둥이는 지능과 창의성의 거의 모든 척도에서 서로 높은 상관관계를 가지고 있지만, 창의성에 대해서는 이란성 쌍둥이도 거의 같은 정도이다. 쌍둥이는 차치하고, 가족을 몇 세대에 걸쳐 연구할 때, 창의성은 특정 가족 계열에 따라 '전달'되는 정도로 파악된다. 특히 유전자와 환경의 혼합이 실제로 창의성에 영향을 미치는 것으로 보인다. 가족은 유사한 유전자의 외피일 뿐만 아니라 감싸는 환경이다. 그리고 바깥에는 우리가 혼자 있는 위대한 세계가 있다. 다른 많은 형질과 마찬가지로 창의성에서도 유전적 영향은 환경적 영향과 분리하기가 매우 어렵다. 나의 개인적인 선호는 유전적인 차이가 있다면 제쳐 두고, 환경(또는 더 넓게 말하면 생태학)을 보는 것이다. 나는 1995년, 나의 저서 《뿌리 없는 꽃은 없다 : 창의성의 생태학No Rootless Flower : An Ecology of Creativity》에서도 이와 같은 논조를 펼친 바 있다.

문화의 역사는 연결되고 진화하는 의식의 흐름을 보여 준다. 아이디어와 문화는 진화하고, 환경은 가치와 통찰력, 기회의 전달자이다. 어떤 가족들은 다른 가족들보다 더 높은 창의력을 보이기도 한다.

## 창의적인 사람들은 정신적으로 더 불안정한가?

"위대한 지혜도 동맹의 곁에서는 광기를 불러일으킨다."

계몽주의 시인 드라이든은 고대 철학가 세네카의 주장을 이어받았다. 현대의 경험적 연구에 따르면 특정한 기분과 의식의 이상 현상은 일반적인 사람들보다 창의적인 사람들에게서 더 많이 발견된다. 그리고 정신병의 두 가지 주요 유형인 조울증과 조현병이 창의적인 사람들에게서 좀 더 흔하게 발생한다는 증거가 있다. 그럼에도 불구하고 종종 많은 것보다 적은 것이 조금 더 낫다는 규칙이 적용되는 듯싶다. 만약 당신이 조증 단계가 그리 높지 않거나 울증 단계가 그리 낮지 않다면 해당 증후군이 해롭기보다는 오히려 도움이 될 수 있다. 마찬가지로 사고 장애를 독창성으로 바꾸고 균형을 잃었을 때 스스로를 바로잡을 능력이 있다면 유전적으로 물려받은 조현병 기질도 자산이 될 수 있다.

수많은 역사적 사례는 우리에게 아름다움과 진실에 대한 인식, 그리고 아름답고 진실한 무언가를 만드는 것이 온전한 정신의 전유물이 아니라는 사실을 분명하게 알려 준다. 플라톤은 영혼에 '신성한 광기'의 무언가를 가지고 있지 않은 사람은 시를 쓸 수 없다고 말했다. 그런데 '신성하다'라는 말은 무슨 뜻일까? 정신 병원에서의 광기는 신성하다고 보기 어렵지 않은가. 이는 우리가 합의한 현실과의 심각한 괴리를 뜻하며, 대부분은 무관심, 절망, 감정의 상실, 희망의 상실을 동반한다. 여기에는 몸의 화학 작용이 중요한 역할을 할 수 있으며, 유전도 이에 영향을 미칠 수 있다. 최근 몇 년 동안 조울증과 조현병 치료에 괄목할 만한 발전이 있었는데, 감정의 주요 변수를 가진 도파민과 세로토닌, 탄산 리튬과 같은 화학 물질의 복잡한 관계뿐만 아니라 합의된 현실에 대한 지각-인지 관계도 이와 관련된 것으로 보인다. 그러니 광기에 대해 호기심과 동정심을 갖되 감상적일 필요는 없다. 그리

스인들에게도 이에 대한 용어가 있었을지 모르지만, 그들의 '광기'는 정신병에서처럼 빼는 것이 아니라 신의 선물이나 악마(또는 천재)의 소유로 인해 더해진 것이었다.

하지만 종종 정신적으로 장애가 있는 사람은 그 용어의 가장 좋은 의미에서 정말로 비정상적으로 민감하다. 바로 이러한 민감성이 조정이 불가능한 이유 중 하나이다. 우리 대부분은 극단적인 감정, 특이한 생각, 황량함 또는 공포의 순간들에 대항해 벽을 세운다. 때때로 정신 질환자는 벽을 세울 수 없거나 세우려 하지 않는데, 그 결과 우리가 정상이라고 부르는 방식으로 기능하는 데 어려움을 겪는다. 그러나 다른 한편 특이한 진실이나 극단적인 아름다움을 생생하게 경험한 다음 다른 사람들을 감동시키는 형태를 드러내기도 한다. 만약 우리가 보통 수반되는 장애의 불이익 없이 정신적 동요의 이점 중 일부를 가질 수 있다면, 우리는 더 큰 성취감을 가진 사람이 될 수 있을 것이다.

창의적인 천재들은 때때로 이러한 특이한 성향들의 조합을 가지고 있는 것처럼 보인다. 그들은 정신을 거의 한계점까지 밀어붙일 수 있지만, 보통은 다시 돌아와 자신의 인식을 수정하고 통합하며, 일시적인 고통에서 자신이 세상에 줄 수 있고 세상이 받을 수 있는 사회적 소통을 만들어 낼 수 있다. 조증의 특징인 무질서나 혼란과 함께 단호한 현실 인식으로 단련되면 운명에 기여하는 웅장함이 있을지도 모른다.

물론 천재의 일탈에 대한 일화는 풍부하지만, 우리는 상당 부분을 무시해야 한다. 극단성은 평균적인 감성과 행동보다 더 생생하고, 더 눈에 띄고, 더 기억에 남기 때문에 일화는 종종 과장되기도 한다. 창의적인 사람들은 정신적으로 더 불안정한가라는 질문에 합리적인 대답을 제시하기 위해서는

극단적인 것뿐만 아니라 인간의 가능성과 관련된 전 범위를 연구해야 한다. 비용이 많이 들기 때문에 지금까지 이런 연구는 없었다. 버클리 연구 결과 창의적인 사람 중 정신 장애 병력이 있는 사람은 약 4퍼센트에 불과했다. 4퍼센트는 100년 전 영국 천재 남성들을 대상으로 한 연구에서 해블록 엘리스가 추정한 수치에 근접한 것이다. 이는 일반 인구의 화병 발병률(전 세계적으로 약 1퍼센트, 거의 생물학적 상수에 불과함)보다 약간 높다. 따라서 다시 한번 말하지만, 창의성과 정신 질환은 아주 약간의 관계가 있다. 만약 여러분이 정신적으로 문제가 있다고 느낀다면 의료진의 도움을 받는 게 가장 좋다. 치료를 받으면서 시를 쓰거나 그림을 그리거나 문제를 해결할 수 있다.

## 창의력에 성별 차이가 있는가?

정신 측정학적 연구에 따르면 잠재된 창의력은 여성과 남성에게서 동등하게 나타난다. 문제는 이 잠재력이 과연 어떻게 인식되고 실현되느냐이다.

크로스 섹슈얼*은 창조적인 사람들, 특히 예술인에게서 종종 발견된다. 남성의 여성성과 여성의 남성성은 좋은 것일 수 있다. '남성적' 또는 '여성적' 행동은 대부분 학습되고, 차별적으로 강화된다(각각 반대되는 성향은 억눌러야 한다고 교육받는다). 균형 잡힌 성향은 생물학적-성적 지향이 무엇이든 두 종류 행동의 많은 예를 포함한다. 그러나 종종 크로

---

* cross sexual : 여성들이 좋아하는 화려한 패션이나 화장, 헤어스타일, 액세서리 따위를 즐겨 하며 자신의 외모를 여성스러운 스타일로 꾸미는 남성.

스 섹슈얼 요소는 우리 문화가 지닌 규범과 다르다는 수치심 때문에 숨기거나 감춰야 하는 것으로 여겨진다. 그리고 이런 문화가 더욱 폐쇄적인 성격을 만든다. 우리 시대에 가장 고무적인 발전 중 하나는 동성애자들이 '옷장 밖으로 나올' 용기를 얻게 된 것이다. 그리고 이는 아직 풀리지 않은 창의성 연구의 영역이다.

## 창의력은 나이와 관련이 있는가?

창의적인 아이 대부분은 자라서 창의적인 어른이 된다. 그리고 창의적인 성인 대부분은 한때 창의적인 아이들이었다 (그러나 전부는 아니다. 창조성은 그 생명이 깨어날 때까지 휴면 상태일 수 있다). 창의적인 사람 대부분은 평생 창의적으로 보인다. 놀라운 점은 여러 작품을 통해 알려진 사람들이 보인 엄청난 작업량이다. 캘리포니아 대학 버클리의 건축가들과 대학원생들에 관한 후속 연구 결과에 따르면, 창의성은 노년기까지 계속해서 번성한다. 실제로 역사적 인물 가운데 이런 예는 무수히 많다.

많은 사람이 가정을 꾸리고 살아가는 동안 혹은 평범한 직업을 추구하는 생계형 일에 관여하는 몇 년 동안 창의력 따위는 제쳐 둔다. 그리고 은퇴한 다음 둥지가 비워지고 다른 누군가에게 자기 일을 넘기면서 여가가 늘어나면 젊은 시절에 관심을 보이던 일이나 더 완전한 자아실현을 위한 길을 찾게 된다.

하지만 일상적인 일을 지루해할 필요는 없다. 버클리의 창의적인 여성 수학자들에 관한 연구에서는 집안일을 하던 중 해결한 수학 문제와 관련한 흥미로운 이야기들도 있었다. 단

순히 걷거나 익숙한 풍경을 차분히 관찰하는 것의 창조적 가치에 관한 생생한 증언도 있었다. 또한 많은 창작자는 자신들의 재능을 부지런히 연습하는 것이 영감을 최대한 활용할 수 있도록 준비하는 과정임을 인식한다. 일상은 실제로 자유로울 수 있다.

아이들은 보통 규율이나 형식에 관한 생각 없이 자발적인 방식으로 창의적이다. 이는 형식이나 규율이 없음을 의미하지는 않는다. 그러나 종종 작곡, 수학 또는 물리학의 문제 해결, 발레, 그림, 건축 작업 등에 큰 노력이 필요하듯이 창의적인 작업을 위해서도 상당한 양의 자기 탐구와 고된 훈련이 필요하다. 이러한 작업은 일반적으로 그것을 이해하거나 감상할 수 있는 청중을 대상으로 하지만, 어린이의 창의성은 보통 그렇지 않다. 따라서 어느 정도 재능의 성숙과 훈련은 그것의 완전한 표현에 선행되어야 한다. 이는 또한 시간이 걸리기 때문에 복잡하고 매우 창의적인 행위는 어린 시절이나 성숙해지기 전에는 거의 일어나지 않으리라 예상할 수 있다. 따라서 창의성은 매우 넓은 연령대를 통해 스스로를 보여 주는데, 중요한 것은 나이 그 자체가 아니라 재능 발달에 필요한 시간이다.

## 왜 잠재적 창의력은 낭비되거나
## 오랫동안 사용되지 않는 듯 보이는가?

만약 우리 사회가 기존의 '올바른' 업무 처리 방식을 지나치게 강조한다면 모험심과 실험 의지가 사라질 수 있다. 창의적인 것은 때때로 독창적이기도 하다. 독창적이라는 것은 어떤 중요한 면에서 다르다는 의미이며, 주변 사람들과 다르

기 위해서는 용기와 대담함이 필요할 수도 있다.

직면해야 할 두려움이 몇 가지 있다. 여기에는 너무 특이하다는 다른 사람들의 두려움이나 조롱뿐만 아니라, 새로운 시각의 시작이 될 수 있는 '미친 직감'을 즐기다 보면 개인적으로 균형이 깨지는 것에 대한 자신의 두려움도 포함된다. 또한 '아이디어에 재미를 붙이는 것에 대한 두려움'이 추가될 수 있는데, 창의적인 과정에는 일반적으로 진지하게 받아들여지는 것을 기꺼이 가볍게 만들려는 장난기가 있기 때문이다.

두려움을 억제하는 것 외에도 잠재적 창의력을 잃는 다른 큰 원인이 있다. 나는 이를 '창조적 요소'라고 부른다. 우리는 일상에 얽매이는 것에 관해 언급했다. 이는 거의 모든 사람에게 일어난다. 또한 우리는 새로운 것을 하기 위한 에너지가 남아 있지 않을 정도로 너무 자기중심적이고 자신에 대해 너무 걱정하게 될 수도 있다. 우리는 무엇이든 바꿀 수 있다는 것에 절망할지도 모른다. 이것들은 새로운 가능성에 대한 우리의 시야를 제한하는 신경증의 증상들이다. 때때로 심리 치료는 우리의 에너지를 새로운 용도로 사용할 수 있게 하면서, 우리가 신경증의 심각한 측면에서 벗어나도록 도울 수 있다. 가끔은 다른 사람이 하는 것을 보는 것만으로도 큰 도움이 된다. 우리가 창의적으로 행동할 때 우리는 모두 서로를 도울 수 있다.

**불행한 환경이 행복한 환경보다**
**창의성 높은 사람을 길러 낼 가능성이 더 큰가?**

그렇지 않기를 바라자. 하지만 환경이 행복한지 불행한지

를 구분하는 게 항상 쉬운 일은 아니라는 점을 기억하자. 당신의 불행이 나의 행복일 수도 있고, 그 반대일 수도 있다. 얼마나 많은 사람이 행복한지, 과연 누가 행복한지 단정 지어 말할 수 있을까? 불행한 상황이 정리되지 않는다면 자신을 추스르고 상황을 바꾸기 위한 모든 것이 도전이 될 수도 있다.

환경이 행복하든 불행하든, 생동감 있고 복잡하며 자기표현과 개인적 참여를 위한 다양한 기회를 제공하는 한 환경은 그 안에 속한 사람들의 유연성과 자발성을 자극하는 것처럼 보인다. 모든 천재가 아크로폴리스에 있거나 함께 산책하고 있는 고대 아테네를 떠올려 보라. 르네상스 시대의 피렌체는 어떠한가. 건축하고 그림을 그릴 수 있는 교회와 야외 조각상이 넘치는 곳! 최초의 은행과 은행가들은 말할 것도 없다! 이런 곳들은 창의력이 번성한 매우 흥미로운 환경이었다. 그러나 그리스의 비극과 피렌체의 음모와 폭력은 만족의 의미로 볼 때 행복이 그 시대 사람들의 특징은 아니라는 사실을 증명한다. 이상적인 행복이란 주일에 가는 교회와 같은 것이었고 인간의 극단과 약간의 과도한 죄악, 또는 나머지 성자를 위한 평일은 지금처럼 자유롭게 존재했다!

창조적인 환경의 중요한 조건 중 하나는 불행이 질식하거나 불구가 되는 게 아니라 극복하거나 초월하고 더 나아가 활용할 수 있는 종류여야 한다는 것이다. 물론 행복하면서 창의적인 많은 사람이 있다. 흥미롭고 창조적인 사람이 되기 위해 반드시 불행할 필요는 없다.

# 창조의 자유

종합 평가의 '대화'와 연구 결과, 이 책에 실린 매우 창의적인 사람들의 개인적인 이야기 등 모든 것을 고려해 볼 때 복잡한 질문과 고민 속에 놓인 우리 눈에 한 가지 중요한 주제가 보인다. 바로 자유이다.

우리는 개인으로서 그리고 사회 구성원으로서 자유롭게 창조할 수 있는가? '창조의 자유'에는 몇 가지 의미가 있다.

첫째, 내면의 제약과 포기의 균형, 마음과 정신, 감정의 움직임과 행동에 대한 개방성을 의미한다.

둘째, 창조할 공간, 즉 개인적인 공간이 필요하다. 자유롭게 가고, 자유롭게 머물고, 자유롭게 말하고, 자유롭게 침묵할 수 있어야 한다. 스피노자는 "사고의 자유란 파괴할 수 없는 자연의 권리"라고 말하며 침묵의 여지를 남겼다. 아마도 우리는 모두 스메루산의 얼음 봉우리 사이에서 명상하는 은둔자를 향해 고개를 숙여야 할지도 모르겠다.

셋째, '창조의 자유'는 창조적 과정의 결과를 통제하려고 하지 않는 사회 안에서 사는 것을 의미한다. 중세 유럽 화가들이 공식적으로 종교적 주제에 국한되지 않았다면 무엇을 그렸을까? 자유로운 토론을 거부하는 도덕적 검열이 없다면 우리 사회의 어떤 문제들(마약 중독과 원치 않는 임신 등)을 해결하기가 더 쉬울까? 모든 창의성은 협력적이기에 가장 효과적으로 발휘되려면 자유롭게 의사소통을 해야 한다. 폐쇄적이고 비판적인 사회에서는 인기 없는 아이디어를 가진 사람들이 자신의 목소리를 내기 위해 목숨을 걸 수도 있다.

넷째, 우리는 이 말을 실존적 의미로 받아들일 수 있는데, 사실 우리는 존재 자체로 인해 자유롭게 창조할 수 있다는

것이다. 우리는 그렇게 만들어졌다. '인간은 자유롭게 창조할 수 있다'는 말은 곧 자유 의지를 뜻한다. 우리는 자유롭고 책임감 있는 존재라는 의미이다. 자유 의지는 형이상학적이고, 신비로우며, 어쩌면 신학적인 개념이다. 신이 자유롭지 않다면 우리는 무엇인가? 우리가 자유롭지 않다면 신은 어디에 있단 말인가? 당연히 존재감이 줄어들 것이다. 따라서 자유는 창의성에서 가장 근본적인 요소이다.

물론 형이상학적으로 생각할 필요는 없다. 상식적인 의미의 자유를 떠올려 보자. 권리 장전과 인간의 4대 자유에는 많은 내용이 담겨 있다. 루스벨트 대통령은 1941년 선언문에 '언론의 자유, 종교의 자유, 결핍으로부터의 자유, 두려움으로부터의 자유'라는, 파시즘의 억압에 대항하는 '자유로운 세계'가 남기는 영감 어린 문구를 담았다. 민주주의 국가의 모든 사람은 첫 번째와 두 번째 자유에 동의한다. 세 번째와 네 번째는 이상을 표현한다. 결론적으로 우리는 다섯 번째 자유, 즉 창조의 자유를 제안한다. 우리는 자유롭게 창조되었다. 우리는 자유롭게 창조해야 한다. 우리는 자유롭게 창조할 수 있어야 한다.

중요한 외적 자유가 부족함에도 불구하고 개인적으로나 집단적으로 창의적인 사람은 있어 왔다. 그러나 그런 이들도 자유를 얻고 지키기 위해 실용적인 방법으로 창의적이어야 했다. 외적인 자유는 내적 의미와 현실을 지키는 보험의 한 형태였다.

## 계속 읽고 스스로 생각해 볼 것!

　이 모든 질문은 생각할 거리를 제공한다. 아직 배워야 할 것이 많다. 이 책에 소개된 내용을 읽고 머릿속을 정리하는 동안 발견의 기쁨을 얻을 수도 있다. 이 책을 통해 상상 속에서나마 창의적인 사람들과 소통할 기회를 얻게 될 것이다. 그들은 어떻게 창조했는가? 여기에는 많은 단서가 있다. 여러분 역시 자신의 삶과 상황, 목표를 바탕으로 창의력이란 무엇인가를 스스로 생각해 보기를 바란다.

　프랭크 배런

고스란히 드러난 마음

정말 중요한 것은 영혼을 발가벗기는 일이다.
그림이나 시는 사랑을 나눌 때 만들어진다.
온전한 포용, 바람에 내던진 신중함 그리고
아무것도 억누르지 않는 상태에서 만들어진다.

-호안 미로 (스페인의 화가)

창조하기 위해서는 역동적인 힘이 필요하다.
사랑보다 더 큰 힘이 어디 있단 말인가.
-이고리 스트라빈스키(러시아 출신의 미국 작곡가)

최고의 작품은 심장이 찢어지거나
감정이 과도할 때 만들어진다.
-미뇽 매클로폴린(미국의 작가이자 언론인)

마음을 발견한다는 것은 자아의 중심을 발견한다는 뜻이다. 비록 우리가 발견하고자 하는 것이 우리 자신의 일부이긴 하지만, 이는 미지를 향한 발걸음이다. 마음은 상징적으로 느낌과 직관의 기관이다. 마음이 죽는다는 것은 정말 위험한 일이다.

우리는 공간과 시간 속에 자리 잡고 있으며, 이따금 우리의 마음은 분석적인 머리보다 깊은 경험 속 시간과 장소를 훨씬 더 자세히 기억한다. 개인적으로 무너지는 시기에는 마음이 우리에게 자신을 드러내려고 고집을 부리므로 주의를 기울여야 한다. 마음이 무너지면 우리는 깊은 고통을 느끼며, 본능적으로 탈출을 꿈꾼다. 여러 갈래의 감정이 고스란히 느껴지는 게 두렵기 때문이다. 이럴 때는 두 눈을 감고 최대한 주변 세상을 차단해 마음을 닫아 버린다. 혹은 우리를 둘러싼 세상 아래, 조금 더 평평하고 건조하고 각진 깨끗한 세상에 숨어 살기를 선택할지도 모른다.

마음을 드러내면 우리 안의 역사도 드러난다. 우리가 숨기거나 잊어버린 것들 말이다. 우리는 자신에게 숨기고 있는 감정에 대한 대가를 치르게 될 수도 있다. 심층 심리 치료의 목표 중 하나는 우리가 잃어버린 자아를 다시 발견하고 이를 우리의 전체 자아에 통합할 수 있도록 돕는 것이다.

마음이 하는 소리가 가끔은 불합리해 보일 수도 있다. 그

러나 이성을 잃지 않고 귀를 기울이다 보면 그 안에서 새롭고 더 나은 삶의 방식에 대한 희망을 발견할 수 있을 것이다. 바로 여기에 마음을 숨기지 않고 살아가는 힘이 있다. 물론 그 속에는 누구나 두려워하는 연약함도 있다. 우리는 다른 이에게 자기 마음을 드러낼 때 기회를 얻기도 하는데, 그 과정에서 상처를 받을 수도 있다. 그렇다면 우리는 너무 많은 위험을 감수하는 것일까?

마음이 드러나고, 어떤 상황에서 보편적인 경험이나 독특한 경험으로 인간을 하나로 묶는 순간은 시대를 초월하는 창의성의 예라고 할 수 있다. 그렇게 드러나는 인간의 마음은 연약한 동시에 강인하다. 인간의 마음이 갖는 가장 뚜렷한 강점은 아마도 다른 이의 마음을 드러내도록 장려하는 우아한 능력일 것이다.

# 1

**헨리 밀러**

소설가 헨리 밀러는 천재의 운명, 보편적인 꿈의 본질, 그리고
자신을 믿고 자신의 비전을 추구하는 올곧은 신념의 필요성에
관해 숙고한다. 특히 이 글에서 말하는 것은 일상 세계 밖에서
남들에게 괴짜로 비치고 싶지 않다는 밀러의 의지이다. 그의 산
문이 보여 주듯, 그는 항상 중요한 인간 교류 한가운데에 있었
고, 언제나 세상과의 대화를 추구했다.

# 글을 써 보는 건 어떨까?

    '글을 써 보는 건 어떻습니까?'라는 짧은 질문 하나가 처음부터 나를 절망적인 혼란의 늪에 빠뜨렸다. 나는 글의 매력에 푹 빠졌지만 글의 노예가 되고 싶지는 않았고, 더 부유하고 호화로운 삶을 원했으나 다른 이들의 것을 빼앗고 싶지는 않았으며, 모든 사람의 상상력을 자유롭게 풀어 주고 싶었지만 전 세계의 상상력이 하나로 통합되지 않으면 상상력의 자유는 악덕이 되기 때문이었다. 나는 글쓰기 그 자체에 대한 존경심은 없었다. 마치 내가 신을 존경하지 않는 것과 비슷하게. 그 누구도, 그 어떤 원칙도, 그 어떤 생각도 그 자체로는 타당성이 없다. 오직 그 자체로 타당한 것은 딱히 없다. 신 역시 마찬가지이며, 이는 모든 사람이 공통으로 깨닫는 것이다. 사람들은 언제나 천재의 운명을 걱정한다. 그러나 나는 그들을 걱정한 적이 없다. 왜냐하면 똑똑한 이들은 알아서 똑똑한 자신을 돌보기 때문이다. 오히려 나의 관심사는 언제나 아무것도 아닌 사람, 여러 무리 중 누구 하나, 너무나 평범하고 평범해서 아무도 그의 존재를 몰라주는 그런 사람들을 향해 있었다. 천재는 다른 천재에게 영감을 주지 않는다. 세상의 모든 천재는 말하자면 거머리와 같은 존재들

이다. 그들은 같은 근원인 생명의 피를 먹고 산다. 천재에게 가장 중요한 것은 스스로를 쓸모없이 만들고, 만인의 흐름에 심취하고, 자연의 괴물이 아니라 자연 속 물고기가 되는 일이다. 글을 쓰는 행위가 나에게 줄 수 있는 유일한 장점은 나와 다른 사람을 구분 짓는 차이를 없애는 것이라고 생각했다. 나는 삶의 흐름에서 벗어나 뭔가 남들과는 다른 사람이 되고 싶어 예술가가 되고 싶지는 않았다.

글을 쓰는 행위의 가장 좋은 점은 실제 단어와 단어를 배치하는 노동이 아니라, 어떤 상황에서도, 심지어 꿈을 꾸든 깨어 있든, 그 어떤 상황에서도 벽돌을 한 장씩, 한 장씩 올리는 작업, 즉 생각을 잉태하는 과정이 선행된다는 것이다. 글을 쓰든 쓰지 않든 일어나는 일종의 원초적인 창조 행위에는 크기, 형태, 시간 개념이 없다. 출산이 아닌 잉태의 과정이므로 파괴적인 고통도 수반되지 않는다. 결국은 이미 존재하는 무언가, 소멸하지 않는 불멸의 무언가, 그러니까 마치 기억이나 물질 혹은 신과 같은 것을 소환해 그 안에서 급류 속에 몸을 던진 나뭇가지처럼 흐름에 몸을 맡기는 것이다. 단어와 문장, 생각은 제아무리 미묘하거나 독창적이더라도, 시의 광란의 싸움이나 심오한 꿈, 말도 안 되는 환상은 모두 전달할 수 없는 사건을 기념하기 위해 고통과 슬픔에 새겨진 조잡한 상형 문자일 뿐이다. 지적으로 논리 정연한 세상에서는 그러한 기적을 포기해야 하는 비이성적인 시도를 할 필요가 없다. 사람들이 그 사실을 깨닫는다면, 모든 이가 원하는 만큼 진정한 것을 가질 수 있다면 과연 누가 모조품을 손에 넣고자 하겠는가. 예를 들어 베토벤이 필사적으로 만들고자 하던 황홀한 하모니를 직접 만들어 낼 수 있다면 과연 누가 베토벤의 음악을 듣고 싶어 하겠는가. 즉 성취만 할 수 있

다면, 위대한 예술 작품은 흐르는 선율이든 만질 수 없는 무형의 무언가이든 그 자체로 우리에게 그 위대함을 상기시켜 주거나 우리에게 꿈을 꾸라는 메시지를 전달한다. 그것이 곧 우주이다. 물론 쉽게 이해할 수 없는 영역이다. 그저 받아들이거나 거부할 뿐이다. 만약 받아들인다면 우리는 활력을 얻고, 만약 거부한다면 우리는 소멸한다. 무엇이라고 주장하든 그것은 우리가 매일 부정하는 것에 대한 갈망에서 비롯된 모든 것이다. 만약 우리가 우리 자신을 온전히 받아들인다면 예술 작품은, 아니 이 세상의 모든 예술은 영양실조로 굶어 죽을 것이다. 우리는 하루에 최소 몇 시간은 눈을 감고 몸을 납작 엎드린 채 움직인다. 잠을 자지 않으면서 꿈을 꾸는 기술은 언젠가 모든 이에게 힘이 되리라. 그보다 훨씬 전에 책은 더 이상 존재하지 않게 될 것이다. 왜냐하면 사람들이 활짝 깨어 꿈을 꿀 때 (서로를 그리고 모든 사람을 움직이는 정신과) 소통하는 힘이 매우 강화되어 글쓰기가 바보의 거칠고 꽥꽥거리는 것으로 보이게 될 것이기 때문이다.

나는 여름날의 어두운 기억 속에 누워 이 모든 것을 생각하고 알고 있지만, 조잡한 상형 문자의 예술을 숙달하지도 못했고 심지어 숙달하려고 시도한 적도 없다. 시도하기도 전에 나는 인정받는 대가들의 노력에 혐오감을 가졌다. 내가 이 거대한 건축물의 작은 벽돌에 불과하다면, 거대한 성당 입구의 파사드만큼 장대한 무언가를 만들 수 있는 능력이나 지식이 없다면, 나는 무한히 행복하리라 생각한다. 심지어 그것의 아주 작은 부분으로 살더라도 나만의 삶, 전체 구조의 삶을 가질 것이다. 그러나 나는 건물의 외관에 서 있는 야만인으로 건축가가 살고자 한 꿈의 건물에 대한 설계도는 고사하고 조잡한 스케치조차 할 수 없다. 나는 불이 켜지면 바

로 무너지는 아주 웅장한 세상을 꿈꾼다. 사라지지만 죽지는 않는 세상, 다시 고요해졌다가 어둠 속에 눈을 부릅뜨고 바라보면 다시 생겨나는 세상……. 내 안에 존재하는 그 세상은 내가 아는 그 어떤 세상과도 다르다. 나는 그것이 나의 전유물이라고 생각하지 않는다. 그 세상은 단지 독특하다는 점에서 나의 비전의 다른 각도일 뿐이다. 만일 내가 나만의 독특한 환영을 언어로 말한다면 아무도 이해하지 못할 것이다. 가장 거대한 건물을 쌓고도 누구에게도 보이지 않은 채 그 자리에 남을 것이다. 그런 생각이 자꾸만 나를 사로잡는다. 보이지 않는 사원을 만드는 것이 무슨 도움이 되겠는가.

*

몇 달 전 내가 처음으로 책을 완성한 곳은 울리히의 집이었다. 그 책은 열두 사도에 관한 것이었다. 나는 울리히의 형님 방에서 일하곤 했는데, 편집자가 미완성인 원고를 몇 페이지 읽더니 내가 글쓰기에 대해 아무것도 모른다는 사실을 냉혹하게 전했다. 나에게는 재능이 없고, 나는 글쓰기의 기역 자도 모르는 완전한 실패자이니 글쓰기 따위는 잊고 남들처럼 평범하고 정직한 생활을 하라고 했다. 목수이던 예수에 대한 성공적인 작품을 쓴 또 다른 바보도 내게 같은 말을 했다. 이런 안목 있는 사람들의 비판을 뒷받침하는 간단한 확증이 있다.

"이 쓰레기들이 누군데? 대체 자기들이 뭔데 나한테 이런 소리를 하는 거야? 글쓰기로 돈을 벌 수 있음을 증명하는 것 말고 대체 이 사람들이 한 일이 뭔데?"

나는 울리히에게 이렇게 말했다. 조이와 토니에 관한 이야

기를 한 것이다.

　나는 어둠 속에 누워 일본 앞바다를 떠다니는 작은 나뭇가지가 되어 있었다. 나는 벽돌을 만드는 짚이 되고, 조잡한 스케치를 해야 했으며, 살과 피로 빚어 전 세계에 그 모습을 드러내는 거대한 사원으로 돌아가고 있었다. 어둠에서 몸을 일으킨 나는 부드러운 조명을 켰다. 그 순간 마치 연꽃이 활짝 열리는 것처럼 차분하고 맑은 기운이 온몸으로 퍼져 나갔다. 앞뒤로 몸을 격렬하게 흔들지도 않고 머리카락을 뿌리째 뽑지도 않았다. 그저 천천히 탁자 옆 의자에 앉아 연필로 글을 쓰기 시작했다. 나는 어머니의 손을 잡고 햇빛이 비치는 들판을 가로질러 걸어가는 느낌, 조이와 토니가 두 팔을 벌리고 환하게 웃으며 나를 향해 달려오는 모습을 지켜보는 느낌을 간단히 묘사했다. 나는 정직한 벽돌공처럼 벽돌 하나를 다른 벽돌 위에 올렸다. 수직적인 성질의 무언가가 생겨났다. 그건 풀잎이 싹을 틔우는 게 아니라 구조적이고 계획적인 무언가의 탄생이었다. 나는 그 글을 끝내기 위해 무리하지 않았다. 내가 할 수 있는 모든 것을 말하고는 멈추었다. 내가 쓴 내용을 조용히 다시 읽어 보았다. 너무 감동스러워 눈물이 다 났다. 그 글은 편집자에게 보여 주기 위한 것이 아니었다. 그저 서랍 속에 넣어 두고 자연적으로 생겨난 과정을 상기시키고, 성취의 보상으로 간직하기 위한 글이었다.

　우리는 매일 가장 최상의 충동을 난도질하며 산다. 그렇기에 우리는 장인의 손으로 쓰인 문장을 읽고 그것을 자신의 것으로 인식할 때, 나의 능력, 나 자신의 진실과 내가 느낀 아름다움의 기준에 대한 불신으로 억누른 새싹에 가슴 아파한다. 그러나 모든 사람은 고요함을 느낄 때, 자기 자신에게 필사적으로 정직해질 때 비로소 심오한 진실을 말할 수 있

다. 우리는 모두 같은 근원에서 유래했다. 사물의 기원에 대해서는 의문의 여지도 없다. 우리 모두 창조의 일부이며, 세상의 모든 왕과 모든 시인, 모든 음악가의 일부이다. 그러므로 열려 있기만 하면 이미 존재하는 것을 발견할 수 있다.

조이와 토니가 내게 한 혹평을 글로 썼다는 것은 내겐 폭로와 다름없었다. 만약 내가 다른 것을 생각하지 않고 나의 순수한 행동이 수반하는 결과를 기꺼이 감수해 오로지 폭로에만 집중했다면 내가 하고 싶은 말을 무엇이든 할 수 있다는 게 드러난 것이다.

## 페데리코 펠리니

전설적인 영화감독 페데리코 펠리니는 창의성에 필요한 열정, 감독이 된 정확한 순간, 웃음의 슬픔, 절망의 기쁨 등 주제에 대한 자신의 감정을 흥미로운 일련의 성찰 속에서 풀어낸다. 펠리니의 작품은 엄청나게 풍부한 신화적 상상력으로 가득 차 있으며, 이 짧은 산문을 통해 우리는 그의 독특한 세계관을 엿볼 수 있다.

# 잡문

1.

어느 날 눈을 떠 보니 내가 영화감독이 되어 있었다. 그 순간이 아직도 생생히 기억난다. 그날은 〈백인 추장Lo sceicco bianco〉의 첫 촬영 날이었다. 그날의 일은 실화인데도 그 사실을 말할 때마다 사람들은 내가 거짓말을 한다는 눈빛으로 나를 바라보았다.

어느 날 아침, 나는 이탈리아 피우미치노에서 영화 출연진 및 승무원들과 함께 큰 배로 옮겨 타기 위해 작은 배를 타고 바다를 가로질러 가는 중이었다. 그날 새벽, 나는 마치 시험을 치르는 날처럼 두근거리는 심장 소리를 들으며 당시 함께 영화를 찍고 있던 여배우 줄리에타 마시나에게 작별을 고하기도 했다. 심지어 교회에 들어가 기도도 하려고 했다. 당시 나는 작은 피아트 자동차를 운전했는데, 오스티아로 가는 길에 타이어 하나가 터졌다.

이미 출연진과 승무원들은 배에 탑승한 후였고, 바다 한가운데에서 나는 나의 운명이 나를 기다리고 있음을 직감했다. 나는 알베르토 소르디와 브루넬라 보보 사이에서 아주 복잡한 장면을 찍어야 했다. 배에 다가갈수록 출연진과 제작진의

심각한 얼굴과 조명, 영화 소품들이 눈에 띄었다. 그러나 나는 스스로에게 계속해서 같은 질문을 던지고 있었다. 이제 어떻게 해야 하지? 영화는 이미 안중에도 없었다. 아니, 나는 아무것도 기억나지 않았다. 그저 도망치고 싶은 욕구만 가득했다.

그러나 나는 배에 발을 들여놓자마자 카메라 렌즈를 바라보며 이것저것 지시를 내렸다. 아무것도 모르고 그 어떤 목적도 의식하지 못한 채 말이다. 항구에서 배로 가는 몇 분간의 항해 중에 나는 엄격하고 현학적이며 의지가 충만한, 세상 모든 결점과 장점을 다 갖춘, 그리하여 내가 정말로 혐오하고 존경하던 진짜 영화감독이 되어 있었다…….

2.

나는 홀로 사색하는 것을 좋아한다. 그러나 혼자만의 시간은 사람들 속에서 만들어야 한다. 나는 이리저리 밀리고 밀쳐지고 어려움에 둘러싸인 상황에서 대답해야 할 질문과 해결해야 할 문제, 가다듬어야 할 생각 등을 고심한다. 그 과정이 나에게 기운을 북돋워 주고 용기를 준다.

하지만 언제나 그런 건 아니었다. 영화감독이 되기 전, 나는 소란함 속에서 창작을 해야 한다는 생각 자체에 압도되곤 했다. 마치 거리에서 군중에 둘러싸인 채 글을 써야 하는 작가가 된 것 같은 기분이었다. 누군가는 내가 쓴 글을 보기 위해 어깨너머로 내려다보고, 누군가는 내가 집중하려는 순간 연필이나 종이를 빼앗아 도망치고, 누군가는 내 귓가에 계속해서 고함을 지르는 것 같은 기분. 처음에는 그런 것들이 두려웠다. 그러나 이제 나는 주위가 소란스럽지 않으면 아무것도 할 수 없는 상황에 이르렀다…….

3.

나는 절대 도덕적인 판단을 하지 않는다. 내겐 그럴 자격
이 없다. 나는 검열관도, 사제도, 정치인도 아니다. 나는 분
석하는 것을 싫어한다. 나는 웅변가도, 철학자도, 이론가도
아니다. 나는 단지 이야기꾼일 뿐이고, 영화가 내 일이다.

나는 나 자신을 완전히 새롭게 만들어 냈다. 어린 시절, 성
격, 내가 꿈꾸던 것들, 기억 등을 타인에게 말할 수 있는 사
람으로 말이다.

나는 내 주변의 움직임을 좋아한다. 그게 내가 영화를 만
드는 가장 중요한 이유이다. 나에게 영화는 사람들을 움직이
게 만들기 위한 하나의 구실이다. 몇 년 전 나는 젊은 무명인
들로 영화를 만들기 위한 프로덕션을 설립했다. 1년 후 회사
는 파산했지만 그 1년간 나는 매우 즐거웠다. 나는 그 장소와
그곳의 분위기를 좋아했다. 반은 영국의 신사 클럽 같고 반
은 수녀원 같던 그곳…….

4.

예술가는 감정조차도 모두 밖으로 드러내야 한다. 나는 영
화를 만들 때 외에는 심오한 감정을 느끼지 못한다. 그러나
성격이 무난한 편인데도 예술적인 결과물을 얻기 위해서는
잔혹하고 잔인한 사람이 될 수 있다.

5.

나는 어떤 것도 입증하고 싶지 않다. 그저 보여 주고 싶을
뿐이다. 나는 영화를 만들지 않고서는 살 수 없다고 생각한
다. 만약 당신이 지난 무언가를 후회하는 것이 도움이 된다
고 생각하는 사람이라면 (참고로 나는 그렇게 생각하지 않지

만) 나는 더 많은 영화를 만들지 못한 것을 후회한다고 말하고 싶다. 나는 다큐멘터리, 상업 영화, 어린이용 영화, 공원에서 상영하는 멜로 영화 등 모든 장르의 영화를 만들고 싶었다…….

나는 카메라 렌즈를 통해 사물을 조금 다른 시선으로 볼 수 있다. 나는 결코 카메라 렌즈에서 눈을 뗀 적이 없다. 피사체 따위 알 게 무언가. 나는 언제나 영화 제작의 중앙에 존재해야 한다. 나는 모든 이의 모든 것을 알아야 하고, 내 주변의 모든 이와 사랑을 나누어야 한다. 나는 그저 관광객이 되고 싶지 않다. 심지어 어떻게 관광객이 되어야 하는지도 모른다. 오히려 나는 방랑자이고 싶고, 모든 것을 궁금해하며 모든 장소에 들어가 경찰의 손에 끌려 나올 위험을 무릅쓰고 싶다…….

6.

나는 논리적인 계획이 싫다. 나는 현실을 제대로 직면하게끔 하는 설명 대신 누구에게도 쓸모가 없는 방식이지만 모두의 이익을 위한 것이라고 주장하는 모든 문장이 싫다.

나는 무언가를 정의 내리거나 이름표를 붙이는 행위 자체를 거부한다. 이름표는 그저 여행 가방에 붙이는 것만으로도 충분하다.

나 자신도 명확하고 잘 정의되고 완전한 아이디어에서 출발해 그것을 실행에 옮기는 것이 잘못되고 위험할 수 있다는 사실을 알아야 한다. 나는 내가 무엇을 해야 하는지에 무지해야 하며, 난해하고 무지한 상태에서만 내가 필요로 하는 자원을 찾을 수 있다. 엄마 뱃속에서 만들어지는 순간의 아기는 어둠 속을 헤엄치고 있다…….

7.

웃음보다 더 슬픈 것은 없다. 깊은 절망의 공포보다 아름답고 웅장하며 고양되고 풍요로운 것도 없다. 나는 이 세상의 살아 있는 모든 이는 창조자가 정해 놓은 모든 번영과 함께 끔찍한 공포의 감옥에 갇힌 포로이지만, 희망이 없는 상황에서도 웃을 수 있는 희망의 자유를 가장 깊은 심연에 보존하고 있다고 믿는다. 그렇기에 진정한 코미디(희극) 작가, 즉 가장 심오하고 정직한 작가들의 의도는 우리를 즐겁게 하려는 것이 아니라 우리의 가장 아픈 상처를 헤집고 그럼에도 우리가 웃을 수 있음을 더욱 강하게 느끼게 하려는 것이다. 이는 셰익스피어와 몰리에르뿐만 아니라 테런스와 아리스토텔레스도 마찬가지이다. 반면 진정한 비극 시인은 없다. 고대 그리스의 비극 시인 에우리피데스와 괴테, 단테라 해도 말이다. 심지어 단테는 자신의 가장 끔찍한 고통으로부터 일정한 거리를 유지하는 법을 몰랐다.

따라서 위대한 창작자들을 분류하고, 코미디언과 철학가, 영화배우와 작가, 광대와 시인, 화가와 영화감독을 구별하려는 시도 따위는 터무니없는 일이다.

내가 앙리 드 툴루즈 로트레크를 언제나 나의 벗이자 형제로 여기는 이유는 그가 뤼미에르 형제가 영화를 발명하기 전부터 영화적 태도와 이미지를 예견했기 때문이다. 또한 아마도 그가 '존경받는' 사람들에 의해 타락하거나 낙인찍힌 사람들에게 끊임없이 끌린다고 느꼈기 때문이다. 한 사람이 창작을 하는 동안 누구에게 영향을 받았는지 확신하기는 매우 힘들다. 그러나 나는 내가 살아 있는 한 툴루즈 로트레크의 그림과 포스터, 석판화에 광적으로 열광한다는 사실만큼은 명확하다.

이 귀족은 '아름다움의 세계'를 혐오했다. 그는 가장 순수하고 사랑스러운 꽃은 황무지와 쓰레기 더미에서 피어난다고 확신했다. 그는 남성과 여성을 사랑했고, 사회적 제약에 따르지 않아 고통받고 학대받는 이들을 사랑했다. 그는 여성을 그리는 일을 혐오했는데 그 어떤 악덕보다 위선과 속임수를 싫어했기 때문이다. 그는 단순하고 개방적이었으며 추악함에도 불구하고 훌륭한 사람이었다. 이것이 그가 불멸인 이유이다. 그는 자신의 그림을 통해 우리 마음속에 영원히 살아 있다…….

8.

여행을 떠나기 위해서는 언제나 핑계가 필요하다. 영화를 시작하기 위해서도 핑곗거리가 필요하다. 창작자는 항상 변명이 필요하다. 창작자는 대부분 창작을 강요받아야 한다. 그러므로 예술가들이 아침부터 밤까지 쉬지 않고 작업할 수 있게끔 국가의 감시 기관이 설립되는 것도 좋을 듯하다…….

9.

나는 나 자신이 특별하다고 생각하지 않는다. 오히려 나는 그저 단순한 스토리텔러에 불과하다. 따라서 내가 만든 각각의 이야기는 실제로 내 인생의 한 부분이다. 마음속 깊은 곳에서 나는 가장 진실하고 진정한 비전인 내 작품에 대한 비평이 좋든 나쁘든 언제나 부족함과 겸손함을 느낀다. 나는 내 작품과 나를 완전히 동일시하기에 내게 비평은 마치 나라는 사람에 대한 비평과도 같기 때문이다. 그리고 나는 내 작품이 그럴 권리가 없는 침입자들에게 평가받는다고 느끼기도 한다……. 물론 그들에게는 당연한 권리가 있다. 그러나

나는 항상 그들에게 존경심이 부족하다고 생각한다. 마찬가지로 나는 내 앞에 있는 인간을 비판하는 것을 결코 용납하지 않는다. 반대로 나는 그를 이해하려고 노력한다. 나는 절대 그 누구도 비판하지 않는다…….

10.

나는 아직 내 영화에서 나 자신을 추상화할 만큼 겸손하지 못하다. 나는 영화 속에서 나 자신이 이해하지 못한 것을 조명하려 노력하지만, 결국 나도 평범한 사람이므로 관객 모두 의심할 여지 없이 나를 통해 자신의 모습을 발견할 수 있다. 자전적인 요소는 영혼의 무기력함을 뚫고 나를 깨우는 일종의 부름이다. 내게 깨달음의 순간이 와도 나는 그 상태를 유지하고 싶다. 그래서 깨달음이 찾아오려는 순간에도 나는 깨달음을 얻지 않는다. 물론 언젠가는 마음을 먹고 깨달아야 할 것이다. 그러나 기본적으로 나는 영적인 송아지가 되어야 한다…….

11.

나는 정말 많은 것에 흥미를 느끼는 사람이다. 호기심이 많고 언제나 배우기를 열망하기 때문에 직접 문제를 찾는다. 그러나 영화감독으로서 나는 지금 이념적이라 불리는 추상적인 문제들에 대해서는 무관심하다. 내 마음이나 상상력에 불을 붙일 아이디어나 상황, 분위기가 나를 즐겁게 하거나 감동시키려면 그런 것들이 구체적인 사실로 내게 다가와야 한다. 여기에는 나를 만나러 온 특정 인물이나 캐릭터도 포함된다. 혹은 특정한 모험에 대한 기억이나 풍경, 상황 속 특정한 우연으로 만난 사람들도 포함된다. 그러면 내 상상력에

도 불이 붙는다. 만약 내가 작곡가라면 나는 그 순간 작곡을 시작할 것이고, 내가 화가라면 캔버스에 스케치를 시작할 것이다. 영화감독으로서 나는 영화를 통해 표현할 방법을 찾는다. 나는 영화로 이야기를 하는 사람이고, 솔직히 영화 외에 내게 어떤 자격이 더 주어진다고 해야 할지 모르겠다. 겸손한 이야기처럼 느껴질 수도 있지만 내게는 당연한 문제이다.

12.

단언컨대 내가 가장 신경 쓰는 것은 인간의 자유이다. 즉 인간이 믿는 도덕적·사회적 관습의 네트워크로부터의 개인의 자유 말이다. 혹은 인간이 믿는 것, 그리고 인간을 둘러싸서 인간을 제한하고 그의 반경을 더욱 좁게 하고, 그를 더욱 작게 하고, 가끔은 그 사람 자체를 더욱 안 좋게 만드는 모든 것으로부터의 자유 말이다. 여기서 조금만 더 선생 노릇을 해 보자면 다음과 같은 문장으로 요약할 수 있다. 나 자신이 된다는 것은 곧 나를 발견하는 것이다. 그리하여 삶을 사랑할 수 있다. 나에게 인생은 아름다운 것이다. 비극과 고통에도 불구하고 나는 삶을 좋아하고 즐기고, 삶에 감동한다. 그리고 나는 이런 감정을 다른 이들과 공유하기 위해 최선을 다하고 있다.

# 3

**패멀라 트래버스**

감동적이고 짧은 이 에세이에서, 《메리 포핀스》의 저자로 잘 알려진 패멀라 트래버스는 그녀가 만든 등장인물 중 하나의 기원에 관한 질문을 받는다. 대답을 요구하는 인터뷰어는 트래버스로 하여금 어린 시절을 회상하게 하고, 마침내 사실을 담은 답이 아니라 더 많은 질문으로 대답을 대신하는 인터뷰를 하게 만든다. 우리가 거짓된 안정감을 누그러뜨리려 하지 않는 한 인생의 어떤 것도 끝나지 않으며, 문제에 관한 답도 얻을 수 없다. 트래버스는 '그 과정에서 우리의 본질적인 위치'를 잊지 않고 미지의 세계와 창의성의 근본적인 신비에 대해 간략하게 성찰하며 인터뷰를 끝맺는다. 결국 창작자는 창작하고, 창조물은 창작으로 만들어지는 법이다.

# 인터뷰어

멀리 떨어진 나라의 한 신문 기자가 그간 출판된 일련의 책들에 대한 인터뷰를 진행할 수 있는지 묻는 편지를 보내왔다. 그는 내게 인터뷰는 절대 오래 걸리지 않을 거라며, 길어야 1시간 혹은 비행기를 경유하기 위해 대기하는 시간 정도밖에 걸리지 않으리라 장담했다.

나는 좋다고 답장을 보냈다. 고분고분한 단어를 골라 적으며, 내 목소리에 녹아 있을지도 모를 거부감이 편지로는 전해지지 않으리라 생각했다. 나는 인터뷰가 부끄럽다. 기자들은 의사의 청진기조차 찾을 수 없는 마음속 깊은 비밀을 어떻게든 끄집어내려 한다. 하지만 그토록 먼 거리를 오겠다는데! 차마 거절할 수가 없었다.

그렇게 그가 도착했다. 하늘을 가로질러서. 그는 가슴 주머니에 꽂은 파란 실크 행커치프와 같은 색의 꽃 한 다발을 든 채 어쩔 줄 몰라 하며 나를 반가워했다.

내가 좋아하는 색이므로 좋은 징조였다. 어쩌면 그는 드물게 존재한다는, 무언가에 기여하고, 인식이 있고, 작가를 이해하는 기자일지 모른다.

그리고 그는 정말 그런 기자였다! 그는 "작가님 책들은 발

명품이 아니에요. 그래서 정말 흥미로워요"라고 말하며 내 손을 따뜻하게 감쌌다. 또 다른 좋은 징조였다.

"어떻게 그럴 수가 있겠어요? 오토바이나 원자 폭탄 정도는 되어야죠."

내가 웃으며 말했다.

"그럼 이제 말씀해 주세요. 대체 어떻게 그런 생각을 하신 겁니까?"

그가 열정적인 말투로 이야기하며 의자에 자리를 잡고 앉아 노트를 꺼냈다.

좋은 징조가 순식간에 사라졌다. 이 질문을 얼마나 다양한 사람으로부터 얼마나 다양하게 받았는가. 작가라면 무조건 받아야 하는 질문일까?

"사람들은 아이디어를 어디에서 얻는다고 해요?"

내가 되물었다.

"어디에선가 얻지 않았을까요?"

"아무 데서도 얻지 않았을 수도 있죠."

내가 대답했다.

그는 내 대답을 말도 안 되는 소리인 양 여겼다.

"혹시 작가님이 살면서 그녀 같은 사람을 만난 적이 있는 건 아니에요?"

그가 책의 주요 등장인물을 거론했다.

"네? 난간을 거꾸로 오르는 사람을요? 그럴 리가요. 기자님은 있나요?"

"당연히 없죠! 왜 그렇게 물어보세요? 저는 지금 진지합니다."

"저도 진지해요. 이보다 더 진지할 수가 없답니다."

나는 장담하며 대답했다.

"하지만 사실을 말씀해 주셔야죠."

그가 온화하지만 단호한 투로 나를 채근했다.

"왜 그래야 하는지 모르겠어요. 그리고 사실이랄 게 없어요. 제가 아는 한요."

"오, 그럴 리가요."

그가 주장했다. 그리고 무언가 화려한 승리의 몸짓으로, 노트 안에서 기사를 오려 낸 신문지 조각을 꺼냈다.

"호주에 살고 있는 작가님 여동생 인터뷰 기사입니다. 여기서 동생분은 아주 어릴 적 작가님이 동생에게 그 캐릭터에 관한 이야기를 한 적이 있다고 말했어요."

"글쎄요. 그 애가 그렇게 어렸으면 저도 딱히 더 컸다고 말할 순 없겠네요. 하지만 그건 거짓말이에요."

"그럴 리가 없습니다. 여기 분명히 기사가 있어요."

"분명한 것이 모든 것을 사실로 만들던가요? 인쇄기의 잉크가 종이에 찍힌다고 그게 사실이에요?"

"그럼 동생에게 어떤 말씀을 하셨습니까? 회상을 해 보시면 단서가 될 만한 무언가가 생각날 수도 있을 텐데요."

"전혀 모르겠어요. 이야기는 하늘을 나는 새와 같아요. 한순간 여기 있다가도 정신 차리고 보면 날아가고 없죠."

"하지만 이건 동생분이 기억하는 거잖습니까. 그런 적이 없다면 동생이 어떻게 기억하겠습니까?"

"시간이 흐르며 착각했겠죠. 다른 이야기와 상황이 적절히 섞였거나."

"그게 뭘까요? 다시 한번 생각해 보세요. 생각요. 곱씹어 보시라고요!"

그가 나를 채근했다.

"그때, 그 장소, 그 계절, 그 날씨요!"

그날 날씨!

나는 더 이상 기자를 보고 있지 않았다. 그는 자기 의자에 앉아 존재했지만 본질적으로 나는 더 이상 그와 마주 앉아 있지 않았다. 나는 날카로운 공명의 칼로 골판지 철제 지붕을 찌르는 폭포 같은 빗소리를 듣고 있었다. 그리고 지붕 아래에서 세 아이가 놀다가 우뚝 멈추며 침묵이 내려앉았다.

문가에 선 여자는 푸른 옷을 걸치고 땋은 머리를 늘어뜨린 채였다. 얼굴은 하얗고 꽤 심란한 표정이었다.

"나는 충분히 참았어. 더는 안 되겠어. 개울을 따라 내려갈 거야."

그녀는 이렇게 말한 뒤 문을 닫고 밖으로 나갔다.

내가 만약 쫓아갔다면 그녀는 분명 돌아섰을 것이다. 뼛속까지 어머니인 그녀는 하늘에서 날아오는 빗물 포화에 아이가 젖는 것을 결코 허락하지 않았으리라.

그러나 열 살, 아니 열 살이 채 되지 않은 나는 나중에 무엇이 될지 모르는 겨울 가지의 연둣빛 꽃봉오리처럼 단단히 몸을 웅크린 채였다. 지금은 태아 상태인 여성 비슷한 것이 오늘 밤 분명 절정에 이르고, 그녀는 폭풍 속으로 자신을 재촉한 내면의 폭발을 이해할 수 있을 것이다. 남편은 마흔셋의 나이에 죽었고, 그녀는 남편보다 열한 살 어렸다. 활기찬 세 아이의 유일한 자원이자 사랑하는 존재, 도움의 손길로 가득 찬 굴뚝새 둥지만큼이나 넓은 집 마구간에는 더 이상 말이 없었다. 한때는 포대로 사들이던 설탕과 밀가루, 중국식 표어가 양각된 마호가니 상자 속 찻잎도 이제는 식료품점에 들러 작은 묶음으로 사야 했다. 오븐에서 구운 것이 아닌 제빵사의 바구니에 든 빵을 사야 했고, 이전의 넓고 풍요롭던 삶은 사라지고 힘들고 새로운 삶을 꾸려야 했다.

그러나 고된 삶도 아이들을 괴롭힐 수는 없었다. 아이들에 게는 엄마가 있는 한 모든 것이 모험이었다. 아이들에게 엄마는 놀이 친구이자 안식처이고 든든한 기둥이었으므로.

그리고 사실 그녀가 홀로 집안을 책임져야만 하는 게 아니었다면 분명 이 모든 것이 활기찬 열정을 가진 그녀에게도 모험이었을 것이다.

문이 닫히는 소리가 마치 천둥처럼 울렸다. 방 안의 고요함을 빗소리보다도 더욱 황량하게 만드는 굉음이었다.

큰 눈을 가진 아이 하나가 나를 바라보았다. 그녀와 나는 아이들을 꼬마들이라고 불렀고, 우리 둘 다 첫째는 아무리 어리더라도 동생들이 즐기는 마음의 편안함을 결코 경험할 수 없다는 것을 알았다.

그리고 나는 아이들에게 필요한 것은 엄마의 안전과 안심에서 비롯된 것이라는 사실을 알았다.

나는 꺼져 가는 불씨를 살리기 위해 장작을 얹고, 침실에서 이불을 가져와 난로 앞 러그 위에 펼친 뒤 아이들과 함께 누웠다. 이불은 새의 날개가 알을 보호하듯 따뜻한 깃털로 만들어진 것이었다.

문득 좁고 정교하게 만든 안장을 두른 작은 망아지가 나타나 우리 앞에 있었으므로 나는 이야기를 생각할 필요가 없었다. 나는 갈기와 꼬리를 깔끔하게 다듬고 긴 여행을 서두르는 그를 보고 있었다.

"하얀색이다!"

아이 중 하나가 외쳤다.

"회색이야!"

또 다른 아이가 외쳤다.

"아니야, 뿔닭처럼 얼룩덜룩한 반점 무늬야."

내가 말했다.

그리고 우리는 모두 그의 뒤에 모여, 그가 바다 위를 건너며 매끄럽고 어두운 수면을 밟을 때 발굽에서 번쩍이는 불꽃이 치솟고 기운을 내뿜는 모습을 바라보았다.

"집으로 돌아가나 봐!"

"아니야, 집에서 나온 거야. 이름이 없는 곳으로 가기 위해서지. 멀리서도 그곳을 볼 수 있었어. 거대한 빛의 구름 말이야."

내가 말했다.

"안전하게 갈 수 있을까?"

"당연하지! 이 말은 마법의 말이거든."

(개울은 깊지 않았다. 가재도 사는 개울이었다. 명화 속 오필리아처럼 눕지만 않으면 그 물에서 익사할 일은 없었다.)

"진짜 마법의 말이면 못 하는 게 없어? 프라이팬 뒤집듯 세상도 막 뒤집어?"

"그럼!"

(하지만 개울은 너른 못으로 흐른다. 그 못이 얼마나 깊은지는 아무도 모른다. 우리는 어른들 없이는 그곳에 갈 수 없다. 물수제비를 던지면 고리가 끝도 없이 생겼다.)

"날개가 없는데도 날아갈 수 있어?"

"그럼!"

"바닷속으로 잠수도 할 수 있어?"

"그럼!"

(고아가 된 아이들은 어떻게 될까? 고아원에 가서 곳곳을 기운 낡은 옷을 입게 될까?)

"그래도 태양까지는 닿지 못하지?"

"아니야, 갈 수 있어. 기억해! 마법의 말이라니까."

(부유한 친척이 나타나 모든 걸 빼앗고, 우리는 가난한 처지로 전락할까?)

"들판에 말이 먹을 만한 옥수수가 있을까?"

"그럼! 짚도 한 단 있지."

(어쩌면 사람들은 우리를 갈라 여기저기로 보낼 것이다. 그럼 우리는 더 이상 꼬마가 될 수 없겠지.)

"그리고 환하게 빛나는 물도 한 양동이 있고?"

"그럼!"

(어쩌면 그녀는 개울을 지나 못까지 다다랐을지 모른다. 사람이 익사하는 데 얼마나 걸리지? 아, 나는 잘 해낼 수 있을 거야. 장담해!)

"우리를 등에 태워서 빛나는 땅으로 데려갈 수 있을까?"

"응!"

나는 동생들과 나 자신을 위로하기 위해 "응"이라고 대답해야만 했다. 그러나 말은 너무 어려서 아직 등에 짐을 실을 만큼은 아니었다. 나는 말이 혼자 떠나야 한다는 걸 알았다. 그리고 어찌 된 일인지 우리도 그 사실을 알았다. 우리 셋은 말에게 더 가까이 다가가 등에 올린 안장을 내리고, 말이 얼룩덜룩한 머리를 흔드는 모습을 바라보았다. 말발굽은 우아하고 정확했으며 어둠 속에서 더 밝은 불꽃을 뿜어냈지만, 이상하게도 물은 전혀 튀지 않았다.

나는 말과 말이 약속의 땅에 도착했을 때 무슨 일이 일어날지만 생각하려고 노력했다. 다른 생각들은 그저 두려웠다.

통나무가 벽난로에서 거의 다 타들어 가며 우당탕 소리와 함께 옆으로 미끄러졌다. 그리고 그 순간, 옷과 머리가 홀딱 젖은 채 젊고 쓸쓸하고 외로워 보이지만 어딘가 마음을 다잡은 듯한 모습의 그녀가 급히 문을 열고 들어왔다.

어린 동생들이 그녀에게 달려가 울고 웃고 껴안으며 따뜻한 방으로 손을 이끌었다. 그녀는 옷의 물을 짜내고 보이는 모든 곳에 입맞춤을 퍼부었다.

그리고 그녀는 아이들의 기쁨에 기대어 아이들의 환영 인사를 감사히 받아들이며 자신의 노역에 몸을 맡겼다.

동생들이 수건과 마른 옷을 찾으러 달려가고, 그녀는 내가 다가오길 기다리며 기대에 찬 눈으로 나를 바라보았다.

그러나 나는 말없이 돌아서서 난로에 불을 붙였다. 내가 해서는 안 되는 일이었다. 어른들만 할 수 있는 일. 주전자가 끓어 나는 고무주머니에 뜨거운 물을 채운 다음 그녀의 방으로 가져갔다.

가족 모두 커다란 침대 위에 앉아 있었다. 동생들이 양쪽에 옹기종기 모여 그녀를 꼭 끌어안은 채 신이 나서 망아지 이야기를 하고 있었다. 그녀는 동생들의 머리 너머로 나를 바라보며 다정하게 팔을 내밀었다.

그러나 나는 문간에 조용히 서서 내 안에서 찾을 수 있는 모든 힘을 다해 그녀에게 뜨거운 고무주머니를 집어 던지고는 내 방으로 돌아왔다.

"오, 저 차가운 것. 네 동생들은 엄마를 보고 이렇게 좋아하잖니. 무슨 일이 있었니?"

그녀가 큰 소리로 외쳤다.

나는 대답할 수 없었다. 마음뿐 아니라 온몸이 시렸다. 나는 아무것도 느끼지 못하고 아무것도 알지 못한 채 돌처럼 가만히 내 침대에 누웠다.

\*

그리고 모든 감각이 현재로 돌아왔다. 정신을 차렸을 때 나는 여전히 지금이었고, 내가 큰 소리로 울고 있다는 걸 깨달았다.

나는 그제야 노트에 미친 듯이 글을 쓰고 있는 기자를 떠올리고, 그를 바라보았다.

하지만 그의 의자는 비어 있었다. 그리고 내 무릎 위에 파란 실크 행커치프와 종이쪽지가 놓여 있었다. 그는 조용히 자리를 비워 주었다. 내 눈물은, 내가 한 번도 흘리지 못한, 그리하여 잊히고 감춰진 눈물은 그저 내가 터트리기까지 잠잠히 기다린 듯싶다. 그의 부드러운 파란 행커치프로 눈물을 닦는 순간, 나는 그 눈물이 나만을 위한 게 아니었다는 사실을 깨달았다.

연둣빛 새싹은 돋은 지 한참이므로 나는 이제 그녀와 함께 폭풍을 뚫고 갈 수 있었다. 한때 부부가 함께 쓰던 침대는 아이들의 속삭임과 졸음이 차지했고, 양기의 호흡과 음기의 호흡이 함께 흐르며 맨발바닥과 맨발바닥이 이어졌다. 한때 두 사람이 짊어지던 것을 이제 한 사람이 짊어져야 했다. 충만함은 공허함이 되었다.

내 눈물은 그녀를 위한 것이었지만 동시에 그녀가 아직도 내게는 모든 기쁨과 슬픔을 나누는 사람이고 그녀가 자신의 여생을 사랑하고 사랑받기 위해 그 문을 통해 돌아왔다는 사실을 기뻐하는 나 자신에게 화가 나서 흘리는 것이었다.

나는 행커치프를 치우고 종이쪽지를 집어 들었다.

"저는 충분히 답변을 얻었습니다. 그 망아지요! 무엇이든 할 수 있는 말! 그토록 깊은 슬픔 속에 이런 행복이 찾아오다니, 정말 근사합니다."

종이쪽지에는 이렇게 쓰여 있었다.

기자의 말은 참으로 맞는 말이었다! 나는 그를 잡을 수 있기를 바라며 급히 밖으로 달려 나갔다. 그러나 그가 앉아 있던 의자처럼 거리는 텅 비어 있고, 그 끝에 택시에 올라타는 젊은 남자가 있었다. 나는 "잠깐만요!" 하고 외치고 싶었지만, 그랬더라면 이웃들이 어떻게 생각하겠는가. 제정신으로 보이는 사람이 "잠깐만요!"를 이유 없이 외치는 모습이라니!

게다가 나는 그가 서둘러 타자기를 두드릴 요량으로 급히 집으로 돌아가는 길이라는 사실도 알고 있었다. 내일 내 이야기는 수많은 아침 식탁에 '흑백'으로 올라오고, 책이 사실에 근거한 이야기였다는 말도 안 되는 설명이 덧붙을 것이다. 그 어떤 것도 그 일을 막을 순 없었다.

하지만 내가 만약 그를 다시 불러 세울 수 있다면, 나는 그에게 답은 없고 오직 질문들만 있다고 말했을 것이다.

오류투성이이자 탐구하는 존재인 우리는 필연적으로 자기 내면의 결핍을 해소하기 위한 답을 요구한다. 모든 것은 설명할 수 있어야 하고, 모든 결과에는 원인이 있어야 하며, 모든 문제에는 해결책이 있어야 한다고 말이다. 결론은 우리가 답으로 착각하는 결말을 가져오기 때문에 도달할 수 있는 것이다.

"그건 끝난 일이야. 다른 문제로 넘어가자."

우리는 끈질기게 말한다.

그러나 인생에서, 아니 어쩌면 죽음이 와도, 진정 끝나는 것은 없다. 예를 들어 책은 우리가 마지막 페이지에 이르러도 우리 안에서 계속되지 않으면 책이 아니다.

그 기자는 마법의 말을 타고 답을 얻고 단서와 암호를 해독했다. 하지만 그 아이에게 어디서 그런 아이디어를 떠올렸는지 물어볼 생각은 들지 않았을 것이다. 아니면 그녀가 인

생의 어느 시점에 그런 생명체를 만났는지, 실제로 그 말이 무엇이었는지 그 말의 원인이나 영향도 묻지 않았다. 그리고 그 기저에 깔린 이유, 또 그것의 이유까지도. 의심할 여지 없이, 이 과정을 계속했더라면 심리학에 대한 지식이 거의 없거나 반대로 너무 깊은 사람들이 끌고 오는 일종의 심령술이나 마찬가지인 '무의식'의 편견에 의지해 해석해야 했을지도 모른다.

나는 '무의식은 스스로를 의식하지 못하는가?'라는 문구에 관해 오래도록 고심했다. 그리고 그것에 완벽히 익숙해진 적은 없다. 뭔가 부족한 점이 있는 것 같았다.

그러다 인도 미르톨라의 스리 마하다 아시시 책을 읽었다. 그는 그것을 '무의식인 상태The Unconscioussed'로 번역해야 한다고 했다. 그러나 그런 단어가 과연 일반적인 용어로 여겨질 수 있을까? 나는 몇몇 학자에게 이 상태를 설명하려 했다. 상태의 정확성은 전달되었지만 열정적으로 받아들여지지는 않았다. 학자들은 구식의 오류를 고수하려 했다.

그러나 이후 잡지 《부활Resurgence》에 우리 시대 최고의 분석 심리학자 중 한 사람이 남긴 인용 논문이 나의 모든 불안을 잠재웠다. 그는 "이것은 단순히 알 수 없는 상태를 의미한다"라고 했다. 나는 이 문장을 그의 동료 학자에게도 확인했다.

알 수 없는 상태. 아름다운 영어로 이는 '친밀하고 반향적이며 심오하고 이해할 수는 없지만 쏟아지는 빗속에 존재하는 무언가'라는 뜻이다. 이는 내가 품고 살아갈 수 있는 것이며, 실제로 존재하고 수년간 존경하고 아끼고 섬기며 살아가려 노력한 무엇이다.

그것을 알 수 없는 상태라 부르면 창작의 과정도 그와 비

숫한 결이 된다. 그러나 언어의 전반적인 쇠퇴와 함께 이 문장은 너무 자주, 지나가는 모든 엉터리 시인의 낙서에 한 번씩 등장하고야 말았다.

C. S. 루이스는 친구에게 보낸 편지에서 "조물주는 오직 한 분뿐이며 우리는 그분이 우리에게 내린 요소들을 섞은 존재일 뿐이다"라고 했다. 그 '단순한 혼합'은 우리가 '나 자신이 창조주'라고 말할 수 없게 만드는 동시에 그 과정에서 우리의 본질적인 위치를 확인하게 한다. 요소에 요소를 더해 형성되고 순서가 정해지며 정의가 내려지고, 그 과정에서 우리는 상호적으로 정의되고 형성되며 순서가 정해진다. 점토를 빚는 도공이 동시에 자신의 모양을 잡아 나가는 셈이다.

그러나 인정할 것은 인정해야 한다. '창의적'이라는 단어를 인간의 모든 노력에 적용하면 우리는 신비에 휩싸이게 된다. 그리고 때때로 그 신비는 마치 태양처럼 어느 한쪽 머리 위로 또는 다른 쪽 머리 위로 내려오는데, 그것은 항상 주어지는 것, 자유롭고 추구하지 않고 예상치 못한 어떤 것으로 다가오기 때문에 마땅히 받아야 하는 것이 아니라 은혜로 느껴진다. 조물주에게 설명을 요구하는 것이 불경스럽기까지 하다. 어딘가에 어떤 이유로, 가령 야생벌에게는 미지의 세계가 이지의 세계로 존재할지도 모를 일 아니겠는가.

## 애나 핼프린

미국의 무용가 겸 안무가인 애나 핼프린은 베라 말레티치와의
이 인터뷰에서 자신이 춤을 가르치는 방법의 핵심은 개인적인
성장이 예술적 성장의 일부분이라는 확신에 있다고 말한다. 그
녀는 또한 우리 모두 무용가라고 주장한다. 무용가로 성장하
는 과정은 배움과 가르침의 목적과도 일치한다. 자신의 중심과
리듬감(호흡, 움직임, 홀로 있는 것, 타인과 함께하는 것)을 찾
는 것이 그 목적이며, 그 과정에서 목적을 발견할 수 있다. 이
는 자신의 방어 기제와 방탄복, 내면의 약점을 감추기 위한 성
격 방호구 등을 모두 벗어 버리고 내면을 부드럽고 유연하게
만드는 것을 의미한다.

# 과정이 목적이다

말레티치 : 제가 보기에 운동에 대한 당신의 개인적인 접근법은 우리의 현대 생활 속 특정한 욕구에서 진화한 것 같습니다. 특히 미국과 서부 해안 지역에서 말이죠. 학생들 및 관객과의 관계에서 교육이나 공연 활동의 목표는 무엇인가요?

햄프린 : 대답하기 쉬운 질문은 아닙니다. 인생이 무엇이냐고 묻는 것과 같아요. 하지만 제 머릿속에 떠오르는 첫 번째 개념부터 설명을 시작할 수 있겠네요. 무용에 대한 엄청난 고민과 관심을 발전시켜야 한다는 겁니다. 표현의 자연스러운 결과와 관련이 있기 때문이죠. 다시 말해, 저는 '이게 바로 무용가야'라는 식의 정형화된 움직임에는 관심이 없습니다. 저는 동작을 통해 누군가와 의사소통을 할 수 있다면 그 누구라도 무용가로 불릴 수 있다고 생각합니다. 이런 신념을 바탕으로 학생들을 가르치기 시작했어요. 전통적이거나 보수적인 방법에 크게 의존하지 않았고, 제가 진짜로 흥미를 느끼는 무용가의 이미지를 만드는 경향이 생겼습니다.

저는 점점 기초적인 호흡을 강조하기 시작했어요. 왜냐하면 학생들이 호흡의 중심에 더 깊이 들어갈수록 생명력을 느끼고 자신의 동작을 위해 신체적인 영역을 더욱 넓게, 개방

적으로 접근한다는 사실을 발견했기 때문이에요. 이건 무용에서 매우 중요한 기반이 되었습니다. 아시다시피 저는 위스콘신 대학의 마거릿 더블러 선생님 밑에서 연습했어요. 물론 그녀는 의사소통을 위한 표현 수단으로서의 무용에 관심이 있었고, 스타일이나 동작 패턴은 흥미를 느끼지 못했지만요. 정말 설득력 있는 방법으로 그녀는 제게 신경계, 뼈의 구조, 근육 사용을 통한 더 자연스러운 동작의 생물학적 접근법을 가르쳐 주셨어요. 저는 선생님께 무용에서 받는 스트레스가 몸을 동작으로 이해하는 것과 동시에 피드백을 준다는 점도 배울 수 있었어요. 동작을 통한 느낌의 관계가 완벽했죠. 패턴화된 동작을 배울 때는 패턴을 배우는 것에 너무 집중해서 단순히 느낌을 차단했어요. 그리고 여기서 느낌이란 일종의 자유로운 자기표현을 말하는 게 아닙니다. 제 말은 여러분이 화가 나서 주먹을 쥐거나 발을 구르거나 흥분해서 뛸 때 내재된 감정을 말하는 겁니다. 이는 모두 자연스럽고 우리가 하는 가장 표현력 넘치는 동작이에요. 그리고 몸동작과 그것이 불러오는 느낌을 인식하게 되면 여러분은 그것을 의식적으로, 그리고 신나게 휘두를 수 있는 자유로움을 갖게 돼요. 그때 여러분은 동작 속에서 예술가가 되는 겁니다.

제가 말하고자 하는 건 동작에 대한 접근법이에요. 저는 스타일과 패턴을 가르치거나 진행 과정을 설명하는 수업을 한 적이 없어요. 우선 저는 해마다 변하고 또 변해요. 저를 끊임없이 통합할 수 있는 새로운 동작을 찾아내고, 최근엔 스트레스를 받는 자세를 취하는 것과 관련된 원칙을 통해 새로운 훈련법을 개발했죠. 스트레스를 받는 자세에서 일종의 등척성 운동[벽이나 책상 등 고정된 것을 세게 밀거나 당겨서 하는 근육 훈련]처럼 몸을 떨게 하여 일종의 강제 호흡을 하게 하

는 것입니다. 그러면 마치 순환계 전체가 살아나는 것처럼 몸 안의 화학 작용이 바뀌어요. 이게 저에겐 상당히 새로운 지점입니다. 이전에는 순환계에 도달할 수 없었거든요. 나중에 기회가 되면 몇 가지 동작을 보여 드릴게요. 정말 효율적이에요. 몸이 자세를 취함으로써 몸 전체가 모든 힘과 환상적인 감각을 얻게 돼요. 그래서 우리가 끊임없이 하는 것처럼 신체 자체에 점점 더 깊이 들어갈 수 있는 새로운 방법들도 실험 중이에요.

말레티치 : 이미 두 번째 질문에도 답변을 해 주신 것 같아요. '전통적인 개념을 제외하고, 교육, 예술, 공연에 대한 접근법을 어떻게 정의하십니까?'가 두 번째 질문이었거든요.

핼프린 : 음, 저는 항상 무용과 삶을 분리하지 않고 바라보았어요. 즉 삶의 경험을 무용과 분리하지 않으려고 노력했어요. 왜냐하면 우리는 예술을 하며 끊임없이 자신의 경험과 대립하기 때문이에요. 이런 노력은 저에게 개인적인 성장과 예술적인 성장의 관계를 더욱 잘 이해하게 하고, 더욱 강하게 인식하게 해요. 두 성장은 언제나 같이 가야 해요. 그러지 않으면 발전은 이루어지지 않아요. 저는 평생 교육과 공연을 병행해 와서 아이디어의 출처를 정확히 알기 어려워요. 하지만 저는 공연가들이 공연을 통해 실제 삶의 경험을 자신의 무대와 동일시하는 모습, 그리고 관객 역시 공연가와 자신을 동일시하는 모습을 많이 보고 싶었어요. 관객이 그저 무대의 특별한 경험을 지켜보기보다는 무대 위의 사람들이 실재하고 그들이 자신이 동일시하는 사람이라는 사실, 그리고 그들의 공연을 통해 같은 경험을 하기를 바랐어요.

우리는 더 이상 극장을 그저 관객과 무대가 분리된 전통적 개념의 장소로 받아들이지 않아요. 도리어 극장이란 그 위에

서 무엇을 하든 공간 그 자체로 존재하는 곳이죠. 더 이상 무대 위와 아래를 분리하는 공간에 설 필요가 없어요. 실제 상황을 무용의 개념에 접목하고자 하는 제 열망은 훈련에서도 마찬가지예요. 춤을 출 때 하는 모든 행위는 '내가 어떤 사람인가'와 관련이 있어요. 그리고 이것은 여러분이 어떻게 사물을 보고, 느끼고, 사람들과 관계를 맺는지에 영향을 주죠. 다시 말해 삶과 예술은 분리할 수 없어요. 어떻게든 두 가지가 서로를 강화하는 과정만 존재하죠.

말레티치 : 개인의 치료 경험으로서의 자기 탐색이나 자기표현과 예술적 표현 사이에 차이점이 있다고 보십니까?

햄프린 : 지금 대답하긴 어려운 질문이네요. 왜냐하면 치료라는 단어가 정말 다양한 방식으로 다양한 사람에게 사용되고 있으니까요. 창의성이라는 단어도 마찬가지고요. 한때는 창의성이라는 단어를 너무도 편안하게 쓸 수 있었지만, 지금은 창의적인 상품이 넘쳐 나는 시대예요. 모든 것이 창의적이에요. 심지어 창의적인 아이스크림콘도 등장했어요. 치료라는 단어는 일종의 티 파티처럼 되어 버렸죠. 같이 모여서 함께 사소한 치료 세션을 진행해도 이상하지 않아요. 그래서 오히려 조금 어려워졌죠. 하지만 개인적인 성장이라는 측면에서 치료라는 단어를 사용한다면, 개인적인 경험을 기본에 둔 예술적 경험은 확실히 그리고 자연적으로 치료적인 가치가 있어야만 해요. 그러나 예술가로서 여러분의 관심이 단지 치료를 통해 얻는 것에 집중된다면, 본질적으로 여러분 모두가 장인이라는 사실, 본질적으로 여러분의 직업이 다른 사람들을 위한 수단이 된다는 사실에 주목하지는 않을 겁니다.

제게 공연은 하나의 수단이자 자아의 침몰과 같아요. 그렇

지 않으면 그냥 스튜디오에 남아 연습이나 하는 게 낫죠. 하지만 청중을 위해 공연하는 것에 책임감을 갖게 되면 어떤 종류의 정제 과정이 필요하다는 사실을 받아들이게 됩니다. 그 과정에서 개인적인 경험은 명확성에 의해 무뎌지고 강화되면서 내가 어떤 부분을 다뤄야 하는지 정확히 파악할 수 있게 돼요. 그리고 여러분은 그 요소의 본질을 바로 파악할 정도의 많은 기술을 갖고 있어요. 그 아이디어의 공간적 움직임과 역동적 본질이, 몸이 어떻게 움직이는지뿐만 아니라 내가 어디에 있는지에 관한 인식, 즉 전체적인 것에 관한 인식이 그 속에 들어 있다는 것을 알게 돼요. 그 자체로 치료적 가치가 있죠. 하지만 그게 여러분의 관심사가 되어서는 안 됩니다.

말레티치 : 공연이 진실인지, 몰입의 감정이 참인지 또는 거짓인지를 판단하는 기준은 무엇인가요? 또 극장 공연을 선택하는 기준이 있나요?

핼프린 : 지금은 워낙 격렬하고 실험적인 시기이기 때문에 대답하기가 매우 어렵습니다. 적어도 저는 그래요. 그리고 저와 함께 연습하는 모든 젊은 예술가도 그렇죠. 하지만 저는 대중에게 공연을 발표하기 전 2년간 연구하고 2년간 엄청나게 많은 스케치를 거칩니다. 그리고 제가 가진 요소들을 외면으로 표현하기 위해 정말 열심히 노력합니다. 내면으로부터 점점 더 멀어지고 분리되는 법을 익히는 것이죠. 덕분에 더욱더 깊이 공연에 몰두할 수 있습니다. 다른 무용가들은 어떻게 판단해야 할지 모르겠네요. 우선 여기, 미국 서부에서는 끔찍한 것을 많이 보지 못했고, 투어를 통해 목격한 것들은 저와 매우 다른 방향으로 잘 작동되고 있어요. 물론 알기 어려운 것들이죠. 하지만 저는 오랜 세월 무용을 하

며 보냈기 때문에 관객의 눈에 부족한 공연이 무엇인가는 직관적으로 알 수 있어요. 그리고 보통은 그 경험은 전혀 구조화되지 않아요. 사람은 움직이는 게 아니라 행동하는 것이라는 구조요. 그게 차이점입니다.

말레티치 : 당신의 키네틱 시어터[kinetic theatre : 운동학적 극장]의 개념은 무엇인가요?

핼프린 : 극장은 주로 움직임, 즉 동작에서 오는 인간의 표현을 기반으로 해요. 그러나 시각과 말하기, 그리고 총체적인 경험을 포함하는 다른 표현 영역으로 들어가면 인간의 표현은 더욱 다양해지죠. 제가 관심을 두고 개발 중인 분야가 바로 인간의 총체적 자원을 사용하는 극장이에요. 그래서 저는 한계가 있어 보이는 '무용'이라는 단어 말고 새로운 단어를 찾고 있어요. 원시적인 시대의 춤이 기본적으로 그런 것처럼요.

말레티치 : 융, 게슈탈트, 실존주의 등 심리학의 주요 기조 중 어떤 것과 가장 밀접하다고 느끼시나요?

핼프린 : 게슈탈트 이론과 가장 밀접하다고 생각하지만, 그건 제가 프리츠 펄스의 이론에 발을 들였기 때문일 수도 있어요. 펄스의 《게슈탈트 치료법Gestalt Therapy》을 읽거나 그와 함께 일할 때면 계속 비슷한 점들을 떠올리게 돼요. 마치 모든 부분이 하나로 통합되는 기분이에요. 그게 저에겐 중요하고 게슈탈트 이론에서 강조하는 점 같습니다. 저는 게슈탈트와 매우 동일시되는 느낌이 들어요.

말레티치 : 혹시 환각을 경험한 적이 있으세요? 만약 있다면 그런 경험이 당신의 창의력에 영향을 미쳤을까요?

핼프린 : 네, 딱 한 번 경험했어요. 중국인들이 '홍반'이라 부르는 매우 깊은 호흡법을 제게 알려 주었거든요. 그걸로

방사선 치료를 시작할 수 있었고, 그 편안함이 제 몸의 구조를 완전히 바꾸었어요. 캘리포니아 대학에서 있던 일이에요. 당시 누군가 촬영을 했어요*. 그 후 저는 자세와 몸의 정렬에 매우 다른 느낌을 받았고, 몸을 움직일 때도 느낌이 정말 달랐어요. 하지만 녹화된 영상을 확인했을 때 저는 저 자신을 알아보지 못했어요. 제 몸은 아주 쉽게 정렬되어 있고 움직임도 전혀 힘들어 보이지 않았거든요. 숨이 차지 않는데도 훨씬 더 강하고 풍부한 몸짓을 할 수 있었어요. 훨씬 더 생생하게 살아 있는 기분이랄까? 호흡을 통한 이완의 발견으로 방향을 잡을 수 있는 경험이었고, 제게 엄청난 효과를 가져다줬어요.

말레티치 : 당신의 직업적 배경과 당신에게 영향을 준 사람들에 관해 말씀해 주시겠어요?

핼프린 : 저는 아주 어릴 때부터 아주 자연스럽게 무용을 했어요. 그리고 대학에 입학해서는 마거릿 더블러 교수님에게 무용을 배웠죠. 정말 훌륭한 스승이었다고 말하고 싶어요. 혼자 춤을 추면 출수록 계속 과거를 떠올리면서 '아, 그때 선생님이 말씀하신 게 이거구나' 하고 깨닫게 돼요. 비록 지금은 그때와 조금 다른 방식의 춤을 추지만, 저는 여전히 그분의 제자이고 그분에게 배움을 얻어요. 선생님은 아이디어가 정말 풍부해서 선생님이 말씀해 주신 것을 제가 직접 입증하고 그 배움을 축적하는 데 몇 년이 걸렸죠. 남편은 조경 전문가로서 제게 좋은 선생님이 되어 주었고요. 또 제 인생에서 정말 중요한 스승은 랍비 카두신입니다. 그분에게 유

---

* 사실 캘리포니아 대학 버클리 캠퍼스의 연구 과정에서 환각 세션을 진행한 사람은 이름도 기억나지 않는 수석 편집자이고, 이를 촬영한 '누군가'는 샌프란시스코의 시인 마이클 매클루어였다-원주.

대교의 철학적 개념을 제대로 배웠어요. 이는 자신뿐만 아니라 다른 사람에게 침투하는 수많은 층의 자신감을 강화하는 수단으로서 창의성에 대한 저의 믿음을 강화하는 배움이 되었어요. 확실히 창조적인 차원에서 인간의 만남, 열망, 믿음을 발전시켰죠.

말레티치 : 저는 유럽 출신이라 잘 모를 수 있습니다. 특별히 미국 서부에서 공연과 연구를 지속하시는 이유가 있나요? 이런 활동이 서부에만 국한된 건가요?

핼프린 : 생물학적으로 들릴지 모르지만, 생태학이라는 말로 답변할 수 있겠네요. 저는 우리의 자연환경에 굉장히 중요한 무언가가 있다고 생각해요. 무의식적으로요. 세상에, 어떻게 바다와 절벽, 자연의 생명력을 발밑에 둔 이런 풍경에서 살아갈 수 있을까요. 이러니 자연 지향적인 관점의 영향을 받을 수밖에 없겠죠. 우리 삶의 물질, 감각적 물질 그리고 자연의 확장이라는 원시적인 순수함에 관심을 가질 수밖에 없고요. 나아가 자연을 통해 인간의 특성을 바로 이해할 수 있죠. 거기서부터 인간은 밖으로 나올 수밖에 없어요. 그리고 그렇게 나와서 휴식을 취하면 우리는 곧 비이지적인 방식으로 살아갈 수 있습니다.

조금 더 변론해 보자면, 저는 인간 메커니즘의 과정과 모든 인간의 본질인 창의성이라는 속성에 엄청난 믿음을 갖고 있어요. 이러한 창의성은 감각 기관이 살아날 때 자극을 받아요. 그 과정에 대한 믿음이 제게 필요한 유일한 목표 혹은 목적이에요. 결과적으로 일어난 일은 그 자체의 목적을 만들어 내요. 그래서 전 사전에 목적을 의심하지 않아요. 이미 과정을 목적으로 받아들였기 때문이죠. 그런 면에서 저는 비이지적이라고 할 수 있겠네요. 저는 춤이 효과가 있다는 지적

이론이나 헛소리 가득한 이론은 이해하지 못해요. 하지만 이것이 우리가 성장하고 교육에 전념하는 지점이죠. 과정이 목적이에요. 그냥 그렇게 두자고요. 계속 자라게 돼요. 그럼 어떤 일이 일어날 겁니다. 그리고 일어나는 일들은 그 자체의 목적을 만들어요. 반복해서 말하는 것 같지만, 그런 의미에서 이 감각은 정말 비이지적이고 매우 자연 지향적이라고 할 수 있겠네요.

# 5

## A. E. 하우스먼

시인 A. E. 하우스먼은 이 짧은 글을 통해 시의 창작을 육체적 감각과 연관시키고, 맥주 한 잔을 마시든 산책을 하든 의식의 변화에 따른 감수성이 창작에 어떤 도움을 주는지에 대한 통찰을 보여 준다.

# 시의 이름과 본성

님프와 양치기들이여, 더 이상 춤을 추지 말라. 한 사람 이상의 독자 눈에 눈물을 자아낼 수 있는 것이 무엇인가. 세상에 울 일이 무엇이 있겠는가. 글의 의미가 쾌활하고 즐거운데 왜 말 몇 마디가 엄청난 연민을 불러올까? 나는 시라는 것이, 케임브리지셔의 물이 빠진 땅 여기저기에 여전히 남아 있는 늪지와 같이, 인간의 본성이 조직된 것보다 훨씬 더 오래되고 모호하고 잠재적인 무언가를 통해 자기만의 길을 찾기 때문이라고 말할 수밖에 없다.

내가 보기에 시는 지적 활동이라기보다는 육체적 활동에 가깝다. 1~2년 전 다른 사람들과 마찬가지로 나 역시 미국으로부터 시에 대한 정의를 내려 달라는 요청을 받았다. 나는 개가 쥐를 정의하듯 시를 정의할 수는 없다고 대답했으나 우리 모두 시가 불러일으키는 공감대를 통해 그 대상을 인식한다고 생각했다. 《성경》 속의 데만 사람 엘리바스는 다른 물체와 관련해 이런 증상 중 하나를 다음과 같이 묘사했다.

"영혼이 내 얼굴 앞으로 지나가니, 온몸의 털이 곤두섰도다."

아침에 일어나 면도를 하다가 시 한 줄이 떠오르면 피부가

곤두서면서 면도기가 더 이상 움직여지지 않을 때가 있다. 이 특별한 증상은 등골이 오싹해지는 전율을 동반하며, 목이 당겨지고 눈에 눈물이 맺힌다. 또 다른 증상은 키츠의 마지막 편지 중 한 구절을 빌려 설명할 수 있다. 그는 편지에 "그녀를 떠올리면 생각나는 모든 것이 마치 창처럼 나를 관통한다"라고 썼다. 이 감각의 자리가 바로 명치이다.

시에 대한 나의 의견이 필연적으로 어떤 감각에 의한 것이라 해도 좋겠지만, 그 감각의 양면을 동시에 느끼며 오염시켰다고 해야 좋을 것이다. 우리는 얼마 전까지만 해도 시는 매우 광범위하고 불편하게 포괄적인 용어라고 말해 왔다. 너무 포괄적이어서 운 좋게도 엄청난 성공까지는 아니지만 나도 두 권을 집필할 정도였다. 나는 내 시가 어떻게 존재하게 되었는지를 알고 있다. 그리고 다른 어떤 시들도 같은 방식으로 존재한다고 가정할 권리가 내게는 없지만, 몇몇 시와 꽤 좋은 작품들 역시 비슷하게 태어났다고 믿는다. 예를 들어 워즈워스는 시는 강력한 감정의 분출이라 말했고, 번스는 우리에게 다음과 같은 고백을 남겼다.

"나는 충동보다는 소망으로 시를 쓴 적이 두세 번 있지만, 결코 어떤 목적도 성공하지 못했다."

요컨대 나는 시의 생산이 첫 단계에서는 능동적이라기보다는 수동적이고 무의식적인 과정을 수반한다고 생각한다. 만약 내가 시를 정의하는 게 아니라 그것이 속한 종류의 이름을 지어야 한다면 나는 '분비물'이라고 부르고 싶다. 전나무의 송진과 같은 자연 분비물이든 굴에서 태어난 진주와 같은 것이든. 물론 나는 굴처럼 그 물질을 현명하게 다루지 않을 수도 있지만 말이다. 나는 건강이 다소 좋지 않은 경우를 제외하고는 이따금 시를 썼고, 그 경험은 비록 즐거웠지만

일반적으로는 고되고 힘들었기 때문이다. 당신이 왜 시를 피해야 하는지 아는 사람이라는 가정 아래, 나는 그 과정에 관해 약간의 설명을 덧붙이고자 한다.

　점심을 먹으며 맥주를 한 잔 마시는 것은 뇌에 진정 효과를 준다. 내게 오후는 가장 지적이지 않은 시간이기도 해서 나는 오후에 2~3시간 산책을 하곤 한다. 특별히 아무것도 생각하지 않고 주위의 것들만 바라보고 계절의 변화를 따라가다 보면, 갑작스럽고 이해할 수 없는 감정이 몰려와 때로는 한두 줄의 시로, 때로는 한 절로, 때로는 운명처럼 시에 대한 막연한 개념이 찾아와 내 마음속에 흘러들어 일부를 이룬다. 그러면 보통 1시간 정도 소강상태가 찾아오고 그 후에는 기운이 다시 거품처럼 차오른다. 굳이 거품이라 표현한 까닭은, 내가 알 수 있는 한, 뇌에 찾아온 시상의 근원은 이미 언급한 심연, 즉 명치의 구덩이였기 때문이다. 집으로 돌아오면 나는 그 시를 받아 적고, 며칠간의 공백 이후 또 다른 날 더 많은 영감이 찾아오기를 바란다. 때로는 수용적이고 기대하는 마음으로 산책을 하기도 하고 때로는 그 시를 손에 들고 뇌가 시를 완성하기를 바랐으나, 그것은 문제와 불안이 되고 시련과 실망을 수반하며 때로는 실패로 끝났다. 나는 내 첫 번째 책에서 마지막에 있는 작품의 기원을 똑똑히 기억한다. 스페인 여관과 템플 포춘으로 가는 보도 사이의 햄프스테드 히스 모퉁이를 지나던 도중, 그 두 연이 마치 인쇄된 것처럼 머릿속에 떠올랐다. 세 번째 연은 차를 마신 후 약간의 차분함과 함께 찾아왔다. 마지막 연이 필요했지만, 영감은 끝내 찾아오지 않았다. 결국 나는 마지막 행을 직접 써 내려가야 했는데, 정말 고된 일이었다. 마지막 연은 열세 번을 고쳐 썼고, 열두 번의 시도 끝에 겨우 완성할 수 있었다.

## 라이너 마리아 릴케

보헤미아 태생의 독일 시인 라이너 마리아 릴케는 자신의 작업,
즉 '내면의 노동'과 관련해 침묵할 필요성을 이야기하며 새로운
작업을 시작할 때 항상 '원초적 순수함'으로 돌아가는 방법을
설명한다. 지혜롭기도 하고 어리석기도 한 초보자의 마음은 아
마도 릴케가 영감의 천사를 초대하는 방법일 것이다.

# 멀린에게 보내는 편지들

이 고독이 내 주변을 고립시킨 이후로 (그리고 그건 첫날부터 절대적이었다) 나는 삶과 모든 것을 아우르는 작품 사이의 끔찍하고 상상할 수 없는 양극성을 다시 경험하는 중이다. 작품은 내게서 얼마나 멀리 갔는가. 천사들은 내게서 얼마나 멀리 떨어졌는가!

나는 매일 반보 전진해 천천히 앞으로 나아갈 것이고, 이따금 설 자리를 잃을 수도 있다. 그리고 내가 가는 곳에는 아무런 가치도 기억도 남지 않으니, 결국은 한 보 한 보 뒤로 물러서는 기분이기도 하다. 종국에는 죽은 사람에게 도달하겠지. 모든 힘을 나를 이끄는 천사의 손에 맡겨야 한다. 너를 두고 먼저 떠나게 되겠지. 그러나 나는 하나의 원을 그릴 것이니 나는 다시 한번 한 걸음 한 걸음 더 가까워질 것이다. 화살은 하늘의 새를 향해 날아가기 위해 활에 매달린다. 그러나 화살이 땅에 떨어져 새를 해치지 않으리니, 화살은 높은 곳에서 그대의 심장으로 떨어질 것이다.

그러니 부디, 내게 나의 내면의 노동에 관해 그대에게 말하리라 기대하지 말라. 나는 침묵을 지켜야만 한다. 내가 집중하기 위한 투쟁에서 겪어야 할 모든 운명의 반전을 추적하

94

는 것은 그대에게도 나에게도 지루한 일이다. 영혼의 힘의 갑작스러운 변화는 여러 위기 없이는 결코 일어나지 않는다. 대부분의 예술가는 산만함으로 그것을 피하지만, 그런 까닭에 그들은 가장 순수한 충동의 순간에 시작되는 생산의 중심으로 돌아오지 못한다. 모든 작업이 시작될 때, 그대는 그 원시적 순수함을 재현해야 한다. 그대는 천사가 그대를 발견한 그 순수한 장소로 돌아와야 한다. 천사가 그대에게 헌신의 첫 메시지를 가져왔을 때, 그대는 그대가 잠들던 침대를 찾아가야 한다. 그리고 이번에는 잠들지 말라. 그저 기도하고, 소리 내 울부짖어라. 만약 천사가 지조를 굽혀 찾아오면 그건 그대가 천사를 설득했다는 의미이나, 그것은 그대의 눈물 때문이 아니라 새롭게 시작하기로 한 그대의 겸손한 결심 때문일 것이다.

"초보자가 될 것이다!"

열린 마음

신념이 신념을 만든다.

-로버트 앤턴 윌슨(미국의 작가)

만일 내가 안전하다고 생각하는 지점에 도달하면
나는 게임을 멈출 것이다. 이것이 내가 미래를
어떻게 계획하는지 설명할 유일한 방법이다.

-마일스 데이비스(미국의 재즈 음악가)

감히 순수해져라.

-R. 벅민스터 풀러(미국의 건축가이자 작가)

창의적인 마음에 관해 생각할 때 우리는 아이디어와 빛나는 통찰력으로 가득 찬 마음을 생각한다. 그러나 창의적인 마음은 가득 차 있기도 하고 공허하기도 하다. 새로운 것이 생겨날 공간을 만들 수도 있다. 창의적인 마음은 내적·외적 세계에 끊임없이 자신을 개방하는 마음이다.

열린 마음은 편안하고 장난스러울 수 있다. 호기심과 경이로움으로 가득 차 있다. 어린애 같은 데가 있다. 열린 마음은 사회적으로 통용되는 길이 아닌 다른 길들을 탐험하는 것을 좋아한다. 때로는 장난기가 중요하다. 열린 마음은 아이디어나 사물을 가지고 노는 것을 좋아하고, 처음 보듯이 그것을 보는 것을 즐긴다. 열린 마음은 우리가 모든 것을 알지 못할 수도 있고, 우리가 알고 있는 것이 틀릴 수도 있다는 가능성에 열려 있다. 가정에 도전하고, 새로운 연결 고리를 만들고, 세상을 바라보는 새로운 방식을 찾는다. 열린 마음은 다른 사람들이 심각하게 생각하지 않는 영역에서 장난스럽게 헤매다가도 진지하게 접근해야 할 창조물을 가지고 돌아올 수 있다.

시대를 초월해 가장 창의적이던 사람 가운데 일부는 비합리적이고 상징적이며 은유적이고 신비로운 것을 탐구하는 긴 명상을 통해 몽상과 꿈의 상태로 빠져들기도 했다. 종종 그들은 이론, 구성, 행동으로 해석되는 이미지를 떠올리기도 했다.

이 낯선 곳으로의 여정이 두려울 수 있다. 어떤 발견은 너무 낯설어서 덮어 두고 도망치고 싶을 수도 있다. 인간 영혼의 깊은 곳을 탐험하든 물질의 깊은 곳을 탐험하든 예술가, 신비주의자, 그리고 과학자들은 혼돈과 무질서를 마주하게 된다. 그러나 열린 마음은 차이에 의해 번성하고, 모순에 열려 있다.

# 7

**캐시 존슨**

이 사랑스러운 단편 에세이에서 자연주의 작가 캐시 존슨은 숲
에서 길을 잃는다는 은유를 통해 계획했든 아니든 미지의 세계
로 떠나는 여행이 주는 발견의 기회와 우연에 대해 조명한다.

# 숲에서 길을 잃다

　우리 인간은 호기심이 넘쳐 난다. 그 사실을 인정하고 잠깐이나마 우리의 세련됨과 '멋진' 척을 포기하자면, 인간은 거의 고양이만큼이나 호기심이 충만하다. "저건 뭐지?", "왜 그렇지?" 하며 늘 궁금해한다.

　"새로운 소식 있어?"와 같은 질문은 단순히 친구에게만 던지는 것이 아니다. 새로운 것, 우리가 상상만 하고 보지 못한 것, 우리에게 없는 것을 궁금해하고 발견하는 일은 인간의 기본적인 욕구이다. 최선을 다하고 살아 숨 쉰다고 느끼는 순간, 그런 질문은 어김없이 우리에게 떠오른다. 그리고 호기심이라는 불씨에 불을 지피는 데는 그리 오랜 시간이 걸리지 않는다. 불씨는 금세 이글거리는 불꽃을 피워 낸다. 그리고 오직 그 질문의 해답만이 불길을 잡을 수 있다.

　내 생각에는 방황 혹은 정처 없는 걸음이 이 불길을 잡고 그 질문에 대한 답을 얻을 수 있는 가장 좋은 길이다. '정처 없는 걸음'이 실은 상당히 의식적인 발걸음이며, 경험을 향한 열린 마음이기 때문이다. 정처 없는 걸음은 목적이 없거나 표류 혹은 흐름에 그저 몸을 맡긴 채 걷는 것에 불과하다고 느껴질 수도 있으나, 실은 매해 가을이면 삶의 터전을 찾

아 떠나는 나비만큼이나 뚜렷한 목적이 있다. 나비의 불규칙한 표류의 날갯짓처럼 한 번에 한 걸음씩 내딛는 목적지 없는 걸음으로 보일 뿐이다. 큰 그림에서 보면 좋은 방황은 필연적으로 더 많은 질문을 통해 답을 찾기 위한 탐색이다. 각각의 신비하고 부서진 파편만을 본다면 일련의 패턴을 이해하지 못할 수도 있겠으나, 시간의 관점에서 보면 나의 방황은 나비의 방황만큼이나 의도적이고 필수 불가결한 것이다. 방황은 성장 가능성과 배움의 시간을 주며, 내가 가장 필요한 곳으로 나를 이끌기 때문이다.

반면, 내가 상당히 외골수이거나 목표 지향적인 사람이 되어 남들보다 한 걸음 앞서 나가는 것만 추구한다면, 나는 그저 로봇이나 컴퓨터와 다를 바 없게 되고 내 안의 인간성과 기쁨은 사라질 것이다.

그리하여 나에게 약간의 방황조차 허락하지 않는다면, 나는 다음 산등성이 너머, 다음 오솔길 너머, 그 개울을 따라 내 마음속 한구석에 무엇이 있는지 알 수 없을 것이다. 다시 말해 이는 일종의 허락인 셈이다. 그리고 나는 계획, 일정표 혹은 지도가 필요하다는 생각을 하게 된다. 물론 내 목적지가 클리블랜드처럼 명확하다면 당연히 그와 같은 것들이 필요하리라. 그러나 나의 목적이 발견이라면, 나는 경험을 통해 나 자신을 이끌고 다음으로 이어지는 길을 찾아내야 한다. 자연이 남긴 실타래를 풀고, 미로와 같은 길고 느린 길을 따르며 결코 꿈꾸지 않던 보물을 찾아 집으로 가져와야 한다. 그 보물이란 하룻밤의 거센 비로 드러난 야생화 몇 송이, 이름도 모를 사나운 새 한 마리를 마주한 기억, 석회암 절벽 아래에서 발견한 광물 결절, 예상치 못한 곳에 있던 화석이 되어 버린 꽃, 그리고 한때 내 온 영토를 구석구석 휩쓸던 내

마음속 거대한 내륙해(內陸海) 등이다. 방황은 내게 새로운 눈을 갖게 한다. 또 어른이 되며 갖게 된 편견도 없애 준다. 방황이란 곧 이 모든 것을 보는 눈을 허락하는 것이며, 내 인생의 고고학자가 되는 길이기도 하다. 보물은 바로 그곳에 있다. 방황은 일종의 여정이며, 지도 그 자체를 발견하는 길이다. 내 고고학적 도구는 내 눈과 마음이다. 그리고 안전하고 편안한 환경, 내가 안온하다고 느끼는 모든 환경과 선입견을 넘어서려는 의지이다.

'세런디퍼티serendipity'는 '뜻밖의 것을 발견하는 기쁨, 보물'이라는 뜻이다. 따라서 만약 내가 스스로에게 방황을 허락한다면 뜻밖의 즐거움도 곧 내 것과 같다. 나는 결코 과학 저널에 실릴 만한 발견은 하지 못할지도 모른다. 외려 발견을 하고도 내가 그것을 알아차리지 못할 공산이 크다. 나는 아는 것이 매우 적고 그 와중에 많은 것을 잊는다. 나는 종종 나의 무지함에 좌절하기도 한다. 그러나 내가 발견의 돌들을 나의 길목에 쌓으면 적어도 그렇게 쌓인 돌들이 우물이 되어 물이 고일 수는 있을 것이다.

내 아버지는 방황에 대한 욕구가 있는 분이었다. 감사하게도 그건 한 아버지가 자식에게 물려줄 수 있는 최고의 유산이었다. 어린 시절 방황하는 법을 배운 후로 나는 언제나 미지의 세계가 두려웠다. 나는 네 벽과 규칙적인 식사가 제공되는 곳에서 마음의 평온을 느꼈다. 그런 내게 새로운 영역을 탐험하는 길고 복잡한 산책은 불안함 그 자체였다.

"아빠, 길을 잃었잖아요. 여기가 어딘지도 모르고요. 난 집에 가고 싶다고요!"

그러나 아버지는 언제나 다음 언덕의 저편, 구불구불한 시골길의 다음 모서리를 향해 나를 이끌었다. 아버지가 끌던

낡은 차는 오지의 발견을 찾아 떠나는 탐험대와 같았다.

"우린 길을 잃은 게 아니란다. 차에 기름이 남아 있고 주머니에 공중전화를 걸 만한 동전이 있다면 어디든 갈 수 있는 거야."

아버지는 내게 이렇게 말씀하셨다.

지금은 전화를 사용하는 데 더 큰 비용이 들고 자동차 운전대를 잡는 것보다 걸어서 방황하는 경우가 훨씬 더 많지만, 언덕 저편에 대한 사랑은 여전히 길을 잃을지도 모른다는 불안감을 잠재울 해독제와 같다. 내 발이 나를 이끄는 한 그리고 굶주림과 저체온증 혹은 여러 가지 부상을 입지 않는 한 또는 좋은 질문 두어 개를 마음에 품는 한 나는 길을 잃지 않는다. 사실 나는 내가 어디에 있는지 알지 못한다. 그러나 계속 걸어 나간다면 나는 어디엔가 분명 존재하고, 미지의 풍경과 소리, 냄새가 기념품으로 남을 것이다…….

\*

방황에도 기술이 필요하다. 내게 목적지, 계획, 목표가 있다면 나는 우연을 발견할 능력을 잃었다고 봐야 할 것이다. 하나에 너무 집중하다 보면 시야가 좁아지기 때문이다. 나는 산책이 아니라 탐험을 하는 중이다. 자유로이 샘물이 흘러넘치는 성배를 그리워하며 나만의 특별한 성배를 찾고 있다.

나는 가끔 기사나 책에 야생화를 비롯한 동식물 삽화를 그려 넣기 위해 스케치북과 연필을 들고 숲으로 갈 때가 있다. 그럴 때면 식물이나 동물 등을 내 마음의 뷰파인더로 설정한다. 그러면 나의 더 넓은 시야는 초점이 맞지 않는 망원경처럼 흐려진다. 나는 앞에 펼쳐진 자연의 피사체에 선입견을

심을까 봐 마음을 닫는다.

내가 이렇게 '눈으로만' 보는 경험에 눈을 뜨는 순간, 세상은 마치 심호흡을 하는 것처럼 확장된다. 그러면 내게는 훨씬 많은 것이 보이거나 그럴 능력이 생긴다. 마치 불교의 '선(禪)'과 같은 열린 마음, 명상적 인식이 생기는 것이다. 나는 기꺼이 모든 것을 혹은 거의 모든 것을 받아들일 수 있다. 나는 내 주변의 시야 밖에 있는 것들도 보게 된다.

\*

곰보버섯이 피어나는 봄이면 나의 열린 마음을 유지하기가 여간 어려운 게 아니다. 그 풍요로움이 내 의지와는 상관없이 나를 해적의 보물 지도에 있는 'X' 표시처럼 한 곳에 집중하게 만들기 때문이다.

지난주, 나는 남편 해리스와 야생화가 만발한 4월의 숲을 지나 긴 언덕으로 이어지는 방앗간 길을 걸었다. 풀밭에 핀 다년생의 천남성이 난초꽃 모양의 이국적인 꽃을 이파리 사이로 밀어 올리고 있었다. 사계절의 시작 앞에서 내 기분이 약간 고조되었다. 그런데 우아하고 아리따운 식물 앞에서 창백한 베이지색의 꼬불꼬불하고 자그마한 곰보버섯이 하나 자라고 있었다. 천남성은 더 이상 눈에 띄지 않았고, 탐험이 시작되었다. 시야가 이미 넓어진 나는 광활한 풍경에 발이 묶였다. 하지만 도무지 다른 것은 눈에 들어오지 않았다.

지난해에 구겨진 떡갈나무 잎, 죽은 나뭇가지에 벌레가 뚫어 놓은 구멍, 석회암에 남은 고대 바다의 얽은 자국 따위 등 상상할 수 있는 모든 곳에 버섯 모양이 있었다. 그것이 숲속에서 나의 후각과 미각을 자극하는 레프러콘[아일랜드 민화에

나오는 남자 모습의 작은 요정]이었다. 봄날의 찰나적인 완벽함을 즐기기 위해 시작한 우리의 짧은 산책이 갑자기 자그마한 버섯 찾기로 바뀌어 버렸다.

머리 위를 드리운 나무의 울창함이나 물에 고고히 떠 있는 큰논병아리를 즐겨야 하는 우리의 두 눈은 마치 블러드하운드처럼 땅에 고정되었다. 기억에 남아 있는 곰보버섯의 환상적인 맛이 놀라울 정도로 우리를 집중시켰다. 내 손에 조심스레 쥔 곰보버섯의 향은 평생에 다시없을 축제를 떠올리게 했다.

그리고 짧은 시간이 복권에 쏟아부은 돈처럼 허무하게 흘렀다. 우리는 숲에 들어서자마자 눈에 띈 그 하나만 발견할 수 있었다. 나머지는 유령과 희망적인 생각, 4월의 아름다움 아래에 몸을 숨긴 채 우리에게 잔망스럽게 눈짓하는 버섯을 상상하는 것이었다. 우리가 발견한 버섯은 잘게 썰어 볶아 한 줌씩 각자의 햄버거에 뿌려 먹었다.

## 리처드 파인만

노벨 물리학상을 수상한 물리학자 리처드 파인만은 장난기와 자유로운 호기심이 어떻게 위대한 발견으로 이어졌는지에 관한 이야기를 한다. 사실 장난기와 유머는 기존의 사고 범주를 벗어나게 하는 훌륭한 비법이다. '하하!'와 '아하!' 사이에는 상당한 유사점이 있다. 파인만은 통찰력과 유머를 잘 익힌 사람이었고, 심지어 그는 《파인만 씨, 농담도 잘하시네!Surely You're Joking, Mr. Feynman!》라는 저서를 집필하기도 했다.

# 위엄 있는 교수란 무엇인가

학생들을 가르치지 않고서는 아무것도 해낼 수 없다고 나는 믿는다. 아이디어도 없고 아무것도 얻을 수 없는 날이면 이렇게 자기 위안을 할 수 있기 때문이다.

"적어도 나는 살아 있잖아. 적어도 뭐든 하고 있잖아. 약간이라도 과학계에 기여하고 있는 거라고."

이건 순전히 심리적인 것이다.

1940년대 프린스턴 대학에 재직 중이던 시절, 나는 고등연구소Institute for Advanced Study의 위대한 천재들에게 일어난 일을 목격했다. 엄청나게 뛰어난 수재들인 그들은 특별히 선정되어 학부생들을 가르칠 필요 없이 그저 아름다운 숲속 건물에서 연구에만 집중할 기회를 얻은 사람들이었다. 이 불쌍한 사람들은 혼자 앉아 생각에만 몰두했다. 당연히 한동안은 아무런 아이디어도 떠올리지 못했다. 그들은 무언가를 할 수 있는 모든 기회를 얻었지만, 아무것도 얻지 못하고 있었다. 나는 이런 상황에서 찾아오는 내면의 죄책감이나 우울증, 그리고 아무것도 발견하지 못하는 것에 대한 걱정이 우리를 좀먹는다고 믿는다. 당연하게도 연구 성과는 없었다. 그 어떤 기발한 아이디어도 떠오르지 않은 것이다.

실제 연구와 과제가 충분하지 않았기 때문에 결과도 없었다. 실험 과학자들과 접촉도 하지 않고, 학생들의 질문에 어떻게 답을 해야 할지 고민도 하지 않았다. 그야말로 아무것도 없는 백지상태였다!

사고를 하다 보면 모든 문제가 착착 풀리고 엄청난 아이디어를 얻는 순간이 찾아온다. 그때 수업은 방해가 된다. 누구나 겪는 상당한 고민거리이다. 그러나 아무런 성과도 없는 순간은 그 불편함이 훨씬 더 길다. 아무런 아이디어도 떠오르지 않고 아무런 연구도 하지 않는 시간이 길어지면 사람은 누구나 미쳐 간다! 그때는 심지어 '나는 강의는 하고 있잖아'와 같은 핑계도 댈 수 없다.

그러나 강의를 하면 내가 잘 알고 있는 기초적인 지식부터 돌아볼 수 있다. 상당히 즐겁고 재미있는 일이기도 하다. 기초 지식은 아무리 재고해도 내게 해를 끼치지 않는다. 학생들에게 더 재미있게 알려 줄 방법이 있을까? 그 지식을 연관시켜 풀 만한 새로운 문제가 있을까? 다른 시각으로 기초 지식을 바라볼 수 있을까? 등등 기초 지식은 사고의 진행이 쉽다. 만약 여러분이 새로운 생각을 떠올리지 못한다고 해도 문제가 되지 않는다. 이미 알고 있는 것만으로도 학생들을 가르치기엔 충분하기 때문이다. 만약 기초 지식을 바라볼 새로운 시각이 떠오른다면 그게 여러분을 기쁘게 만들 것이다.

학생들의 질문은 종종 새로운 연구의 원천이 되곤 한다. 가끔은 내가 곱씹다가 포기해 버린 심오한 질문을 던지기도 한다. 학생들이 던진 심오한 질문들을 다시 한번 곰곰이 생각해 보는 것도 내게 별다른 해가 되지 않을 것이다. 학생들은 내가 얻고 싶은 답이나 생각해 보고 싶던 주제에 대한 미묘함을 알아차리지 못할 수도 있지만, 문제를 교묘히 벗어난

주변 주제에 관한 질문을 던짐으로써 내게 문제를 다시 상기시키기도 한다. 이런 것들을 스스로 되새기기란 쉽지 않은 일이다.

따라서 나는 학생들에게 강의를 하는 것이 인생을 살아가게 하는 힘이라는 사실을 안다. 그리고 나는 누군가를 가르칠 필요가 없는 행복한 자리를 제안받는다고 해도 결코 그 길을 선택하지 않을 것이다. 절대로.

사실 언젠가 딱 한 번 그런 자리를 제안받은 적이 있다.

전쟁이 한창이던 시기, 나는 로스앨러모스에 머물고 있었다. 당시 동료 물리학자 한스 베테가 연봉 3700달러의 코넬 대학 교수 자리를 제안했다. 다른 대학에서도 비슷한 제안을 많이 받았지만, 나는 기본적으로 한스 베테를 좋아하기도 해서 코넬 대학이라면 연봉에 상관없이 가야겠다고 결정했다. 그런데 내게 늘 애정을 보여 주던 베테는 다른 대학의 제안이 많았다는 사실을 알고 내가 언질을 주기도 전에 연봉을 4000달러로 올려 주었다.

당시 코넬 대학은 내게 물리학의 수학적 방법론에 관한 강의를 원했고, 학기가 11월 6일에 시작하니 그 전에 이사를 해야 한다고 알렸다. 지금 생각해 보니 학기 시작치고는 시기가 너무 늦긴 하다. 어쨌거나 나는 로스앨러모스에서 이타카로 가는 기차에 올랐고, 맨해튼 프로젝트*의 최종 보고서를 작성하는 데 대부분의 시간을 보냈다. 나는 아직도 버펄로에서 이타카로 가는 야간열차에서 강의 계획을 짜던 그 순간이 생생히 기억난다.

---

* 제2차 세계 대전 중 미국이 추진한 원자 폭탄 개발 계획으로, 당시 최고의 물리학자이던 오펜하이머, 아인슈타인, 파인만 등이 참여했다.

일단 로스앨러모스에서 내가 받은 압박이 얼마나 무거웠는지부터 이해할 필요가 있다. 나는 할 수 있는 한 빠르게, 그리고 최선을 다해 연구에 매진했다. 그럼에도 연구는 일정을 겨우 맞춰 마무리할 수 있었다. 그러므로 기차에 올라 첫 강의를 하루 이틀 남겨 놓고 강의 계획을 짜는 게 내게는 당연한 수순이었다.

물리학의 수학적 방법론은 내가 가르치기에 이상적인 수업이었다. 전쟁 중 내가 붙잡고 있던 것이 바로 수학적 물리학이었기 때문이다. 나는 방법론의 유용한 점과 그렇지 않은 점을 잘 알고 있었다. 당시 나는 정말 많은 실험을 했고, 4년간 열심히 연구하며 수학적 방법론의 다양한 경험을 쌓았다. 수학의 다른 분야와 그 연구를 해결하는 법도 알았다. 나는 아직도 기차에서 내가 작성한 강의 노트와 자료를 보관하고 있다…….

어쨌든 나는 물리학의 수학적 방법론을 가르치기 시작했고, 전기와 자성에 관한 수업도 진행한 것 같다. 그리고 연구도 진행할 예정이었다. 전쟁이 일어나기 전 박사 학위 과정을 밟던 시기 내게는 아이디어가 정말 많았다. 경로 적분으로 양자 역학을 풀 새로운 연구법을 개발했고, 관련해서 다양한 것을 연구하고 싶었다.

대학에 도착하자마자 나는 곧바로 수업 준비에 들어가야 했다. 도서관에 처박혀 《아라비안나이트》를 읽고 학생들과 눈빛을 교환하며 수많은 밤을 지새웠다. 하지만 연구를 하려고 하면 좀처럼 시작할 수가 없었다. 나는 조금 피곤했고, 흥미도 생기지 않았다. 연구를 할 수가 없었다! 그런 무기력함이 몇 년이고 이어진 느낌이 들었다. 지금 돌이켜 보면 그리 긴 시간이 아니지만, 당시는 그런 상태가 꽤 오래 지속된

고 생각했다. 나는 어떤 연구도 시작할 수 없었다. 감마선에 관한 논문을 한두 문장 쓴 기억이 난다. 그러고 나서 그다음으로 넘어가지를 못했다. 나는 전쟁, 그리고 내 아내의 죽음과 같은 것들이 나를 완전히 태워 버렸다고 확신하기에 이르렀다.

지금은 강의법에 대해 훨씬 많은 것을 알고 있다. 젊은 학생들은 좋은 강의를 준비하는 데 얼마나 오랜 시간이 걸리는지, 특히 좋은 강의를 하고 시험 문제를 내고 그것이 합리적인 문제인지 확인하는 데 얼마나 많은 품이 들어가는지 알지 못한다. 나는 오래 고민하며 좋은 강의가 되도록 준비했지만, 그게 그토록 오랜 시간과 품이 많이 들어가는지는 알지 못했다! 그래서 《아라비안나이트》를 읽으며 스스로 우울함을 느끼는 '번아웃' 상태에 이르렀다.

그 시기 나는 유수의 산업계와 대학들에서 더 높은 연봉 자리를 제안받았다. 그럴 때마다 조금씩 더 우울해졌다.

"굉장한 곳들이 나를 원하지만, 그들은 내가 얼마나 지쳤는지 알지 못해! 물론 나도 수락할 생각은 없지. 그들이 내게 원하는 건 성과지만, 나는 지금 그 무엇도 해낼 수가 없는 상태야! 좀처럼 아이디어가 떠오르질 않아…….."

아마 나는 이렇게 말했을 것이다.

마침내 아인슈타인, 노이만, 월과 같이 엄청난 천재들이 속해 있는 고등연구소에서 내게 초청장을 보내왔다. 내게 교수 자리를 제안한 것이다! 그것도 평교수가 아니었다. 너무 이론적이고 실제 연구 활동이나 도전 정신은 충분하지 않다는 연구소에 관한 내 생각을 알고 있던 그들은 내게 다음과 같은 편지를 보냈다.

"실험과 강의에 상당한 관심을 보이는 당신에게 감사한

마음을 전합니다. 교수님께서 원하신다면 특별한 유형의 교수직을 제안하고자 준비했습니다. 프린스턴 대학과 연구소에 절반씩 적을 두고 연구하시는 겁니다."

고등연구소! 특별한 예외! 아인슈타인보다 더 높은 자리! 심지어 이상적이기까지 하다니. 너무도 완벽했다. 그야말로 말이 되지 않았다!

정말 말이 되지 않았다. 다른 제안들은 받으면 기분이 좋지 않았다. 그들은 내게 뭔가 성과를 기대했다. 하지만 이 제안은 너무 터무니없고, 도저히 믿을 수 없는 것이었다. 다른 제안들이 그저 실수였다면, 이건 어불성설이었다! 나는 웃음을 삼켰다. 면도를 하며 곰곰이 재고해 봤다. 그러다 문득 생각했다.

"이 사람들이 나를 이렇게까지 생각해 주다니, 정말 대단해. 정말 말도 안 되는 제안이잖아. 왜 내가 그런 기대에 부응해야 하지?"

정말 훌륭한 자기방어였다. 나는 다른 이들이 내게 기대하는 성과에 부응해야 할 책임이 없었다. 내게는 그들이 기대하는 것처럼 되어야만 하는 책임이 없다. 이건 그들의 실수일 뿐 나의 실패가 아니었다.

고등연구소가 내게 그만큼 훌륭한 성과를 기대하는 것은 나의 실패가 아니었다. 그건 불가능한 일이었으니 말이다. 그들이 실수를 저질렀을지도 모른다는 가능성에 감사한 순간, 나는 이게 내가 지금 몸담고 있는 대학뿐만 아니라 나에게 교수직을 제안한 모든 학교에 해당하는 이야기라는 사실을 깨달았다. 나는 나일 뿐이고, 만약 다른 이들이 내게 성과를 기대하며 돈을 제안했다면 그건 그들의 불운일 뿐이었다.

그런데 그날, 우연히 어떤 이상한 기적이 일어났는지, 내

가 근래의 상황에 대한 내 감상을 입 밖으로 내는 걸 누군가 들었는지, 아니면 그저 나를 보며 알아맞힌 것인지 코넬 대학의 연구실장이던 밥 월슨이 내게 면담을 요청했다. 그가 진지한 어조로 말했다.

"파인만 교수! 교수님 수업도 좋고 연구 성과도 아주 만족하고 있습니다. 우리가 교수님에게 기대하는 성과는 순전히 행운에 불과하겠죠. 교수님을 고용했을 때부터 우린 모든 위험을 감수하고 있습니다. 좋은 결과가 나온다면 좋은 일입니다. 물론 반대의 상황이라면 유감이겠죠. 하지만 교수님의 최근 연구 성과에 대해 너무 걱정하지 마세요."

물론 월슨의 말은 이것보다 훨씬 유려했고, 나를 죄책감에서 벗어나게 하기에 충분했다.

그리고 나는 또 다른 생각이 들었다. 요즘의 물리학은 나를 괴롭히고 있지만, 나는 물리학이라는 분야를 언제나 즐겼다. 나는 왜 물리학을 좋아했을까? 예전에는 물리학을 가지고 그야말로 놀았다. 내가 하고 싶은 것은 무엇이든 했다. 나한테는 핵물리학의 발전 여부보다는 그저 내가 갖고 놀기에 즐겁고 흥미로운 게 중요했다. 고등학교에 다닐 때 수도꼭지에서 떨어지는 물이 점점 가늘어진다는 사실을 발견했다. 그리고 무엇 때문에 그런 곡선이 생기는지 궁금했다. 답을 찾는 일이 꽤 쉽다는 걸 알았지만 굳이 그 길을 택할 필요는 없었다. 과학의 미래 따위도 내겐 중요하지 않았다. 다른 누군가가 나를 대신해 이미 그 길을 연구하는 중이었다. 누가 연구하든 별 차이는 없었다. 오직 중요한 건 물리학적 발견이 그저 나만의 오락거리이자 유흥거리였다는 점이다.

그렇게 나는 새로운 태도를 갖추게 되었다. 완전히 지친 나는 앞으로 그 어떤 성과도 내지 못할 것이었다. 따라서 대

학 강의를 할 수 있는 좋은 직업을 얻고 그저 즐거움을 위해 《아라비안나이트》를 읽은 것처럼, 연구의 중요성 따위는 고려하지 않고 내가 원할 때마다 물리학을 즐기면 되는 일이었다.

일주일이 채 지나지 않았을 무렵 나는 카페테리아에 앉아 있었다. 어떤 남자가 장난을 치며 접시를 공중으로 던져 올렸다. 접시가 공중에서 흔들리는 순간, 접시 위 코넬 대학의 빨간 메달이 빙그르르 돌았다. 중요한 건 메달이 흔들리는 것보다 접시가 훨씬 빨리 돌고 있다는 사실이었다.

달리 할 일도 없었으므로 나는 돌아가는 접시의 움직임을 계산하기 시작했다. 접시의 각도가 작을 때는 메달이 접시 속도보다 두 배 더 빠르게, 2 대 1의 비율로 회전한다는 사실을 발견했다. 그러자 복잡한 방정식이 나왔다! 그 순간 나는 생각했다.

'왜 2 대 1이지? 힘이나 역학을 접목하면 조금 더 근본적으로 알아낼 방법이 있지 않을까?'

어떻게 해결했는지는 기억나지 않지만, 궁극적으로는 질량 입자의 운동이 무엇인지 그리고 모든 가속이 어떻게 운동을 하며 균형을 이루어 2 대 1로 나오는지 알아냈다.

나는 한스 베테를 찾아가 이렇게 말했다.

"이봐, 한스! 내가 정말 흥미로운 걸 발견했네. 여기 접시가 이렇게 도는데, 회전 속도가 2 대 1인 이유가……."

그리고 나는 그에게 가속을 보여 주었다.

"파인만, 이것 참 흥미롭군. 근데 이게 중요한가? 왜 이거에 빠져 있는 게야?"

그가 물었다.

"하! 별로 중요한 건 아니지. 그냥 재미로 하는 거거든."

나는 이렇게 답했다. 상대의 반응에도 낙담하지 않았다. 나는 그저 물리학을 즐기고 내가 좋아하는 것은 무엇이든 하기로 결심했다.

나는 계속해서 흔들림의 방정식에 몰두했다. 그리고 전자 궤도가 어떻게 상대성 이론에 따라 움직이는지 생각했다. 전기 역학에는 디랙 방정식이 있었다. 그리고 양자 전기 역학도 있었다. 나는 어느새 내가 알아차리기도 전에 (정말 찰나의 순간이었다) 일을 하며 '놀고' 있었다. 내가 로스앨러모스에 처음 갔을 무렵 너무도 좋아하던 오래된 방정식을 가지고 말이다. 내 박사 논문에 쓴 그 모든 예전 방정식, 너무나 근사하던 것들 말이다.

딱히 품이 들지 않는 일이었다. 그저 갖고 노는 건 쉬운 일이었다. 마치 병따개로 병마개를 따듯 모든 게 물 흐르듯 쉽게 흘렀다. 심지어 나는 저항하려고 시도도 했다! 내가 하는 일은 중요하지 않았지만 결국에는 모든 게 아주 의미 있는 일이 되었다. 내게 노벨상을 안겨 준 그 모든 도표와 연구는 흔들리는 접시를 갖고 놀던 사소함에서 시작되었다.

## 캐리 멀리스

분자 생물학자 캐리 멀리스는 공상 과학 잡지 《옴니Omni》와의
자유로운 인터뷰를 통해 본인의 인습 타파주의적 창의력, 연구
에 대한 헌신, 논란이 많던 환각성 약물 사용, 자신과 상업 세계
와의 관계 등을 허심탄회하게 털어놓는다. 멀리스는 열린 마음
을 갖는 것이 무엇을 의미하는지, 그리고 크고 관료적인 조직이
얼마나 좁고 폐쇄적인 성향을 띠는지 알려 준다.

# 스크루드라이버

《옴니》: 중합 효소 연쇄 반응(PCR : Polymerase Chain Reaction)은 어디서 영향을 받았습니까?

멀리스 : 저는 DNA를 증폭시키는 방법을 개발한 게 아닙니다. 이건 가령 제가 무작위로 팅커토이 조립식 장난감으로 모양을 만들고 "그거 압니까? 이 장난감 바퀴를 돌리면 여기 줄이 돌돌 감깁니다"라고 말하는 것과 비슷합니다. 캘리포니아의 멘도시노까지 차를 몰고 가면서 유전자 코드의 특정 문자를 살펴보는 실험에 관해 생각하며 마음속으로 시스템을 설계했습니다. 잘못될 수도 있다고 생각한 것들을 고치다 보니 갑자기 PCR이 반복해서 나타났습니다. 2, 4, 8, 16, 32…… 이렇게 30사이클로 하나의 작은 영역에서 전체 유전자가 가진 것만큼 많은 염기쌍이 만들어졌습니다! 이거야말로 유레카였죠. 제 입에서 욕설이 튀어나왔습니다! 삼인산염 혹은 DNA 구성 성분*을 그 안에 넣어 이 과정을 반복하니 DNA 증폭이 가능해졌습니다.

그 순간 브레이크를 세게 밟으며 차를 길가에 세우고 계

---

* 삼인산의 수소 원자가 모두 금속 원소로 치환되어 생긴 염.

산을 시작했습니다. 실험실의 조수가 화를 내는 바람에 다시 차를 출발시켰죠. 그리고 "방금 엄청난 게 떠올랐어"라고 말했습니다. 실험실 조수는 조수석에 앉아 자고 있었어요. 그날 멘도시노에서 생화학을 아는 유일한 사람이었는데, 그녀는 제 아이디어에 딱히 열의를 보이지는 않았습니다.

결국 저는 몇 킬로미터를 더 가다가 다시 차를 세웠습니다. 그리고 올리고뉴클레오티드(oligonucleotides : DNA의 짧은 조각)를 사용해 효소들을 제가 원하는 만큼 큰 조각으로 번식시킬 수 있다는 사실을 깨달았습니다. 굳이 하나의 기본 쌍을 목표로 할 필요가 없었어요. 모든 배열에 다 접목할 수 있었습니다. 아주 거대한 DNA에서 염기 서열을 잘라 내기만 해도 되었죠. 꽤 근사했습니다! 그냥 자르고 붙인 다음 증폭시키기만 하면 되었습니다. 전 세계에 퍼질 유용한 결과임이 분명했습니다!

"자네가 일어나서 내 말을 듣고 나를 도와주면 공동 개발자로 올려 줄게."

제가 말했습니다. 하지만 그녀는 시터스 코퍼레이션Cetus Corporation의 다른 사람들과 똑같았어요. 제가 그렇게 흥미로운 것을 발견했다는 사실을 믿어 주지 않았습니다. 결국 그녀의 이름은 개발자 명단에 오르지 못했습니다!

《옴니》: PCR은 하나의 올리고뉴클레오티드에서 시작해 어떻게 작동되는 건가요?

멀리스 : 저는 우선 그 어려운 용어를 사전에서 빼자는 입장입니다. 올리고뉴클레오티드는 뉴클레오티드의 여러 작은 조각으로, 단일 DNA 가닥입니다. PCR에서 단일 조각은 도화선 역할을 하며 긴 단일 DNA 가닥에 스스로 고정되고, 효소 분자인 중합 효소에 증폭됩니다. 중합 효소는 용액에서

이 작은 단량체(DNA 구성 요소)를 낚아채 올리고뉴클레오티드의 적절한 공백을 채우며 DNA를 복사합니다. 중합 효소는 긴 가닥에서 정보를 복사하죠. PCR을 사용하면 첫 번째 복사본의 한쪽 끝이 정의되기 때문에 길어질 수가 없습니다. 사이클을 반복할수록 다른 한쪽 끝도 차단되기 때문에 중합 효소인 폴리머레이스는 우리가 원하는 DNA의 표적 부분을 복사합니다. 그 후 사이클이 계속되면 오직 정의된 DNA 조각만 계속해서 복사됩니다. 복사가 영원히 계속될 수도 있습니다.

《옴니》: 그렇게 하면 박사님이 원하는 순수한 DNA 샘플을 얻게 되나요?

멀리스 : PCR은 유사한 시퀀스의 전체 중 아주 적은 양의 일부 시퀀스만 감지합니다. PCR은 수많은 배열을 만들어 내죠. 결국엔 우리의 관심사인 모든 것을 얻게 됩니다. 이 중합 효소는 한 가닥만 증폭시키면서 계속해서 정화됩니다. 마치 들어오는 모든 정보 중 오직 하나의 파장만 증폭시키는 라디오처럼요.

《옴니》: 박사님은 시터스 코퍼레이션의 역사를 새로 썼는데, 어째서 기업으로부터 인정받지 못하시는 겁니까?

멀리스 : 시터스 코퍼레이션이 연구원들에게 더 깊은 관심을 보였더라면 저도 여전히 그곳에 남아 더 많은 것을 연구하고 개발했을 겁니다. 처음에는 좋은 환경이었어요. 저는 시터스 코퍼레이션의 컴퓨터를 사용해 올리고뉴클레오티드를 만들기 위한 실험실을 만들었지만 더 이상 진척은 없었습니다. 제 상사는 이렇게 말했습니다.

"사람들한테 뭘 해냈다고 떠들지 마. 그냥 즐겨."

당시 저는 우리가 올리고뉴클레오티드로 무엇을 할 수 있

을지 생각하기 시작했습니다. 그 후 약 2년간 저에게는 실질적인 책임이 없었어요. 혼자 연구를 즐기는 수준이었죠. 그러다 결국 PCR을 완성했습니다.

《옴니》: 무엇이 문제였습니까?

멀리스 : 회사 임직원 중 누군가가 제가 엄청난 걸 발견했다는 사실을 알게 되면서 자기 이름을 조금이라도 남기고 싶어 하던 못된 놈들이 갑자기 제 상사가 되고 싶어 안달이었습니다. 사방이 늑대였어요. 모두 제게 실험을 제안하고 싶다며 달려들었고, 저를 무슨 대학원생쯤으로 취급하더군요. 하지만 그 시기 저는 이미 PCR의 향후 연구 방향을 모두 결정한 상태였습니다. 누구도 제 말을 이해하지 못했죠. 그저 제가 한 일을 모두 적어 위원회에 제출하라고 요구했습니다. 마치 제 연구를 자기들이 평가하겠다는 태도로요. 저는 "그게 꼭 필요한 절차인지 모르겠군요. 내가 원하면 언제든 떠날 수 있어야 하지 않겠습니까?"라고 물었습니다. 회사는 안 된다고 했고요.

곧 저는 그들 손에 이끌려 심판대에 올랐습니다.

"박사님, 연구 과정에서 이런저런 부분을 통제하지 않으셨군요."

저는 이렇게 대답했습니다.

"예전에는 했고, 다시 통제가 가능합니다. 하지만 난 기술자가 아닙니다. 만약 내가 여러분 방식대로 연구를 한다면 결국은 당신들처럼 될 수밖에 없겠죠."

제가 이렇게 대꾸했을 때 회사는 다음과 같이 대답했어야 합니다.

"좋습니다. 당신은 우리에게 1억 달러 아니 어쩌면 10억 달러를 벌어들일 수 있는 무언가를 만들어 냈습니다. 우리가

어떻게 도와드리면 되겠습니까?"

그러나 그들은 황금알을 낳는 거위의 배를 가르는 실수를 하고 말았습니다.

저는 무려 1년 6개월 동안이나 PCR이 얼마나 중요한 자원인지 떠들어 댔지만, 그 누구도 제 말에 귀를 기울이지 않았습니다. 그들은 유전학의 중요한 돌파구가 올리고뉴클레오티드 실험에서 나오리라 기대하지 않았어요. 중요한 개발은 언제나 아슬아슬한 선을 넘나든다는 사실을 그들은 결코 이해하지 못했습니다. 무언가를 개발하기 위해 100명이 5년 동안 온갖 노력을 쏟아붓는다고 해서 반드시 좋은 결과를 얻을 수 있는 건 아닙니다. 자기 분야에 문외한일 수도 있는 사람이 여기저기 뛰어다니며 엉뚱한 방식으로 조합해서 무언가를 개발하면 아무리 유능한 관리자라도 그것이 어떻게 작동하는지에 대한 감각을 갖기 어렵습니다. 만약 그런 감각이 있다면 스스로 개발자가 되겠죠. 그게 더 재미있으니까요. 대부분의 관리자는 뒷방에 앉아 회의를 하고 돌아와 마치 결정이 내려지지 않은 것처럼 추잡한 방식으로 행동하곤 합니다. 그럼 저와 같은 과학자들은 '대체 무슨 일이지?'라고 생각합니다. 하지만 답은 없고, 관리자들은 또 다른 큰 회의가 있다며 떠나 버리곤 하죠. 이사회 안건에는 '법적 권리가 없는 사람들을 위해 이번 주에 우리가 한 일'에 대한 내용은 전혀 없습니다!

《옴니》: 그토록 중요한 걸 개발하고도 승진조차 하지 못하셨다는 겁니까?

멀리스 : 저는 사회생활 같은 상황에 좀처럼 익숙하지 않았습니다. 대체 다들 어떻게 하는 거죠? 화장실 문고리에 푯말이라도 걸어야 할까요? 회사에서는 젊은 사람들과 어울렸

습니다. 그게 패착이라면 패착이었겠죠. 하지만 저는 제 또래들을 좋아하지 않습니다. 제가 어울리는 대부분의 동성 친구는 제 딸의 전 남자 친구들입니다.

《옴니》: 다시 말해, 권력에 관심이 없으시단 뜻일까요?

멀리스 : 제 이야기에만 국한된다면 그렇다고 해야겠지만, 타인이라면 이야기는 다릅니다. 저도 한때는 힘을 가졌고, 연구실에 근무하며 '제발 여기서 나갈 수만 있다면, 나 혼자 운영하는 연구실이 있다면' 하고 생각한 적이 있습니다.

《옴니》: 지금 PCR은 어떤 방향으로 나아가고 있습니까?

멀리스 : 최근 PCR은 분자 생물학에 널리 사용되고 있으며, PCR의 미래는 분자 생물학의 미래와 같습니다. 마치 향후 스크루드라이버의 미래가 어떤 방향이냐고 묻는 것과 다르지 않죠. PCR은 DNA 분야의 드라이버와 나사못입니다. 현재 PCR의 미래는 DNA를 연구하는 모든 곳에 접목되고 있습니다. 모든 DNA 실험실에는 이미 PCR 기계가 구비되어 있을 정도입니다.

《옴니》: 한마디로 PCR 기계는 무엇을 가능하게 하는 겁니까?

멀리스 : 복잡하게 설명하자면 진화의 재창조라고 할 수 있겠습니다. 의약품 설계에도 아주 중요한 역할을 할 겁니다. PCR을 사용하면 실험실에서 분자의 진화를 빠르게 재현할 수 있습니다. 분자 덩어리에서 시작해 원하는 속성을 선택할 수 있기 때문입니다. 그리고 PCR은 그 성질을 가진 분자들을 나머지 DNA에서 떼어 낼 수 있습니다. 그리고 떼어 낸 1조분의 1, 1만분의 1을 확장시키는 거죠. 콜로라도 대학의 크레이그 터렉 박사는 이미 RNA 분자를 골라내는 방법으로 PCR을 선택했고, 지금은 단백질 분자 확장에도 사용하고 있

습니다.

《옴니》: 그렇다면 어떤 이유로 멘도시노에서 추가 연구를 하신 건가요?

**멀리스** : 많은 연구 논문이 '이 결과는 추가 연구의 가치가 있다'라는 문장으로 결론을 내립니다. 추가 연구를 위한 연구소라는 것이 이런 작업을 가능하게 하는 곳이고, 어떤 연구도 끝났다고 간주할 수 없으며, 모든 결과가 추가 연구가 진행될 때까지 보류되고 출판물을 낼 수 없다는 잠정적인 약속이 가능합니다. 저는 임시 이사로 위원회의 연구와 연구 책임자의 잠정적인 연구를 기다릴 수 있습니다!

《옴니》: 두 번째 PCR 유형의 돌파구를 찾을 수 있으리라 기대하십니까?

**멀리스** : 제 혈액 샘플은 물리학과 PCR 분야에 도움을 주고 이 세상에 더 큰 가치가 될 수 있을 겁니다. 혈액 샘플에서 수백 개의 화합물을 확인하기 위해 저는 한 번에 하나의 원자를 볼 수 있는 탐침 현미경을 사용할 예정입니다. 제가 지금 연구하는 분야는 분자에 클러스터*를 암호화하는 작업입니다. 식료품점의 물건에 바코드를 넣는 것과 비슷합니다. 캐셔는 손님이 고른 물건이 무엇인지 확인할 필요 없이 그저 바코드만 계산대에 찍으면 됩니다. 저는 임상 화학을 위해 혈액 샘플의 분자를 직접 관찰하지 않고 인식할 방법을 찾으려고 노력하는 중입니다. 만약 여러분이 각 종류의 분자에 바코드를 붙여 그것을 읽을 방법을 고안한다면 문제는 모두 해결됩니다.

《옴니》: 혈액 샘플을 기계에 넣으면 성분 목록이 나온다

---

* 복수의 원자 또는 분자가 모여 있는 집합체.

는 건가요?

　　**멀리스** : 혈액을 구성하는 모든 성분을 이전보다 훨씬 더 효율적인 방식으로 분석할 수 있습니다. 병원에 비치된 기계는 혈액의 나트륨, 칼슘, 칼륨을 포함해 열두 가지 성분 수치를 보여 줍니다. 하지만 수백 가지의 단백질이나 그보다 더 세부적인 성분은 알 수 없습니다. 저는 우선 서른두 가지의 성분 추출을 시도할 예정입니다. 그다음엔 예순네 가지, 나아가 백스물여덟 가지로 늘려 나갈 계획입니다. 이 정도라면 혈액 속 성분을 충분히 연구할 수 있을 것입니다. 연구가 성공한다면 굳이 병원에만 국한될 필요가 없겠죠. 상업적으로도 엄청난 효과가 있을 것입니다. 연간 50억 달러 규모의 임상 진단 시장을 전부 인수할 수 있습니다. 문제는 이 연구를 어떻게 진행해야 할지, 다른 사람들을 어떻게 설득해야 할지 하는 것입니다. 생물학적으로도 효과적이긴 하지만 PCR과 마찬가지로 기술적인 문제도 이 분야가 해결해야 할 과제입니다.

　　이번에는 시터스와 같은 대기업에 제 연구 성과를 넘기지 않을 겁니다. 만약 누군가 이 기술로 3억 달러를 벌어들인다면 저 역시 그 일부가 될 것입니다. 시터스는 PCR 기술의 나머지를 이미 3억 달러에 팔았습니다. 아마 역사상 특허에 지불한 가장 큰 금액일 겁니다. 저 역시 그 일에 발을 담갔던 사람입니다. 제가 왈가왈부할 수 있는 위치는 아니죠.

　　**《옴니》** : 시터스에서 박사님께 최소한 100만 달러는 지급했어야 하지 않습니까?

　　**멀리스** : 제가 "이봐요, 3억 100만 달러에 그 기술을 넘기는 건 어떻습니까? 그리고 100만 달러는 나한테 보내요. 그럼 홍보에도 효과적일 텐데요"라고 말하더라도 세상은 결코

그런 식으로 돌아가지 않는 법 아니겠습니까. 사업가들은 철학자들이 아닙니다. 그렇게 생각하고 행동할 아무런 이유가 없죠. 공정성으로 사업을 꾸릴 수는 없습니다. 그리고 제아무리 추잡함과 지저분함이 기저에 깔려 있다 해도 사업은 계속해서 번창할 것입니다. 동화 작가인 닥터 수스가 이런 말을 했습니다.

"나는 아무런 원한도 없다. 사업이 공정하기를 기대하려면 신경증을 앓아야 한다."

《옴니》: 1968년 《네이처Nature》에 발표한 시간의 우주론적 역변 논문은 어떻게 쓰신 겁니까?

멀리스 : 천체 물리학 수업은 제게 우주에 대한 두 가지 상반된 설명을 해 주었습니다. 하나는 빅뱅 이론, 하나는 정상 우주론*이었죠. 저는 두 가지 접근법 모두 미숙하다는 생각이 들었습니다. 왜냐하면 두 가지 이론 모두 우주 밖에서 우주를 바라봐야 한다는 전제를 바탕으로 했기 때문입니다. 어리석은 생각이죠. 상대성 이론은 우주를 내부에서 바라보는 관점이라는 걸 분명히 합니다. 내부에서 우주의 어떤 현상을 바라보며 상대성 이론이 진행 중이라고 가정한다면 그건 이치에 맞습니다.

저는 버클리에서 공부하며 매주 마약을 복용했습니다. 그 당시 대학생들은 마약을 맥주를 마시거나 틸든 공원에 산책을 가는 것처럼 유흥거리로 즐겼어요. LSD 500마이크로그램을 흡입하고 하루 종일 앉아서 우주를 생각하는 겁니다. 시간은 앞뒤로 흘렀죠. 어느 날 아침 마약에서 깨고 나니 문

---

* 우주는 시작도 끝도 없이 항상 일정하며, 무에서 새로운 물질이 생겨나 우주가 팽창해도 우주의 물질 밀도는 변하지 않는다는 이론.

득 그 내용을 적어야겠다는 생각이 들었습니다. 그래서 실천에 옮겼죠.

연구 분야를 옮기는 것이야말로 창의적인 방법입니다. 최대한 다양한 분야에 몸을 걸쳐 두세요. 저 같은 경우는 순전히 호기심 때문이었습니다. 저는 과학 세미나에 가면 무조건 첫 번째 세션에 참석합니다. 무슨 분야인지, 어떤 연구인지도 모르고 일단 들어가 봅니다. 모르는 분야의 세션을 찾아가 오랫동안 앉아 있다 보면 자기가 알지 못하던 전혀 다른 것들을 배울 수 있습니다.

# 10

## 존 G. 베넷

신비주의자이자 철학자인 존 G. 베넷은 우리에게 '배양(인큐베
이션)'이라는 과정의 명쾌한 논의를 제공한다. 우리 모두 이따
금 누군가의 이름이 생각나지 않아 필사적으로 기억하려 애쓰
다 비참한 실패를 맛본 경험이 있다. 이렇게 까먹은 것 대부분
은 완전히 포기해 버리거나 더 이상 생각을 더듬지 않게 되고 나
서야 문득 '아!' 하고 떠오른다. 이와 비슷하게 창조적 과정 역
시 자신이 선택한 주제가 더 이상 떠오르지 않아 '포기' 상태에
이르는 기간까지도 포함해야 한다는 주장이 제기되었다. 다시
말해 우리가 그 문제를 '소화할' 시간이 필요하다는 뜻이다. 우
리의 무의식이 의식의 간섭 없이 홀로 숙고해야 할 시간이 필요
하다는 뜻이기도 하다. 이렇게 무의식을 내버려 두면 잠재적으
로 우리는 가령 샤워를 하는 동안처럼, 우리가 가장 예상하지
못한 순간, 갑자기 떠오르는 아이디어를 만날 수 있다. 베넷은
"무언가를 떠올리려면 우선 그것이 만들어질 공간이 필요하다"
라고 말했다.

# 과정을 통해 얻는 것

오늘 나는 수년간의 경험을 통해 내가 깨달은 창의적인 사고에 중요한 요소들을 전달하고자 한다. 창의력을 위한 조건은 과연 무엇일까? 첫째, 사람은 자신의 과정 속에 살아야 한다. 진정한 과정이 없는 사람은 절대 창의적일 수 없다. 따라서 창의적인 사람이 되고 싶다면 우리는 생각하는 과정에 있어야 한다. 그리고 그 과정에 우리가 찾고 있는 질 높은 창의력을 제공할 만한 추가적인 요소들을 도입해야 한다.

창의력은 99퍼센트의 땀과 1퍼센트의 영감으로 이루어진다는 말이 있다. 다시 말해, 창조는 그만큼 이루기 어렵다는 뜻이다. 그러나 우리가 통제할 수 없는 창의력의 두 번째 요소가 얼마나 중요한가는 의심할 여지가 없다. 나는 그것을 '자발성'이라 부른다. 만약 여러분이 과학자나 예술가 또는 다른 창의적인 사람들의 이야기를 읽는다면, 창의력의 자발성이 얼마나 통제 불가능한 것인가를 이해할 수 있을 것이다. 자발성은 예상치 못한 상황에서 발생하지만 특정한 조건이 충족되어야 찾아온다. 즉 우리는 언젠가 완벽한 조건을 만날 수 있다는 뜻이다.

우리가 잘 알고 있는 창의력의 아주 고전적인 예를 보자.

잘 알려진 물리학자 로런스 브래그는 자신의 아버지인 윌리엄 브래그와 함께 연구하며 '결정 구조'를 이해하는 데 특별한 과정을 하나씩 밟아 나간 일화를 설명했다. 두 사람은 결정격자 이론에 맞지 않는 몇몇 실험 결과를 발견했다. 부자는 다른 사람들이 수행한 실험을 반복해서 검증했지만 난관에 봉착했다. 기존 이론의 어떤 조합이나 조정으로도 원하는 결과를 도출해 낼 수 없었다. 그러던 어느 날이었다. 당시 로런스 브래그는 새로운 실험적 증거의 돌파구를 찾아내지 못했고, 답을 찾으려는 희망도 거의 포기한 채 케임브리지 뒷골목을 걷고 있었다. 하염없이 걷고 있던 어느 순간, 갑자기 모든 것이 선명하고 뚜렷해지는 경험을 했다고 그는 회고한다. 즉시 실험실로 돌아간 로런스 브래그는 아버지와 함께 수학적 분석을 재개했다. 두 사람의 새로운 이론은 논문 출판까지 그 후로도 몇 달이 더 걸리긴 했지만, 이전보다 훨씬 명확하고 분명한 골조를 갖추게 되었다.

그가 묘사한 것처럼, 그리고 수백 명이 다양한 경험을 묘사한 것처럼, 실제 창조적 단계는 예상치 못한 '한순간'에 찾아온다. 우리가 고심해야 할 부분이 바로 이 지점이다. 과연 우리는 이런 '순간'을 어떻게 만들어 내야 하는가. 그리고 이런 '순간'은 마치 운명처럼 전적으로 우리의 통제 밖에서 그저 행운으로 찾아오는가.

이 모든 것에 관여하는 세 번째 요소가 있는데, 나는 이를 '기술'이라고 칭하겠다. 예술가를 예로 들어 보자. 이 기술 없이는 창의적인 통찰의 순간이 결실을 보기 어렵다. 과학자도 마찬가지이다. 통찰의 순간을 어떤 표현으로 드러낼 형식을 알아야 한다. 자기 생각의 형식을 알아야 통찰이 명료해지고, 표현의 형식을 알아야 남에게 전달할 수 있다. 이

를 좀 더 자세히 살펴보도록 하자. 첫째, 창의적으로 발전시키고 싶은 주제를 바탕으로 창의적인 단계가 이루어져야 한다. 둘째, 새로운 비전이나 이해 또는 상황에 대한 통찰을 기반으로 자발성이 생겨나야 한다. 마지막으로, 이를 생각하고 표현하는 능력을 갖춰야 한다.

지금까지 이 모든 요소는 일반적으로 창의적인 활동과 관련이 있었다. 예술가, 과학자, 또는 창의적인 결정을 내려야 하는 모든 이에게 공통으로 필요한 것이었다. 전략 또는 전술을 펼쳐야 하는 장군이나 일상적인 조치 외에 창의적인 시각으로 질병을 치료해야 하는 의사 역시 마찬가지이다.

첫 번째 요소는 당사자가 다루는 분야를 기본적으로 제대로 이해하는 것이 바탕이 되어야 한다. 그러나 확실한 이해는 그 자체로 특수한 과정이 필요하다. 우선 자기 분야에 대해 알아야 하는 것이 무엇인지를 판단하고, 그다음은 집중력을 해치는 불필요한 것을 전부 제외해야 한다. 이 과정 자체가 선택적인 활동이 되는 셈이다. 이후 자신이 무엇을 할 것인지를 명확히 알아야 한다. 이 기본적인 과정에서, 가령 화가라면 자신의 재료를 선택하고, 제외하거나 조립해야 하는 것을 정확하게 결정해 다뤄야 한다. 기초적인 모든 작업에서 창의적인 단계를 밟아야 한다는 의무감은 갖지 말아야 한다. 만약 어떤 식으로든 그런 부담감이 있다면 기초 작업을 수행하지 못할 위험이 커지고, 순간적인 천재성이 찾아온다 하더라도 최종 결과물은 부족할 가능성이 크다.

우리가 창의적인 사고의 필요성에 관해 고심할 때 이러한 기초 과정이 머릿속에서 완성되어야 한다. 물론 이런 사고 과정은 꽤 어렵다고 할 수 있다. 이따금 무언가를 이해하거나 주제에 대해 창의적인 조사를 할 때면 사람들은 모든 관

련 정보를 직접 적어 내려가기도 하고 종이로 된 카드로 색인을 만들기도 한다. 그러나 이것만으로는 충분하지 않다. 가능한 한 모든 정보를 머릿속으로 선택하고 불필요한 것들은 제거하고 정리하는 과정이 필요하다. 나 역시 이 과정이 얼마나 힘든지를 잘 알고 있으며, 언제나 모든 생각을 종이에 써 내려간 후에 천천히 읽어 보는 과정을 거친다.

만약 생각을 창의력의 영역으로 이끌고 싶다면 이 준비 작업은 특별한 방법으로 이루어져야 한다. 자신의 과거 경험을 계속해서 복기하고 다루고자 하는 분야와의 합의를 이끌어 내야 한다. 이와 같은 작업을 수행한다는 것은 곧 내가 알고 있는 분야의 지식을 미리 수집하고 정리한다는 뜻이다. 그리고 책상 앞에 앉아 정말 그 분야에 대해 내가 알고 있는 것이 무엇인지, 그리고 그 지식을 통해 내가 무엇을 하고자 하는지를 천천히 정리하려는 노력도 필요하다. 그 과정에서 내게 무엇이 부족한지 알 수 있고, 연구와 조사 혹은 실험이 필요하다는 점도 깨달을 수 있다.

하지만 이 모든 과정 역시 기초 단계일 뿐이며 이 시점에서 문제의 해결책을 찾으려 해서는 안 된다. 문제를 정확하게 보고 한 걸음 앞설 준비가 되어 있다는 느낌이 들더라도 섣부른 발걸음을 내딛지 않도록 자제력을 발휘해야 한다. 따라서 스스로 자제력을 습득하고 이를 지키고자 노력해야 한다. 이 과정이 그 어떤 것보다 중요하다. 이 기초 단계는 창의력을 발현하고자 하는 전체 과정에서 계속 움직인다.

누구나 알고 있듯이, 사람들은 자신이 연구하는 분야를 '완벽히 숙지하지' 않는 경향이 있다. 또한 자신이 알아야 할 것들을 결정한 후에 다음 단계로 넘어가려는 노력도 하지 않는다. 이 기초 작업은 변화의 과정이 있을 수 있도록 유동적

으로 유지되어야 한다. 내가 얻고자 하는 답이 아직 구체적이지 않다는 사실을 끊임없이 자신에게 상기시켜야 한다. 정보를 수집하고 문제를 일관되게 떠올리며 목표로 삼되, 이것이 내가 최종적으로 얻고자 하는 목표가 아니라는 점을 기억해야 한다.

주제에 대한 기반을 다지는 이 작업은 어떤 주제에 대해 알아야 할 내용을 학습한 다음 암기나 메모를 통해 머릿속에 고정시켜 정보가 필요할 때 자료를 찾거나 떠올릴 수 있도록 하는 다른 종류의 학습과는 과정이 다르다. 우리는 학습에 관심이 있는 것이 아니라 창조를 하고자 한다. 그리하여 내가 원하는 분야가 아닌 분야의 정보는 창조의 전체 과정을 망치는 길이 될 수 있다. 여기서 한 가지 주의할 점은 다른 종류의 활동, 예를 들어 이미 알고 있는 것을 결정하고 그에 따라 행동하고 결과를 고수하는 일이 가끔은 창의적 사고에 해가 되거나 파괴적인 결과를 가져올 수도 있다는 사실이다. 다른 목적을 위해서라면 꼭 필요한 광범위한 정보 수집이 새롭게 무언가를 창조하고자 그 과정을 밟아 나갈 때는 도움이 되지 않을 수 있다는 것이다.

나는 그 과정이 변화무쌍하게 계속된다는 사실을 발견했다. 아이디어의 패턴이 마치 주마등처럼 스쳐 지나가며, 그 과정에서 나는 다른 패턴이 자유롭게 연상될 수 있도록 특정 생각에 연연해하지 않았다. 이때 스쳐 가는 모든 생각 중 유독 가치가 있는 것은 없다고 생각했다. 사실 그런 일은 거의 일어나지 않는다고 봐도 좋다.

다음 요인을 가져오기 위해서는 필요한 조건이 선행되어야 한다. 바로 스스로에게 명확한 질문을 던져야 하는 것이다. 앞서 예를 든 로런스 브래그에게는 매우 명확한 질문이

있었다. 어떻게 격자 에너지 측정을 자신의 결정 구조 이론에 맞출 수 있었을까? 질문은 답의 옳고 그름을 한 번에 확인할 수 있을 정도로 단순하고 명확했다.

자, 그렇다면 자발성은 어떻게 고려해야 할까? 여기서 나는 일반적으로 이해되지 않는 것, 즉 내 경험에서 얻은 것과 다른 사람으로부터 배운 것에서 자발성을 얻을 수 있다고 보았다. 나는 자발성이 생겨날 수 있는 조건을 가져올 실질적인 수단이 있다고 확신했다.

내가 설립한 쿰 스프링스Coombe Springs라는 시설에서 사고에 관한 강연을 한 적이 있다. 나는 항상 '어떻게 생각할 것인가'라는 질문에 '생각하는 것을 생각하지 않는 것'이라고 답했다. 이 개념을 이해한다면 내가 말하고자 하는 의미 역시 이해할 수 있을 것이다.

내가 만약 어떤 주제에 대해 알고 있는 것만으로도 일반적인 과정에서 답을 얻을 수 없다면, 그리고 내게 답이 없다는 사실을 알고서도 만족한다면, 답을 얻어도 내게는 아무런 도움이 되지 않는다. 나는 여러 해 동안 이 개념에 관해 고민하며 빠르게 답을 찾는 것을 멈추고 질문을 제외한 모든 것을 정리하며 정반대의 상황을 만드는 데 익숙해졌다. 나는 주제와 관련해 흥미롭거나 연상되는 생각을 쫓아 버리는 정도까지 그 주제에 관해 '생각하는' 것을 멈출 수 있었다. 심지어 그 주제와 관련해 떠오르는 이미지조차 생각하지 않을 수 있었다. 남는 것이라곤 답을 찾고자 하는 욕망뿐이었다.

그러나 그렇게 되기 위해서는 부단한 연습이 필요하다. 단순히 내 훈련법에 관한 글을 읽었다고 한 번에 해낼 수 있다고 단언해선 안 된다. 나는 이것을 일련의 강의를 통해 전수할 예정이며, 따라서 여러분은 한 번에 이 모든 것을 습득할

필요는 없다. 이 과정은 다음과 같이 상세히 설명할 수 있다. 우선 질문을 생각해 놓고, 그 주제에 대해 알고 있는 모든 정보를 머릿속에서 지운다. 또한 내 생각이 내 의지와 달리 그 주제로 가는 모든 사고의 길목을 차단한다. 물론 머리를 비운다는 것 자체가 힘들고, 당연히 머릿속은 그 주제로 가득할 것이다. 그러나 머리를 비워야만 새로운 생각이나 통찰력을 끌어내고 우리가 찾고자 하는 자발성 및 창의적인 단계를 만들 수 있다.

여러분 중 몇몇은 아마 기억에 착오가 생겼을 때 이와 비슷한 경험을 해 본 적이 있을 것이다. 즉 무언가를 떠올리려고 애쓸 때 가장 좋은 방법은 그것에 관해 아예 생각하지 않는 것이다. 다들 한 번쯤은 이런 개념에 대해 들어 본 적이 있을 것이다. 그리고 어떻게든 마음을 비우고 나면 잊어버렸거나 잃어버린 기억이 다시 의식 속에 떠오르게 된다. 이 간단한 절차를 통해 우리는 실제 마음속에 잠재되어 있지만 의식적인 경험의 영역 밖에 있는 기억을 쉽게 떠올릴 수 있다. 여기서 중요한 것은, 같은 방법을 통해 우리는 훨씬 더 멀리, 의식적인 경험 속으로 빠져들 수 있다는 것이다. 심지어 그 누구도 이전에는 떠올리지 못하던 생각이나 진정 독창적인 생각까지도 떠올릴 수 있다. 그리고 이 과정은 전적으로 마음의 힘과 불완전한 것, 즉 필요한 단계가 아닌 모든 것을 거부하는 힘에 달려 있다. 내가 원하는 주제에 집중하거나 흥미로운 생각, 마음속에 떠오르는 무언가를 추적하고 싶은 매우 강한 유혹이 생길 것이다. 그러나 이는 창의적인 단계에 이르는 길목일 뿐이다. 생각이 아무리 풍부하더라도 진정한 창조의 단계에 다다랐다고는 할 수 없다.

진정한 창의력을 가진 사람들은 언제나 필요한 진실, 통찰

력 혹은 이해의 순간을 제외한 모든 것을 부정하거나 거부할 강인한 정신력을 가지고 있다. 하지만 우리 모두는 앞서 설명한 연습을 통해 아주 간단하게 자기 마음을 강인하게 만들 수 있다. 연습할 주제를 찾고, 아주 단호한 마음가짐으로 그것에 관해 생각하는 일을 단호히 거부하는 것이다.

'흰 코끼리를 생각하지 마세요'라고 말하는 순간 상대의 머릿속에는 흰 코끼리만 떠오른다는 유명한 이야기를 들어 본 적이 있을 것이다. 즉 무언가를 생각하지 않으려고 노력하는 순간 그것이 불가능하다는 뜻이다. 누구든 흰 코끼리 외에는 그 어떤 것도 생각할 수 없으며, 생각하지 않으려고 노력하면 할수록 머릿속은 흰 코끼리로 가득 차게 된다. 만약 여러분이 흰 코끼리에 관한 생각을 단호하게 거부한다면 과연 어떻게 될까? 어쩌면 진짜 흰 코끼리가 창문 너머로 지나가는 모습을 환영처럼 볼 수도 있을 것이다. 그러므로 내가 가진 생각의 힘이 무언가 떠오르는 것을 거부할 만큼 강력하다면, 그리고 그 힘을 진정으로 얻고자 한다면, 분명 결실을 얻을 수 있을 것이다. 그것이 바로 생각의 힘이 가진 본질이다.

간단한 것부터 실천해야 하지만, 설명 이상으로 내가 여러분에게 도움을 줄 수 있는 것은 없다는 점을 이해해 주기 바란다. 만약 여러분이 이에 대해 관심이 크지 않다면 창의적인 사고에 관한 흥미로운 이론 하나 얻었다 정도로 생각해도 좋다. 하지만 단언컨대 이 특별한 훈련법을 대체할 만한 방법은 없다.

예를 들어 로런스 브래그처럼 머릿속을 피곤하게 만들어 의도치 않게 같은 효과를 얻을 수도 있다. 이는 브래그에게 내가 직접 들은 체험담이기도 하다. 그는 본인의 연구 과제

로 너무나 골머리를 앓고 있었고, 지독한 고민 끝에 싫증이 나는 지경에 이르렀다. 더 이상 연구를 생각하지 않으려 애쓰면서 피로감에 지쳐 연구 과제를 떠올리지 않는 상태에 이르자, 그는 원하는 답을 얻을 수 있었다. 그러나 현실적으로 보면 그와 같은 방법은 창의적인 사고를 하기에 좋은 방법은 아니다. 이상하게도 브래그와 같은 일화는 최고의 과학자들에게도 익숙한 하나뿐인 해결법이지만, 그 지경에 이르기까지 생각보다 너무 오랜 시간이 걸리기 때문이다. 생각을 억지로 지우고자 한다면 그 과정에서 마음에 피로감이 쌓이는 것은 사실이지만, 연구 주제를 이해하고 계속해서 생각하려고 노력하는 것 역시 비슷한 위험성과 불확실성, 그리고 낮은 해결 가능성을 불러온다. 게다가 마음이 지쳐 문제를 생각하기를 거부할 때까지 이는 지속된다.

알다시피 선불교의 명인들이 가르치는 선문답에서도 비슷한 훈련을 한다. 생각할 수 없는 어떤 부조리함에 대해 마음을 굳게 닫는 것이다. 본질적으로 부조리하기 때문에 생각할 수 없는 것들에 주의를 기울임으로써 마침내 머리를 비울 수 있다. 즉 연습을 통해 인간의 본성에 대한 완전한 통찰을 허용하는 것이다. 이를 '득도'라고 한다. 하지만 득도를 위해서는 하나의 필수적인 기술이 필요하다. 무언가를 들이기 위해서는 그것을 위한 장소가 있어야 한다는 뜻이다. 러시아의 철학자 구르지예프는 이를 "머리를 진공 상태로 만드는 것"이라고 설명했다. 그리고 그는 이 기술을 사고하는 법 외의 다른 곳, 예컨대 돈을 버는 데 사용하기도 했다.

이 기술을 연습하고 싶다면 어떤 놀라운 상태에 도달하는 것을 기대하기보다는 비교적 짧은 시간을 투자해 연습부터 해야 한다. 왜냐하면 여러분이 이해하기를 원하는 것에 관해

생각하는 일을 거부하는 것 자체가 보편적인 사고방식은 아니기 때문이다. 그리고 나는 내 경험을 통해 우리 안에 있는 무언가가 반란을 일으키고, 그에 관한 생각을 멈추고 대신 다른 것을 떠올리는 것에 대한 무의식적인 거부감이 있다는 점도 알고 있다. 하지만 이 기술을 연마하는 것이 마음의 숨어 있는 힘에 특별하고 자유로운 영향을 미친다는 사실에는 한 치의 의심도 없다.

**윌리엄 버틀러 예이츠**

노벨상 수상자이자 아일랜드의 국민 시인 윌리엄 버틀러 예이츠는 <시의 상징>에서 마음을 의지와 동일시하며, 의지를 창작의 적이라고 규정한다. 마음은 방황하고 호기심을 지니며 사색과 명상에 잠길 자유가 있어야 한다. 시의 음률(그리고 음악의 박자)은 무아지경으로 이어지고, 황홀경의 순간 시의 상징은 비로소 해방된다. 무아지경은 찰나의 순간일 수 있으나 그 찰나의 순간 모든 상징의 세계가 의식에 떠오른다. 이것이 게슈탈트 심리학자가 말하는 통찰력의 '섬광', 즉 지각의 갑작스러운 재구성이 아닐까? 의식의 최면 상태를 유도해 결과적으로 발생하는 꿈같은 상태가 게슈탈트 분석과 결합해 현대 시 이론의 결실을 가져왔다. 예이츠와 융은 여러 면에서 비슷했는데, 특히 꿈과 상징이 융이 '집단 무의식'이라 부르는 것과 예이츠가 '위대한 기억'이라 일컫는 것의 열쇠가 될 수 있다는 점이 그러하다.

# 시의 상징

음률의 목적은 언제나 사색의 순간, 즉 우리가 잠들고 깨어나는 순간이자 창조의 순간, 다양성으로 우리를 깨어 있게 하고 의지의 압박으로부터 상징을 통해 우리를 해방시키는 진정한 무아지경의 상태에 머물게 하는 그 모든 것이다. 만약 어떤 민감한 사람이 시계의 똑딱거리는 소리를 집요하게 듣거나 빛의 단조로운 깜박임을 집요하게 쳐다본다면 최면 상태에 빠지게 된다. 음률은 시계의 똑딱거리는 소리에 불과하다. 이런 다양한 소리에 귀를 기울이는 순간 사람은 자신의 기억 너머를 떠올리거나 청각적 자극에 싫증을 느끼게 되기도 한다. 그런 반면 예술가에게는 이런 현상이 눈을 더 섬세한 마법으로 사로잡기 위해 짜인 단조로운 섬광에 불과하다. 나는 순간 잊힌 명상의 목소리들을 들었다. 그리고 더 심오한 명상 속에서 깨어 있는 삶의 문턱 너머에서 온 것들을 뒤로하고 모든 기억 너머로 휩쓸려 갔다. 나는 아주 상징적이고 추상적인 시 한 편을 쓰고 있었다. 펜이 땅에 떨어졌을 때, 그리고 그것을 주우려고 몸을 숙였을 때, 나는 환상처럼 느껴지지 않던 환상적인 모험을 기억했고, 그다음에는 모험과 같은 또 다른 모험을 기억했다. 이 모든 게 언제 어떻

게 일어났는지 곱씹어 보니, 곧 몇 날 며칠 밤 이것들을 꿈으로 꾸었다는 사실을 깨달았다. 나는 전날 내가 한 일과 그날 아침에 한 일을 기억하려고 노력했다. 그러나 깨어 있던 모든 삶은 나에게서 사라졌고, 한참의 사투 끝에야 다시 기억이 떠올랐으며, 또 시간이 흐르자 더 강력하고 놀라운 삶의 기억이 차례대로 사그라졌다. 만약 펜이 땅에 떨어지지 않고 내가 시로 엮고 있는 이미지들로부터 정신을 차리지 못했더라면 나는 명상이 무아지경으로 이어지는 바를 결코 알지 못했을 것이다. 마치 땅을 향해 고개를 숙이고 걷느라 숲을 통과하는 것도 모르는 사람처럼 무아지경에 빠져들었기 때문이리라. 그래서 나는 예술 작품을 만들고 이해하는 과정에서, 예술이 패턴과 상징, 음률로 가득 차 있는 한 우리는 잠의 문턱으로 우리도 모르게 이끌려 뿔이나 상아로 만든 계단에 올랐다는 것도 알지 못한 채, 신전의 문턱을 훌쩍 넘어갈 수도 있다고 생각한다.

# 12

**애니 딜러드**

소설가 애니 딜러드는 창작자의 동기와 창조의 동기에 의문을 제기한다. 이 행위가 과연 신의 장난에서 비롯된 것일까, 아니면 진심을 담은 창작의 행위일까? 창조주의 악랄함과 아름다움은 어떤 모습일까? 딜러드는 자신은 과학자가 아닌 자연과 이웃의 탐험가이며, 주변 세계에서 경이로움을 발견하고 있다고 말한다.

# 재미로 만든 천국과 땅

    몇 년 전 여름, 나는 물속을 헤엄치는 것들을 관찰하기 위해, 사실은 개구리를 겁주기 위해 섬의 가장자리를 걷고 있었다. 개구리는 사람을 보면 발 바로 앞의 보이지 않는 위치에서 겁에 질린 채 "아이고!" 소리를 내지르며 몸을 움츠리다가 물속으로 첨벙 뛰어들곤 한다. 이런 재미가 나를 정말 즐겁게, 믿을 수 없을 정도로 즐겁게 한다. 섬의 풀밭 가장자리를 따라 걸으며 나는 개구리를 관찰하는 데 점점 더 재미를 붙였다. 나는 진흙과 물, 풀 그리고 개구리에게서 반사되는 빛의 질감 차이를 알아차리고 속도를 늦추며 걷는 법도 깨달았다. 그러자 개구리들이 내 주변을 날아다녔다. 섬의 끝에서 작은 청개구리를 발견했다. 물속에 몸을 정확히 반만 담근 채 양서류 특유의 모습으로 가만히 웅크리고 있었다.

    개구리는 뛰지 않았고, 나는 더 가까이 다가갔다. 이윽고 나는 겨울에 얼어 죽은 누런 풀밭 위에 무릎을 꿇은 채 120센티미터 정도 떨어진 개울 속 개구리를 말없이 응시했다. 크고 멍한 눈을 가진 매우 작은 개구리였다. 내가 계속 바라보자 개구리는 천천히 몸을 펼치며 엎드렸다. 두 눈에 깃든 영혼이 멍하니 사그라졌다. 피부는 축 늘어져 내려앉았고,

두개골은 마치 텐트를 발로 차 무너져 내려앉은 것 같았다. 마치 바람 빠진 축구공처럼 움츠러든 모습이었다. 나는 개구리의 어깨에 붙은 팽팽하고 반짝이는 피부를 지켜보았다. 곧 바늘에 찔린 풍선과 같이 피부 일부가 물 위의 투명한 쓰레기처럼 주름지며 물 위에 둥둥 떴다. 개구리가 마치 괴물 같아서 무서웠다. 당황스럽고 소름이 끼쳤다. 물속에서 물 빠진 개구리 뒤에 드리워진 타원형의 그림자가 미끄러지듯 사라졌다. 개구리 가죽이 물밑으로 가라앉기 시작했다.

'거대한 수생 곤충'을 실제로 본 적은 없는데 그에 관한 글은 읽어 본 적이 있다. '거대한 수생 곤충'이란 정말로 거대한 몸을 가진 갈색 벌레다. 주로 곤충, 올챙이, 물고기, 개구리 따위를 잡아먹는다. 앞다리는 낚싯바늘처럼 몸 안으로 구부러진 모습인데, 힘이 세다. 이 다리로 먹잇감을 붙잡아 꽉 껴안은 다음 악랄하게 물어서 독극물을 주입하면 먹잇감이 그 즉시 마비된다. 단번에 제압하는 것이다. 입에 달린 주삿바늘로 독극물을 주입해 피부를 제외한 근육, 뼈, 장기를 모두 녹이고, 입으로 먹잇감을 빨아들여 녹인다. 주로 따뜻한 민물에 서식하는 거대한 수생 곤충이 이렇게 먹잇감을 잡아먹는 건 흔한 일이다. 내가 본 개구리가 바로 그 거대한 수생 곤충에 의해 빨려 들어가고 있었다. 나는 누런 풀밭에 무릎을 꿇고 있었다. 알아보지도 못할 만큼 축 늘어진 개구리 가죽이 개울 바닥에 가라앉아 살랑거리며 흔들리는 모습까지 관찰한 다음 자리에서 일어나 무릎을 털었다. 좀처럼 숨을 쉴 수 없었다.

물론 많은 육식 동물이 먹이를 산 채로 먹어 치운다. 일반적으로 먹잇감이 도망갈 수 없도록 내리치거나 움켜쥐고 나서 통째로 먹거나 한입에 물어 피를 보고 제압한다. 개구리

는 앞발 엄지로 먹이를 입에 쑤셔 넣은 뒤 한입에 집어삼킨
다. 개구리의 넓은 아래턱이 살아 있는 잠자리로 가득 차서
입이 채 다물어지지 않는 모습을 본 적이 있을 것이다. 개미
는 심지어 먹이를 잡을 필요도 없다. 봄이면 개미는 갓 부화
한 새의 둥지에 몰려들어 먹이를 조금씩 뜯어 먹는다.

야생에서 먹잇감을 잡을 기회가 있다는 것은 놀라운 일
이 아니다. 모든 살아 있는 것은 일종의 확장된 먹이사슬 속
생존자이다. 하지만 동시에 또 다른 생명체가 창조된다. 《코
란》에서 알라신은 "하늘과 땅 그리고 그 사이에 있는 모든 것
을 내가 그저 재미로 만들었다고 생각하느냐?"라고 묻는다.
좋은 질문이다. 상상할 수 없는 허공과 상상할 수 없는 수많
은 형태로 창조된 우주에 관해 우리는 어떻게 생각하는가?
아니면 아무것도 아닌 것들을 우리는 어떻게 생각하는가? 어
느 쪽이든 그 엄청나게 광활한 시간의 범위를 지나왔다. 만
약 거대한 수생 곤충이 그저 재미로 만들어진 것이 아니라
면, 대체 왜 창조되었을까?

프랑스의 수학자이자 철학자인 파스칼은 창조의 개념을
설명하기 위해 멋진 용어를 사용했다. 한때 우주를 창조하
고 그것에 등을 돌린 신, 바로 《구약 성서》의 '숨은 신Deus
Absconditus'이다. 이게 우리가 생각하는 천지 창조일까? 추
수 감사절에 칠면조구이를 올린 인간의 집 주변을 맴돌다가
사라지는 늑대처럼 신도 창조와 함께 사라진 걸까? "신은 난
해하나 악의는 없다"라고 아인슈타인은 말했다. 그리고 또
"자연은 교활함이 아니라 웅장한 본성을 통해 자연의 신비
를 숨긴다"라고 말했다. 신은 우리의 우주에 대한 비전과 이
해를 통해 사라진 것이 아니라 우리가 맹목적으로 그 기저를
통해 느끼는 웅장하고 난해한 정신과 감각 속으로 퍼져 나갔

을 것이다. 짙은 어둠을 바다를 뒤덮는 띠로 만들면서 신은 "창살과 문을 만들고, 그대 여기까지 오되 더 이상은 다가오지 말라"고 말씀하셨다. 그러나 인간은 과연 그곳에 다다랐을까? 우리는 짙은 어둠 속으로 노를 저어 나갔을까, 아니면 배 아래에 앉아 카드 게임이나 하고 있을까?

잔인함은 미스터리이자 고통의 낭비이다. 하지만 만약 우리가 이러한 것들을 나침반으로 삼는 세계, 길고 잔인한 세상을 묘사한다면 우리는 또 다른 미스터리인 힘과 빛의 돌진, 두개골 위에서 노래하는 카나리아와 같은 것들과 마주한다. 모든 연령대의 모든 인종이 동일한 최면술사(과연 그게 누구일까?)에게 최면을 당한 것이 아니라면, 아름다움과 무한한 주님의 은혜를 누리고 있는 것과 같다. 5년 전쯤 나는 흉내지빠귀 한 마리가 4층 건물의 지붕 홈통에서 수직으로 떨어지는 모습을 보았다. 식물의 구불거리는 줄기나 반짝이는 별처럼 부주의하고 무의식적인 행동이었다.

새는 공중으로 한 발짝 발을 내딛더니 그대로 떨어졌다. 날개는 마치 나뭇가지 위에서 노래하는 것처럼 여전히 옆구리에 딱 붙어 있고, 허공을 가르며 떨어지는 속도는 초당 약 10미터씩 빠르게 가속이 붙었다. 땅으로 돌진하기 직전 새는 정확하고 신중하게 날개를 펼쳐 넓고 하얀 가슴을 드러냈고, 우아하고 하얀 꼬리를 펼치며 잔디 위에 살포시 착륙했다. 모퉁이를 막 도는데 새의 어설픈 발걸음이 눈에 띄었다. 다른 사람은 보이지 않았다. 새가 자유 낙하했다는 사실은 마치 숲에 쓰러지는 나무처럼 오래된 철학적 난제와 같았다. 내 생각에 그 답은 아름다움과 은총은 우리가 원하든 원하지 않든, 느끼든 느끼지 못하든 행해지는 게 아닐까 싶었다. 그리고 우리가 할 수 있는 최소한의 노력이 바로 거기 있었다.

또 다른 경이로움을 목격한 적이 있다. 플로리다 대서양 연안에서 본 상어였다. 수평선 위로 물결이 일렁이면서 하늘을 향해 삼각형의 쐐기 모양이 드러났다. 파도가 부서지는 얕은 해변에 서 있으면 높이 솟아오른 파도가 반투명하게 빛나는 모습을 볼 수 있을 것이다. 어느 늦은 오후, 썰물이 지자 백여 마리의 큰 상어가 먹이를 찾아 조수 간만의 차가 있는 강어귀 근처 해변을 미친 듯이 지나갔다. 출렁이는 물결에서 초록색 파도가 솟아오를 때마다 길이 2미터 안팎의 상어가 몸통을 뒤틀었다. 상어는 파도가 해안으로 밀려올 때마다 사라졌다가 새로운 파도가 지평선 위로 부풀어 오르면 호박 속에 갇힌 전갈 화석처럼 물속을 자유롭게 떠다녔다. 그 광경은 정말 놀랍고 경이로웠다. 힘과 아름다움, 은총과 폭력이 황홀하게 뒤엉켰다.

우리는 여기서 무슨 일이 일어나고 있는지 모른다. 수백만 마리의 원숭이가 수백만 대의 타자기를 두드리는 것과 같은 물질의 조합이 이 엄청난 사건을 일으킨다면, 그 타자기를 두드리는 우리 안에서는 무엇이 발화할까? 우리도 그 답을 모른다. 우리의 삶은 마치 나뭇잎 표면을 기어다니는 잎나방 벌레가 남긴 구불거리는 자국처럼 신비의 표면을 스친 희미한 흔적일 뿐이다. 그러므로 우리는 어떻게든 더 넓은 시야로 전체를 보면서 실제를 눈으로 확인하고 이 세상에서 무슨 일이 일어나고 있는지 설명해야 한다. 그래야만 최소한 어둠의 포대기에 올바른 질문을 던질 수 있고, 적절한 찬양을 합창할 수 있을 것이다. 루이스와 클라크의 탐험*의 시대

---

\* Lewis and Clark Expedition : 1804년에 미국을 가로질러 태평양에 이르는 경로로 진행한 미국의 수로, 동식물, 인디언 실태 조사.

에 대초원에 지른 불은 '물가로 내려오라'는 자연을 향한 인간의 신호였다. 불필요하게 사치스러운 몸짓이었으나 인간에게는 최선이었다. 만약 자연이 하나의 확실성을 드러낸다면, 그건 바로 이 사치의 몸짓이 자연의 창조물이었다는 점이다. 애초 한 번의 사치스러운 몸짓 이후, 우주는 계속해서 사치를 부렸고, 복잡함과 광활한 공허를 만들어 냈으며, 언제나 신선한 활력으로 사치스러운 생명체를 많이 만들어 냈다. 창조의 시작에 불은 탄생했다. 나는 내 눈을 식히기 위해 물가로 내려갔다. 하지만 내 시선이 닿는 모든 곳에 불이 존재한다. 부싯돌이 아닌 불티로, 온 세상이 불꽃과 불길로 가득하다…….

*

산을 넘어간 곰처럼 나는 내가 볼 수 있는 것을 보러 나갔다. 산등성이 너머에서 볼 수 있는 것 역시 같은 풍경이었다. 날이 좋다면 나는 또 다른 숲이 우거진 산등성이가 물처럼 태양 아래에서 구르는 것을 언뜻 볼 수 있을지도 모른다. 이는 또 다른 야생의 풍경일 것이다. 나는 헨리 데이비드 소로가 '마음의 기상학 저널a meteorological journal of the mind'이라 일컬었던 자연을 지키며, 이야기를 들려주고, 사람의 손이 탄 계곡의 광경을 묘사하고, 두려움과 떨림 속에 아직 야생성이 남은 땅을 향한 미지의 탐험과 험준한 자연으로의 여정을 통해 미지의 세상을 전하고자 한다.

나는 과학자가 아니다. 그저 이 근처를 탐험할 뿐이다. 이제 겨우 머리 가누는 법을 터득한 아기는 당황한 눈빛으로 주위의 어른을 진솔하게 바라본다. 아기는 자신이 어디에 있

는지도 모른 채 주위를 익히려 한다. 그리고 몇 년 안에 아기는 아는 척하는 법을 배운다. 자기가 머무는 장소를 잘 알고 있다는 듯 확신에 찬다. 우리는 주변을 탐험하고 풍경을 보면서 뜻밖의 교만한 자신감으로 원래의 의도에서 벗어난다. 이유는 알 수 없으나, 적어도 우리가 처음부터 자리 잡은 곳을 발견하기 위해서이다.

그래서 나는 계곡에 관해 생각한다. 계곡이 나의 여가이자 나의 일이며, 경기이다. 자연이라는 치열한 경기가 계속해서 진행되는 한 나 역시 그 경기에 참가한다. 언제든 갑자기 찾아온 한줄기 빛에, 결승이나 다름없는 시간의 조건 속에서 다른 이와 마찬가지로 나에게도 갑자기 찾아올지 모르는, 기술과 능력을 모두 갖춘 보이지 않는 적과 싸워야 하는 경기. 나에게 허락된 감사한 시간과 내가 통제할 수 있는 힘으로 싸우는 경기. 나는 언제든 경기장 위에 발이 묶일 수 있다. 말하자면, 어떤 방향으로도 움직일 수 없는 위험이 충분히 발생할 수 있음을 안다. 부화 중인 벌레와 '갑각류'가 들끓는 진흙탕 도랑에서 밤새도록 엎드려 있어야 하는 숨 막히는 악몽에 시달릴 위험도 감수한다.

내가 밤을 견딜 수 있다면, 낮은 즐겁다. 나는 걸어 나가 완전히 놓치고 잃어버렸을지도 모를 어떤 사건을 목격한다. 혹은 무언가가 나를 지켜보기도 한다. 이따금 거대한 힘을 가진 단칼의 무언가가 나를 스치고, 나는 경기가 끝났다는 종소리를 듣는다.

나는 탐험가이자 스토커이기도 하고, 사냥 그 자체의 도구이기도 하다. 어떤 인디언들은 나무로 된 화살대에 긴 홈을 파곤 했다. 그들은 그 홈을 '번개 자국'이라고 불렀다. 번개가 나무줄기를 타고 내려오는 곡선의 갈라진 틈과 비슷하다

고 생각했기 때문이다. 번개 자국의 기능은 다음과 같다. 화살이 사냥감을 죽이지 못하면 깊은 상처에서 배어난 피가 번개 자국을 따라 흐르다 화살대를 타고 내려와 땅과 나뭇잎, 돌, 맨발 위로 흩뿌려지며 흔적을 남기고, 그 흔적은 활을 쏜 이를 깊고 가파른 황무지로 이끌게 된다. 하늘에서 예상치 못한 빛과 상처로 조각한 화살대가 바로 나라는 인간이고, 이 책은 피의 길을 헤맨 흔적이다.

무언가가 우리를 짓누르고, 우리를 훤히 드러내고 있다. 전력망과 조명이다. 우리는 마치 악기처럼 놀아나고 있다. 우리의 숨결은 우리의 것이 아니다. 제임스 휴스턴은 어린 에스키모 소녀 2명이 땅에 다리를 꼬고 앉아 입에 입을 대고 서로의 목줄을 번갈아 불며 낮고 섬뜩한 음악을 만드는 모습을 묘사한 적이 있다. 내가 조타수들의 울타리 역할을 하는 다리를 건너자 바람은 황혼의 섬세한 공기처럼 엷어지고 해수면은 넘실거렸다. 나는 개울 표면에 떠오르는 빛의 잔물결을 바라본다. 그 광경은 마치 들판 위의 구름 아래에서 빛이 질주하는 것처럼, 꿈을 꾸는 순간의 아름다운 꿈처럼 순수하고 수동적인 매력이 있다. 산들바람은 가볍지만, 우리는 자연의 엄청난 기세에 숨을 죽인 채 곤두박질치며 물 위를 항해한다.

상상력의 그물

내가 나 자신을 부정하는가?
그렇다면 나는 나를 부정하는 것이다.
(나는 수많은 군중이다.)

-월트 휘트먼(미국의 시인이자 수필가, 기자)

춤추는 별을 낳기 위해서는 혼돈이 있어야 한다.

-프리드리히 니체(독일의 철학자이자 시인)

상상력은 독특한 그물을 만들 수 있다. 상상의 그물은 소설가의 이야기, 작곡가의 음악, 또는 과학자의 이론이 될 수 있으며, 여기서 경험, 아이디어, 인상의 조각들이 하나로 합쳐진다. 상상의 가치는 독창성과 창조된 양식의 힘에 따라 달라진다.

보이지 않을 수도 있지만, 모든 것 사이에는 무수한 연결이 존재한다. 내가 공중으로 뛰어오르는 순간 떨어지기도 한다. 태양은 식물과 인간에게 에너지를 준다. 분자가 쌓여 나무를 만들고, 나무는 이 책의 종이가 되기 위해 분쇄된다. 아이디어는 인간의 입과 문화 사이를 떠다니고, 세상은 변화한다. 화가의 팔레트는 감정을 표현한다. 동시에 화가의 눈에서는 광화학적 반응이 일어난다. 0과 1은 복잡한 자연계를 설명하는 미분 방정식을 푼다. 아주 오래전 사귀던 친구를 떠올리는 순간 그녀에게서 온 갑작스러운 전화. 압력을 받은 점판암은 다이아몬드가 된다. 음악가는 박자를 느끼면서 하모니를 만든다. 물과 산소는 우리 몸을 계속해서 흐른다. DNA는 할머니와 엄마, 딸을 연결한다. 시냅스를 흐르는 전류가 생각 속 뉴런을 연결하고, 축살 돌기가 근육을 움직여 우리의 팔다리를 움직이게 한다. 공룡과 소행성 충돌의 흔적, 그리고 고대 도시가 지구의 활기찬 지각 아래 잠들어 있다. 고대의 늪지대가 석탄으로 이루어진 기름 웅덩이를 형성

했고, 그것이 오늘날 산업과 자동차에 동력을 공급한다. 원자는 변형해 빛이 되고, 꿈은 현실이 된다. 플라스마를 흡입한 블랙홀은 과연 어디로 가는가? 또 다른 우주로?

보편적인 양식은 창조적인 상징과 창조자의 상징적인 마음을 드러낸다. 고대 그리스인들은 이러한 양식을 원형 archetype이라고 불렀다. 원형이든 아니든 역사는 항상 거기에 있지만, 미래는 누군가 혹은 무엇에 의해 결정되는 것이 아니라 우리 자신의 창조물에 달려 있다. 미래를 만드는 것은 우리다. 미래에 대한 상상력은 우리가 누구인지, 지금 무엇을 하는지에 영향을 미친다.

게슈탈트 심리학의 중요한 전제는 전체가 그 안에서 통합을 이루려 한다는 개념이다. 그리고 전체는 우아한 단순함을 좇는다. 그 창조적인 행위는 다양성 속에서 통일성을 추구한다. 복잡성에서 단순성을 찾는 것도 한 방법이다. 확산은 통합으로 이어져 더 많은 확산으로 이어질 수 있고, 그다음에는 더 많은 통합으로 이어질 수 있다. 이러한 상태의 연속은 삶과 세대의 순환을 이룬다. 전체에 대한 감각은 주로 내면적인 만족감 중 하나일 수 있고 잠재력의 전개일 수도 있다.

우리는 우리를 엮는 그물을 치고 있는가? 생명의 거미줄과 상상의 거미줄은 우리가 창조할 때 서로 얽혀 있다.

# 13

**메리 셸리**

메리 울스턴크래프트 셸리는 꿈과 자연, 그리고 죽음을 정복하려는 인류의 꿈을 그녀의 유명한 소설《프랑켄슈타인 Frankenstein》속 괴물의 탄생으로 묘사한다. 셸리는 바이런과의 대화, 유령 이야기와 다윈의 계시 등에서 꿈과 영감을 받았다고 한다. 우리는 꿈에서 종종 하루의 사건과 인상을 재조립한다. 셸리는 "발명은 겸손하게, 공허함이 아니라 혼돈에서 나오는 것이다. 이야기의 재료는 그 전에 가지고 있어야 한다"고 했다.

# 프랑켄슈타인의 탄생[*]

기성 소설 출판사들은 출판 시리즈 중 하나로 《프랑켄슈타인》을 선택하며 내게 이야기의 기원에 관한 몇 가지 설명을 해 주기를 바랐다. 자주 받은 부탁이었고 기꺼이 그들이 원하는 답을 해 줄 수 있었다. 당시 어린 소녀이던 내가 어떻게 그렇게 끔찍한 이야기를 생각하고 확장하게 되었는지 말이다. 나는 나를 홍보하는 것을 정말 싫어하는 사람이지만, 내 설명은 부록으로만 첨부되고 작가로서 나와 관련된 주제에만 국한될 것이기에 크게 문제라고 여기지 않았다.

저명한 두 문학가의 딸인 내가 아주 어렸을 때부터 글을 써야 한다고 생각한 것이 특별한 일은 아니었다. 어린 시절 나는 낙서를 자주 했고, 가장 좋아하는 취미 역시 '이야기를 쓰는 것'이었다. 여전히 나는 멍하니 망상(하늘에 성을 지어 올리는)을 하거나, 일련의 생각과 주제에 상상의 사건을 덧붙이는 일에서 사소한 즐거움을 느낀다. 나의 꿈은 내가 쓴 글보다 더 환상적이고 유쾌했다. 나는 머릿속에 떠오르는 상

---

[*] 이 글은 1831년에 출판된 메리 셸리의 《프랑켄슈타인》 개정판 서문이다.

상을 늘어놓기보다는 모방하는 쪽에 가까웠다. 내가 쓴 글은 대부분 어린 시절 친구들을 위한 것이었다. 하지만 내 꿈은 모두 내 것이었다. 나는 내 꿈을 누구에게도 말하지 않았다. 화가 날 때마다 몸을 숨길 수 있는 나만의 도피처이자, 내가 즐길 수 있는 나의 가장 소중한 기쁨이었다.

나는 스코틀랜드 시골에서 어린 시절을 보냈다. 가끔은 그보다 더 아름다운 여행지에 머무르기도 했지만, 대부분은 던디 근처의 한적하고 음침한 테이강 북쪽 해안가에 살았다. 돌이켜 생각해 보면 공허하고 따분한 곳이었다. 그러나 내게는 그렇지 않았다. 그곳은 나에게 자유였고, 원할 때는 언제든 자연과 소통할 수 있는 즐거운 마을이었다. 그때 내 글은 평범했다. 우리 집 마당의 나무 아래나 근처의 황량한 산에서 나의 진정한 기질, 즉 상상력이 바람처럼 태어나고 자랐다. 나는 나 자신을 이야기의 주인공으로 삼지 않았다. 내 인생은 너무 평범해 보였기 때문이다. 낭만적인 고민이나 멋진 사건이 내 운명이 되리라고는 생각하지 않았다. 하지만 나는 내 정체성에 갇히지 않았고, 그 나이에 가질 수 있는 감각보다 훨씬 더 흥미로운 창작물로 시간을 보낼 수 있었다.

그 후 삶은 더 바빠졌고, 소설의 자리는 현실이 대신했다. 하지만 남편은 처음부터 내가 문학가인 부모님의 혈통에 합당함을 증명하고 나만의 명성을 얻기를 바랐다. 그는 내가 문학적 명성을 얻어야 한다며 계속해서 부추겼고, 내가 그 일에 무관심해진 후에도 소설가로서 나의 길을 신경 썼다. 당시 그는 남들이 주목할 만한 글을 쓰기보다는 내가 앞으로 얼마나 더 나은 일을 할 수 있을지 스스로 판단할 만한 글을 쓰기를 원했다. 그러나 나는 글을 쓰지 않았다. 여행과 가족 관련된 걱정만으로도 바빴다. 교양이 풍부한 남편과 소통하

며 내 생각을 깨닫거나 개선하는 방식으로 공부하는 것이 내가 접하는 문학의 전부였다.

1816년 여름, 우리 부부는 스위스를 방문했고 바이런 경과 이웃이 되었다. 처음에 우리는 호수에서 즐겁게 지내거나 그 주변을 거닐었다. 그리고 우리는 당시 집필 중이던 바이런 경의 장편 서사시 《차일드 해럴드의 순례Childe Harold's Pilgrimage》의 세 번째 편을 직접 읽을 수 있는 유일한 이웃이었다. 그가 계속해서 빛나는 원고를 가져다줄 때마다 우리 역시 그와 함께 하늘과 땅의 영광을 몸소 체험하는 기분이었다.

하지만 습하고 불쾌한 여름이었고, 끊임없는 비로 인해 며칠 동안 집 안에 갇혀 지내는 경우가 많았다. 그때 독일어를 프랑스어로 번역한 책 몇 권이 우리 손에 들어왔다. 내용은 하나같이 괴담이었다. 주인공이 자기 신부를 껴안는 순간 그가 버린 창백한 여자의 유령이 품에 안긴다는 이야기 같은 것이었다. 또한 한 가정의 어린 아들들이 약속된 나이가 되면 죽음의 키스를 나눌 수밖에 없는 비참한 운명의 가장 이야기도 있었다. 햄릿의 유령처럼 갑옷을 입고 모피를 두른 창백한 안색의 그는 한밤중에 빛나는 달빛 아래를 우울한 기색으로 천천히 걸어갔다. 그의 그림자는 성벽의 어두운 그늘 아래로 사라졌는데, 곧 문이 흔들리고 발걸음 소리가 들리고 방문이 열린 다음, 그는 깊은 잠에 빠진 젊은이들 소파로 나아갔다. 그가 허리를 굽히고 소년들의 이마에 입을 맞추자 영원한 슬픔이 그의 얼굴에 내려앉았다. 소년들은 곧 꺾인 꽃처럼 시들었다. 그 후로는 이런 이야기들을 읽은 적이 없는데, 그 책 속 사건들은 마치 어제 읽은 것처럼 내 마음속에 생생히 자리 잡았다.

"각자 무서운 이야기를 한번 써 봅시다."

바이런 경이 제안했다. 그 자리에는 총 4명이 있었다. 대문호는 자신의 시 〈마제파Mazeppa〉의 마지막 구절에서 이야기를 따왔다. 이야기의 구조를 만들기보다는 우리의 언어를 장식하는 아름다운 시의 운율과 빛나는 이미지로 아이디어와 감정을 구현하는 퍼시 셸리는 자신의 젊은 시절에서 이야기를 따왔다. 존 폴리도리[영국의 작가이자 의사]는 열쇠 구멍으로 무언가를 훔쳐본 탓에 벌을 받은 한 여성의 이야기를 떠올렸다. 너무도 끔찍하고 충격적인 이야기였다. 그녀가 유명한 소설 《레이디 고다이바 : 또는 코번트리의 훔쳐보는 톰 Lady Godiva : Or, Peeping Tom of Coventry》*의 톰보다 더 끔찍한 상태에 빠져들자 그는 주인공을 어떻게 처리해야 할지 몰라 그녀가 몸담은 유일한 곳인 캐퓰릿 가문의 무덤으로 그녀를 보내 버렸다. 그 자리의 저명한 나머지 시인들 역시 산문의 진부함에 진절머리를 내며 자신들의 이야기를 빠르게 포기했다.

그러나 나는 같은 자리의 작가들과 경쟁하며 이야기를 생각해 내느라 머리가 지끈거렸다. 자연에 대한 신비로운 두려움과 짜릿한 공포를 일깨울 수 있는 이야기. 독자가 주위를 둘러보는 것조차 두렵게 느끼고 피가 차갑게 굳으며 심장이 두근거리는 이야기. 만약 내가 이 모든 것을 성취해 내지 못했다면 나의 무서운 이야기는 그 이름에 걸맞지 않았을 것이다. 나는 계속해서 멍하니 이야기를 곱씹었다. 그리고 작가

---

* 11세기경 코번트리 영주의 부인이던 고다이바는 남편의 과도한 세금 징수로 백성의 삶이 피폐해지자 수치심을 버리고 영지를 나체로 도는 시위를 펼쳐 세금 경감을 이끌어 냈음. 이때 그녀를 몰래 엿본 '톰'은 그 순간 눈이 멀었는데, 여기서 훔쳐보는 사람, 엿보기를 좋아하는 관음증 환자를 뜻하는 '피핑 톰(Peeping Tom)'이라는 관용구가 생겼다.

의 가장 큰 불행인 창작의 공허함과 무능함을 느꼈다. 지루한 상황에서는 불안함이 생기지 않는다.

"이야기는 좀 떠올렸소?"

매일 아침이면 들려오는 물음에 나는 굴욕감을 느끼며 "아니요"라고 대답할 수밖에 없었다.

모든 일에는 시작이 있는 법이다. 《돈키호테Don Quixote》 속 산초의 말을 인용하자면 시작은 반드시 그 전에 일어난 것과 연결되어야 한다. 힌두교도들은 코끼리에게 세상을 주었으나, 코끼리를 거북이 위에 서 있게 했다. 발명은 겸손하게 인정받아야 하며, 공허함에서 창조되는 것이 아니라 혼돈 속에서 태어나야 한다. 이야기의 재료는 이야기를 만들기 전 고안해 내야 한다. 어둡고 형태가 없는 것에 형태를 부여할 수는 있지만, 이야기 자체를 만들어 낼 수는 없다. 모든 발견과 발명은, 심지어 상상력과 관련된 것들에서도, 우리는 콜럼버스와 그의 달걀을 계속해서 떠올린다. 발명은 대상의 능력을 파악하는 능력과 그 대상에게서 떠오른 아이디어의 형태를 만들고 모양을 잡아 나가는 능력으로 이루어진다.

바이런 경과 퍼시 셸리가 나눈 수많은 대화 속에서 나는 독실하지만 침묵을 지키는 청취자였다. 대화는 다양한 철학적 교리에 대한 내용이 주를 이루었다. 한번은 생명 원리의 본질과 그것이 발견되고 전달될 가능성이 있는지를 논의하기도 했는데, 바로 다윈 박사의 실험에 관한 이야기였다(나는 그가 정말로 무엇을 했거나 했다고 말하는 것이 아니라, 내 목적에 더 부합되게, 그가 했다고 말한 것에 관해 이야기한다). 다윈 박사는 버미첼리[아주 가느다란 이탈리아식 국수] 한 가락을 유리 케이스에 보존했는데, 그것이 곧 어떤 특별한 수단에 의해 자발적으로 움직이기 시작했다. 결국 생명이 주

163

어진 것이다. 아마 시체도 다시 살아날 것이다. 직류 전기 요법은 그런 것의 징표 아니겠는가. 어쩌면 생물체를 구성하는 요소 역시 사람의 손으로 만들고 결합해 온기를 부여하는 것인지도 모른다.

이야기하느라 밤이 깊어졌고, 한밤중이 지나서야 겨우 잠자리에 들었다. 베개에 머리를 대고 나서도 잠에 빠져들지는 않았으나 그렇다고 생각에 잠겨 있다고 할 수도 없는 상태였다. 나의 상상력은 마음속에 떠오른 연속적인 이미지들의 일반적인 공상을 뛰어넘는 생생함으로 살아 숨 쉬며 나를 붙잡고 이끌었다. 나는 눈을 감고 있었지만 신경은 날카로운 상태였다. 나는 불경한 과학을 공부하는 창백한 안색의 한 학생이 자신이 만들어 낸 것 옆에 무릎을 꿇고 있는 모습을 보았다. 그리고 강력한 생명력이 작동하며 생명의 징후를 보이면서 불안하고 절반쯤 살아 있는 모습으로 움직이는 것을 보았다. 창조자의 놀라운 메커니즘을 조롱하는 인간의 노력이 극도로 무서운 결과를 가져오며 공포감을 자아냈다. 그는 자신의 성공을 두려워했다. 혐오스러운 자신의 작품을 보고 공포에 질려 도망칠 것 같았다. 자신이 전달한 작은 불꽃으로 불완전한 생명체가 된 괴물이 알아서 죽어 가길 바랐을 것이다. 그는 삶의 요람이었다가 침묵의 무덤이 된 실험대에서 흉측한 시체가 일시적으로 살다가 영원히 죽음으로 돌아가리란 믿음으로 잠에 들었다. 기절하듯 잠들었다 깨어난 그는 눈을 뜨고 목격했다. 그 끔찍한 괴물이 머리맡에 서서 젖혀놓은 커튼 틈새로 비치는 달빛 아래 노랗고 축축하며 사색에 잠긴 눈으로 자신을 바라보는 모습을.

나는 겁에 질려 버렸다. 떠오른 생각이 내 마음을 사로잡고 전율의 공포가 나를 관통했다. 상상 속 끔찍한 이미지를

내 주위의 현실로 덮어 버리고 싶었다. 그러나 여전히 내 눈에는 그 두 사람이 보였다. 바로 그 방, 어두운 마룻바닥과 달빛이 힘겹게 새어 들어오는 창의 덧문, 유리같이 맑은 호수와 하얗게 빛나는 높은 알프스가 저 너머에 있는 느낌. 나는 내 흉측한 유령을 그렇게 쉽게 없앨 수 없었다. 여전히 이야기가 나를 괴롭혔다. 다른 생각을 해 봐야겠다. 나는 나의 괴담, 즉 지긋지긋하고 불행한 괴담으로 되돌아갔다! 오! 만약 내가 그날 밤 홀로 두려워한 것만큼 독자들을 놀라게 할 이야기를 만들어 낼 수만 있다면!

마음이 가볍게 날아오르며 아이디어가 떠올랐다.

"알았어! 내가 무서우면 다른 이들도 무섭게 느낄 거야. 한밤중 나를 괴롭히던 유령에 관한 이야기를 쓰는 거야."

이튿날 아침, 나는 사람들에게 내가 이야기를 떠올렸다고 밝혔다. "모든 건 11월의 어느 음산한 밤에 시작되었습니다" 라고 이야기를 시작했다. 그리고 선잠에 취해 꾸던 음울한 공포에 관한 이야기를 적기 시작했다.

나는 몇 페이지의 짧은 이야기를 생각했는데, 남편은 장편을 만들어 내라고 부추겼다. 남편이 나에게 이야기 속 사건이나 연속적인 감정선을 말해 준 것은 아니지만, 남편의 부추김이 없었더라면 결코 지금과 같은 이야기의 형태를 만들어 낼 수는 없었을 것이다. 물론 서문은 제외해야 한다. 책의 서문은 전적으로 남편이 쓴 것이다.

그리고 이제, 다시 한번, 나는 나의 흉측한 괴물들이 세상에 나가 번창하기를 바란다. 죽음과 슬픔이 내 마음에 진정한 울림을 주지 못해 행복하던 날들에 태어난 자식들이므로 나는 두 주인공에게 애정을 갖고 있다. 몇 페이지는 내가 혼자가 아니었을 때 하던 많은 산책과 드라이브, 그리고 대화

에서 태어났다. 그리고 나의 동반자는 이제 이 세상에서 더 이상 볼 수 없는 사람이 되었다. 하지만 독자들은 이런 것들을 신경 쓸 필요가 없다.

마지막으로 문체에 관해 한마디 덧붙이고 싶다. 나는 흥미를 방해하는 몇 가지 거친 문장을 다듬었을 뿐 이야기의 일부를 바꾸거나 새로운 아이디어 혹은 상황을 추가하지는 않았다. 그리고 이는 제1부 도입부에만 해당한다. 전체적으로 핵심 내용은 건드리지 않았으며, 이야기의 단순한 부속물과 같은 작은 부분에 국한했음을 밝혀 둔다.

1831년 10월 15일, 런던에서.

## 카를 구스타프 융

심리학자 카를 구스타프 융은 갑자기 사물의 의미가 놀라울 정
도로 명확해지고 마음이 순식간에 열리는 깨달음에 관해 설명
한다. 그 깨달음은 융의 어린 시절에 일어났으며, 그는 이를 자
신의 '첫 번째 의식적 트라우마'라고 말한다. 어린 융은 모래를
가지고 놀다가 고개를 들어 무언가를 발견한다....... 그 '무언
가'는 두려움이었고 이는 이후 공포가 되며, 마음을 연다는 것
이 때로는 무서운 일이라는 사실을 알게 해 준다. 융은 이후 자
신의 개념을 사용하기 위해 삶의 원형들이 한데 모이고 집단적
무의식이 의식 속으로 밀려드는 꿈을 '커다란 꿈big dream'이라
일컬었다. 이러한 원형적 발현은 위대한 스위스 정신과 의사가
그런 것처럼 자아의 창의적 발달을 촉진하는 자극제가 되기도
한다. 이 꿈의 주제가 평생 그를 이끌었다.

# 첫해

어느 더운 여름날, 나는 여느 때처럼 집 앞 길에 혼자 앉아 모래놀이를 하고 있었다. 길은 집 앞을 지나 언덕으로 올라갔다가 꼭대기의 숲속으로 사라졌다. 집 앞에 서면 저 멀리 쭉 뻗어 나가는 길이 한눈에 보였다. 문득 고개를 드니 이상한 모양의 넓은 모자를 쓰고 길고 검은 옷을 입은 사람이 숲에서 내려오는 것이 보였다. 여자 옷을 입은 남자 같았다. 천천히 그 모습이 가까이 다가왔고, 곧 그가 땅에 끌리는 일종의 검은 가운을 입은 남자라는 게 한눈에 들어왔다. 그를 보자마자 나는 두려움에 사로잡혔다. 그리고 곧 내 마음속에 무서운 생각이 퍼지면서 공포심이 점점 커졌다.

'예수회 사람이다.'

순간 나는 그런 생각을 했다. 바로 조금 전, 나는 아버지가 찾아온 동료와 나누는 예수회 활동에 관한 대화를 엿들었다. 아버지 말투는 반쯤은 화를 내고 반쯤은 겁에 질린 듯했다. 아버지 말투를 통해 나는 '예수회'가 아버지에게 특히 위험한 무엇인가 보다 생각했다. 나는 사실 예수회가 무엇인지 전혀 몰랐지만, '예수'는 내 기도에도 자주 등장하는 익숙한 단어였다.

길을 따라 내려오는 남자는 틀림없이 변장을 한 것이라고 나는 생각했다. 그래서 여자 옷을 입었을 테고 아마도 나쁜 의도로 그런 복장을 하고 있으리라 여겼다. 겁에 질린 나는 허겁지겁 집으로 들어와 계단을 뛰어 올라간 다음 다락방의 가장 어두운 구석의 대들보 밑으로 숨어들었다. 그곳에 얼마나 머물렀는지는 모르지만, 꽤 오랜 시간이 흘렀을 것이다. 왜냐하면 다시 1층으로 내려가 조심스럽게 머리를 창밖으로 내밀었을 때 검은 가운의 흔적이 보이지 않았기 때문이다. 그 후 며칠 동안 지옥 같은 공포가 내 팔다리에 달라붙어 나를 집 안에 가두었다. 다시 길에 나가 놀기 시작했을 때도 숲이 우거진 언덕 꼭대기는 여전히 나의 불안한 경계 대상이었다. 나중에 나는 물론 그가 그저 무해한 가톨릭 신부님이었다는 사실을 깨달았다.

이 경험이 그 이전인지 이후인지 확실하지는 않지만, 그와 비슷한 시기에 나는 내가 기억하는 가장 어린 시절의 꿈, 즉 내 평생을 사로잡은 꿈을 꾸게 된다. 당시 나는 세 살 혹은 네 살이었다.

목사관은 라우펜성 근처에 외로이 서 있고, 교회 관리인의 농장 뒤로는 널따란 초원이 있었다. 꿈속에서 나는 이 초원에 있었다. 그때 문득 땅바닥에 있는 어둡고 직사각형의 돌로 된 구멍을 발견했다. 처음 보는 것이었다. 나는 호기심에 가까이 다가가 그 안을 들여다보았다. 돌계단이 아래로 이어져 있었다. 두려움에 떨며 주저하던 나는 천천히 계단을 내려갔다. 아래쪽에 녹색 커튼이 내려진 둥근 아치문이 있었다. 커튼은 비단으로 만들어졌는지 부드럽고 꽤 비싸 보였다. 그 뒤에 무엇이 숨겨져 있을지 궁금해서 커튼을 옆으로 밀었다. 희미한 불빛 속에 9미터 정도 길이의 직사각형 방이

있었다. 천장은 아치형으로 깎은 돌로 되어 있었다. 바닥은 판석으로 이루어져 있고, 입구부터 낮은 연단까지 붉은 카펫이 깔려 있었다. 연단 위에는 놀랍도록 호화로운 황금 왕좌가 자리하고 있었다. 확실하지는 않지만, 아마도 좌석 위에 빨간 쿠션이 놓인 것 같았다. 동화 속에 나오는 웅장한 왕좌였다. 3미터가량 높이에 두께는 60센티미터쯤 되는 무언가가 그 위에 서 있었다. 거의 천장까지 닿을 정도로 거대한 것이었다. 모습도 너무나 기이했다. 피부와 살이 덧대어 있고 위에 머리카락이 없는 둥근 머리 같은 것이 얹혀 있었다. 머리 꼭대기에는 꼼짝도 하지 않고 위쪽을 바라보는 외눈이 있었다.

창문도 없고 뚜렷한 광원도 없었지만, 방 안은 꽤 밝았다. 그리고 머리 위에 밝은 오라가 있었다. 움직이지는 않았지만, 나는 그것이 곧 지렁이처럼 왕좌에서 내려와 내게로 기어 올 것만 같았다. 나는 공포로 마비되었다. 그 순간 밖에서 어머니 목소리가 들려왔다. 어머니가 소리쳤다.

"그냥 보기만 하렴. 그건 사람을 잡아먹는 괴물이란다!"

어머니 외침은 나의 공포심을 더욱 증폭시켰고, 나는 땀을 흘리며 숨을 멈추었다. 그 후 여러 날 동안 잠드는 것이 두려웠다. 그런 꿈을 또 꾸게 될까 봐 무서웠기 때문이다.

이 꿈은 몇 년 동안이나 나를 괴롭혔다. 한참 후에야 내가 꿈에서 본 것이 '남근상'이라는 사실을 깨달았고, 그것이 '의식용 남근상'이라는 점을 이해하는 데는 수십 년이 걸렸다. 나는 어머니가 "'그건' 사람을 잡아먹는 괴물이란다"라고 말씀하셨는지, "그건 '사람을 잡아먹는 괴물이란다'"라고 말씀하셨는지 구분할 수가 없었다. 첫 번째 경우에는 예수님이나 아이를 잡아먹는다는 예수회가 아니라 남근상 그 자체를 의

미했다. 두 번째라면 '사람을 잡아먹는다'라는 말이 남근을 의미해 어둠의 주 예수, 예수회, 그리고 남근이 동일하다는 의미였을 것이다.

남근의 추상적인 의미는 남근이 스스로 즉위했다는 사실(발기의 형태)로 알 수 있다. 초원의 구멍은 아마도 무덤을 의미했을 것이다. 무덤 자체는 '초원'을 상징하는 녹색 커튼의 지하 사원, 다시 말해 녹색 초목으로 뒤덮인 자연의 신비로움을 상징한다. 바닥에 깔린 카펫은 붉은색이었다. 둥근 아치는 무슨 의미일까? 그 무렵 내가 샤프하우젠의 성채에 가 봤을까? 그럴 리는 없다. 왜냐하면 그곳은 세 살짜리를 데리고 올라갈 만한 데가 아니기 때문이다. 그러므로 그것은 기억의 흔적이 될 수 없다. 마찬가지로 나는 해부학적으로도 정확히 남근이 어떻게 생겼는지를 모른다. 요도로 보이는 외눈과 밝게 빛나던 빛은 남근이라는 단어의 어원인 '빛나게 밝은'을 가리킨다.

어쨌든 내 꿈속 남근은 '이름이 없는' 지하의 예수님이었던 것 같고, 그 꿈은 어린 시절 내내 나에게 남아 누군가 주님에 관해 열정적으로 이야기할 때마다 다시금 떠오르곤 했다. 주 예수님은 결코 나에게 현실적인 인물이 아니었거니와 내게 신앙을 주지도, 나를 사랑할 분도 아니었다. 주님은 지하실 속의 인물로 내게 무서운 계시를 반복해서 떠올리게 했기 때문이다. 예수회의 '변장'은 내가 배운 기독교 교리에 그림자를 드리웠다. 내가 보기에 이따금 그것은 엄숙한 가면무도회 혹은 조문객들이 엄숙하고 슬픈 표정을 짓다가 남들이 보지 않으면 몰래 슬쩍 웃음을 흘리며 아무도 슬퍼하지 않는 일종의 장례식처럼 보였다. 주님은 어떤 면에서는 죽음의 신처럼 보였다. 물론 도움이 될 때도 있었다. 그가 밤의 공포를

쫓아내 주었기 때문이다. 그러나 그는 십자기에 못 박혀 피투성이가 된 시체이다. 모두가 칭송하는 그의 사랑과 친절이 은근히 의심스러워 보였는데, 주로 '친애하는 주 예수님'을 가장 많이 얘기하는 사람들이 검은 프록코트를 입고 반짝이는 검은 부츠를 신은 채 무덤을 연상시켰기 때문이다. 그들은 아버지의 동료들이자 8명의 삼촌이었는데, 모두 목사였다. 몇 년 동안 그들은 아버지를 화나게 했고, 심지어 무서운 예수회를 떠올리게 했다. 당연히 이따금 가톨릭 사제만 떠올려도 나는 두려웠다. 이후 성인이 되어 내가 견진 성사를 받을 때까지 나는 그리스도인에게 필요한 긍정적인 태도를 취하라는 강요에 부응하기 위해 모든 노력을 기울였다. 하지만 나는 나의 은밀한 불신을 극복하는 것만큼은 결코 성공할 수 없었다.

모든 아이가 느끼는 '검은 가운의 남자'에 대한 두려움은 경험에서 온 본질적인 것이 아니라 오히려 나의 어린 뇌를 깨운 인식이었다. '예수회다'라는 인식. 그래서 꿈에서 중요한 것은 놀라운 상징적 설정과 놀라운 해석이었다.

'사람을 잡아먹는 괴물.'

아이를 잡아먹는 괴물이 아니라 성기를 입에 담는 무언가. 그리고 그것이 땅 밑 황금 왕좌에 앉아 있었다는 것. 나의 어린 상상력에서 황금 왕좌에 앉은 것은 모두 왕이었다. 그리고 훨씬 더 아름답고 훨씬 더 높고 훨씬 더 찬란한 왕좌 위, 저 멀리 푸른 하늘에 황금 왕관과 하얀 옷을 입은 하느님과 주 예수가 앉아 있었다. 그런데 바로 그곳에서 검은 여성복을 입고 넓은 모자를 쓴 '예수회'가 숲이 우거진 언덕을 걸어 내려왔다. 나는 다른 위험이 다가오지 않는지 종종 위를 훑어봐야 했다. 꿈속에서 나는 땅속의 구멍으로 내려가 황금

왕좌에서 아주 다른 것을 발견했다. 인간이 아닌 지하의 무언가가 정기적으로 하늘을 올려다보며 인간을 잡아먹고 살고 있었다. 50년 후에야 종교 의식에 관한 연구의 한 구절을 발견했다. 미사의 상징적 기초가 되는 식인 풍습에 대한 모티브였다. 그제야 나는 두 경험을 바탕으로 내 의식에 파고든 생각이 얼마나 어리고 과도하게 정교했는지를 깨달았다. 내 안에서 목소리는 누구였는가? 누구의 마음이 그것을 떠올렸는가? 어떤 종류의 뛰어난 지능이 작용했는가? 나는 어린 시절의 순수함에 대한 친숙한 그림을 더럽힐 수 있는 끔찍하게 불편한 무언가를 쫓아내기 위해 멍청한 이들이 '검은 사람', '식인', '기회' 그리고 '과거 해석'에 관해 떠들어 대리라는 것을 알고 있었다. 아, 이 선량하고, 효율적이고, 건강한 사람들. 이 사람들을 떠올리면 항상 낙관적인 올챙이들이 생각난다. 태양 아래 가장 얕은 웅덩이에서 햇볕을 쬐고 함께 모여 살며시 꼬리를 꼼지락거리다가 다음 날 아침 웅덩이가 말라 버려 꼼짝없이 사라지고 마는 운명을 모르는 것들.

그때 누가 나한테 말을 걸었는가? 누가 내가 모르는 범위를 훨씬 벗어난 문제들에 관해 말했는가? 누가 위와 아래를 하나로 묶고, 내 인생의 후반기를 폭풍 같은 열정으로 채울 수 있는 모든 것의 토대를 마련했는가? 위에서도 아래에서도 온 저 이방인이 누구인가?

어린 시절의 꿈을 통해 나는 지구의 비밀을 알게 되었다. 그때 일어난 일은 산 채로 매장되는 것 같은 기분이었고, 다시 밖으로 나오기까지는 오랜 시간이 걸렸다. 오늘 나는 그 꿈이 어둠 속으로 가능한 한 많은 빛을 끌어들이기 위한 것이었음을 안다. 그 꿈은 어둠의 세계로의 입문이었다. 나의 연구는 그 시절 무의식적으로 시작되었다.

# 15

**이탈로 칼비노**

이탈리아 소설가 이탈로 칼비노는 가시성의 가치에 관해 논의하고, 상상력이 풍부한 영감의 두 가지 원천을 설명한다. 칼비노는 아직 글을 읽지 못해 만화만 보던 어린 시절을 회상하며 포스트모던 시대 '이미지의 문명'에서 상상력의 운명을 숙고하고 이미지를 단어로, 단어를 이미지로 변환하는 것을 묘사한다.

# 가시성(可視性)

　환상 속에 비가 내리듯 쏟아지는 이 이미지들은 과연 어디에서 온 것일까? 단테는 자신의 환상을 신성한 영감에 빗대어 선포해도 아무런 손가락질을 받지 않을 정도로 최고의 평가를 받아 왔다. 그러나 (예언가와 같은 신의 소명을 받은 몇몇 경우를 제외하자면) 단테 이후로, 그러니까 지금 우리와 비슷한 시간대를 살아온 작가들(지상의 전달자들)은 개인 또는 집단적 무의식, 잃어버린 시간을 다시 상기시키는 감정, 하나의 장소나 시간에서 얻은 '깨달음'을 알린다. 다시 말해, 신탁이 주는 깨달음이 아니더라도, 우리의 의도나 통제를 벗어난다 하더라도, 자신만의 깨달음을 통해 일종의 초월성을 획득하는 과정을 겪는 셈이다.

　시인과 소설가만 깨달음을 다루는 것은 아니다. 지능의 본질에 대한 전문가인 인지 과학자 더글러스 호프스태터는 그의 유명한 저서 《괴델, 에스허르, 바흐Gödel, Escher, Bach》에서 실제 깨달음이란 환상 속으로 쏟아져 들어오는 다양한 이미지 사이에서 선택하는 것이라고 설명한다.

　예를 들어 정신적 이미지에 포함된 특정한 아이디어를 전

달하려고 노력하는 작가를 생각해 보라. 그는 그 이미지가 자신의 마음에 잘 들어맞는지 확신하지 못한다. 처음에는 한 가지 방식으로, 그다음에는 다른 방식으로 실험을 거듭하다가 마침내 어떤 버전에 정착한다. 그런데 그는 그 모든 것이 어디에서 왔는지 알고 있을까? 어렴풋이 알 뿐이다. 대부분의 근원은 빙산처럼 깊은 수중에 있으며, 그는 그것을 알고 있다.

-초판, 1980년, 713쪽.

먼저, 이 문제가 과거에 어떻게 제기되었는지 살펴볼 필요가 있다. 내가 발견한 상상력의 개념에 대한 가장 철저하고 포괄적이며 명확한 역사는 장 스타로뱅스키의 수필 〈상상력의 제국The Empire of the Imaginary〉(1970년 《비판적 관계 La relation critique》에 수록)이다. 낭만주의와 초현실주의에서 재현하고자 하던 개념, 즉 세계영혼과의 소통으로서의 상상력 개념은 신플라톤주의자들의 르네상스 마법에서 비롯된다. 이 개념은 과학적 지식 이외의 경로를 따르는 동안 상상력이 공존하고 심지어 그것을 보조할 수 있는 지식의 도구로서의 상상력과 대조된다. 실제로 과학자가 그의 가설을 공식화하는 데 필요한 단계이다. 반면, 우주 진실의 저장소로서의 상상력에 대한 이론들은 자연 철학이나 일종의 신학적 지식과 일치할 수 있지만, 우리가 알 수 있는 것을 두 가지, 즉 외부 세계를 과학에 맡기고 상상력이 풍부한 지식을 개인의 내면에 고립시키는 것으로 나누지 않는 한 과학적 지식과 양립할 수 없다. 스타로뱅스키가 프로이트 분석의 방법론으로 인식하는 것은 두 번째 태도이고, 원형과 집단 무의식에 보편적 타당성을 부여하는 융의 방법론은 상상력을 세상의 진

리와 연관 짓는 사상과 관련 있다.

이 시점에서 내가 피할 수 없는 질문이 있다. 스타로뱅스키가 요약한 두 가지 경향 중 상상력에 대한 나만의 아이디어는 어느 쪽에 속할까? 이 질문에 답하기 위해 나는 작가로서의 내 경험, 특히 '환상적인' 서사 글쓰기와 관련된 부분을 돌아볼 수밖에 없다. 나는 환상적인 이야기를 쓰기 시작했을 때 이론적인 질문은 고려하지 않았다. 내가 아는 유일한 것은 나의 모든 이야기 근원에는 시각적인 이미지가 있다는 점이었다. 그중 하나는 사지가 절반으로 절단된 남자의 이미지였다. 반으로 갈라진 두 신체는 각각 살아 움직였다. 또 다른 이미지는 땅에 내려오지 않은 채 나무에서 나무로 옮겨 다니는 소년이었다. 마치 누군가 안에 있는 것처럼 움직이고 말하는 빈 갑옷 이미지도 있었다.

따라서 이야기를 구상할 때 가장 먼저 떠오르는 것은 의미가 되는 어떤 인상적인 이미지였다. 어떤 이유에서인지 그 의미를 설명하거나 학문적인 용어로 공식화할 수는 없었다. 이미지가 마음속에서 충분히 명확해지면 나는 곧바로 그것을 이야기로 발전시켰다. 그러나 그보다는 각각의 잠재력을 지닌 이미지 그 자체가 품고 있는 이야기가 더 훌륭했다. 각각의 이미지 주위에 다른 이미지들이 생겨나고, 유사성과 대칭성, 대립의 장을 형성했다. 더 이상 순수하게 시각적인 것이 아니라 개념적인 것으로 이야기를 발전시키고 질서와 감각을 부여하고자 하는 나의 의도가 포함되는 것이다. 내 역할은 내가 이야기를 발전시키고 싶은 어떤 이미지가 전체적인 디자인과 호환될 수 있는지를 확인하고, 항상 가능한 대안의 여지를 남겨 두려고 노력하는 것이었다. 동시에 글이나 말로 남긴 결과물은 점점 더 중요해졌다. 내가 흰색에 검은

색을 덧칠한 순간부터 정말 중요한 것은 단어이다. 처음에는 시각적 이미지와 동등한 것을 찾는 것으로, 그다음에는 초기 글쓰기의 방향과 일관된 더 나은 어휘를 발견하는 것으로 말이다. 마침내 조금씩 쓰인 단어가 그 글을 지배하게 된다. 그때부터는 가장 유려한 언어적 표현으로 이야기를 이끌어 가는 것은 글이며, 시각적 상상력은 그 뒤를 따를 수밖에 없다.

1965년에 발간한 《코스미코믹스Cosmicomics》는 조금 달랐다. 출발점이 과학이었기 때문이다. 시각적 이미지의 독립적 기능은 과학적 개념에서 시작되어야 했다. 내 목표는 신화의 전형적인 이미지를 사용해 글을 쓰는 것이 오늘날 과학의 언어가 그렇듯 어떤 토양에서도, 심지어 어떤 시각적 이미지로부터 멀리 떨어진 언어에서도 성장할 수 있음을 보여 주는 것이었다. 기술적인 과학 서적이나 추상적인 철학서를 읽다가도 예상치 못한 시각적 상상력을 자극하는 문구를 접하게 된다. 그러므로 우리는 이미지가 기존의 텍스트(내가 읽는 동안 접하게 되는 페이지 또는 문장)에 의해 결정되는 상황에 놓여 있으며, 이로부터 텍스트에서 기원했거나 자기만의 방향으로 진행하는 상상의 과정을 시작할 수 있다.

《코스미코믹스》에 실린 나의 첫 번째 단편인 〈달의 거리 The Distance of the Moon〉는 아마도 가장 '초현실적'인 글일 것이다. 중력의 물리학에서 파생된 충동이 꿈같은 환상에 대한 문을 열어 두고 있기 때문이다. 다른 단편의 줄거리는 과학적 출발점에 부합하는 아이디어에서 시작하지만, 항상 상상과 느낌의 껍질에 싸여 있고 화자가 하나 혹은 둘이다. 간단히 말해서, 내가 글을 쓰는 과정은 자발적으로 생성되는 이미지와 산만하게 흐르는 사고를 통합하는 것이다. 심지어 대화의 첫머리가 시각적 상상력에 의해 진행될 때도 그 자체

의 본질적인 논리를 작동시키기 위해 추론과 언어적 표현 또한 이야기의 논리를 강요하는 그물에 걸린다. 하지만 시각적 해결책은 계속해서 결정적인 요소로 작용하며, 때로는 사고의 추측이나 언어의 원천으로도 해결할 수 없는 상황을 예기치 않게 결정하기도 한다.

《코스미코믹스》의 의인화에 대해 분명히 할 점은 의인화 지식으로부터 탈출하려는 과학의 노력에 내가 흥미를 느꼈음에도 불구하고 나는 우리의 상상력이 의인화에서 벗어날 수 없다고 확신한다는 것이다. 이것이 내가 인간이 존재하지 않는 우주를 의인화한 이유이다. 나는 인간이 그러한 우주에 존재할 가능성은 매우 희박해 보인다고 덧붙이고 싶다.

스타로뱅스키의 두 가지 관점, 즉 지식의 도구로서의 상상력과 세계영혼과의 동실시 가운데 내가 무엇을 택할지 답할 때가 되었다. 무엇을 선택할까? 앞서 설명했듯이 나에게 이야기는 자발적으로 생성되는 이미지와 산만하게 흐르는 사고를 통합하는 것이기 때문에 나는 첫 번째 해석에 대한 확고한 지지자여야 한다. 그러나 동시에 나는 항상 상상 속에서 개인의 외면과 주관의 외면 지식을 얻을 수 있는 수단을 찾아왔다. 그렇다면 나는 두 번째 관점, 즉 영혼과의 동일시에 더 가깝다고 선언하는 것이 옳다.

여전히 나 자신을 인식하는 또 다른 정의가 있다. 잠재적이거나 가상적인 것, 존재하거나 존재하지 않는 것, 아마도 결코 존재하지 않겠지만 존재했을지도 모르는 것에 대한 보고로서의 상상이다. 이 개념은 스타로뱅스키가 조르다노 브루노를 설명할 때 언급된다. 브루노에 따르면 환상의 세계는 "mundus quidem et sinus inexplebilis formarum et specierum", 즉 형태와 이미지의 결코 포화 상태일 수 없는

세계 또는 만이다. 그러므로 나는 이 잠재적인 다양성을 이용하는 것이 어떤 형태의 지식에도 필수적이라고 믿는다. 시인의 마음, 그리고 결정적인 순간에 과학자의 마음은 가능한 것과 불가능한 것의 무한한 형태 사이를 연결하고 선택하는 가장 빠른 방법인 이미지의 연관 과정에 따라 작동한다. 상상력은 가능한 모든 조합을 고려하고 특정 목적에 적합하거나 단순히 가장 흥미롭고 유쾌하거나 재미있는 조합을 선택하는 일종의 전자 기계이다.

나는 아직 대중문화든 다른 종류의 전통이든 문화가 제공하는 이미지를 의미하는 환상의 세계에서 간접적인 상상이 어떤 부분을 차지하는지 설명하지 못했다. 이것은 또 다른 질문으로 이어진다. 보통 '이미지의 문명'이라고 불리는 상황에서 개인의 상상력 미래는 어떻게 될까? 존재하지 않는 것들의 이미지를 불러일으키는 힘은 점점 더 많은 조립식 이미지 홍수로 범람하는 시대에 계속 발전할까? 한때 개인의 시각적 기억은 그 개인의 직접적인 경험의 유산과 문화를 반영하는 제한된 이미지라고 여겨졌다. 개인적 신화에 형태를 부여할 가능성은 이 기억의 파편들이 예상치 못한 연상적인 조합으로 결합하는 방식에서 비롯되었다. 오늘날 우리는 텔레비전에서 몇 초 동안 본 것과 직접 경험한 것을 더 이상 구별할 수 없을 만큼 엄청나게 많은 양의 이미지에 노출되고 있다. 기억은 쓰레기 파편처럼 조각조각 흩어져 있고, 어떤 형태로든 눈에 띌 가능성은 점점 더 희박해지고 있다.

\*

내가 보존해야 할 가치 목록에 가시성을 포함한다면 그 이

유는 우리가 인간의 기본적인 능력, 즉 눈을 감은 채 비전에 초점을 맞추는 능력, 하얀 페이지에 있는 검은 글자의 선에서 형태와 색을 만들어 내는 능력, 그리고 이미지의 관점에서 생각하는 능력 등을 잃을 위험에 관해 경고하기 위해서이다. 나는 우리가 내면의 시각을 질식시키거나 그것을 혼란스럽고 일시적인 공상으로 흐르게 하지 않으면서도 이미지들이 잘 정의되고 기억하기 쉬운 자립적 형태, 즉 풍자적 형태로 결정화될 수 있도록 하는 몇 가지 상상력에 대한 교육학을 염두에 두고 있다.

물론 이는 상황에 맞게 고안된 방법에 따라, 그리고 결과를 예측할 수 없는 방식으로 우리 자신에게만 행사할 수 있는 일종의 교육학이다. 비록 아직 초기 단계이고 오늘날의 문명과는 거리가 멀었지만 어린 시절 나는 이미 '이미지 문명'의 아이였다. 책, 주간지, 장난감 등에 나오는 어린 시절 동반자이던 컬러 일러스트가 우리에게 매우 중요하던 중간기의 산물이라고 가정해 보자. 그 시기에 태어난 나의 발전에 이런 이미지들이 깊은 흔적을 남겼다고 생각한다. 나의 상상의 세계는 아이들을 위해 발행된 주간 만화 잡지《작은 우편배달부Corriere dei piccoli》삽화에서 첫 영향을 받았다. 영화에 대한 열정으로 청소년기를 보내며 집착을 보이던 시기 이전인 세 살부터 열세 살까지의 이야기이다. 나는 글을 읽는 법을 배우기 전인 세 살부터 여섯 살까지가 내게는 정말 중요한 시기였다고 생각한다.

《작은 우편배달부》에는 그 시절 가장 잘 알려진 미국 만화가 실렸다. 〈해피 훌리건Happy Hooligan〉, 〈캐천재머 키즈Katzenjammer Kids〉, 〈고양이 펠릭스Felix the Cat〉, 〈매기 앤드 지그스Maggie and Jiggs〉 등이 이탈리아어로 번역되어

실렸다. 물론 그 시대의 그래픽과 스타일에 따라 뛰어난 이탈리아 만화도 존재했다. 당시 이탈리아 만화에는 아직 말풍선이 없었다(말풍선은 미키 마우스가 수입된 1930년대 이후 생겨났다).《작은 우편배달부》에는 미국 만화를 말풍선 없이 그려 넣은 다음 만화 아래에 각각 두 줄 또는 네 줄로 운율을 맞춘 대사를 달았다. 아직 글을 읽지 못하던 나는 그 단어들을 신경 쓰지 않고 그저 그림에만 집중했다. 나는 내가 태어나기 전부터 어머니가 수집해서 해마다 책으로 묶어 둔 이 잡지를 끼고 살았다. 한 이슈에서 다른 이슈로 각 시리즈의 만화를 따라가며 몇 시간씩 놀았지만, 마음속으로 나는 다른 방식으로 장면을 해석했다. 나만의 변형을 만들고, 단일 에피소드를 더 넓은 범위의 이야기로 결합하고 생각하고 분리한 다음, 각 시리즈의 반복적인 요소들을 연결했다. 한 시리즈를 다른 시리즈와 혼합하고 조연이 주인공이 되는 새로운 시리즈를 발명한 것이다.

글 읽는 법을 배웠으나 큰 도움이 되지는 않았다. 단순히 운율을 맞춘 대사는 딱히 유용한 정보를 제공하지 않았다. 종종 내 안의 무지를 건드리긴 했으나 운율을 맞춘 대사를 넣은 사람 역시 원본의 말풍선 내용이 무슨 의미였는지 전혀 알지 못한 게 분명했다. 그가 영어를 이해하지 못했거나 아니면 다시 그린 만화의 텅 빈 말풍선을 채워야 했기 때문일 것이다. 어쨌든 나는 쓰여 있는 대사를 무시하고 그림과 그 순서 안에서 공상하는 것을 더 좋아했다.

이러한 습관은 단어를 쓰는 데 집중하는 능력을 방해했고, 나는 나중에 읽기에 필요한 주의력을 노력으로 습득해야 했다. 하지만 대사 없이 만화를 읽는 것은 확실히 우화를 만들거나 이미지 구성에 도움이 되는 교육법이었다. 예를 들어

팻 오설리번이 그린 검은 하늘의 보름달 아래 풍경 속에서 길을 잃은 고양이 펠릭스의 검은 실루엣을 보여 주는 작고 네모난 만화 속 우아한 배경 그림은 나에게 이상적인 이미지로 남았다.

내가 나중에 한 일은 타로 속 신비한 인물들로부터 이야기를 추출하고 매번 같은 인물을 다른 방식으로 해석하는 것이었는데, 이는 어린 시절 만화에 집착하던 습관에서 비롯된 것이었다. 《교차된 운명의 성Il castello dei destini incrociati》에서 말하고자 한 것은 타로뿐만 아니라 위대한 그림까지 아우르는 일종의 '환상적 도상학'*이었다. 사실 나는 베네치아의 산조르조 델리 스키아보니에 있는 카르파초의 그림을 성 조지와 성 제롬의 주기에 따라 해석하고자 했다. 마치 그것이 하나의 이야기인 것처럼, 그들의 삶과 나 자신을 동일시해서 말이다. 이 환상적 도상학은 그림에 대한 나의 사랑을 표현하는 습관이 되었다. 나는 미술사에서 유명한 그림부터 시작해 내게 영향을 준 그림까지 나만의 이야기를 만들었다.

문학적 상상력의 시각적인 부분을 형성하는 데 다양한 요소가 동시에 작용한다고 해 보자. 현실 세계의 직접적인 관찰, 환상적이고 원초적인 변형, 다양한 수준의 문화에 의해 전달되는 비유의 세계, 그리고 사유의 시각화와 언어화 모두에 가장 중요한 감각적 경험의 추상화, 응축 및 내면화 과정 등. 이 모든 특징은 어느 정도 내가 모델로 인정하는 작가들에게서 찾을 수 있다. 시각적 상상력에 특히 유리한 시기, 즉 르네상스, 바로크, 낭만주의 시대의 문학에서 말이다. 19세

---

* 주로 기독교나 불교의 미술 따위에서, 조각이나 그림에 나타난 여러 형상의 종교적 내용을 밝히는 학문.

기의 환상적인 이야기들을 모은 선집에서 나는 호프만, 샤미소, 아르님, 아이헨도르프, 포토츠키, 고골, 네르발, 고티에, 호손, 포, 디킨스, 투르게네프, 레스코프, 그리고 계속해서 스티븐슨, 키플링, 웰스까지 이어지는 환상적이고 화려한 맥락을 따라갔다. 그리고 이와 함께 나는 때때로 같은 작가들의 또 다른 흐름, 즉 일상에서 환상적인 사건을 만들어 내는 내면적이고 정신적이며 보이지 않는 흐름을 따라갔는데, 이는 헨리 제임스에서 절정을 이루었다.

조립식 이미지가 날로 증가하는 21세기에도 환상적인 문학이 가능할까? 앞으로 두 가지 길이 열릴 것 같다. 첫째, 사용한 이미지를 의미를 바꾸는 새로운 맥락에서 재활용할 수 있다. 포스트모더니즘은 대중 매체의 기본 이미지를 아이러니하게 사용하거나 문학적 전통으로부터 물려받은 경이로운 취향을 소외감을 강조하는 서술적 메커니즘에 주입하는 경향으로 볼 수 있다. 둘째, 모든 이미지를 깨끗이 지우고 처음부터 시작할 수 있다. 사뮈엘 베케트는 마치 종말 후의 세계처럼 시각적·언어적 요소를 최소화함으로써 가장 놀라운 결과를 얻었다.

## 미셸 푸코

프랑스 철학자 미셸 푸코는 아르헨티나의 시인이자 소설가인 호르헤 루이스 보르헤스가 중국 백과사전에서 발견했다고 주장하는 동물의 불가능한 분류에 대해 웃음을 터뜨린 것을 떠올린다. "누구의 기준으로 불가능하다는 건가?"라고 푸코는 묻는다. 그리고 그는 서양권의 우리가 세계를 구조화하고 분류하고 우리의 것에 질서를 부여한 것에 대해 긴 명상을 시작한다. 푸코는 문화적 · 정신적 습관을 발견할 뿐만 아니라 "누가 그렇게 말했는가?"라는 질문을 던지며, 세상을 새롭게 바라보는 방법으로 정신적 범주에서 벗어난다.

# 말과 사물*

이 책은 처음에 보르헤스 글의 한 구절에서 비롯되었다. 그 구절을 읽으며 나는 웃음이 터졌다. 현존하는 것들의 정돈된 표면과 평면을 모조리 부수는 무질서, 그리고 우리에게 유구한 관행이 된 '동일함과 타자'의 원리에 불안함과 불확실함을 불러일으키며 급기야 나의 사고, 우리의 사고, 즉 우리의 시대와 지리적 특징(서구권)에 각인된 우리 사고의 친숙함을 방해하고 위협한 데서 터진 웃음이었다. 보르헤스는 이 구절을 '중국의 특정 동물 백과사전'에서 인용했다고 하는데, 이 백과사전에는 다음과 같이 나와 있었다.

"동물은 크게 다음과 같이 분류한다. (A) 황제의 동물 (B) 방부 처리된 동물 (C) 사람이 길들인 동물 (D) 젖먹이 새끼 돼지 (E) 인어 (F) 전설 속의 동물 (G) 떠돌이 개 (H) 현재 분류에 포함되는 동물 (I) 광폭한 동물 (J) 그 수가 너무 많은 동물 (K) 아주 고운 낙타털 붓으로 그린 동물 (L) 그 외 동물 (M) 물 주전자를 깨뜨리는 동물 (N) 멀리서 보기에 하루살이

---

* 1966년에 출판된 미셸 푸코의 초기 저서 《말과 사물Les mots et les choses》의 서문으로 푸코의 사상과 사유의 핵심이 녹아 있는 대표적인 글이다.

같은 동물.”

이처럼 경이로운 분류로 우리에게 단박에 깨달음을 주는 것, 우화의 형식을 빌려 우리와 다른 사고 체계의 이국적인 매력이 선사하는 것은 우리 사고가 갖고 있는 한계, 즉 우리는 결코 이런 식으로 사고할 수 없다는 냉혹한 깨달음일 것이다.

하지만 우리 사고의 한계란 무엇이며, 우리는 여기서 어떤 종류의 한계에 직면하고 있을까? 이 각각의 특이한 범주에는 정확한 의미와 내용이 포함되어 있다. 일부는 확실히 환상적인 동물을 포함했다. 가령 동화 속 동물이나 인어처럼 말이다. 그러나 정확히 보자면 중국의 백과사전은 바로 이런 동물을 동물의 범주에 넣었으며, 이를 통해 문화적 확산을 봉쇄하고 정신이 온전치 않은 것이나 물병을 막 깨뜨린 것과 오직 상상의 영역에 사는 동물을 매우 세심한 관점으로 실제처럼 구별하고 있다. 위험한 혼합의 가능성은 사라졌고, 상징과 우화가 그들만의 고귀한 정점으로 올라섰다. 상상할 수 없는 양서류, 발톱이 있는 날개, 비늘에 덮인 표피, 악마 같은 다형의 얼굴, 불을 내뿜는 생명체도 없다. 이것들의 가공할 만한 기괴함은 실제 신체에 영향을 미치지 않으며, 상상 속의 우화에 어떤 종류의 변형도 만들어 내지 않는다. 어떤 기이한 힘이 꿈틀거리는 깊이의 저변에 숨어 있지 않다. 이 모든 실체를 서로 분리하는 빈 공간, 즉 간극이 암시하지 않았다면 이 분류에는 아예 존재하지도 않았을 것이다. 불가능한 동물들 역시 그렇게 분류되었기 때문에 ‘신화 속’ 동물들이 아니라 길 잃은 개 혹은 멀리서 볼 때 하루살이 같은 동물들까지 분류할 수 (그리고 나란히 분류할 수) 있는 서로의 좁은 간격을 유지할 수 있었다. 모든 가능한 생각의 모든 상상

력의 경계를 넘는 것은 그저 각각의 범주를 연결하는 알파벳 (A, B, C, D)순의 분류뿐이다.

게다가 우리가 여기서 직면하는 것은 단순히 특이한 병렬의 기이함이 아니다. 우리 모두는 극단적인 근접성 또는 매우 간단하게 서로 관련이 없는 것들의 갑작스러운 인접성에 익숙하다. 이런 동물들을 하나의 범주로 모으는 단순한 행위 자체가 마법의 힘을 지니고 있다.

대왕노린재가 말한다.

"나는 더 이상 배고프지 않다. 내일 아침까지 내 독침으로 죽지 않을 것들은 아스픽[육즙으로 만든 투명한 젤리], 해파리, 구두충[회충의 한 종류], 변형 세포, 암모나이트, 아홀로틀, 점박이 도룡뇽, 풀잠자리 애벌레, 아나콘다, 회충, 발 없는 도마뱀, 지렁이, 단각목[절지동물문 갑각강의 한 목], 혐기성 균[공기가 거의 없는 곳에서 번식하는 세균], 환형동물[고리 모양의 구조를 가진 무척추동물군], 산호충류 등이다……."

그러나 이 모든 벌레, 뱀, 세균, 점액질의 생물은 대왕노린재 침 속에 녹아내리며 그들을 지칭하는 단어의 음절처럼 부드럽게 미끄러진다[모든 단어가 알파벳 a로 시작됨]. 이 모두 수술용 탁자 위에 놓인 우산과 재봉틀처럼 공통의 위치, 즉 대왕노린재의 침 속에 존재한다. 이상한 분류가 확실하고 당연하게 병치되는 것은 '……와', '……안에', '……위에'와 같은 전치사로 이것들을 묶었기 때문이다. 거미류, 암모나이트, 환형동물이 언젠가 대왕노린재의 입안에서 녹는 일은 불가능하겠지만, 그럼에도 그 탐욕스러운 입은 확실히 이것들에게 공존할 수 있는 따뜻한 환영의 지붕을 제공했음이 분명하다.

보르헤스의 열거를 관통하는 가공할 만한 특성들은 반대로 이러한 분류가 가능한 공통된 기반 자체가 파괴되었다는

사실에서 비롯된다. 불가능한 것은 나열된 것들의 유사성이 아니라 그것들이 인접할 수 있는 위치이다. '(I) 광폭한 동물 (J) 그 수가 너무 많은 동물 (K) 아주 고운 낙타털 붓으로 그린 동물'들이 하나로 모일 만한 곳이 어디란 말인가? 언어의 비(非)장소*가 아니라면 어디에 나란히 위치할 수 있겠는가? 그런데 언어는 이것들을 일렬로 늘어놓게 하면서도 동시에 사유할 수 없는 공간만을 제공한다. 우리에게 익숙한 역설에 대한 확실한 문헌과 함께 '현재 분류에 포함된' 동물의 중심 범주는 각각의 범주와 그 범주를 모두 아우르는 것들 사이의 동물의 안정적인 관계를 정의하는 것이 결코 가능하지 않다는 점을 충분히 시사한다.

여기 나뉜 모든 동물이 예외 없이 한 범주의 목록에 속한다는 것은, 다른 모든 동물이 이 분류에 속하지 않기 때문일까? 그리고 다시 말하지만 단일하고 포괄적인 구분은 어떤 공간에 존재하는가? 이처럼 부조리한 구분으로 인해, '……와'를 쓸 수도 없고, 열거된 모든 사물이 '……안에' 포함될 수도 없게 된다. 즉 보르헤스는 지도에서 찾을 수 있는 지리적 공간의 차이를 언급하거나 불꽃 튀는 문학적 대립도 없이 가장 불분명하면서도 가장 설득력 있는 분류 체계의 필연성을 흐트러뜨렸다. 그는 사물이 병치될 수 있는 무언(비언어)의 공간마저 지웠다. 중국 백과사전 분류법의 말머리 기호를 알파벳으로 구분해 나열하면서(그것이 우리 눈에 띄는 유일한 단서이다) 오히려 이를 우스꽝스럽게 만들어 버리는 속임

---

* non-place : 인간이 익명으로 남아 있고 인류학적 정의에서 '장소'로 간주될 만큼 충분한 의미를 갖지 않는 일시적인 공간을 언급하기 위해 프랑스 인류학자 마르크 오제가 만든 개념으로, 관계, 역사, 정체성을 갖지 못하는 공항, 철도역, 아웃렛, 모바일 공간성 등을 의미한다.

수를 쓴 것이다. 간단히 말해, 이 문헌에서 지워진 것은 바로 '수술용 탁자'이다. 참고로 나는 레이몽 루셀에게 빚진 것을 갚는 의미로, 두 가지 중첩된 의미에서 '탁자'라는 용어를 썼다. 우선 전구 아래 반짝이며 모든 그림자를 집어삼키는 니켈 도금의 하얀 천이 덮인 탁자이다. 그 위에서는 어느 순간, 우산과 재봉틀이 어쩌면 계속해서 마주칠 것이다. 그리고 또 하나의 탁자, 우리 세계의 실체에 작용해 동물을 순서대로 배치하고, 분류하고, 유사성과 차이점을 이름에 따라 그룹으로 묶을 수 있도록 하는 필기판. 태초 이래로 언어는 공간과 가로질러 교차했다.

보르헤스의 구절은 오래도록 나를 웃게 했지만, 떨쳐 버리기 어려운 불편함을 주었다. 그 구절을 읽은 후 서로 조화를 이루지 않는 것들을 연결하는 것보다 더 끔찍한 무질서가 있다는 의심이 생겼기 때문이리라. 여기서 무질서란 여러 가능한 질서를 불규칙 변화의 낱말이나 법칙, 기하학이 없는 기이한 것들의 차원에서 홀로 반짝이게 하는 것이며, 따라서 그 낱말은 문자 그대로 어원에 가깝게 이해해야 한다. 그런 상태에서는 사물이 서로 매우 다른 장소에 '놓이고', '배치되고', '분류되어' 있어서 그 아래에 '공통된 위치'를 찾아내는 것이 불가능하다. 유토피아는 위로가 된다. 비록 존재하지 않는다 해도 그곳은 넓은 거리와 훌륭한 정원, 행복한 삶이 존재하기 때문이다. 반면 헤테로토피아*는 불안을 가져온다. 헤테로토피아가 언어를 은밀하게 훼손하거나 산산조각 내고, 사물에 이름 붙이는 것을 방해하며, 단어와 사물(나

---

* Heterotopia : 현실에 존재하며 유토피아적 기능을 수행하는 일종의 '다른', '낯선', 일상과는 다른 공간.

란히 병치되거나 반대되는 것)을 '함께 붙어 있게' 하는 조금 덜 명백한 구문법까지 미리 파괴하기 때문이다. 그런 이유로 유토피아는 우화와 담론을 가능하게 한다. 유토피아는 우화의 기본적인 차원에 속한다. 그러나 헤테로토피아는 (보르헤스의 글에서 자주 발견되는 것처럼) 담화를 메마르게 하고, 말을 끝맺지 못하게 하며, 문법 자체에 의문을 심고, 우리의 신화를 해체하며, 우리 문장의 서정성을 파괴한다.

특정 실어증 환자들은 탁자 위에 놓인 다양한 색깔의 털실 뭉치를 일관성 있게 분류하지 못하는 경우가 있다고 한다. 마치 단순한 사각형의 탁자가 사물이 배치되는 균일하고 중립적인 공간의 역할을 하지 못하는 것처럼. 그러나 사물의 정체성이나 차이점이 연속적인 질서와 명칭의 의미 영역을 드러낼 것이다. 사물이 일반적으로 분류되고 이름 지어지는 간결한 공간에서라면, 표현할 수 없는 유사점에 따라 연결되지 않고 여러 개의 작고 파편화된 소수가 응집된 공간으로 인식할 것이다. 가령 한쪽 구석에는 가장 밝은색의 실타래를, 또 다른 구석에는 빨간색 실타래를, 반대편에는 부드러운 실타래를 그리고 남은 한 공간에는 보라색에 가깝거나 공 모양으로 둥그렇게 만 실타래를 놓는다. 그러나 이런 분류는 시작과 동시에 해체된다. 왜냐하면 이것을 분류하는 정체성의 영역은 아무리 제한적이더라도 실어증 환자에게는 너무 넓은 불안한 공간이기 때문이다. 따라서 실어증 환자들은 계속해서 모으고, 분리하며, 다양한 유사성을 쌓고, 가장 명백한 유사성은 파괴하며, 동일성을 깨뜨리고, 서로 다른 기준을 중첩하며, 처음부터 다시 시작하려고 불안해하고 점점 더 혼란스러워하다 마침내 불안의 벼랑 끝에 다다른다.

보르헤스의 구절을 읽을 때 우리를 웃게 만드는 불안감

은 분명 언어가 파괴된 사람들의 깊은 고통, 즉 장소와 이름에 대한 '공통된 것'의 상실과 관련이 있다. 바로 아토피아[atopia : 장소가 없음], 그리고 어페이저[aphasia : 설명할 수 없음]이다. 그러나 보르헤스의 구절은 다른 방향으로 진행된다. 보르헤스가 만든 신화적인 공간은 분류의 왜곡을 가져오고, 공간적 일관성이 없으며, 그 이름만으로도 서구의 방대한 유토피아가 되었다.

우리의 꿈의 세상에서 중국은 정확히 이 특징을 가진 '공간의 장소'와 일치한다. 우리의 전통적인 이미지에서 중국 문화는 가장 세심하고, 가장 엄격하게 질서 정연하며, 시간의 흐름에 휩쓸리지 않고, 공간의 순수한 묘사를 가장 중시하는 문명이다. 우리는 그것을 영원한 하늘 아래 제방과 댐으로 이루어진 문명으로 생각하며, 성벽으로 둘러싸인 대륙의 전체 표면에 걸쳐 펼쳐지고 얼어붙어 있는 것으로 여긴다. 심지어 그 문자조차도 목소리의 도주하는 비행을 수평선으로 재현하는 것이 아니라, 움직이지 않고 정지된 사물의 이미지를 수직 기둥으로 세운다. 그만큼 보르헤스가 인용한 중국 백과사전과 그것이 제안하는 분류법은 공간 없는 사유로, 모든 생명과 장소가 부족하며, 과중한 크기의 복잡한 모양과 뒤얽힌 길, 이질적인 장소와 비밀스러운 통로, 그리고 예상치 못한 의사소통으로 가득 찬 단어와 범주에 이르지만, 실은 의식적 공간에서 기원하고 있다. 그렇다면 우리가 살고 있는 지구 반대편에는 전적으로 사물의 질서를 따르는 문화가 존재하는 것이다. 그러나 이 문화에서 사물이 확산되고 자리 잡는 공간과 이름을 붙이고 말하고 사고하는 법은 우리가 가진 그 어떤 범주와 비교해도 비슷하지 않을 것이다.

**매리언 밀너**

그림을 배우는 것, 또는 어떤 예술 형식을 배우는 것은 자아로의 여행이 될 수 있다. 저명한 정신 분석학자이자 작가인 매리언 밀너는 색을 탐구하는 것을 꺼리는 자신을 발견하고는 '색감에 뛰어드는 것'의 의미를 설명한다. 하지만 색의 본질과 색 사이의 경계 또는 부족함을 마주하면서 매리언은 자신과 자신이 아닌 것 사이의 경계에 관해 의문을 갖는다.

# 색감에 뛰어들라

그림에서 색은 수년 동안 내가 생각하지 못한 주제였다. 마치 물감으로 무엇을 하려고 하는지 아는 것은 무언가를 잃을 위험을 감수해야 할 정도로 중요한 일이고, 언뜻 보기에는 그토록 내밀하고 생생한 경험이 그 영광을 파괴할 수 있는 차가운 의식의 빛으로부터 멀리 떨어져 안전하게 유지되어야 하는 것처럼 보였기 때문이다. 사실 색과 앎의 빛은 마치 물체가 서로에게 미치는 영향을 보지 못하게 분리되어야 하는 것처럼 확고하게 분리되어야 하는 차이인 것처럼 보였다. 그래서 나는 지금까지 맹목적으로 내가 아는 물감만 사용해 왔고, 그 결과물이 만족스러운 경우는 드물었다.

내가 마침내 색의 사용에 대해 좀 더 깊이 알고자 시도하면서 나는 책의 가르침을 따르고자 했다. 예를 들어 물감을 관리하는 방법을 배우려면 정물화로 시작하는 것이 가장 좋다고 읽었다. 두 가지 물체를 단순한 배경에 배치하고 붓과 먹물로 굵은 선을 그리는 것이었다. 그러나 이런 종류의 정물화를 시도한다고 해도 그럴 만한 가치가 있는지를 알려 주는 내용은 없었다. 오히려 배움을 따르려고 노력하는 대신 내 눈에 조화를 이루는 것들이 무엇인가를 관찰하기 시작하

자, 색감을 사용하는 방법에 대한 효과가 반대로 드러났다.

색상에 대한 이러한 관찰은 풍경에 대한 몇 가지 초기 시도를 살펴보면서 나의 유일한 관심사가 색상의 변화라는 것을 알아차렸을 때 시작되었다. 예를 들어 헛간 지붕의 노란 이끼를 표현할 때 캔버스 위에서는 노란색과 빨간색을 섞었는데, 그러면 한 색이 정확히 어디서 시작되고 다른 색은 어디서 끝나는지 알 수 없었다. 또한 빨간색, 파란색, 갈색으로 합쳐진 팔레트의 흰색에 얼룩이 남아 있다는 것을 알아차렸다. 반면, 같은 색으로 칠했지만 조심스레 색감을 구분한 그림에서는 아무런 감흥도 느껴지지 않았다. 또 다른 힌트는 그림자에 파란색의 작은 줄무늬로 칠해진 지붕을 관찰하며 얻었다. 실제 지붕의 색에는 파란색이 없었다. 하지만 실제로는 관찰할 수 없던 파란색의 터치가 그림에서는 가장 중요한 것이었다. 이 사실을 알아차리고도 나는 금세 잊었다. 그러나 얼마 후 굳이 가지고 있을 필요가 없는 오래된 스케치들을 실험에 써 봐야겠다고 생각했다. 교회를 그린 스케치 하나를 골라 색을 칠하기 시작했다. 그날 종탑과 나무, 지붕을 어떻게 바라보았는지는 전혀 생각하지 않고 색을 골라 보았다. 당시는 8월의 한여름 늦은 오후였고 나는 태양의 실제 위치를 고려하며 빛이 드러나는 부분에 색을 채웠다. 교회 종탑 아래의 땅은 어두워야 했으나, 나는 실제로는 전혀 볼 수 없던 따뜻한 색을 회색 돌길 위에 칠했다. 그러고 나서 건초 더미가 쌓여 있는 마을을 그린 또 다른 스케치에 자유로이 색을 칠해 보았다. 그 결과, 창백한 9월의 태양이 비추는 건초 더미의 누런 색이 마을 전체에 스며든 색깔과 조화를 이루어 불그스름하게 바뀌었다.

이 두 그림에서 빛은 하늘이 아닌 땅에서 오는 것처럼 보

였고, 색 또한 속박에서 벗어나 자연스러운 모습으로 풀려나면서 땅에서 솟구쳐 올랐다.

그때 나는 다른 것을 알아차리기 시작했다. 전체 그림을 완성하는 것은 내게 매우 어려운 일이었지만, 나는 줄곧 색감에 대해 마음속으로 메모를 남기고 있었다. 여름휴가의 어느 날 저녁에 바라본 들판의 그루터기와 해변의 풀밭 가장자리 색, 8월 잔디 위의 옅은 녹색과 크림색 등이 떠올랐다. 그리고 그 색깔들이 점점 선명해지고 성장하는 것처럼 보였다. 그 후 나는 색을 더 자세히 관찰하고 메모하려고 노력했다.

눈을 감으면 자연의 색깔이 어떻게 변하는가. 색은 자라고 빛나고 발전하는 것처럼 보인다. 색은 첫인상부터 그 나름대로 발전하기 위해 매우 자유로워야 하는 것 같다. 그리고 그것은 충분한 시간과 기꺼이 지켜보고자 하는 의지를 필요로 한다. 하지만 눈을 깜박이는 것에 대한 두려움과 즉각적인 시선의 변화, 첫눈에 보이는 물체의 색깔을 정확하게 파악할 필요는 없다. 나는 이를 나만의 방식으로 고수하려 노력했다. 나무를 녹색으로 밝고 어둡게 음영을 주긴 했으나 본질적으로 녹색은 다른 색이 흘러들어 오는 것을 싫어한다. 유일하게 흥미로운 것은 색들이 갈라질 때이다. 색감이 서로에게 기대어 움직이고 사는 것처럼 보이도록 일종의 화음을 만드는 것. 확실히 '이 나무의 녹색과 저 나무의 녹색이 같은가?'라고 비교하며 사물에 단조로운 색을 일치시키면 그림은 죽는다.

색감을 하나로 정해 두거나 당연히 이 사물에는 이 색깔을 칠해야 한다고 고집하는 대신 그 자체로 움직이고 살아

있는 무언가로 표현하자 색감 자체의 느낌이 점점 더 강해졌다. 눈을 감고 자연에서 본 색의 조합을 떠올리면 기억은 성장하고 빛나고 가장 놀라운 방식으로 발전했다. 그 결과 의식적인 내면의 눈과 눈을 감고 떠올렸을 때의 경험이 만났다. 이는 충분히 관찰하고 기다리겠다는 의지에서 비롯된 것이었다. 색깔의 어두운 가능성을 파괴하지도 않고 의식의 빛을 어둡게 하지도 않는 만남이었다. 사실 그것은 그들 사이에 새롭고 생명력 있는 전체를 만들어 냈고, 마치 땅에서 솟아오른 내 스케치 속 빛처럼 존재의 깊은 곳에서 빛나는 것 같았다. 하지만 이러한 발견에도 불구하고 나는 관찰과 기다림이 매우 어렵다는 것을 알았고, 마음 한구석에서는 여전히 색을 경계 안에 단단히 묶어 두고 그대로 유지하고 싶다는 생각이 들었다.

여기에는 경험에 대한 두 가지 다른 느낌도 분명히 있었다. 하나는 선으로 구분된 사물의 상식적인 세계, 즉 스스로를 지키며 변하지 않는 세계와 관련이 있고, 또 하나는 변화의 세계, 즉 지속적인 발전과 과정의 세계와 관련이 있었다. 이는 황혼과 어둠 사이에 고정된 경계가 없는 것처럼 한 상태와 다음 상태 사이에 뚜렷한 경계가 없고 단지 하나가 다른 하나로 점진적으로 합쳐지기 때문이다. 돌이켜 보면 변화하는 세계가 진정한 경험의 질에 더 가까워 보인다는 것을 알 수 있었지만, 이 지식에 자신을 맡기는 것은 위험한 모험을 하는 듯 보였다. 어떻게 생각해 보면 변화하는 세계 속에서 오히려 우리가 인정하는 고정된 세계만이 제정신인 것 같았다. 그리고 어떤 상태와 다른 상태 사이에 명확한 윤곽이나 경계가 없다는 생각은 또한 한 자아와 다른 자아 사이의 경계가 없는 것과 비슷하지 않겠느냐는 생각으로 전환되어,

결국 한 인격이 다른 인격과 합쳐진다는 생각이 들었다. 여기서 나는 세잔이 그림을 보는 법에 관해 언급한 문단이 떠올랐다.

> 부분, 전체, 부피, 가치관, 구성, 감정적 떨림 등 모든 것이 그림에 있다……. 잠깐 눈을 감고 아무것도 생각하지 말라. 그리고 다시 눈을 떠라……. 그러면 우리 눈에는 거대한 색깔의 파동만이 보인다. 그다음에는 어떻게 되는가? 빛과 색의 영광, 그것만이 그림에서 우리가 얻는 바이다. 따뜻한 조화와 눈에 보이지 않는 심연, 비밀스러운 발아와 색감이 우리에게 주는 은혜. 이 모든 톤이 혈관을 타고 순환한다. 이것이 다시 생명력을 얻고 현실 세계에 태어나, 하나는 '나'가 되고 다른 하나는 '그림'이 된다. 그림을 사랑하기 위해서는 먼저 긴 스케치를 통해 그림을 깊이 삼켜야 한다. 무의식의 상태로. 그러면 화가와 함께 희미하게 뒤엉킨 사물의 뿌리 속으로 내려가고 색으로 그 속에서 다시 깨어나, 그 빛에 흠뻑 젖는다.
> -조아킴 가스케(프랑스의 작가이자 미술 평론가).
> 〈세잔과의 대화〉 중에서

잃어버린 것을 보는 바로 그 눈에 대한 생각이 꽤 괜찮게 들렸다. 색감이 우리에게 주는 은혜이고 다시 생명력을 얻는 다니. 하지만 그렇지 않다고 가정하면 어떻게 되는가? 그리고 색의 은총이 그림이 아니라 그저 그림을 사랑한 사람이라면? 아직 나는 이 길을 멀리 내다볼 수 없지만, 분명하게 예측되는 결과가 있었다. 색을 이렇게 받아들이는 것에는 몇 가지 위험이 있었다. 그것을 일부 포용하고 무한히 고통받는

것과 하나가 되는 것에 대한 두려움, 그리고 고통의 바다에 빠지는 것에 대한 두려움이었다.

눈으로 바라보는 사물을 그대로 인식하는 방법을 끈질기게 따라가며 나는 다음과 같은 결론에 도달했다. 따뜻함과 빛, 그리고 내부로부터 밀려오는 기쁨을 마주하는 일은 그저 보이는 대로 색칠하는 게 아니라 존재하고 발전하며 자체적으로 변화하는 것에서 온다는 사실, 그리고 자신과 자신이 보고 있는 것의 발전하는 관계에 관한 인식의 결과로 인한 것이라는 사실까지. 그러나 동시에 보이는 대로 색을 칠하지 않는다는 것은 그 자체로 위험을 초래했다. 상식적인 세계의 현실을 만족하며 사는 한 이 땅이 내게 주는 것을 잃어야 한다는 두려움은 내면 깊은 곳에 여전했다. 하지만 사람이 상상력을 펼치겠노라 시도하는 순간, 내면과 외부의 눈으로 사물을 보아야 할 수도 있다. '할 수도 있다'라는 모호한 표현을 쓴 이유는 상상의 세계로 모험을 떠나는 사람이 분명 존재하기 때문이다. 그러나 항상 그런 것은 아니다. 존 버니언은 소설에서 '죽음이 드리운 음침한 골짜기'를 다음과 같이 묘사했다. 누군가는 그곳을 다음과 같이 보았다.

……요괴와 사티로스*, 그리고 구덩이의 용들.

그러나 독실한 믿음을 가진 자의 눈에 비친 죽음의 골짜기는 태양이 내내 밝게 빛난다.

---

* 고대 그리스 신화에 나오는 염소 다리와 뿔을 가진 숲의 신.

# 18

**버지니아 울프**

영국의 소설가 버지니아 울프는 서식스에서 보낸 저녁을 묘사
하며 예술가로서의 경험을 표현하고 해석할 필요성과 연관시
킨다. 그녀는 심리학적으로 매우 정교하게 관찰자, 비평가, 사
상가 등 자신의 내부에 있는 여러 자아가 경험을 파악하기 위
해 분열하는 과정을 묘사한다. 마침내 이 다양한 자아를 조율
하며 울프는 자기 몸이라는 단순한 경험 속에서 휴식을 취하
게 된다.

# 서식스에서 보낸 저녁
## : 자동차 너머로 펼쳐진 모습

　서식스의 저녁은 다정하다. 더 이상 젊지 않은 이곳은 전등 빛에 그늘이 드리워져 얼굴의 윤곽만 드러나는 것을 기뻐하는 노파처럼 저녁이 드리우는 베일에 감사해한다. 서식스의 윤곽은 여전히 훌륭하다. 바다를 보고 있는 절벽은 들쑥날쑥 돌출되어 있다. 이스트본, 벡스힐, 세인트 레너즈와 같은 마을의 퍼레이드와 여관, 구슬 가게, 간식 가게, 곳곳의 간판과 부상자들 그리고 마차는 모두 사라진 지 오래다. 남은 것이라곤 정복자 윌리엄이 10세기 전 프랑스에서 넘어왔을 때의 모습, 즉 바다로 뻗어 나가는 절벽뿐이다. 들판도 개간되었고, 해안가에 있는 주근깨 같은 붉은색 별장의 색도 바람과 맑은 호수의 습기에 바래졌다. 전등을 켜거나 별을 기다리기에는 아직 조금 이른 시간이었다.

　하지만 지금처럼 아름다운 순간에는 언제나 짜증의 침전물이 조금은 남아 있다고 생각했다. 심리학자의 설명이 필요하다. 가령 누군가는 고개를 들어 이스트서식스의 소도시 배틀 너머로 분홍색 구름이 사라지는 아름다운 모습을 바라보며 압도된다. 들판에서는 얼룩덜룩 장관이 펼쳐진다. 공기가 빠르게 차오르듯 사람의 인식은 마치 풍선처럼 부풀어 오르

고, 모든 것이 최대로 그리고 완벽하게 만들어질 때 바늘 하나가 이 풍선을 푹 찔러 무너져 내린다. 그렇다면 이 바늘은 무엇일까? 내가 알기로 이 바늘은 그 사람의 무기력이다. 나는 이 감정을 참아 내거나 표현할 수는 없으나, 극복했고 다스릴 수 있다. 여기 어딘가, 누군가의 불만이 있다. 그리고 그것은 모든 것을 원하고 지배하고 싶다는 그의 본성과 결부되어 있다. 여기서 지배란 자신이 본 서식스의 아름다운 노을을 다른 사람에게 전하고 싶어 하는 힘이다. 그리고 다른 바늘이 도사리고 있다. 아름다움을 즐길 기회를 낭비하게 만드는 바늘이다. 그의 오른손과 왼손 너머로 아름다운 풍경이 펼쳐져 있다. 등 너머로도 장관을 이루고 있다. 그러나 바늘에 찔리는 순간 아름다움은 빠르게 사라진다. 욕조와 호수를 가득 채울 수 있는 급류에 겨우 골무 하나를 끼우는 것처럼 무력하다.

그러나 "포기하라"고 나는 말했다(이와 같은 상황에서 자아가 분열되어 한 자아는 열망하고 불만족스러워하며, 다른 자아는 엄격하고 철학적이라는 것은 잘 알려져 있다). 이런 불가능한 열망은 포기하고 내 앞의 풍경에 만족하며 그저 지금처럼 자동차에 앉아 눈앞 장관에 몸을 맡기는 것이 최선이다. 있는 그대로 수용하고 받아들이는 게 제일 낫다. 자연이 고래의 몸을 자르는 데 사용할 여섯 개의 작은 주머니칼을 주지 않았는가.

나의 두 자아가 자연의 아름다움을 다루는 현명한 방법에 관해 토론하는 동안 세 번째 나의 자아는 '이렇게 단순한 상태로 자연을 즐길 수 있어 얼마나 행복한가' 생각했다. 차가 질주하는 동안 모든 것을 알아차릴 수 있었다. 건초 더미, 녹슨 빨간 지붕, 연못, 자루를 등에 지고 돌아오는 노인. 차에

앉아서 하늘과 땅이 붉게 물들어 가는 순간, 1월의 어둠에 묻힐 작은 서식스 헛간과 농가의 모습을 바라보았다. 세상이 이렇게 바쁜 순간 나는 스스로에게 말했다.

"간다, 간다. 사라진다, 사라진다. 넘어갔다, 넘어갔다."

길이 아직 끝나지 않았듯 삶도 아직 끝나지 않았다고 느꼈다. 우리는 이미 넘었고, 이미 잊혔다. 그곳에서 창문 너머 전등이 잠시 켜졌다가 사라졌다. 다른 차들이 우리 뒤를 따라오고 있었다.

그러던 중 갑자기 숨어 있던 네 번째 자아(몸을 숨기고 누워 있다가 무의식중에 튀어나온 자아. 그리고 이런 자아의 발언은 종종 뜬금없는 소리를 하는 것 같지만 상당히 갑작스럽게 튀어나오기 때문에 귀를 기울여야 한다)가 "이것 좀 봐"라고 말했다. 별것 아닌 듯 말했지만, 놀랍고 기괴하며 설명할 길이 없는 소리였다. 아주 잠깐, 나는 자아가 가리킨 것을 뭐라고 부르던가, 생각해야 했다. 그건 바로 '별'이었다. 그리고 또 잠깐, 별은 예상치 못한 형태로 깜박거리며 빛나는 모습으로 너울너울 움직였다. 내가 말했다.

"무슨 말인지 알겠어. 변덕스럽고 충동적인 너는 저기 나타난 내리막길의 빛이 미래에 매달렸다고 느끼는 거지. 이게 무슨 말인지 이해해 보자. 이렇게 생각해 보는 거야. 나는 갑자기 과거가 아닌 미래에 애착을 느껴. 나는 앞으로 500년 후의 서식스를 생각해. 상스러운 많은 것은 사라졌을 거야. 모든 것이 초토화되고 사라졌을 거야. 그리고 거기 마법의 문이 있는 거지. 전기의 힘으로 바람을 동력 삼은 기계가 집 안을 청소할 거야. 엄청나게 환한 빛이 지구 위를 지나다니며 일을 하겠지. 저 언덕의 움직이는 빛을 보라지. 저건 자동차의 전조등이야. 낮이고 밤이고, 500년간 서식스는 매력

적인 생각과 빠르고 효과적인 빛으로 가득 찰 거야."

태양은 이제 지평선 아래에 있었다. 어둠이 빠르게 퍼졌다. 나 자신 중 누구도 우리의 흐릿한 전조등 너머의 그 어떤 것도 볼 수 없었다. 나는 나의 자아를 모두 소환했다.

"이제 우리의 생각을 하나로 모을 순간이야. 다 같이 이야기를 나누고 하나가 되어 보자. 우리의 빛이 끊임없이 반복되는 도로와 둑 너머 쐐기 외에는 더 이상 아무것도 볼 수 없어. 우린 완벽하게 준비되어 있지. 몸은 따뜻한 양탄자가 감싸고 있고, 바람과 비를 막아 주는 지붕도 있어. 우리는 지금 홀로 있지. 지금이 바로 그 순간이야. 이제 모든 걸 총괄하는 내가 오늘 느낀 것들을 순서대로 정리할 거야. 어디 보자. 오늘 우린 수많은 아름다운 것을 봤어. 농가와 바다에 돌출된 절벽, 빛이 비치는 들판, 붉은 노을이 드리운 하늘 등. 그 모든 것이 하나씩 사라지거나 사그라들었지. 사라져 가는 길, 창문에 불이 들어왔다가 사라지고 어두워졌어. 그리고 갑자기 춤추는 별빛으로 미래가 보였지. 우리가 오늘 본 것들은 아름다움과 죽음 그리고 미래야. 자, 내가 너희 모두를 만족시킬 한 사람을 데려왔어. 여기 그분이 오는 거야. 이 자그마한 남자가 아름다움과 죽음을 통해, 뜨거운 바람으로 집을 정화할 경제적이고 강력하며 효율적인 미래로 나아간다고 너희는 만족할까? 그분을 봐. 여기 내가 무릎을 꿇을 분."

우리는 차에 앉아 그날 우리가 맞닥뜨린 모습을 보았다. 거대한 바위와 깎아지른 나무가 그를 둘러싸고 있었다. 그는 잠시 아주 엄숙한 모습이었다. 정말로 사물의 현실이 양탄자 위에 놓인 것처럼 보였다. 마치 전기가 우리 몸을 통과하는 것처럼 격렬한 전율이 우리를 관통했다. 우리는 찰나의 순간 무언가를 깨달은 듯 다 함께 "맞아, 맞아" 하고 외쳤다.

그러고 나서 지금까지 침묵하던 몸은 마치 멈춰 있던 자동차 바퀴가 달려가듯 낮은 목소리로 노래를 부르기 시작했다.

"계란과 베이컨, 토스트와 차, 벽난로와 목욕, 토끼 스튜."

노래는 계속해서 이어졌다.

"건포도 잼, 와인 한 잔, 후식으로 커피, 후식으로 커피, 그리고 침대로, 침대로."

"이제 저리 가."

나는 나와 하나가 된 자아들에게 말했다.

"너희가 할 일은 다 했으니 이제 보내 줄게. 잘 자."

그리고 내 몸의 기분 좋은 모임과 함께 남은 여정을 마무리 지었다.

# 19

**메이블 다지 루한**

때때로 우리는 문자 그대로 상상의 그물을 볼 수 있다. 작가이자 후원자이던 메이블 다지 루한은 그 순간을 묘사한다. 사막에서 그녀는 모든 것과 다른 모든 것이 서로 연결되는 순간을 경험한다. 이것이 음악가와 화가 등 모든 예술가가 찾던 것일까? 그녀는 궁금하다. 그리고 만약 모든 것이 정말 서로 연결되어 있다면 상상의 그물은 현실과 분리되어 있는 것일까?

# 타오스 사막의 끝에서

"커피, 커피가 준비됐어요!"

한 인디언이 외쳤다. 나는 침대 시트를 옆으로 밀치고 고개를 들어 올렸다. 후안 콘차가 부드럽게 낄낄거렸다.

"맛이 괜찮으세요?"

그가 물었다.

"너무 연해."

나는 행복을 느끼며 그에게 말했다.

"괜찮아요! 연한 게 좋은 거예요."

"이리 오세요!"

토니가 벽난로 앞에서 나를 불렀다. 그는 벽난로를 등지고 두 손을 불길 쪽으로 뻗은 채 서 있었다. 눈을 감고 고개를 돌린 그가 나를 향해 고개를 숙이더니 내 쪽을 바라보았다. 그가 잔잔하게 웃었다. 그의 미소는 때로 마치 내가 모르는 것들을 알고 있는 듯 신비로웠고, 가끔은 순수하고 친절하며 다정한 위로가 되었다. 오늘 아침처럼.

나는 자리를 털고 일어나 그에게 다가갔다. 뜨거운 커피는 맛이 훌륭했고, 잠을 몰아냈다.

하루 종일 우리는 혼도 거리를 오가며 아홉 개의 다리를

건너고 차갑고 거친 개울을 반복해서 지났다. 몸은 지쳤고, 도저히 말 위에 앉아 허리를 똑바로 세울 수 없었지만 토니는 계속해서 내 주의를 돌리려 애썼다. 마치 그림자 속으로 날아드는 붉은 날개의 새나 높은 가지에서 신나게 지저귀는 새들처럼. 한번은 그가 연보라색 매발톱꽃 몇 송이를 가져다 주기도 했다. 잎이 어찌나 큰지 마치 커다란 나비 같았다.

마침내 오후 네 시. 우리는 트윙에 다다랐다. 비가 다시 내리고 있었다. 나는 어서 몸을 뉘고 싶었다.

낡고 하얀 호텔 건물은 텅 비어 있었다. 다른 사람들이 짐을 푸는 동안 토니와 후안 콘차의 도움을 받으며 나는 호텔로 들어섰다. 두 사람이 바닥에 담요를 깔아 주었고, 나는 고마운 마음으로 누웠다. 토니는 잭 비드웰을 찾으러 나갔지만 그는 그날 자리에 없었다.

얼마나 오래 누워 있었는지 모르겠다. 다른 사람들이 가끔 나를 보러 왔으나 나는 그저 괜찮다고, 단지 피곤할 뿐이라고 했다. 사람들은 나에게 혼자 쉴 시간을 주었다. 불을 피우고 한 사람씩 머물 수 있는 방이 있었다. 방은 텅 비어 있고 창문이 없어 건조했으며, 직접 저녁을 만들어야 했다. 고요한 가운데 지붕을 일정하게 두드리는 빗소리만 들렸고, 나는 충분히 편안했다.

마침내 토니와 후안 콘차가 불이 켜진 등을 들고 나타났다. 후안 콘차가 무릎을 꿇고 양철 컵을 내밀며 말했다.

"이것 좀 드세요. 힘이 날 거예요."

"이게 뭐야?"

내가 팔꿈치로 컵을 가리키며 물었다.

"약. 후안이 아가씨를 고쳐 줄 거예요. 드시는 게 좋아요."

토니가 내게 말했다.

나는 그가 시키는 대로 무엇이든 할 것이라서 순종적이고 다정한 모습으로 몸을 구부리고 있는 그에게서 컵을 받아 마셨다. 내용물은 뜨겁고 쌉싸름했다.

"이게 뭐야?"

내가 혀를 내두르며 다시 물었다.

"약입니다."

토니가 엄중한 목소리로 대답했다.

'페요테'*를 먹다니!

토니가 담요를 정리해 내 몸에 덮어 주고, 쉴 수 있게 자리를 비켜 주었다. 곧 인디언이 모닥불 옆에서 노래를 부르기 시작했다.

약이 곧 내 몸을 따라 흐르기 시작해 몸의 구석구석이 다른 구석과 맞물리도록 매개체처럼 작용했다. 내 안에서 결합한 모든 구석이 만화경의 입자처럼 변화해 질서 정연하게 떨어졌다. 내 내면의 가장 중심이 되는 나로부터 시작해 방 안의 나, 내가 있는 방, 그 방을 담고 있는 오래된 건물, 그 건물이 서 있는 서늘하고 습한 밤의 공간, 그리고 변함없는 자세로 보초처럼 서 있는 모든 산까지 온 우주가 제자리를 찾았다. 곧 모든 천체가 계획의 질서에 만족하고 체계 속 체계가 은총 속에 얽히며 나는 내가 상상할 수 있는 것보다 훨씬 더 넓은 공간으로 빠져들었다. 나는 더 이상 홀로 있거나 외롭지 않았다. 마법의 음료는 영성이 주는 거부할 수 없는 기쁨을 드러냈다. 모두는 하나였고 하나는 모두가 되었다.

예술가들이 끊임없이 캔버스 위에 투영하고자 한 것들이 이런 것일까? 이것이 음악가들이 상상하고 악보에 옮기고자

---

* 페요테는 선인장의 일종이고, 선인장은 향정신성 환각제로 쓰인다.

찾던 그것일까? 의미 있는 형태!

나는 어둠 속에서 홀로 웃으며 오랫동안 너무 진부해 보이고 이해할 수 없지만 가장 좋아하던 구절을 떠올렸다.

"의미 있는 형태."

나는 나직이 속삭였다. 모든 것이 서로 연결되어 있다는 뜻이었다.

이 말은 그 후로도 계속해서 내게 엄청난 생명력을 가져다주었다. 내가 꿈같은 일상생활로 돌아간 후 그 구절의 비밀스러운 의미를 대략적으로 이해하고 깨달으면서부터는 더 큰 의미가 되었다.

인디언들의 노래는 밤을 가득 채웠고, 나는 어둠 위에 놓인 그 형상을 인식했다. 형상은 복잡한 그림을 만들었다. 그러나 그림처럼 정적인 것이 아니라 유기적으로, 마치 혈류처럼 움직이며 밝고 살아 있는 무수히 많은 세포로 구성된 무엇. 이 세포들은 작은 꽃이나 수정같이 각자의 위치와 환경에서 끊임없이 진동했으며 어느 것 하나도 제자리를 벗어나지 않았는데, 이는 미세한 불꽃 하나하나의 상호 의존성에 의해 전체의 질서가 유지되고 있었기 때문이다. 그리고 이 세상 어디에도 단 하나의 균형은 존재하지 않으며, 균형의 의미와 본질은 이웃하는 유기체에 의존하되 하나는 다른 유기체에 기대고 하나는 다른 유기체에 닿으며 함께 붙잡고 전체를 강화하고 형태를 만들면서 지옥과도 같은 무질서한 원자들의 영역인 혼돈을 물리친다는 것을 배웠다.

이 모든 것에 대한 완전한 깨달음이 새로운 방식으로 내게 다가왔다. 단지 하나의 아이디어로 이해되는 것이 아니라 내 몸을 통해 경험하는 것이었다. 그래서 이상하게도 나는 인디언들의 노래와 노래의 무늬는 나 자신의 유기체와 다른 모든

사람의 유기체에 대한 묘사로 구성된 것 같다는 생각이 들었다. 노래는 그림과 형태를 만들며 내 피와 내 조직과 함께 진동했다. 이러한 발견은 일종의 위안으로 다가와 나에게 힘을 주고 나를 성장시켰다. 나는 자리에서 일어나 다른 사람들에게 갔다.

버려진 작은 마을이 온통 환한 장밋빛이었다. 커다란 모닥불의 불길이 높이 치솟았고, 저 멀리 희미한 나무들 너머로 서 있는 오두막이 보였다. 불빛 주변으로 사람들이 모여 앉아 있었다.

인디언들은 어깨를 나란히 한 채 똑바로 앉아 완벽하게 조화로운 목소리를 내고 있었다. 그들은 한 구절을 반복해서 불렀고, 그 구절의 파도가 서로와 서로에게서 차례로 퍼져 나가며, 주변의 밤을 구절로 가득 채울 때까지 계속해서 노래를 불렀다. 마침내 노래가 하나가 되어 완벽해지자 다음 구절로 넘어갔다.

그들의 살아 있는 힘의 파동이 소리라는 매개체를 타고 흘러나왔다. 서로의 목소리가 서로를 뚫고 지나갔고, 노래를 통해 서로를 조금씩 변화시켰으며, 오래되어 죽어 버린 단단한 물질을 흔들어 마비된 조직을 깨웠다. 이런 종류의 노래는 기도 소리처럼 마법의 힘을 지닌다. 노래 앞에 자신의 모습을 드러낸다면 그 누구도 변화하지 않을 수 없다. 하지만 이런 이치를 깨달은 사람은 거의 없다. 사람들은 서로를 끌어당기는 곁의 누군가와 함께 계속해서 노래를 부르며 자신에게 무슨 일이 일어나고 있는지 결코 알지 못한다.

나는 숄로 몸을 감싸며 통나무 위에 앉았다. 토니의 눈은 불길을 가로질러 나를 향했으나 머뭇거리거나 눈짓을 보내지는 않았다. 나는 나를 통해 광활한 평온함과 비밀스러운

이치를 깨달았다.

　모든 인간은 보이지 않는 일관성을 가지고 있다는 교훈을 얻었지만, 이곳에서 다른 사람들과 완전히 분리되어 있다고 느끼는 것이 비논리적이라는 생각은 들지 않았다. 지금까지 내가 알고 있던 고독하고 불균형한 태도와는 다른 종류의 새로운 분리감이 나를 깨우고 있었다. 뭐라 설명하기가 어려운데, 그것은 바로 객관화의 시작이었다. 우리의 단일성과 서로를 향한 의존성의 실현이었고, 동시에 그것으로부터 물러나 독립적이고 대중 속 나를 인식하고 싶지 않다는 의지의 깨달음이 느껴졌다. 새로운 차원에서 우리는 자신이 이 우주의 그 모든 측면과 관련되어 있고 동일시된다는 사실을 깨달아야 하며, 그러면서도 자신이 거대한 유기체의 밝은 이웃 세포 이상이 되어야 한다는 사실을 깨달아야 한다. 우리는 각각 자신이 그 세포라는 것을 알고, 그 세포가 반짝이는 것을 보며 존재의 떨림과 진동을 느끼고, 창조의 질서를 관찰하고 지켜야 하며, 항상 자신이 그 계획의 일부임을 이해함과 동시에 그 너머의 단계가 있다는 것을 알아야 한다. 그리고 새로이 태어난 관찰자를 특징짓는 유기적 삶으로부터 엄중히 빠져나와 물질 세포로서 기능하는 자신을 지켜보고, 유기체의 활동으로부터 갓 태어난 영혼에 영양분을 공급해야 한다. 이 번뜩이는 계시가 사실과 실체로 증명되기까지는 20년의 세월이 필요했다.

　인디언들은 우리 일행이 하나둘 빠져나갈 때까지 오랫동안 노래를 불렀지만, 나는 밤새 잠을 이루지 못한 채 앉아 있었고 아침이 되자 기분이 상쾌해졌다.

　영원처럼 깨어 있던 그 밤은 내 생애 가장 명료한 밤이었고, 의식의 확장 속에서 종종 잊히긴 했으나 항상 내 곁에 남

아 있었다.

나는 다시 아무것도 없던 방에 누워 있었다. 해가 뜨기 직전 후안 콘차가 돌아와 내 옆에 무릎을 꿇고 친절하고 온화한 인디언 말투로 "일어나세요! 한 번 더 마시면 몸이 건강해지고 튼튼해질 거예요"라며 컵을 내 입술에 갖다 대었다. 나는 그가 내민 뜨거운 음료를 순순히 받아 마셨다. 그가 방을 나가자 곧 밖에서 사람들이 깨어나는 소리가 들렸다. 누군가는 나무를 쪼개고, 누군가는 높고 맑은 아침의 정적 속에서 대화를 나누었다. 나는 그때까지 그런 느낌을 받아 본 적이 없다. 실제로는 한숨도 자지 못했지만, 마치 평생을 내내 잠에 들었다가 처음으로 맑게 깬 것 같은 느낌이었다.

괴롭고 무의미하며 악몽 같던 삶에서 해방되어 밝고 자신감 넘치는 현실로 돌아온 안도감은 가히 압도적이었다. 나는 떨리는 신경과 두근거리며 겁먹은 심장이 평생 감추어 온 불안감과 공포심을 떨쳐 내고 점차 진정되는 것을 느낄 수 있었다.

나는 여전히 자리에 누운 채 거대하고 아름다운 창조의 틀 안에서 평화로워지는 호사를 누렸다. 나는 안전했다. 아무런 방해도 없었다. 이제 내가 알고 있는 것은 아무것도 중요하지 않았다. 나는 보살핌을 받았고, 우리가 본 것은 다른 이들이 아는 것보다 훨씬 더 의미 있는 무언가를 가리기 위한 속임수였다.

창의적 생태학

이 놀라운 에너지 교환은 무아지경 상태에서 진행된다. 내게 그 불꽃은 나의 노래를 통해 공유하는 경험에서 비롯된 굉장히 감정적인 것이다. 밴드가 진정으로 관객과 함께하고, 관객이 우리와 함께할 때. 그러나 홀로 노래할 때는 조금 더 깊이 빠져들고 싶다. 관객과 함께하는 것은 쉽지만, 나는 혼자 무대에 오를 때 유독 몸을 사리고, 나를 판단한다. 관객들은 마치 서로의 주파수가 통한 것처럼 무조건 연결된다.

<div align="right">-보니 레이트(미국의 가수이자 사회 운동가)</div>

살아남기 위해서는 마을이 하나 필요하다.
-이사벨 아옌데(칠레 출신의 미국 소설가)

"사람은 함께 일하는 동물이다."
나는 그들이 함께 일을 하든 하지 않든
진심을 담아 말했다.
-로버트 프로스트(미국의 시인)

자연의 모든 현상과 마찬가지로 창의력은 생태학 내에서 생성과 소멸을 반복한다. 창의적 생태학도 있지만 파괴적 생태학도 있는데, 전자는 창조적이고 발전적이지만 후자는 병리적이고 파괴적이다. 모든 생태학에서 상대적 안정의 시기는 불안정 시기와 번갈아 가며 찾아온다. 때로는 생태학적 역할을 바꾸고 창조적인 주변 환경을 변화시키는 불균형 상태가 발생하기도 한다. 창조적 인간 생태는 안정적이든 불안정적이든, 이질적이든 동질적이든 다양한 자연 현상, 사람, 경험, 행동으로 구성된다.

　특히 창의적 생태학은 시간을 거슬러 올라갈 수도 있고, 공간을 가로질러 확장될 수도 있다. 우리는 다른 시대의 창작자나 다른 지역의 예술가 작품에서 영감을 얻기도 한다. 르네상스는 그리스의 황금기로부터 크게 영향을 받았고, 우리는 여전히 둘 다로부터 영향을 많이 받는다. 현대 미술은 아프리카에서 아시아에 이르기까지 다른 문화권 예술가들의 작품에 뿌리를 두고 있다. 창의적 생태학은 지금도 있고, 과거에도 있었으며, 나와 멀리 떨어진 곳에도 존재한다.

　우정은 창의적인 인간 생태학에서 중요한 부분이다. 카페에 둘러앉아 친구들과 머리를 맞대고 고민하면서 제약과 가능성에 대한 윤곽을 설정한 뒤 함께 탐험을 떠날 때 얼마나 많은 예술적·지적 운동이 시작되었는지 생각해 보라. 서양

철학의 원천인 플라톤이 묘사한 심포지엄은 상당한 식사 자리와 (토론을 느슨하게 하기 위한) 음주 등을 즐기며 활기차게 시작해 새벽녘에야 끝났다. 소크라테스, 알키비아데스, 아낙사고라스 등 그리스 황금기에는 진정한 창의적 생태학이 존재했다.

거의 모든 창작물은 협업을 통해 이루어진다. 영화 제작이든, 재즈와 팝 밴드 음악 공연이든, 비즈니스 벤처 개발이든, 새로운 사회 운동이든 금세기에 꽃을 피운 다양한 창조적 활동은 끊임없는 협업이 바탕이 되었다. 우리 세기의 위대한 연구 개발 실험실에서는 다른 사람들의 후원(그리고 재정적 지원)을 받아 다른 사람들과 함께 수행한 집단적 창의성이 쏟아져 나왔다.

이제 대기업들은 한 사람이 혼자서는 만들 수 없는 것들을 협력적이고 창의적으로 함께 만들어 낼 창의적인 팀의 필요성을 인식하고 있다.

모든 창조적 현상이 그렇듯이 창조적인 사람과 창조적인 결과물, 그리고 환경의 관계는 역설적으로 보인다. 창의적인 사람들은 지원, 격려, 심지어 역경에 직면했을 때 그들을 지지하는 외로운 목소리로부터 도움을 얻는다. 많은 창의적인 사람은 자신의 독특함을 발전시키는 길을 안내해 주는 역할 모델인 멘토의 도움을 받는다. 그럼에도 불구하고 창의적인

마음은 또한 세상에 대한 몰입에 걸맞게 어느 정도의 고독이 필요하며, 사물을 곰곰이 생각하고 혼자서 작곡, 그림 또는 글을 쓰는 일에 착수할 시간이 필요하다. 그 고독 속에서 우리는 결코 완전히 혼자가 아니며, 생각, 토론, 믿음, 그리고 다른 사람들의 개념과 씨름하고 있는 것과 같다. 하지만 그 고독 속에서 우리는 그것들을 형성하고, 재구성하고, 그들과 함께 일하고, 그것들을 소화하고, 우리만의 것으로 만들 수 있다.

여기서 우리는 창의성의 끊임없는 역설적인 본성을 발견한다. 창의적인 예술가가 다른 이들(그들의 멘토나 동료, 친구, 그리고 라이벌)의 작품을 내면화할 때 그들 또한 자기만의 세계관을 발전시키고 있기 때문이다. 그건 필수적인 과정이기도 하다! 그러나 예술가가 더 독특한 생각에 빠져 홀로 고립될수록, 그들은 자기만의 생태에 의존하게 된다. 몰입과 고립, 개방과 폐쇄를 번갈아 가면서 창의적인 사람들과 창의적인 환경은 공존한다.

**모리스 센닥**

'공감각'이라는 용어는 색을 '듣고' 소리를 '보는' 놀라운 능력을 뜻한다. 예를 들어 영화 <판타지아Fantasia>에서 월트 디즈니는 우리에게 소리가 어떻게 생겼는지 보여 주려고 시도한다. 유명한 동화 작가이자 삽화가인 모리스 센닥은 음악을 듣고, 그 음악을 염두에 둔 채 삽화를 그린다. 그는 자신의 창의적 생태학에서 공감각을 장려한다.

# 음악의 모양

생동감vivify, 빨라지게 하다quicken, 활력vitalize. 이 세 가지 동의어 중 '빨라지게 하다'라는 말이 어린이용 책의 삽화에 가장 필수적이라고 생각한다. 빨라지게 한다는 말은 삽화가에게는 먼저 글의 본질을 이해하고 자신의 이해를 접목해 그림에 생명을 불어넣는 작업을 의미한다.

그래픽 애니메이션의 전통적인 기법들은 예술가가 자신의 작업을 시작할 수 있는 도구를 제공한다는 점에서 이러한 의도와 관련이 있다. 만화에서처럼 그림으로 이야기하는 연속적인 장면들은 애니메이션의 한 가지 형태의 예이다. 예술가가 행동을 시뮬레이션하는 것은 어렵지 않지만, 예술가의 가장 깊은 지각에서 숨을 불어넣는 내면의 삶을 빠르게 만들어 내는 것은 또 다른 문제이다.

'빨라지게 하다'라는 말은 내게는 조금 다른, 더 주관적인 연관성을 가지고 있다. 음악적인 것, 리드미컬하고 충동적인 것, 심장 박동, 음악적 박자감, 춤의 시작을 암시한다. 이런 연관성에 따라 나는 음악을 내 그림에 생명을 주는 또 하나의 원천으로 본다. 나에게 '음악적으로 품는다'는 말은 곧 삽화가 들어간 책에 빠른 생동감을 준다는 의미이다.

내 그림은 모두 음악을 배경으로 만들어졌다. 종종 그날들을 작곡가나 음악을 본능적으로 선택하는 것은 내가 그림의 방향을 정하는 데 자극을 준다. 나는 음악적 구절, 감각적인 보컬 라인, 바그너적 색채가 새로운 작품의 전체적인 접근이나 스타일을 명확히 하는 방식에서 뭔가 묘한 느낌을 받곤 한다. 몇 년 전, 내가 가장 좋아한 방식은 레코드플레이어 앞에 앉아 마치 작곡가에게 홀린 듯 음악에 따라 자동적으로 의식의 흐름을 그리는 것이었다. 때로 발레하는 모습을 상상하며 나온 결과물은 일련의 안무 동작을 그린 것 같은 모습이었다. 그보다 나에게 더 흥미롭고 내 작업에 훨씬 더 유용한 것은 음악으로 다시 활성화되고 펜으로 자유롭게 탐색되는 어린 시절의 환상이다.

환상을 발산하는 음악의 독특한 힘은 항상 나를 매료시켰다. 어린 시절의 기억에서 떼려야 뗄 수 없는 부분인 음악은 '상상 놀이'에 필연적이고 활기찬 반주였다. 나의 어린 시절 환상은 즉흥적으로 끊임없이 흥얼거리는 소리나 적절히 환상적인 분위기를 불러일으키는 무의식적인 음악 만들기의 소음 없이는 완전하지 않았다. 본능적으로 모든 아이는 신비로운 것, 너른 평원을 말을 타고 달리는 것처럼 채찍을 휘두르게 하는 생동감, 그리고 클래식의 처연한 음악이 무엇인지를 알고 있는 것 같다. 그리고 나는 이러한 종류의 음악이 각각 특정한 환상을 풍부하게 만들어 준다는 것을 의심하지 않는다. 노래와 춤에 대한 자연스러운 변화는 어린 시절의 매우 자연스럽고 본능적인 부분으로 보인다. 그것은 아마도 아이들이 표현할 수 없는 것들을 가장 잘 표현하는 매개체일 것이다. 환상과 느낌은 단어가 암시하는 것보다 훨씬 깊은 의미를 갖는다. 아이들이 사용할 수 있는 어휘의 한계를 넘

어 둘 다 더욱 심오하고 생물학적인 음악의 원시적 표현을 요한다. 최근에 나는 한 엄마가 어린 아들에게 친숙하고 의식적인 이야기를 해 주는 모습을 보았는데, 아이는 그 이야기를 흥얼거리는 악보로 만들어 냈다. 아이는 이야기에 '맞춰' 팔을 흔들고, 날카로운 나팔 소리를 흉내 내다가 힘찬 점프로 마무리했다.

나는 음악이 어린이용 그림에 유일한 원동력이라는 사실을 증명하고자 하는 것이 아니다. 하지만 음악은 내 작품에 있어 가장 큰 자극제이고, 진정한 생동감을 잘 담아낸 존경하는 예술가들의 작품에서 나는 음악적 요소를 느낀다. 그리고 언제나 활발하게 움직이는 아이들은 자신에게 익숙한 것들을 알아보고 즐긴다고 확신한다.

**마이아 앤절로**

창의력은 혼돈, 무질서, 그리고 예상치 못한 것일 수도 있으나 광기를 다스리는 방법이어야 한다. 때로는 일상적이어도 상관 없다. 그러나 아무도 그 일상이 평범해야 한다고 말하지는 않는 다. 여기 시인 마이아 앤절로가 우리에게 주는 예시가 있다. 그 녀는 아침 내내 호텔방에 머무르며 노란 메모장과 셰리 한 잔을 든 채 글을 쓰고, 원고 수정은 그날 밤에 끝낸다.

# 마이아 앤절로의 하루*

    나는 보통 6시쯤 일어나자마자 침대에서 빠져나온다. 그리고 왜 그럴까 생각하기 생각하기 시작한다. 나는 플로리스사의 로즈제라늄 비누 향을 너무 좋아해서 언제나 그 비누를 묻힌 녹색 샤워 천으로 샤워를 한다. 향이 어찌나 좋은지 그대로 밖에 나가 길을 걸으면 사람들이 내가 샤워했다는 사실을 알 정도이고, 그럼 나도 기분이 꽤 근사해진다. 씻고 나온 다음 아주 진한 커피를 내려서 선룸에 앉아 이 마을의 유일한 신문인 《윈스턴 세일럼 저널Winston-Salem Journal》을 읽는다.

    나는 '독자의 의견'을 즐겨 읽는다. 사람들이 무엇에 화를 내는지 알 수 있기 때문이다. 100명 중 1명만 "신문 편집이 좋다"고 말하고, 나머지 99명은 신문을 싫어하거나 말도 안 되는 소리라고 혹은 완전히 틀린 내용이라고 지적한다. 이 꼭지를 읽다 보면 최소 8명을 한 번에 만난 기분이 든다. 밖을 내다보면 숲이 우거진 마을이 보인다. 나는 아무 생각 없

---

* 이 에세이는 캐럴 살러가 진행한 마이아 앤절로와의 인터뷰를 각색한 것이다-원주.

이 그냥 밖을 바라본다.

8시 30분쯤 집 안을 둘러본다. 가정부인 커닝햄 부인이 9시에 도착하는데 나는 예의가 발라서 그녀에게 너무 지저분한 집을 보여 줄 수 없기 때문이다. 그녀가 오기 전 미리 집을 조금 정리한다. 커닝햄 부인이 이 집을 돌봐 준 지도 어느덧 6년이 되었다. 내 여동생이 하사 신분의 다른 인생을 살던 그녀를 내게 소개해 주었다. 우리는 서로에게 많은 것을 내주고 받으면서 함께 늘 웃음을 터트리며 살아간다. 내 비서인 개리스 부인이 9시에 출근하면 진짜 하루가 시작된다. 개리스 부인은 효율성과 우아함을 지닌 사랑스러운 남부 흑인 여성이다. 우리는 늘 겨루는 사이다. 그녀가 "앤절로 작가님, 여기에 서명하고, 이걸 보내고, 이건 동의하고, 이건 거절 의사를 밝히세요"라고 말하면, 나는 "개리스 부인, 1시간만 있다가 할게요"라고 말한다.

아침 10시가 되면 내게 온 편지를 처리한다. 나는 일주일에 300통 정도의 편지를 받는다. 사람들은 나에게 온갖 종류의 물건을 보내는데, 특히 원고가 많다. 모든 사람의 작품은 자격을 갖춘 편집자의 관심을 받을 자격이 있는데 나는 그렇지 못하기 때문에 개리스 부인이 그 점을 설명하고 요청하지 않은 원고는 읽지 않는다고 답장을 보낸다. 그 후 개리스 부인은 점심을 먹으러 가고 나는 보통 친구들을 초대한다. 나는 요리에 매우 진심이다. 버터, 와인, 레몬을 넣은 칠면조 가슴살구이에 쌀과 애호박을 곁들인 요리, 그리고 직접 구운 빵을 함께 내곤 한다. 나는 좋은 와인을 권하고, 우리는 함께 웃고 떠든다. 가끔은 미국 전역의 암 연구 센터, 유대인 협회, 낫 적혈구병*을 위한 기금을 모으고자 손님을 대접할 때도 있다. 유명 인사들이 내 집에 모여 한 끼 식사를 하고 250

달러를 지불하는 것이다.

오후에는 주로 책을 읽는다. 강의를 나가는 시기에는 보통 강의 주제와 관련된 작품을 고르고, 책에 집중하기 위해 음악을 틀어 놓기도 한다. 예를 들어 만약 내가 '아프리카 문화가 세계에 미치는 영향'이라는 주제로 강의를 한다면, 배질 데이비드슨의 《아프리카의 마지막 왕조Last Kingdoms of Africa》를 고르고 오데타가 부른 19세기 노예 음악이나 머핼리아 잭슨이 부른 음악을 틀어 놓는다. 나는 보통 음악을 굉장히 크게 틀어 집 안 전체에 울리게 하는데, 그러면 그 시대에 몰입하기가 훨씬 쉽다. 내게 정말 중요한 일이 있지 않는 한 개리스 부인과 커닝햄 부인은 오후 5시에 퇴근하고, 그 후 나는 나만의 집을 되찾는다.

다른 사람들이 티타임을 보내는 시간이라고 생각하면서 나는 정말 좋아하는 듀어스 화이트 라벨 위스키를 홀짝이며 내 그림을 감상한다. 나는 미국 흑인 미술품 수집가이다. 집 안 곳곳에 노래하는 그림을 걸어 두었다. 혼자 살기엔 큰 집이지만 나는 계속해서 집을 늘리고 있다. 나는 항상 같은 건축가와 일을 하는데, 그는 내게 그림을 걸 벽을 더 늘려 집 앞 거리까지 벽이 뻗어 나가기를 기다린다고 농담을 건넨다.

나는 사실적인 미국 흑인 미술이 음악에 뿌리를 두고 있다고 확신한다. 가장 몸값이 높고 미국에서 살아 있는 흑인 미술가 중 선두로 여겨지는 로매어 비어든도 블루스에 관해 글을 쓴다. 나는 비어든과 마찬가지로 존 비거스 작품도 수집하고 있는데, 그는 아프리카 음악 애호가이다. 작품을 보면 음악이 들리는 것 같다. 어떤 그림은 그냥 지나치기도 하는

---

* 낫 모양의 비정상적인 적혈구를 만드는 흑인 유전병.

데 2주 정도 지나면 "요즘 내게 귀를 기울이지 않는데?" 하고 말을 거는 느낌이 든다.

저녁 7시쯤 저녁을 준비하기 시작한다. 나는 식사보다는 음주를 더 즐기는 편이지만, 나를 위해 정성을 담아 요리하고 촛불을 켜고 좋은 음악을 준비한다. 내가 나에게 잘하지 못하면서 어떻게 다른 사람이 나에게 잘해 주기를 기대할 수 있겠는가. 식사 후에는 볼만한 텔레비전 프로그램이 없으면 다시 책을 읽는다. 가끔은 독서를 통해 정보를 얻거나 아는 것을 늘리거나 발전시키고 싶지 않을 때도 있다. 나는 오래된 할리우드 뮤지컬 같은 것이 좋다. 남아프리카 공화국, 북아일랜드, 중동 등 전 세계가 폭발하고 있는 지금 이 순간은 정말 소중하다. 하지만 내일 아침이면 나를 찾는 전화가 울리고, 몇 시간 내에 감옥이나 시위 현장으로 가야 할 수도 있다. 그러므로 나는 할 수 있을 때 멈춰야 한다는 걸 잘 알고 있다.

저녁에 외출하는 경우, 친구들과 함께 시간을 보내는 것을 좋아하지만 당장 논의해야 할 문제가 없으면 나는 칵테일을 마시며 이스라엘이나 중동 문제에 관한 잡담 따위는 나누고 싶지 않다. 젊은이들은 값싼 와인을 들이켜며 바닥에 주저앉아 소리를 지르고 논쟁을 벌여야 하지만, 이제 나는 그런 시기가 지났다.

시사적인 문제는 당연히 중요하므로 "시리아는 요즘 어때?"라는 간단한 화두 제시로는 충분하지 않다. 나는 자기 자신을 깎아 먹으며 늘어놓는 좋은 이야기, 재미있는 이야기를 좋아한다. 그런 저녁을 보내고 나서 보통 자정쯤 집으로 돌아와 잠자리에 든다. 만약 내 남자 친구가 함께라면 이야기는 달라진다. 그는 오하이오에 살며 두세 달에 한 번씩 나를

만나러 온다. 우리가 함께 있지 않는다고 해서 그가 무엇을 하는지 걱정하지는 않는다. 나는 그가 좋은 시간을 보냈으면 한다. 그가 오지 않는다면 그는 내 사람이 아니라는 의미일 뿐이다.

글을 쓸 때는 앞선 루틴은 전혀 통용되지 않는다. 나는 글을 쓸 때면 모든 것을 꺼 둔다. 5시쯤 일어나 샤워를 하지만 로즈제라늄 향이 나는 비누는 사용하지 않는다. 그런 관능적인 만족감이 필요하지 않기 때문이다. 그저 차에 올라 호텔 방으로 간다. 집에서는 글을 쓸 수 없어서이다. 호텔에 도착해 방을 잡고 벽에 걸린 모든 그림을 치워 달라고 요청한다. 《성경》과 《로제 유의어 사전Roget's Thesaurus》, 그리고 좋은 드라이 셰리 한 잔을 곁에 두고 아침 6시 30분경 글을 쓰기 시작한다. 보통은 침대에 누워 쓰는데 한쪽 팔꿈치가 다른 쪽보다 훨씬 검게 착색되어 있다. 노란 메모장에 빠르게 글을 쓰는데, 글을 쓰기 시작하면 모든 불신은 사라지고 아름다움만 남는다. 그만두고 싶지 않지만 보통은 12시 30분을 떠날 시간으로 삼는다. 왜냐하면 그 이상은 낭비이고, 그 후 쓴 글은 꼭 한 번 더 손을 거쳐야 하기 때문이다.

그런 다음 집으로 돌아와 샤워를 한 뒤 깨끗한 옷을 입고 맛있는 음식을 사러 가서 제정신인 척한다. 커닝햄 부인이나 개리스 부인은 물론 남자 친구도 만나지 않는다. 나는 글을 쓸 때면 카드놀이를 정말 많이 해서 보통 한 달에 두세 벌의 카드를 쓴다. 저녁 식사 후에는 내가 쓴 글을 다시 읽는다……. 만약 4월이 가장 잔인한 달이라면, 밤 8시는 가장 잔인한 시간이다. 왜냐하면 그때 원고 수정을 시작하고 내가 쓴 예쁜 글을 도끼로 깨부수기 때문이다. 6시간 동안 10~12쪽을 썼다면, 수정 후 운이 좋으면 3~4쪽이 남는다.

하지만 글쓰기는 정말 내 인생이다. 글을 쓰지 않을 때는 무언가를 생각하는 것 자체가 끔찍하게 고통스럽지만, 글을 쓸 때는…… 마치 장거리 수영 선수가 얼음으로 뒤덮인 수영장에서 다이빙을 하는 기분이 든다. 끔찍하게 들리겠지만, 일단 수영장을 두세 바퀴 돌고 나면 집에 돌아와 자유가 될 수 있다는 뜻이다.

# 22

**잉마르 베리만**

이 발췌문에서 영화감독 잉마르 베리만은 영화 제작 과정과 참가자들의 복잡한 상호 작용에 관해 논하고 있다. 베리만의 에세이는 학문적으로나 대중의 관심을 많이 받지 못하던 집단적 과정의 창의성을 다룬다는 점에서 특히 중요하다. 사회적 창의성은 영화나 대중음악과 같이 20세기의 가장 눈에 띄는 예술 형식에 없어서는 안 될 중요한 부분이다.

# 환등기*

나는 1982년 어느 날을 촬영일로 선택했다. 내 메모에 따르면, 그날은 영하 20도의 추운 날씨였다. 나는 여느 때처럼 5시에 일어났는데, 마치 깊은 잠에서 악령에 의해 이끌려 나오듯 소스라치게 놀라며 깨어났다. 악령의 히스테리와 괴롭힘에서 빠져나오기 위해 나는 즉시 침대에서 일어나 잠시 눈을 감은 채 가만히 서 있었다. 머리로는 현실을 떠올렸다. 내 몸과 내 영혼이 어떤지 그리고 무엇보다 오늘 해야 할 일은 무엇인지. 코가 막혔고(건조한 공기 때문에), 왼쪽 고환이 아팠으며(암에 걸린 게 아닐까), 엉덩이가 뻐근했다(이건 오래된 통증이다). 그리고 귀가 울렸다(불편했지만 딱히 신경 쓸 정도는 아니었다). 나는 내 히스테리를 다스릴 수 있고 위경련에 대한 두려움이 심하지 않다는 사실을 깨우쳤다. 그날 촬영은 〈화니와 알렉산더Fanny and Alexander〉의 이스마엘과 알렉산더 장면이었는데, 문제의 장면을 주인공 역을 맡은 베르틸 구베가 소화할 수 없을지도 모른다는 우려가 있었

---

\* 환등 장치를 이용해서 그림, 필름 따위를 확대해 스크린에 비추는 기계.

다. 하지만 이스마엘 역의 스티나 에크블라드와의 협업은 나에게 행복한 기대감을 안겨 주었다. 스티나가 내 기대만큼만 해 준다면 베르틸(알렉산더)을 다룰 수 있을 것 같았기 때문이다. 나는 이미 두 가지 전략을 구상해 두었다. 하나는 두 주연이 똑같이 훌륭할 것, 다른 하나는 적당한 주연과 조연으로 채울 것.

이제 침착하게 일을 처리하는 것, 그리고 그 침착함을 유지하는 것이 문제였다.

아침 7시, 나는 아내 잉그리드와 다정한 침묵 속에서 함께 아침을 먹었다. 내 위는 조용했고 지옥에 발을 담그러 가기까지는 45분 정도가 남아 있었다. 기분을 가다듬으며 조용히 신문을 읽었다. 그리고 7시 45분, 그 당시 유로파필름사 소유이던 순드비베리에 위치한 스튜디오로 차를 몰고 갔다.

한때 그렇게 평판이 좋던 스튜디오들이 쇠퇴하고 있었다. 회사는 주로 비디오를 제작했고, 영화를 찍던 시절에 남겨진 스태프들은 모두 당황하고 낙담했다. 실제 영화 제작소는 더럽고 방음이 잘 되지 않았으며 관리도 엉망이었다. 초창기에 말도 안 되게 고급스럽던 편집실은 무용지물이 되었다. 영사기들은 선명하지도, 조용하지도 않은 엉망진창 상태였다. 사운드는 끔찍했고, 환기도 되지 않았으며, 바닥의 카펫은 너무나 더러웠다.

정확히 9시에 촬영이 시작되었다. 다 같이 협업해야 하는 일에서 시간을 엄수하는 것은 중요한 일이었다. 토론과 불확실함도 9시 이전에 모두 끝내야 했다. 그 순간부터 우리는 복잡하지만 균일하게 작동하는 기계가 되고, 우리의 목적은 그저 살아 움직이는 영화를 만드는 것이었다.

작업은 금세 잔잔한 리듬으로 자리 잡았고, 친밀감도 나쁘

지 않았다. 그날 우리를 방해한 것은 부족한 방음 장치와 복도를 비롯해 온 건물에 붙어 있는 빨간 전등이었다. 그것 말고는 소소한 기쁨의 하루였다. 첫 순간부터 우리는 불운한 이스마엘을 연기하는 스티나에게 감동했고, 무엇보다 베르틸(알렉산더)은 그 상황을 즉시 받아들였다. 아이들처럼 이상한 방식으로 호기심과 두려움이 복잡하게 뒤섞인 감정을 감동적으로 표현했다.

리허설은 순조롭게 진행되었다. 조용한 쾌활함이 지배적인 분위기에서 우리의 창의력은 춤을 추었다. 미술 감독 아나 아스프는 우리를 위해 멋진 세트를 만들었다. 촬영 감독 스벤 닉비스트는 묘사하기 까다로운 직관을 빛냈는데, 이것이 그의 장점이자 그를 세계 최고의 촬영 감독으로 만들었다. 만약 그에게 촬영 방식에 관해 묻는다면 그는 아마 몇 가지 간단한 기본 규칙을 말할 것이다(그리고 실제 내 작업에도 큰 도움이 되었다). 그는 실제 비밀을 설명할 수도, 설명하고 싶지도 않다고 했다. 어떤 이유에서인지 그가 방해를 받거나 압박을 받거나 마음이 편치 않으면 모든 것이 원활히 돌아가지 않았고, 처음부터 다시 촬영해야 했다. 우리의 협업은 자신감과 철저한 보안이 우선이었다. 가끔 나는 이제 우리가 더 이상 함께할 수 없다는 사실에 슬퍼진다. 그리고 우리가 함께 일하던 순간들을 지금처럼 되돌아볼 때도 기분이 울적해진다[2006년에 스벤 닉비스트가 사망함]. 강하고 독립적이며 창의적인 사람들과 밀접하게 연합해 일할 때 느껴지는 감각적인 만족감이 있다. 배우, 조수, 전기 기술자, 제작진, 소품 담당자, 메이크업 담당자, 의상 디자이너 등과의 작업은 하루를 잘 보내고 무엇이든 헤쳐 나갈 수 있게 해 준다.

때때로 나는 정말로 모든 것과 관련된 모든 사람을 잃었다

고 느낀다. 나는 "촬영은 삶의 한 방식"이라던 이탈리아의 영화감독 페데리코 펠리니의 말이나 아니타 엑베리의 일화를 이해한다. 〈달콤한 인생La Dolce Vita〉의 마지막 장면은 스튜디오에 차를 세워 놓고 찍었다. 모든 촬영이 끝나자 그녀는 울음을 터트리며 운전대를 꽉 잡고 차 밖으로 나오지 않겠다고 버텼다. 결국 누군가 그녀를 부축해 스튜디오 밖으로 부드럽게 이끌어야 했다.

영화감독에게는 때때로 특별한 행복이 있다. 연습하지 않은 표정이 탄생하고 카메라가 그 표정을 기록하는 것. 그 행복이 바로 그날 일어났다. 준비도, 연습도 하지 않은 알렉산더의 얼굴이 하얗게 질리고 그의 얼굴에 바로 순수한 고통이 드러났다. 그리고 카메라가 그 순간을 포착했다. 그 무형의 고통은 몇 초간 얼굴에 드러났다가 다시는 돌아오지 않았다. 아주 찰나의 순간 떠올랐다가 사라진 표정을 필름 한 장이 담아냈다. 그때 나는 며칠, 몇 달을 쏟아부은 일상이 성과를 거두었다고 생각했다. 나는 그 짧은 순간으로 평생을 살수도 있다.

마치 진주를 찾는 진주조개잡이처럼.

## 시드니 베케트

재즈 색소폰 연주자 시드니 베케트는 어린 시절 접한 뉴올리언스와 음악의 풍요로움을 회상한다. 당시의 퍼레이드는 그의 표현대로 "즐거움을 위해" 만들어졌으며, 항상 특정한 사건을 축하하기 위한 것은 아니었다. 풍부한 문화적 환경과 뉴올리언스의 다양성은 미국이 세계 문화에 가장 크게 기여한 것 중 하나인 재즈를 생산했다.

# 두 번째 줄

우리 가족은 모두 음악을 좋아했다. 제대로 연주되는 음악을 들으면 가족들의 내면이 음악에 답을 했다. 나의 형제들은 집이 아니라면 분명 밖에서라도 음악을 들었을 것이다. 아버지, 어머니, 그리고 나 역시 음악을 대하는 것은 모두 같았다. 나는 어렸을 때도 항상 음악이 흐르는 곳으로 달려가 퍼레이드를 쫓아다녔다. 가끔 나는 퍼레이드의 두 번째 줄에 서서 그들을 따라가곤 했다.

퍼레이드의 두 번째 줄은 이제 더 이상 존재하지 않는다. 뉴올리언스 전역에서는 큰 퍼레이드가 열리곤 했는데, 밴드가 연주를 하면 사람들은 춤을 추고 거리를 활보하며 손을 흔들고 아이들은 깃발을 흔들며 뒤쫓아갔다. 퍼레이드가 시작되면 온갖 사람이 구경하며 그때까지 하던 것을 잊고 따라갔다. 내 말이 무슨 뜻인지 모두 알 것이다. 퍼레이드는 당신이 하던 모든 것을 멈추게 한다. 일도, 먹던 것도 멈추고 밖으로 뛰쳐나가게 한다. 퍼레이드 인파 속으로 들어갈 수 없으면 최대한 인파에 가까이 붙어 따라간다.

당시 사람들은 그저 즐거움을 위해 퍼레이드를 열었다. 모두 모여 돈을 투자했다. 아마 1달러 정도. 그리고 한 장소를

지정해 들를 계획을 세웠다. 다른 장소에서는 음료나 케이크, 간단한 음식을 먹기 위해 멈추었다. 퍼레이드는 적어도 여섯 군데에서 늘 멈춰 섰다.

돈이 없는 사람들은 퍼레이드에 참여할 수 없었다. 하지만 여유가 없는 사람들도 퍼레이드에 참여하는 사람들만큼이나 즐겼다. 어떤 사람들은 돈을 내지 않고도 훨씬 더 재미있어했다. 그런 사람들을 '둘째 줄 사람들(세컨드 라이너)'이라고 불렀다. 그들은 빗자루, 머릿수건, 양철 냄비 따위로 자기들만의 퍼레이드를 꾸렸다. 소리를 지르고 노래를 부르며 보도를 따라 걷고, 경찰이 해산하라고 외치면서 그들을 보도나 길가로 쫓아내면 샛길로 빠졌다. 그리고 골목길을 따라가 다시 퍼레이드에 합류해 즐겼다. 그들은 자기만의 퍼레이드를 했다. 거리에서와는 조금 다른 방식이었지만, 알아서 즐기고 즐거움을 만끽했다. 그들은 퍼레이드의 두 번째 줄이었다.

어렸을 때 나는 노래하고 춤추고 소리를 지르며 그 긴 두 번째 줄에 뛰어들곤 했다. 너무 재미있어서 멈출 수가 없었다! 하지만 가끔은 조심해야 했다. 경찰이 어느 날엔 그저 미소만 지으며 방관하다가도 어느 날엔 즐거움을 빼앗아 가곤 했기 때문이다.

경찰은 무작위로 단속에 나섰다. 몇몇은 사람을 막아서지 않았지만, 어떤 경찰은 사람들을 때리고 해산시키고 멀리 쫓아냈다. 경찰이 어떤 행동을 할지 몰랐다. 하지만 어찌 된 일인지 경찰도 절대 연주자들은 건드리지 않았다. 그런 일을 목격한 적은 한 번도 없다.

한번은 버디 볼든[미국의 연주가이자 재즈의 전설적인 인물]이 밖에서 노래를 부르며 연주를 하고 있었다. 정말 유명한 그의 노래 〈버디 볼든이 한 말을 들은 것 같아I Thought I Heard

Buddy Bolden Say〉를 부르고 있었다. 당시에는 가사가 그리 적절하지는 않았다. 온 동네 엄마들이 집에 돌아오면 자녀들이 그 노래를 따라 불렀다.

버디 볼든이 한 말을 들은 것 같아.
펑키한 엉덩이, 펑키한 엉덩이, 그것 좀 치워 봐.

아이들이 상처를 입거나 다쳐서 돌아오면 엄마들은 아이들이 어디에서 놀다 왔는지 바로 알 수 있었다. 왜냐하면 경연 대회에 가서 노래를 듣거나 댄스홀 같은 곳에서 밴드가 연주하는 음악을 들으면 절대 다쳐서 돌아오는 일이 없었기 때문이다. 하나 기억나는 일이 있다. 어릴 적 나는 커낼 스트리트 어딘가에 서 있었다. 당시 나는 정말 작았는데, 한 경찰관이 다가와 내 머리와 엉덩이를 보더니 곧장 막대기로 나를 때렸다. 나는 집으로 달려갔다. 맞은 곳이 너무 아파서 그날 저녁 식사 자리에 앉아 있을 수도 없었다. 어머니는 나를 한 번 쳐다보았고, 내가 어디에 있었는지 바로 알아차렸다.

장례식도 있었다. 뉴올리언스에는 사교 클럽이 많았다. 사람들은 정기적으로 모여 숙녀들의 밤을 즐기거나 카드 게임을 했으며 콘서트를 열기도 했다. 콘서트는 피아노 연주자나 2~3명의 연주자가 진행했다. 모든 일정이 그 주의 밤 모임에 달려 있었다. 때로는 진지한 모임을 갖고 회원들과 클럽을 위해 좋은 일을 하는 방법이나 다른 것들에 관해 이야기하곤 했다. 회원이 사망하면 모든 회원이 클럽에 모였다. 브라스 밴드인 '온워드 브라스 밴드Onward Brass Band'나 '앨런스 브라스 밴드Allen's Brass Band'가 클럽에서 출발해 사망한 회원의 집에서 한 블록 정도 떨어진 곳에 도착할 때까지

슬픈 장례 음악을 연주했다. 이후 커다란 북을 둥둥 울리며 신호를 보냈다. 회원들 역시 고인을 만나러 갔고, 밴드는 장례 행진과 함께 묘지까지 따라갔다. 고인을 땅에 묻는 예식이 끝나면 〈횡설수설하지 않았지Didn't He Ramble〉를 연주하며 묘지를 떠났다. 정말 좋은 곡이었다. 가사는 황소가 정육점 주인에게 도축당할 때까지 평생 횡설수설했다는 내용이다. 고인이 주님 곁으로 돌아갈 때까지 횡설수설했다는 의미이다.

때로는 '버킹 콘테스트*'를 열기도 했다. '커팅 콘테스트 cutting contest'라는 구체적인 명칭이 붙기 훨씬 전의 일이었다. 한 밴드가 다른 밴드 앞에서 연주하면 바로 이어 다른 밴드가 연주한다. 마침내 한 밴드가 항복할 때까지. 그런데 결과에 굴복하지 않는 사람들이 있었다. 바로 청중이었다. 사람들은 계속해서 몰려들며 술을 마시고 음식을 먹고 춤을 추며 더 연주해 달라고 외쳤다. 뒷줄에 있는 사람들에게는 언제나 충분할 수가 없었다. 최고의 밴드는 사람들과 함께하는 밴드였다. 어떤 종류의 음악이든 밴드가 끝까지 연주만 한다면 누구든 그들을 최고라고 여겼다. 거리 공연을 통해 밴드는 자신들이 연주할 수 있는 곡들과 밴드의 기반 그리고 스스로를 알아 갔다.

밴드들은 왈츠, 짧은 곡, 행진곡 등 원하는 모든 것을 연주할 수 있었다. 대부분 크리올[프랑스에서 넘어온 이민자의 후손]이었는데, 보통은 크리올 밴드가 이겼다. 그들은 무엇이든 준비해야 했다. '마누엘 페레즈Manuel Perez's' 같은 밴드

---

* bucking contest : 1920~1940년대의 재즈 문화로서 일종의 악기 경연 대회.

는 댄스홀, 극장, 심지어 교회에서도 공연을 했다. 그들은 한 번에 따라 부를 수 있는 〈내 사랑 헨리를 보았나요?Have You Seen My Lovin' Henry?〉, 〈바이올린을 켜고Fiddle Up on Your Violin〉, 〈오늘 밤 내 사랑을 만나요I'm Gonna See My Sweetie Tonight〉와 같은 곡을 연주했다. 그들은 최대한 감정을 담아 어떤 곡이든 연주할 줄 알아야 했다. 그리고 한 가지, 아무도 설명할 수 없는 한 가지가 있다. 좋은 밴드는 옆 밴드보다 훨씬 감정이 풍부했고, 요청받지 않아도 알아서 선곡하는 법을 알고 있었다는 것이다.

몇몇 밴드는 이미 편곡된 스콧 조플린의 곡을 연주했다. 혹은 〈단풍잎Maple Leaf〉이나 〈상류 사회High Society〉와 같이 외워 둔 곡을 정해진 방식으로 연주하기도 했다.

하지만 편곡되지 않은 곡이나 편곡된 곡이라도 자신만의 방식으로 자유롭고 확실하게 즉흥적으로 연주할 수 있는 밴드라면 그 밴드는 버킹 콘테스트에서 우승할 수 있었다.

페레즈 밴드는 〈검은 연기Black Smoke〉나 〈파인애플 래그Pineapple Rag〉 등 모든 곡을 연주할 수 있었다. 〈캐나다의 춤Canadian Capers〉을 연주하면 정말 최고였다. 어떤 면에서 그들은 더 도전적이었다. 혹은 도전하는 건 아니지만 다른 밴드들은 연주할 줄 모르는 곡들을 연주하면서 훨씬 더 많은 사람을 끌어모았다. 그들이 연주하는 곡은 오로지 춤을 추기 위한 것이었다. 다른 밴드와는 느낌이 달랐다. 페레즈 밴드는 무엇이든 할 수 있었다. 한번은 모두 아는 〈반딧불이Lightning Bug〉라는 영국 노래를 세 번이나 연주한 적도 있다.

청중은 그들이 연주하며 행진하는 곳이라면 어디든 따라갔고, 그들 중 한 밴드가 마침내 우승했다. 결정을 내리는 것은 언제나 청중이었다. 밴드는 언제나 판정을 받았다. 밴드

중 하나가 사람들을 춤추게 만들면 되었다. 당신이 그곳에서 있는 관중이라고 가정해 보자. 당신은 두 밴드가 극장이나 댄스홀, 혹은 그냥 거리에 있더라도 알아차릴 수 있다. 어떻게든 그들의 연주를 들을 수 있을 것이다. 그들 중 하나가 상대를 골라 마주 보면 두 밴드의 목소리가 들린다. 그리고 두 밴드 중 하나가 먼저 연주를 시작한다. 왠지 더 잘 들리거나 느낌이 더 확실한 밴드가 있을 것이다. 밴드의 연주자들은 유쾌하고, 자신들의 실력과 같은 팀 동료 외에 믿을 것은 없다. 그들은 경기를 미리 준비할 필요 없이 그냥 다른 밴드보다 먼저 연주하면 된다. 자신감을 갖고 연주에 풍부함을 더할 것이다. 그러면 청중인 당신은 그 노래를 더 가까이에서 듣고 싶은 마음에 점점 더 밴드에 다가간다. 이어 세상이 음악으로 가득 찬다. 음악이 당신을 관통한다. 다른 밴드는 점점 더 멀어지다가 마침내 전혀 들리지 않는다.

또 다른 종류의 버킹 콘테스트도 있었다. 여러 클럽의 퍼레이드가 있었는데 이따금 두세 클럽이 같은 날 퍼레이드를 하면서 여러 브라스 밴드가 모이는 것이다. 그중 '앨런스 브라스 밴드'가 가장 잘 알려져 있었고, '온워드 브라스 밴드'나 '엑셀시어Excelsior 브라스 밴드'도 괜찮았다. 퍼레이드가 시작되기를 기다리는 밴드의 단원들은 모두 흥분된 마음으로 연주를 잘할 수 있고 그날 그곳에 모인 사람들을 기쁘게 해 줄 수 있으리라 확신했다. 그들은 두려움이 없었다. 하지만 다른 밴드의 연주자 중에는 그날 첫 공연인 사람들도 있었다. 그들은 단지 연주를 하고 싶을 뿐이었다. 아마 그들은 확신이 없었을 것이다. 앞서 말한 밴드는 조직적이면서 클럽 퍼레이드에 언제나 부름을 받는 전문가들이었다.

라이온스 클럽Lions Clubs, 오드 펠로스Odd Fellows, 스웰

243

스Swells, 매그놀리아스Magnolias 같은 클럽의 남자 회원들은 모두 정장을 입고 무릎까지 내려오는 어깨띠를 둘렀다. 클럽의 지도자인 '그랜드 마셜Grand Marshal'의 어깨띠가 가장 길었다. 그는 신발에 닿을 정도로 긴 어깨띠를 두르고, 금으로 된 팔찌를 찼으며, 금 사자와 같은 엠블럼을 어깨에 달았다. 일종의 배지였다. 하지만 무엇보다 마셜은 걸음걸이에서 드러났다. 세상에서 가장 거만한 걸음, '내가 마셜이다!'라며 우쭐대는 걸음이었다.

클럽에서 최고로 뽐을 내는 사람이 그랜드 마셜이었다. 매우 거만하게 걸어 나온 그는 모두가 깜짝 놀라게 춤을 추었다. 음악과 박자에 맞춰 발을 굴리면서도 계속해서 으스대며 다음 동작을 알아차릴 수 없게 했다. 당연히 음악이 당신을 춤추게 하지만, 그의 몸짓도 당신을 춤추게 한다. 이게 바로 퍼레이드를 통해 사람들이 보고 싶은 것이다. 그저 음악을 듣고 춤사위를 구경하는 게 아니라 마셜의 춤을 구경하고 싶은 것이다. 그가 보여 주는 그 모든 화려한 스텝은 정말 대단했다! 그는 사람들의 주목을 끄는 법을 잘 알았다. 사람들은 그랜드 마셜을 구경하고, 음악을 듣고, 클럽의 다른 회원들이 그를 따르는 모습을 바라보고, 그가 활보하며 행진하는 것을 지켜보고, 말을 타거나 잠깐 그 자리에서 자신만의 방식으로 신명 나게 춤추는 모습을 구경하며 큰 즐거움을 얻었다. 당신의 귀가 밴드의 음악을 기다리는 것만큼이나 당신의 눈은 그들의 춤사위를 기다릴 것이다.

그렇게 사람들은 사방에서 몰려들었다. 어디에서인지도 모르게 그냥 나타났다. 마치 콩고 광장*의 재현 같았다. 오직 더 현대적이고 시대만 달랐을 뿐이다. 그러나 사람들이 느낀 행복과 흥분은 똑같았다.

퍼레이드의 행진도 마찬가지였다. 당신이 한 클럽의 밴드에 속해 있다고 가정해 보자. 당신의 밴드가 특정한 시간에 어디엔가 머무르고 있다면 다른 밴드는 분명 다른 곳에, 아마도 마을 반대편에 있을 것이다. 그리고 시간이 되면 두 밴드가 동시에 공연을 시작하기로 정하고, 당신은 클럽의 다른 회원 집으로 가서 함께 술을 마시거나 이야기를 나누거나 식사를 하며 즐거운 시간을 보낸다. 다른 밴드 역시 마찬가지다. 곧이어 두 밴드 모두 약속 장소로 이동하기 시작한다. 사람들은 두 밴드가 위치한 곳의 중간 지점인 클레이번 애비뉴와 세인트 필립 대로 사이에 모일 것이다. 그들은 당신과 당신의 밴드가 그곳에 오리란 것을 알고 있다. 하지만 약속 시간은 좀 지체된다. 퍼레이드를 시작하면 사람들이 몰려들기 때문이다. 두 밴드가 약속 시간을 조율한다. 그리고 이제 시작이다. 두 밴드가 만나면 무조건 버킹 콘테스트가 시작된다.

두 밴드가 만나면 한 밴드는 멈춰 서서 주위를 돌아본 다음 다른 밴드 가까이 간다. 이어 한 밴드는 시내 위로, 다른 밴드는 시내 아래 방향으로 향한다.

클럽을 이끄는 그랜드 마셜은 모퉁이에 다다르면 무릎을 가볍게 흔들다가 사방을 둘러보며 사람들을 속인다. 우리는 그가 왼쪽으로 갈지 오른쪽으로 갈지 알 수 없다. 종종 퍼레이드 뒤를 따라가는 두 번째 줄은 그가 왼쪽으로 돌자마자 따라오기도 한다. 그리고 그랜드 마셜이 발을 디디고 비트는 모습을 바라보며 그가 어디로 갈지 추측하는 것도 두 번째 줄에게는 큰 재미다. 그의 발재간이 우리에게는 큰 오락거리

---

* 흑인 노예의 모임이나 아프리카 음악 공연을 금지하다 일요일 오후에만 허용해서 흑인들의 의사소통 창구가 되어 준 광장으로, 뉴올리언스에 있으며 이곳에서 재즈가 탄생했다.

가 된다. 그가 청중을 이끄는 것이다.

　사람들은 그를 따라 노래를 부르고 춤을 추며 술을 마시고 건배를 한다. 마셜은 자기 클럽의 밴드를 다른 클럽으로 이끌고, 밴드 리더는 마셜과 함께 인파를 헤쳐 나간다. 예를 들어 마누엘 페레즈는 온워드 밴드를 이끌었는데 상대 밴드는 그와 마주하면 몸을 떨었다. 브라스 밴드에는 보통 20명의 단원이 있었는데, 리더가 다른 밴드들 사이로 자신의 밴드를 이끌고 들어간다. 당신은 클레이번 애비뉴에 서 있고, 밴드는 서로에게 계속해서 다가간다. 당신은 곧 두 사람의 악기 소리를 듣는다. 처음에는 두 사람의 악기 소리가, 잠시 뒤에는 조금 더 많은 악기 소리가, 어느 순간 온 밴드의 연주자들이 주고받는 악기 소리가 들린다. 그리고 한 소절씩 주고받던 악기 소리가 순간 동시에 터진다. 모두 합쳐 마흔 가지의 악기 소리가 서로 부딪친다. 그러나 이내 다들 숨을 가다듬으며 천천히 멀어질 준비를 한다.

　그런 다음 그 아름다움이 나온다. 그 부분이 바로 당신에게서 무언가를 끌어낸다. 대부분 한 밴드의 깔끔하고 훌륭한 음악을 들으며 행복해지거나 슬퍼지거나 혹은 색다른 감정을 느낀다. 이것이 바로 버킹 콘테스트의 묘미다. 모두 한데 어울려 음악을 연주한다. 연주자들은 전혀 당황하지 않고, 그 누구도 음악을 방해하지 않으며, 모두 박자에 맞춰 연주한다.

　그러는 사이 상대 밴드가 겁을 먹고 더 이상 경쟁할 수 없다는 사실을 깨달으면 콘테스트는 끝난다. 더 이상 노력으로 이어 나갈 수 없는 상태. 여전히 최선을 다하고는 있지만 온워드와 같은 훌륭한 밴드를 이길 수는 없다. 그들은 더 이상 밴드가 아니었다. 그저 흥이 오른 연주자들일 뿐이다. 박자

도 세 가지에서 여섯 가지로 바뀐다. 그들은 음악을 알지 못하고, 자신이 어떤 감정을 느끼는지 알지 못하며, 다음 음악을 연주할 수도 없다. 그저 보통 사람이 되어 버린 그들은 더 이상 연주를 지속할 수 없다. 더 이상 노랫소리가 들리지 않는다. 아무것도 인정받을 수 없다.

그사이 사람들은 그들을 저버린다. 더 이상 그들의 음악에 귀를 기울이지 않는다. 모두 다른 밴드를 따라가 연주자들을 응원하면서 술과 음식을 주려고 기다린다. 그리고 모두 밴드의 훌륭한 연주에 행복해한다.

그런 밴드에서 연주할 수 있다는 것은 일종의 학습 이상의 것이다. 뭔가를 배우면 그만큼 멀리 갈 수 있다. 무언가를 끝냈을 때 그 전에는 배우지 못한 것들을 어떻게 깨우쳐야 하는지 모르면 할 수 있는 것은 많지 않다. 그것은 배우지 않아도 내면에 존재해야 한다. 그게 무엇인지를 알고 연주하는 밴드는 많지 않다. 결국은 거기서 혼란스러움을 느끼고 연주는 끝나 버린다. 사람들 역시 느낄 수 있다.

하지만 청중이 느낀 것도 결국은 음악이었다. 사람들의 내면에 숨 쉬는 음악이었다. 사람들을 끌어당기는 매력은 없었다. 그저 음악, 그것만이 유일하게 중요한 것이다. 음악은 그저 음악으로 존재했다. 감동적이고, 자유롭고, 자연스러울 뿐이었다.

# 24

## 토니 쿠슈너

희곡 <미국의 천사들Angels in America>의 저자인 극작가 토니 쿠슈너는 이 철학적 에세이에서 작가에 관한 개념 자체에 의문을 제기한다. 그는 실제로 작품 하나를 무대에 올리기까지 중요하게 기여하는 사람이 많다고 주장한다. 무대와 무대 뒤에서 이루어지는 사회적 창의성의 상호 작용이 중요한 공연 예술은 창의성을 협업 과정으로 이해하기에 이상적인 장소이다. 이 에세이에서 쿠슈너는 프로젝트를 함께한 협력자들을 추적할 뿐만 아니라 창작에서의 협력이 경시된 문화적·정치적·철학적 이유를 탐구한다. 미국의 개인주의는 창의력을 개인의 천재성을 중심으로 보고 있다. 그리고 그 과정에서 발생하는 관계와 협력을 무시한다. 소유에 초점을 맞춘 자본주의도 이에 한 몫을 한다. 우리는 창의성을 문화적 산물로 생각하며, 이러한 개념은 누가, 무엇을, 어디서, 언제 창의성을 발휘하는지에 대한 우리의 사고방식을 형성한다.

# 극작가가 혼자서 창작한다는 말은
## 정말 소설 같은 소리일까?

〈미국의 천사들〉* 1부와 2부는 집필에 5년이 걸렸고, 작품이 완성될 무렵 이 글에 흔적을 남긴 사람들에 관해 많은 생각을 해 보았다. '예술적 노동은 고립된 상태에서 발생하고 예술적 성취는 전적으로 개인의 재능 증명'이라는 허구는 정치적으로 비난을 받아야 하며, 적어도 나의 경우에는 결코 사실이 아니었다.

이 작품은 내가 집필한 것이 맞지만, 배우 및 감독, 관객, 나의 원 나이트 스탠드 상대와 전 연인, 그리고 많은 친구를 포함해 24명 이상이 이 연극의 단어, 아이디어, 구조에 기여했다. 특히 나의 가장 친한 친구인 킴벌리 T. 플린에게 〈미국의 천사들〉의 2부 '페레스트로이카Perestroika'를 바치고 싶다. 또한 이 작품을 의뢰한 로스앤젤레스 프로덕션의 공동연출 오스카 유스티스 역시 내용을 잡는 등 많은 도움을 주었다. 만약 내가 협력자들의 참여 없이 이 희곡을 썼다면 결과는 완전히 달랐을 것이다. 결코 흥행하지 못했을 것이다.

미국인들은 국가에서 보장하는 보편적인 의료 시스템의

---

* 동성애와 에이즈에 대한 편견 및 보수주의 정치를 풍자한 연극.

혜택을 받지 못하고, 자녀를 교육하지 않으며, 합리적인 총기 규제법을 통과시키지 못하고, 노화나 죽음 같은 피할 수 없는 과정을 혐오하고 두려워하는 등 '개인의 신화'를 유지하기 위해 비싼 대가를 치르고 있다.

우리 문화에서 개인주의가 끼치는 해악의 가장 밑바탕에 깔린 전제 조건은 현대 사회에서 작가는 글을 쓰는 것만으로는 충분하지 않다는 점이다. 글을 쓰고자 한다면 작가가 되어야 할 뿐만 아니라, 동시에 자신이 쓴 글의 안과 밖에서, 춥거나 더울 때도, 글이 실패하거나 성공할 때도, 경고성 이야기를 담아내며 그 이야기의 주인공을 연기해야 한다. 보상은 환상적일 수 있으나 암울할 수도 있다. 가치의 보증인이자 평가자로서 당신은 혼자 모든 것을 이루어 낸 척해야 한다. 창의력의 원천이 당신 자신이라는 신화를 보존해야 한다.

이 희곡을 쓰기 시작했을 때 나는 야망을 갖고 대형 프로젝트를 시도하고 싶었다. 비록 내 야망의 추악한 이면이 가식적이라는 비난을 받을지라도 말이다. 이 나라의 위대하고 끔찍한 역사의 피비린내 나는 풍요로움과 더 이상 새롭고 웅장하지 않을 가능성을 고려할 때 예술가들은 150년 전 프랑스의 정치가 알렉시 드 토크빌이 개탄한 미국의 특성인 더 커다란 것을 포용하고자 하는 유혹을 떨칠 수 없다. 내가 가장 좋아하는 미국 작가 허먼 멜빌은 때때로 과장되고 심지어 히스테리적인 화음을 내기도 한다. 그것은 개인이 풍선처럼 부풀어 오르는 과도한 노랫소리이다. 우리는 모두 '나 자신의 노래'*의 자손이다.

개인주의와 그 기반이 되는 정치 경제인 자본주의에 대한

---

* Song of Myself : 미국 시인 월트 휘트먼의 시 제목.

대안을 모색하는 데 관심이 있는 사람이라면 추상적으로, 그리고 자기 자아를 예로 든 어려운 질문을 기꺼이 던질 수 있어야 한다.

베르톨트 브레히트는 바이마르 시대 베를린에서 사회주의 혁명에 참여할 가능성에 직면했을 때 이목이 집중된 일련의 단막극과 학습극*을 썼다. 이 희곡들의 주제는 대부분 절박한 혁명의 시대 속 고통스러운 개인의 해체였다. 해체에 대한 그의 은유는 죽음이었다.

(브레히트는 자신의 거대한 인격의 크기를 숨기려 하지 않았으며, 그러한 인격이 지닌 문제나 성공적인 자기 창조에 수반되는 풍요로움과 부를 놓으려는 상실의 과정을 감상적으로 묘사하지 않았다).

그는 자신의 정체성을 '위대한 독일 작가'라고 주장하고 조롱하는 동시에 문학적 생산 수단에 대한 중요한 의문을 제기하며 고독한 예술가 이미지의 신성함에 도전함과 동시에 공개적으로 천재로 인정받기를 간절히 원했다. 브레히트가 천재였다는 것은 논쟁의 여지가 없는 사실이다. 이상적이고 달성 가능한 정치적 목표로서 집단성에 깊이 헌신한 사람에게 이러한 특이점은 기껏해야 축복이었지만, 최악의 경우 급진적 이론과 실천의 혼합을 가로막는 장애물이 되기도 했다.

브레히트가 집필한 많은 희곡의 제목 페이지 오른쪽 하단에는 '공동 작업자'라는 제목 아래에 작은 글씨로 적힌 이름 목록이 있다. 이 사람들은 때로는 거의 기여하지 않았고 때로는 크게 기여했다. 그 작은 활자가 감추고 있는 상당한 노

---

* Lehrstück : 연극 분야에서, 브레히트가 1930년대 초에 집단을 교육하기 위해 만든 일종의 실험극.

동력의 주인은 부당한 대우를 받았다고 느끼지 않을 수 없었을 것이다. 루스 베를라우, 엘리자베스 하웁트만, 마르가레테 슈테핀 등 많은 공동 작업자가 여성이었다. 지적·예술적 노동을 공유하는 부분에서 성별은 언제나 문제가 되었다.

지난봄 토니상 후보작이 발표되던 날, 나는 '페레스트로이카'를 다시 쓰는 데 또 다른 장애물이 있다는 생각에 우울한 마음으로 사르디의 소란스러운 방을 나섰다. 건물 로비에서 프로듀서인 엘리자베스 I. 매캔을 소개받았는데, 그는 내게 다음과 같이 말했다.

"작가님 혼자 어떻게 이 모든 일을 처리하고 있는지 걱정이 많았어요. 그런데 작가님 곁에 아일랜드 여성이 있다는 소식을 접하고서 작가님이 괜찮을 거라는 걸 알았죠."

매캔이 말하는 아일랜드 여성은 킴벌리였다. 지난해 《뉴요커》는 〈미국의 천사들〉에 관한 기사에서 몇 년 전 심각한 택시 사고로 인한 그녀의 건강 위기와 우리가 그것을 함께 극복한 경험이 연극에 큰 영향을 미쳤다고 설명했다.

킴벌리와 나는 1978년 내가 컬럼비아 대학 학생이었을 때 만났다. 당시 그녀는 바너드 대학 학생이었다. 우리는 둘 다 루이지애나주에서 자랐다(그녀는 뉴올리언스 출신이고 나는 레이크찰스에서 자랐다). 우리는 다르지만 복잡하고 강력한 종교적 전통, 전통의 양면성, 그리고 무엇보다 해방 투쟁을 겪으며 갖게 된 좌파 성향과 행동주의의 효과 및 진보의 발전 가능성에 대한 믿음을 공유하는 사이였다(그녀는 페미니스트이고 나는 동성애자였으므로).

처음부터 킴벌리는 나의 선생님이었다. 대부분 독학으로 공부했지만 그녀는 나보다 훨씬 다양한 책을 읽었고, 내가 프로이트와 마르크스를 이해하는 데 도움을 주었다. 그녀는

나에게 프랑크푸르트학파의 작가들과 정신 분석학과 마르크스주의를 통합하려는 그들의 초기 시도들, 그리고 독일 철학자이자 비평가인 발터 베냐민을 소개해 주었다. 카발리스트의 영향을 받은 신비주의와 어둡고 종말론적인 영성을 '과학' 학문에 도입한 베냐민은 나에게 중요한 역할을 했다.

작가이자 연설가인 킴벌리는 깊은 감정을 표현할 때도 다양한 수사학적 전략과 효과를 사용한다. 그녀는 이를 아일랜드계 작가인 유진 오닐, 예이츠, 베게트에서도 볼 수 있는 아일랜드인의 특성으로 여겼다. 유대인이자 동성애자의 특성이 섞인 나와 내가 쓰는 언어와의 관계는 내 연극에서 캐릭터들이 말하는 방식에서 분명하게 드러난다.

나보다 더 비관적인 킴벌리는 세상의 추악함을 바라보는 것을 훨씬 덜 두려워한다. 그녀는 나보다 자신을 훨씬 덜 보호하려 하고 더 많은 것을 보려고 노력한다. 킴벌리는 최악의 상황을 알고 있을 때 가장 안전하다고 느끼지만, 나를 포함한 대부분의 사람은 차라리 어느 정도 망각에 둘러싸여 있는 것이 더 안전하다고 느낀다.

그녀는 말의 위장된 모습에서 근본적인 우려를 끄집어내는 동시에 분석, 학습, 감정, 생생한 경험 등을 통해 상상력을 발휘하고 아이디어와 역사적 발전 사이의 더 깊은 연관성을 파악하는 능력을 갖추고 있다. 나는 그녀의 예를 통해 그러한 도약이 가능하다는 것을 신뢰하는 법을 깨우쳤고, 문학과 이론, 신문에 실린 사람들의 발언을 통해 그러한 도약에 감탄하는 법을 배웠다. 그리고 그녀 덕분에 부분적으로는 이질적이고 서로 연결되지 않아 보이는 것들을 종합하며 희곡을 쓸 수 있게 되었다.

사고 이후 킴벌리는 건강 문제로 어려움을 겪었고, 나는

그녀를 돕기 위해 고군분투하며 때로는 성공하고 때로는 실패했다. 때때로 그 행위의 도덕성에 의문을 품으면서도(동시에 글을 쓰기 위해서는 어쩔 수 없다고 생각하면서도) 킴벌리와 내가 겪은 일을 〈미국의 천사들〉을 쓰는 데 사용한 방식에 관해 이야기하는 것이 지적 부채를 인정하는 것보다 항상 더 쉬웠다. 사람들은 지적 계보보다는 사고와 그 여파에 더 관심이 있는 것 같았고, 연극을 만드는 일에서 감정적인 삶이 지적인 삶보다 우선시되며, 이 둘은 분리될 수 없는 것으로 여겨지는 것 같았다.

킴벌리는 자신의 상황을 잘 견디고 이겨 냈으며, 나는 그녀가 자기 경험을 표현하는 방식에서 소재를 얻어 희곡을 집필할 수 있었다. 하지만 〈미국의 천사들〉은 자서전이라기보다는 우리가 가진 지적 우정의 결과이며, 그녀는 내게 뮤즈가 아니라 선생님이고 편집자이자 조언자였다.

다른 극작가들은 나와 비슷한 관계나 부채를 가지고 있지 않을 것이다. 아니, 어쩌면 가지고 있을지도 모르겠다. 이자벨 드 쿠르티브롱과 휘트니 채드윅이 함께 편집한 창조적 파트너십에 관한 근사한 에세이 모음집 《중요한 다른 사람들 Significant Others》에서 기고자들은 예술가들, 가령 들로네 부부, 프리다 칼로와 디에고 리베라, 더실 해밋과 릴리언 헬먼, 재스퍼 존스와 로버트 라우션버그 같은 커플의 예술적 상호 의존의 건강한 버전과 건강하지 못한 버전을 모두 살펴본다. 이를 통해 편집자들은 '고독의 신화'에 강력한 타격을 가한다.

이 신화는 예술 작품에 대한 우리의 관점에 매우 중요하기 때문에 우리는 우리가 빚진 사람들에 관해 감히 말할 수 없다. 나는 오스카 유스티스를 희곡 작가(편집자) 때로는 나의

협력자라고 부른다. 하지만 협력자는 곧 공동 저자를 의미하고, 아무도 희곡 작가가 무슨 뜻인지 모른다. 그러나 〈미국의 천사들〉은 실제 오스카와의 대화와 상상으로 시작되었다. 미국 역사에 대한 낭만적이고 양면적인 사랑, 그리고 연극 중 한 캐릭터가 "어떤 종류의 급진적인 민주주의가 외부로 확산되어 성장하리란 전망"이라 일컬었던 우리의 믿음이 오스카와 내가 1부를 쓰기 전 1년 동안 논의한 내용이었다. 오스카는 발달 심리학자들이 말하는 '안전한 애착의 기반(킴벌리에게서 배운 구절이다)'의 형태로 지적으로나 정서적으로 나에게 도움을 주는 사람이다.

이 희곡은 내가 한 번도 만난 적 없는 작가들에게도 빚을 지고 있다. 아이러니하게도 해럴드 블룸은 올리비에 레볼트 달론느의 《유대인 사상에 대한 음악적 변주Musical Variations on Jewish Thought》를 소개하면서 '축복'을 뜻하는 히브리어 '더 많은 삶'을 번역했는데, 이 단어는 이후 '페레스트로이카'의 핵심이 되었다. 블룸은 또한 《영향력에 대한 불안The Anxiety of Influence》의 저자이기도 한데, 이 책은 서양 문학의 역사에 대한 오이디푸스화*를 고발한다. 나는 몇 년 전 처음 그 책을 읽고 내 안의 불안감을 무시하려고 노력했다. 최근 해럴드 블룸을 만날 기회가 있었으나 나는 '더 많은 삶'이 내 전유물이 되었다는 죄책감에 프로이트의 《토템과 터부Totem and Taboo》 속 부족민이 큰 칼을 든 아버지와의 만남을 피해 도망치듯 그와의 만남을 피했다(이후 나는 대본을 출판하며 블룸을 아이디어의 출처로 명기했다).

---

* 자본주의 속 공리주의를 준수하며 원래 창조적인 무의식을 도착적이고 억압적인 무의식으로 왜곡하는 과정.

물론 죄책감도 이 고백에 한몫을 한다. 그리고 나는 이 희곡을 만드는 데 도움을 준 사람들이 밝혀지길 바란다. 많은 중요한 이름을 언급하지 않았는데, 이 글이 감사 편지나 수상 소감처럼 들리기를 원치 않기 때문이다. 나는 훌륭한 동지들과 협력자들의 축복을 받았다. 우리는 함께 세계를 조직하려고 했고, 최소한 우리가 함께 향유하는 것에 대한 이해를 전달하려고 했다. 우리는 그것을 글에 반영하고 굴절시키고 비판하고, 그것의 야만성에 관해 슬퍼하며, 어둠 속에서 저항의 길, 평화의 주머니, 희망을 기대할 수 있는 곳을 분별하도록 서로를 돕고 있다.

　　결국은 마르크스가 옳았다. 가장 최소의 인간 단위는 하나가 아니라 둘이었다. 하나는 허구이다. 사회와 세계, 인간의 삶은 다수의 영혼 속에서 샘솟는다. 그리고 그것은 연극에서도 마찬가지이다.

## 어빙 오일

환경을 바꾸고 근본적으로 다른 행동과 존재 방식에 노출되면
창의력이 폭발할 수 있다. 다른 문화에 노출되면 우리 문화에
서 당연하게 여기던 것과는 극적으로 다른 방식으로 사는 게 어
떻게 가능한지 알 수 있다. 이러한 창의적인 만남을 통해 가능
성의 세계가 우리에게 열린다. 롱아일랜드 출신의 의사 어빙 오
일이 타라후마라 인디언들과의 만남을 통해 건강과 치유에 대
해 완전히 다른 관점을 갖게 된 흥미로운 이야기를 들려준다.

# 오디세이

동굴에 거주하는 멕시코 인디언들에게 2주간 의술을 베풀고 의료품을 나누어 주는 의료 봉사 단체 전단을 시기적으로 완벽한 때에 받았다. 전단이 2주간의 휴가를 내기로 결심한 날 도착했기 때문이다. 나는 그 봉사가 실제로 완전히 새롭고 전문적이며 개인적인 세계로 가는 여권이라는 사실을 당시에는 깨닫지 못했다!

멕시코 치와와주의 시소구이치는 시간 속의 섬이다. 어쩌면 '시간의 뒤틀림'이라는 표현이 더 정확할지도 모르겠다. 이 마을을 자주 찾는 사람들은 대부분 옥수수 농사를 짓는 농부들이다. 소를 몰아 나무 쟁기로 땅을 경작하고, 동굴에 살며, 모직 담요를 짜는 등 지난 3만 5000년 동안 변하지 않은 생활 방식을 고수하고 있다.

이들이 만나는 외부 세계는 약 400년간 원칙을 고수하는 보수적인 종교 단체인 예수회뿐이다. 예수회는 이들의 거주 구역에서 지역 병원과 진료소, 영화관, 수리점, 지역 학교 등을 운영한다.

이 기독교 여성들은 관습에 따라 세 가지로 나뉜다. '백인' 수녀들은 몸을 돌보는 데 헌신하고, 흰옷을 입은 수녀들

은 진료소를 운영하며 환자들을 간호하고, '흑인' 수녀들은 학교를 운영하며 사제와 함께 외딴곳의 인디언 공동체로 매주 선교를 떠난다. 이 마을에는 또한 '자주색' 여성들이 있는데, 바로 밝은 붉은색 옷을 입는 '영원한 흠숭 수녀회Sisters of Perpetual Adoration'의 수녀들이다. 속세를 버리고 전적으로 종교에 귀의해 모든 시간을 기도로 보내는 이들이다.

바로 이곳에 자격증도 없는 사람이 조종하는 단발 세스나 비행기에서 롱아일랜드 출신 의사들이 내렸다. 우리는 시소 구이치 시립 공항 역할을 하는 소목장에 거의 추락하듯 착륙했다. 그 순간 나는 내가 곧 죽으리라 확신했다. 어떤 의미에서 나는 정말 죽었고, 다시 태어났다.

롱아일랜드의 중산층 환자들을 돌보다가 동굴에 거주하는 타라후마라 인디언이 대부분인 멕시코의 외딴 산악 지역에서 의료 행위를 하는 것보다 더 큰 환경 변화를 일으키기는 어려울 터였다. 나는 집이 아니라 동굴로 왕진을 갔다. 이들은 자연 서식지의 가장 원시적인 조건에서 자신의 삶을 창조하는 인류였다.

서양 의학의 치료학은 크로마뇽인에게 전해지고 있었다. 이 사람들의 삶은 수천 년 동안 변하지 않았다. 많은 인디언이 다양한 원인으로 젊은 나이에 사망했지만, 생존자들은 우리가 깜짝 놀랄 만큼 장수했다.

지역 신부의 무전 메시지를 받은 다른 예수회 신부가 우리를 해발 3000미터 산에 위치한 한 마을로 안내했다. 그곳에서 우리는 나이를 알 수 없는 한 남성을 치료했고, 여든여덟 살 할머니의 안내를 받아 그녀의 어머니 집으로 향했다. 그녀의 어머니는 심부전으로 고통받고 있었으며, 디기탈리스[18세기 서양 의학에서 심장 질환 약으로 사용한 다년초 식물]를 섭취

하고 있었다. 더 중요한 것은 백일곱 살인 이 마을 어르신이 새로 온 '미국인' 의사를 만나고 싶어 했다는 점이다. 그녀는 우리에게 테킬라에 담긴 페이오티 싹을 보여 주며 "이걸 팔다리에 문지르면 통증이 사라지고 먹으면 환각이 사라진다"고 말했다.

이 원시인들이 보여 준 장수 외의 또 다른 특징은 바로 체력이었다. 젊은 타라후마라족이 즐겨 하는 스포츠는 볼라[끝에 쇳덩이가 달린 사냥용 올가미] 경기이다. 이 경기는 이틀 밤낮 엄청난 거리를 달리며 결승선까지 볼라를 이용해 나무 공을 옮기는 것이다. 참가자의 가족들은 음식과 물을 나르며 함께 달리는데, 밤에는 횃불을 들고 숲을 헤치며 선수들이 나무 공을 잘 볼 수 있도록 돕는다. 또 다른 예로, 한 아버지는 선교 병원에 있는 여섯 살짜리 아들을 방문하기 위해 매일 64 킬로미터를 걸었고, 집으로 돌아와 폐렴에 걸린 아내와 다른 네 자녀에게 페니실린을 투여했다.

이 사람들의 주관적인 삶의 경험(아침에 눈을 떴을 때부터 잠자리에 들 때까지 그들이 어떻게 느끼는지)은 내가 롱아일랜드의 파밍데일에서 보던 것과는 완전히 달랐다! 3만 5000 년의 진화는 이들의 삶을 바꾸는 데 거의 영향을 미치지 않은 것처럼 보였다.

그해 여름 타라후마라 사람들과의 만남은 파밍데일에서 온 의사의 인생이 바뀌는 결정적인 계기가 되었다. 그는 자아의 죽음을 겪었다. 부동산 소유자 협회, 벽돌집, 임신 소식을 알리는 전화 등을 모두 포기하고 나는 나의 이미지를 완전히 바꾸기로 결심했다. 즉 내 역할을 완전히 바꾸기로 결심한 것이다. (내가 '나'를 말할 때 나는 곧 '어빙'이라는 이름에 답한다. 나라는 사람의 성격을 흉내 내는 꼭두각시인 셈이

다.) 그리고 네 가지 사건이 나의 생활 방식을 변화시켰다.

## 허례허식 관통
## : 꼭두각시 역할 재평가

시소구이치 기지를 떠난 지 7시간 만에 운전자는 "야 이스 타모스(Ya estamos : 우리가 왔다)"라고 말하며 차량을 세웠다. 우리의 목적지였다. 승객에게 내리라고 손짓한 그는 제2차 세계 대전에서 사용하던 사륜구동 군 의무대 앰뷸런스에 장착된 사이렌을 울렸다. 아직도 굴러가는 게 신기할 정도인 앰뷸런스는 미국 전역의 의사들이 보내온 여러 상자의 다양한 제약 회사 샘플을 운반했다. 그 차에는 나 외에도 이비인후과 의사, 외과 의사, 그리고 파밍데일의 일반 개업의가 있었다.

사이렌 소리를 들은 환자들은 산비탈에 점점이 박힌 동굴 밖으로 조심스럽게 나왔다. 빨간 십자가가 그려진 하얀 가운을 입은 의사들이 탄 녹색 기계를 둘러싸고, 그들은 그리스 철학자 디모크리터스가 원자로 구성된 물리적 현실을 가정했을 때 쓰던 것 같은 미지의 언어로 운전기사와 가볍게 수다를 떨었다.

나는 그 자리에 서서 그들을 지켜보다가 문득 한 가지 생각을 떠올렸다. 과연 이 고대인들은 우리를 어떻게 볼까? 장식품을 없애고 문명사회의 얇은 겉옷을 벗으면 남는 것은 무엇인가? 집, 자동차, 의상, 그리고 태도 같은 외적인 것을 제외하면 의사의 핵심을 구성하는 것은 무엇일까?

나는 그날 오후를 파밍데일의 감기와 같은 증상인 콧물,

인후통, 그리고 다양한 불편함을 치료하며 보냈다. 그날의 의료 행위는 나의 질문에 아무런 대답도 주지 못했다. 하지만 그것은 내게 기쁨과 만족감을 주었고, 처음 의사가 되었을 때의 흥분을 떠올리게 했다. 그리고 그 행복하던 오후의 끝을 알리는 화려한 일몰을 보며, 나는 파밍데일에서 의사로서의 나의 경력이 끝났음을 깨달았다.

나는 생각했다.

'여기서 나는 중산층이 사는 교외의 의사가 아니야. 나는 진정한 의료인이야.'

아직도 여전히 의술을 펼치고 있지만, 나는 내가 발급받은 의사 면허증에 더 넓은 의미를 부여했다.

## 주님의 전달자인 의료인
### : 의사에게 새로운 관점이 생기다

"잠시 병원에 들르실 수 있습니까? 산모에게 문제가 좀 있습니다. 선생님께서 도와주실 수 있을 것 같아서요."

다른 동료들은 문명 세계로 돌아간 후였고, 나만 유일하게 남아 있었다. 나를 분만실로 안내한 원장 수녀는 다른 급한 일이 있다며 서둘러 떠났다.

분만대 위에는 갓 출산한 인디언 여성이 포대기에 싸여 누워 있고, 건강한 남자 아기는 요람에서 자고 있었다. 산모 곁에는 출산을 도운 멕시코 의대생이 무릎을 꿇은 채 있었다. 그의 뺨으로 눈물이 흘러내렸다. 조용히 기도하는 그의 몸이 천천히 앞뒤로 흔들렸다.

"은총이 가득하신 성모 마리아여, 도와주소서."

그는 수술실 천장을 애원하듯 올려다보며 몇 번이고 중얼거렸다. 산도에서 탯줄이 튀어나온 채 두려움에 떨며 눈을 크게 뜬 젊은 산모도 기도했다.

"주님, 오, 주님. 제발 저를 도와주세요."

생명이 위태로운 상황에 직면한 이 사람들은 내 환자들이 과학과 의사를 전적으로 신뢰하는 것처럼 마리아와 예수님에게 전적으로 의지했다.

"벌써 3시간이 지났는데도 태반이 안 나왔어요."

정신이 반쯤 나간 의대생이 내 존재를 눈치채며 말했다.

"태반이 나오지 않으면 산모는 죽습니다."

분만을 집도한 게 벌써 10년 전 일이었다. 나는 산모의 몸에 태반이 남아 있는 경우를 다뤄 본 적이 없다.

"자궁에 손을 넣어 꺼내셔야 해요. 저는 학생입니다, 선생님. 자궁벽이 너무 약한데 태반이 달라붙어 있어요. 조금이라도 상처가 나면 아마 과다 출혈로 사망할 겁니다. 태반이 조금이라도 남으면 그 안에서 썩어 패혈증이 생길 거예요. 저는 못 해요, 선생님. 제가 할 수 있는 조치가 아니에요."

그는 여전히 무릎을 꿇은 채 두 손을 꼭 잡고 흐느끼며 말했다.

그때 원장 수녀가 마취 마스크를 손에 들고 방으로 뛰어들어왔다.

"환자를 마취시킬 테니 태반을 꺼내세요!"

나의 망설임을 감지한 그녀가 외쳤다.

"환자는 주님의 뜻에 따라 살거나 죽을 겁니다. 선생님은 그저 이 마스크와 같은 주님의 도구일 뿐입니다."

겁에 잔뜩 질린 산모는 자비로운 망각 속으로 무너지며 속삭였다.

"주님, 제발 저를 살려 주세요. 제발 도와주세요."

나는 활짝 열린 자궁 입구로 살며시 손을 뻗었다. 내 손가락이 태반의 끄트머리를 건드렸다.

'이거다. 이게 틀림없다.'

나는 천천히, 섬세하게, 마치 태반에도 생명이 있는 듯 젤리처럼 흐물거리는 태반과 붓고 예민한 자궁벽에 손가락을 갖다 댔다.

10분 후 태반은 쟁반 위에 놓여 있었다. 의대생이 태반을 검사하고 파열되지 않았음을 확인했다. 그는 성모 마리아에게 진심으로 감사하며, 너무 벅찬 상황이었다는 듯 말없이 돌아서서 방을 나갔다. 가벼운 마취에서 깨어난 산모는 원장 수녀에게 뭐라고 속삭였고, 그녀가 나에게 통역을 해 주었다.

"자신을 살리기 위해 당신의 손가락을 빌리신 주님께 감사드린다네요."

## 죽음과 외다리 인디언
### : 저승사자와 싸운 의사, 그리고 패배

거대한 먼지구름과 함께 미친 듯이 경적을 울리며 소형 트럭이 요리조리 빠르게 우리를 향해 달려왔다. 멕시코시티에서 새로 온 외과 의사 헥터는 "시에스타* 시간이 끝나네요"라고 중얼거렸다. 그는 매일 오후면 200밀리리터짜리 오렌지 주스 두 병을 병 입구에 입술도 대지 않고 들이붓는 습관이 있었다. 그리고 곧장 낮잠을 자기 위해 책상 위에 이마를 대

---

* 더운 나라들에서 점심시간 무렵에 취하는 휴식이나 낮잠.

고 웅크렸다.

부르릉 하고 멈춘 트럭에서 기진맥진한 환자가 내렸다. 동료들의 부축을 받으며 고통으로 얼굴이 일그러진 스물네 살쯤 된 사내가 땅에 발을 디디자마자 그대로 의식을 잃고 고꾸라졌다. 그의 오른쪽 다리는 이미 무용지물이었는데, 지혈하기 위해 끈을 묶어 놓은 허벅지 앞쪽에 총알이 박혀 피가 흐르고 있었다.

"훌리오가 총을 청소하다가 실수로 쐈어요."

당황한 환자의 형이 말했다.

"사입구는 넙다리 동맥 바로 위입니다. 다리의 주요 동맥이 절단됐으면 괴사되기 전에 절단해야 해요."

적당한 수술실이 있는 시소구이치 종합 병원으로 가는 중에 헥터가 중얼거렸다.

"차라리 죽는 게 나아요."

수술을 준비하던 원장 수녀가 힘없이 속삭였다.

우리는 훌리오의 다리를 절단한 뒤 이웃과 친척들로부터 채혈한 5리터 정도의 혈액을 수혈하고 정맥 주사로 그의 혈액 순환을 도우며 항생제를 대량 투여했다. 하지만 아무 소용이 없었다. 환자는 끝내 의식을 회복하지 못했다.

"주님은 자비로우셨어요."

원장 수녀가 성호를 그으며 말했다.

파밍데일에서 온 의사가 녹색 수술 가운을 벗고 나오면서 "왜 그런 말씀을 하세요?"라고 물었다.

하얀 옷을 입은 수녀는 "외다리 인디언이 되는 건 엄청난 고통이에요"라고 말했다.

"훌리오를 살리기 위해 애쓰신 마음은 안타깝지만, 선생님의 두려움도 볼 수 있었어요. 선생님은 죽음이 훌리오의

적이고 당신의 적인 것처럼 싸우셨죠. 죽음은 선생님과 마찬가지로 신의 뜻을 섬기는 도구에 불과해요."

"나는 사람의 생명을 지키겠다고 맹세했어요, 수녀님."

"그렇다고 죽음에 맞서 싸워야 한다는 뜻은 아니랍니다, 선생님."

## 치유 물약과 페니실린 알약
### : 의사가 인디언 의식에서 느낀 것

내 경력에 영향을 미친 네 번째 사건은 다음 해 유카탄의 마야인들과 비슷한 작업 기간에 발생했다. 이 사람들은 타라후마라족보다 더 진보된 문명 상태에서 살았고, 멕시코 중부의 인디언들이 그런 것처럼 토착적인 치유 의식에 의존했다. 초물라의 작은 정부 진료소에서 나는 한 멕시코 의사를 만났다. 내가 의료 장비를 보여 달라고 하자 그는 미소를 지으며 방치 상태로 있는 현대적인 치료실을 보여 주었다. 일부 장비는 녹이 슬어 있었다.

"사용하지 않는 도구를 보수할 필요가 없으니까요. 인디언들은 여기서 치료받지 않습니다. 그들은 멕시코 정부의 존재도 거의 인정하지 않아요. 저를 필요로 하지 않습니다. 인디언 치료사들이 훨씬 더 효과적이니까요. 그들의 방식이 더 나아요. 제 치료는 필요가 없습니다."

20세기 의학과 고대 마야 의학 중 하나를 자유롭게 선택할 기회가 주어졌을 때 후자를 택한 사람들이 있었다. 서양에서 교육받은 그 의사는 두 시스템을 모두 직접 배웠고, 같은 선택을 했다.

"나름의 타협이 있습니다. 의사는 때로 치료사의 물약에 페니실린 가루를 넣기도 합니다. 솔직히 치료 효과에 어떤 차이가 있다고 단언하긴 힘들지만요."

이 두 가지 치료 방법과 그 효과를 비교하는 것은 나에게 큰 깨달음을 주었다. 현대 미국 의사를 찾아가서 진찰을 받으면 엑스레이, 혈액 검사, 의료 도구를 이용한 신체검사로 구성된 의식을 진행한다. 검사가 끝나면 의사는 "궤양이 있습니다"라고 진단을 내린다. 그런 다음 위 내벽의 궤양 부위를 자세히 설명하며 계속해서 산성을 섭취하면 궤양이 심해진다고 설명한다. 혈관이 잠식돼 출혈을 일으키거나 위에 천공이 생겨 즉각적인 수술이 필요할 수도 있음을 3차원 모형을 통해 설명하기도 한다.

진단을 내리고 치료 과정을 설명한 의사는 관행에 따른 치료 프로그램을 추천한다. 실패해 환자의 병이 악화되거나 사망하더라도 의사는 진료비를 받고 환자에 대한 책임을 다했다는 사실에 만족해한다. 반면에 환자는 무엇이 병세를 촉발했는지, 혹은 강제적으로 얻은 진단과 치료 방식을 어떻게 변경해야 하는지 알지 못한다. 의사는 곧 닥칠 재난에 대한 명확한 그림을 갖고 그것을 걱정하며 구체적으로 어떻게 해야 하는지를 부추긴다.

나는 의대에서 내가 할 수 있는 것은 치유가 가능한 조건을 만드는 것뿐이라는 가르침을 받았고, 수련의 때도 그렇게 실습을 했다. 그러나 인디언 치료사는 자신을 우주 치유 에너지의 통로로 여긴다. 결국 몸은 스스로를 치유하는 힘이 있으며, 자기 회복의 메커니즘을 갖고 있다. 그러기 위해 어떤 종류의 의식이 필요하다. 이들은 의식을 통해 종교적 또는 마법적인 힘을 전달하는 반면, 현대의 의사는 다소 공식

화된 검사와 진단 및 치료를 통해 치유를 시작한다. 두 경우 모두 환자는 정보를 받아 처리한 뒤 의식을 진실로 받아들이거나 거부한다. 어떤 환자들은 오직 적절한 약초만이 치유될 수 있다고 믿는 반면, 다른 환자들은 알약을 어린아이처럼 믿는다. 또 어떤 환자는 특정한 요가 자세에 숙달하거나 기도문을 반복하면 치료가 이루어진다고 주장한다. 무엇을 믿든 그것이 치료를 촉진시킬 수 있다.

최근 윌리엄 크로거 박사는 다음과 같은 예측을 했다.

"관절염, 천식, 신경증, 그리고 암은 정복될 것이다. 침술의 성지를 찾아가 목발과 지팡이를 던져 버린 그들을 치료하는 것은 신성한 바위가 아니라 내면의 믿음이다."

환자가 현실로 받아들이는 모든 의식을 '침술'이라는 단어로 대체할 수 있다.

따라서 이러한 내적 믿음은 치료사가 사용하는 의식과 관계없이 어떤 치유 과정에서든 중요한 요소일 수 있다. 20년 동안 가정의학과 의사로 활동하며 나는 치료에 필수적인 두 가지 요소를 알게 되었다. 의사는 자신의 치료 시스템이나 의식에 대해 전적으로 자신감을 가져야 하며, 환자는 의사가 치료법을 잘 알고 있다는 점을 믿어야 한다는 사실이다. 이러한 내적 믿음의 어느 한쪽이 결여되면 치료에 부정적인 영향을 미친다.

## N. 스콧 모머데이

미국 작가인 조지프 브루차크가 진행한 이 인터뷰에서 소설가이자 시인인 N. 스콧 모머데이는 자기가 쓴 글의 맥락에서 아메리칸 인디언 문화의 본질과 그 관련성에 관해 이야기한다. 그는 대부분의 서양 문학 담론과는 근본적으로 다른 관점에서 자연, 풍경, 단어, 그리고 꿈에 관해 언급한다. 연속성, 그리고 땅과 전통의 중요성은 그의 작품에서 중요한 역할을 하며, 그는 이러한 관행을 과거에서 벗어나 새로운 미지의 영역으로 이동하고자 하는 유럽계 미국인의 경향과 비교한다.

# 언어의 마법

브루차크 : 다른 나라에서 작업하는 것이 작가님의 글쓰기에 영향을 미쳤습니까?

모머데이 : 그런 것 같습니다. 그런데 정확히 어떻게 설명해야 할지 모르겠군요. 다른 나라에 가면 글을 써야 한다는 충동이 크게 일고, 그게 저를 놀라게 합니다. 좀처럼 예상할 수 없던 일입니다. 그곳에 도착해 한동안 머물면서 고립감과 고국과의 거리감을 이해하게 되면 왠지 모르게 창조적인 충동이 일어 생각보다 훨씬 더 많은 분량의 글을 쓰게 됩니다. 소련에서 보고 느낀 것들에 관해서도 썼죠. 〈크라스노프레스넨스카야역Krasnopresnenskaya Station〉이 그 예입니다. 〈밤의 거리 어딘가에서Anywhere is a Street into the Night〉라는 시는 바로 그 거리에 대한 제 느낌을 표현한 것입니다. 하지만 동시에 제 고향인 남서부에 관한 글도 쓰게 됩니다. 일종의 향수병을 치료하기 위해서였을까요? 예를 들어 조지아 오키프에게 헌정한 〈아비키우에서 본 대지의 형태Forms of the Earth at Abiquiu〉를 그곳에서 썼는데, 이 시는 남서부를 떠올리게 하지 않습니까?

브루차크 : 남서부 풍경이 시에 자주 등장하는데, 고향의

풍경을 어떻게 정의하시나요? 남서부의 어떤 면이 작가님에게 중요합니까? 남서부에서의 삶의 질은…….

모머데이 : 글쎄, 개인적으로 알고 있는 그 어떤 것보다 훨씬 더 영적인 풍경이라고 생각합니다. 그리고 단순히 객관적으로 봐도 그냥 아름다운 곳이죠. 아시다시피 그 풍경은 색감이 다채롭습니다. 저는 뉴멕시코와 애리조나의 풍경에 드리우는 빛에 항상 큰 감동을 받았습니다.

브루차크 : 네, 작품에서 분명히 드러나죠.

모머데이 : 그리고 저는 진정으로 그 풍경을 아는 사람들이 그곳에 살고 있다고 생각합니다. 예를 들어 남서부의 인디언, 푸에블로족, 그리고 제 출신인 나바호족 등은 그저 그 땅에 사는 것이 아니라 그 땅에 의미를 두고 살고 있습니다. 그게 저한테는 매우 중요합니다. 저는 땅에 대한 소속감을 최대한 상기하며 사는 편입니다.

브루차크 : 소속감에 대한 개념 또한 중요하다고 생각하는데요. 〈이름들In The Names〉이나 다른 시를 보면 작가님은 우리에게 거리나 소외의 가능성을 드러냅니다. 하지만 저는 작가님의 소외감이 어디서 기인했는지 잘 모르겠습니다. 오히려 다른 방향으로, 일종의 해결을 향한 움직임이 보입니다. 제가 보는 시각이 맞나요?

모머데이 : 그렇다고 생각합니다.

브루차크 : 왜 그럴까요? 예를 들어 작가님이 세상을 개인과 분리된 것으로 보는 '현대인'인 실존주의자가 아닌 이유는 무엇인가요?

모머데이 : 글쎄요. 저는 제 경험의 산물입니다. 제가 본 것과 세상에 대해 알고 있는 것의 산물이죠. 그리고 저는 매우 운이 좋은 환경에서 자랐습니다. 제 경험에 비추어 볼 때 저

는 제가 인식한 것을 신뢰하며, 인간과 풍경을 분리하는 것은 타당하지 않다고 생각합니다. 아, 소외의 개념이 매우 널리 퍼져 있다는 사실은 알고 있습니다. 어떤 의미에서는 꽤 암묵적인 관점이죠. 하지만 그건 인간과 이 땅의 관계를 보는 매우 불행하고 잘못된 관점이라고 생각합니다. 그리고 소외, 분리, 고립에 대한 확신은 우리 시대의 큰 고통 중 하나이죠. 이는 인디언들의 고민이기도 합니다. 하지만 인디언이 향유하는 문화에서는 소외감에 대한 상당한 거부감이 있기 때문에 이 관점이 인디언들에게 자리 잡힐 가능성은 작다고 생각합니다. 인디언의 전체적인 세계관은 우주의 조화 원리에 기초하고 있습니다. 그건 건드릴 수 없는 절대적인 가치입니다.

브루차크 : 작가님은 산문과 시를 엄격하게 구별하십니까?

모머데이 : 산문과 시를 정의하자면 그렇다고 할 수 있습니다. 산문과 시는 특정한 방식으로 표현됩니다. 시를 정의하기는 어렵습니다. 시는 운문으로 구성된 인간의 조건에 관한 진술입니다. 물론 이 정의는 제가 만든 것이 아닙니다. 몇 년 전 수업 시간에 들은 말을 반복하고 있는 것 같습니다. 그 정교함 속에서 '운문으로 구성된'이라는 말은 결국 시의 개념을 정립하고 차별화하는 문제입니다.

브루차크 : 레슬리 실코의 《의식Ceremony》과 같은 많은 아메리칸 인디언 작가의 작품에서 산문이 갑자기 운문으로 보이기도 합니다. 아메리칸 인디언 출신의 다른 많은 작가에게서도 그 구분이 모호하지는 않더라도 운문과 산문 사이를 자유롭게 오가는 것을 볼 수 있습니다. 당신의 작품에서도 알 수 있어요……. 《새벽으로 만든 집House Made of Dawn》이나 특히 《비 오는 산으로 가는 길The Way to Rainy Mountain》과

같은 작품 속 산문만 봐도 그렇습니다. 산문이 시처럼 읽히거든요. 제가 해석한 것이 맞을까요? 왜 작가님이나 다른 아메리칸 인디언 산문 작가들 작품은 이러한 해석이 가능할까요?

모머데이 : 어려운 질문입니다만, 저도 생각해 본 적이 있습니다. 《비 오는 산으로 가는 길》에 나오는 산문은 제가 전에 말한 바로 그 서정적인 산문, 즉 이른바 산문시입니다. 아메리칸 인디언들의 구전 전통은 본질적으로 특징적이고, 명백한 시의 형태를 띠고 있습니다. 저는 많은 인디언 작가가 자신들의 전통에 대한 경의와 필요에 의해 일종의 시적 표현에 의존하고 있으며, 그렇게 할 권리와 이유가 있다고 생각합니다.

브루차크 : 저는 특정한 주제들이 작가님 작품에서 반복적으로 나타나는 것을 발견했습니다. 어떻게 생각하시나요? 의도하신 건가요, 아니면 무의식적인 건가요?

모머데이 : 제 글 대부분은 땅과 인간의 관계에 대한 문제를 다룹니다. 제가 흥미를 느낀 또 다른 주제는 인간과 인간의 과거, 그리고 유산과의 관계입니다. 저는 남서부의 보호 구역에서 자랐고, 전통적인 삶에 깊이 얽혀 있는 사람들을 보았습니다. 제가 보기에 그들은 현대 세계에서 놓치고 있는 어떤 힘과 아름다움을 가지고 있었습니다. 저는 제 글을 통해 그들을 칭송하고 싶었습니다.

브루차크 : 하지만 스스로를 사라져 가는 무언가를 보존하는 사람이라고 생각하지는 않으십니다. 그렇죠? 인디언 출신이 아닌 작가들이 인디언의 방식으로 글을 쓴 작품도 많습니다. 인류학자들에게 국한된 것만은 아니고, 세기 초 몇몇 작가도 그랬죠. 그런 작가들은 스스로를 칭송하는 동시에 보존

하는 것이라고 생각했습니다. 마치 사라져 가는 유산을 보존하듯이요. 하지만 저는 그게 작가님의 글쓰기 특징이라고 보지는 않습니다.

모머데이 : 저도 그렇다고 말하지는 않을 겁니다. 물론 이 문제에는 보존과 관련된 측면, 즉 모든 것이 지나가고 있다는 인식과 관련된 측면이 있습니다. 저는 이것을 매우 예리하게 느낍니다. 하지만 저는 유물과 유산을 보존하는 것에 대해 걱정하지 않습니다. 제가 어릴 때 알고 있던 세상과 표면적으로만 바뀌었습니다. 뭐가 어떻게 바뀌었는지도 설명할 수 있죠. 저는 열두 살 때부터 몇 년간 뉴멕시코의 제메스 푸에블로에서 살았습니다. 그곳에서 지금은 볼 수 없는 것들을 보았습니다. 그중 몇몇은 〈이름들〉에 쓰기도 했습니다. 어느 날 비포장도로를 바라보다가 덮개를 씌운 마차들의 끝없는 행렬을 본 기억이 납니다. 1946년 11월 12일에 매년 열리는 제메스 축제를 찾아온 토레온의 나바호족이었습니다. 잊을 수 없는 광경이었죠. 하지만 다음 해에는 많은 게 바뀌었습니다. 방문한 마차가 줄어들었고, 픽업트럭이 좀 섞였죠. 그다음 해에는 트럭보다는 여전히 마차가 더 많았지만, 그 이듬해에 마차는 한 대도 없었습니다. 그리고 나중에 돌이켜 보니 제가 정말 알맞은 시기에 그곳에 있었고, 다시는 볼 수 없는 것들을 보며 자랐다는 생각에 신께 감사했습니다. 하지만 저에게 상실감은 모든 연령대에 걸쳐 그 축제를 알리고 모든 사람의 상상 속에 남아 있는 정신보다 덜 중요하다고 생각합니다.

브루차크 : 좋은 예시를 주셨네요. 작가님이 보시기에 언어는 마법의 힘을 갖고 있습니까?

모머데이 : 네, 당연히 그렇습니다.

브루차크 : 어째서 그렇습니까?

모머데이 : 글쎄요. 언어는 확실히 우리가 아는 것 이상으로 강력하고 아름답습니다. 저는 언어는 본질적으로 강력하다고 믿습니다. 그리고 거기에는 마법의 힘이 서려 있습니다. 언어는 무에서 나와 실체를 가집니다. 상상 속에서 창조되고 인간의 목소리로부터 생명을 부여받죠. 아시다시피 우리는 언어가 가진 마법의 힘을 믿었습니다. 우리 모두에 관한 이야기를 하는 겁니다. 인종적 배경과 상관없이 말이죠. 목소리의 순수한 힘으로 땅에서 씨앗이 나오도록 밭에 주문을 걸었다는 앵글로색슨인의 언어도 하나의 예가 될 수 있습니다. 그들은 언어의 효능을 절대적으로 믿었죠. 그들의 믿음은 요즘은 대체로 사라졌습니다. 하지만 전 세계의 시인과 가수에게는 남아 있죠. 이제 우리는 언어로 무엇을 더 할 수 있는지 모릅니다. 하지만 우리 중에 그 힘을 발견하려는 사람들이 남아 있는 한 문학은 안전할 겁니다. 문학은 인간이 갖는 가장 높은 수준의 가치로 남을 겁니다.

브루차크 : 시인과 가수를 언급하시네요. 둘은 서로 관련이 있을까요, 아니면 무관할까요?

모머데이 : 같다고 생각합니다. 시인은 전통적이고 규정된 형식에 따라 자신의 표현을 구성하는 데 관심이 있습니다. 가수 역시 엄격한 규칙에 따라 표현을 구성하지만, 전반적으로 언어의 가장 근본적이고 창조적인 가능성보다는 형식에 덜 신경 쓰는 종교적인 존재입니다. 굳이 따지자면 아메리칸 인디언은 이 중 두 번째에 속합니다. 물론 이런 식의 구분은 조금 더 구체적인 설명이 필요하지만, 여기서는 생략하겠습니다.

브루차크 : 인디언 시인 중 아직도 가수인 사람들이 있다고

생각하시나요? 반대의 경우도요.

모머데이 : 네, 그렇습니다…….

브루차크 : 이번에는 꿈에 관한 생각을 여쭤보겠습니다
……. 꿈이란 무엇일까요?

모머데이 : 그래요. 꿈이 뭘까요? 답이 있던 적이 있나요?
꿈에 대해 우리가 모르는 것이 너무 많습니다. 꿈은 인생에
서 예언이자 의미인 무언가입니다. 하지만 제가 알기로는 아
무도 인간의 꿈이 어떻게 작동하는지 모릅니다. 저도 강력한
꿈을 가지고 있고, 그 꿈이 제가 누구인지, 무엇을 하는지를
결정한다고 믿습니다. 하지만 잘 모르겠어요. 어쩌면 그래야
만 하기 때문에 꿈이 있는 건 아닐까요. 그 신비가 꿈의 필수
조건일 수도 있죠.

브루차크 : '위대한 신비the great mystery'라는 용어는 몇몇
사람이 창조주나 다른 삶에서 인간을 능가하는 생명력을 묘
사하는 데 사용합니다만, 제가 느끼기에는 인디언들이 꿰뚫
고 싶어 하는 신비는 아닙니다. 오히려 '무엇인지' 알고 싶어
하지 않고 신비 속에 살고 싶어 한다는 생각도 듭니다. 서양
의 사물에 대한 접근법에 역행하는 것처럼 보이고요. 왜냐하
면 앵글로색슨인은 항상 알고자 하는 접근법을 갖고 있으니
까요.

모머데이 : 네, 저도 모르겠습니다.

브루차크 : 서양 문화권, 그중에서도 영국과 미국의 인디언
관점의 대비죠. 문학을 통해 이런 관점에 관한 이야기를 나
누고, 작가님이 생각하는 두 문학의 차이를 듣고 싶습니다.
가령 문학이 무엇인지에 관한 인디언과 앵글로색슨인 사이
의 견해 차이처럼요. 물론 저는 단순히 전통적인 의미의 인
디언만 언급한 건 아닙니다. 가령 20세기에 태어나 아직도

인디언으로서 글을 쓰고 있는 사람을 예로 들어 보죠. 인디언이 아닌 작가와 비교해서요.

　　모머데이 : 둘 사이에는 단 하나의 실질적인 차이가 있다고 생각합니다. 인디언들에게는 매우 풍부한 정신적 경험이라는 이점이 있습니다. 물론 일부 인디언 출신이 아닌 작가들에게서도 이런 면이 보이긴 합니다. 하지만 오늘날의 비인디언 작가들은 인디언과 같은 유산을 가지고 있지 않다는 점에서 문화적으로 박탈감을 느끼고 있다고 생각합니다. 제가 가르치는 학생들이 종종 "조부모님에 대해 더 잘 알았으면 좋겠어요. 제 조상이 어디서 왔고 무엇을 했는지 더 알고 싶어요"라는 이야기를 할 때가 있습니다. 저는 학생들의 의견에 동의합니다. 그리고 인디언 출신 작가들은 그 장점을 활용해야 한다고 생각합니다. 이 주제는 당연히 세계에 대한 문화적 투자여야 합니다. 독특하고 완전한 경험이며, 그 자체로 훌륭한 주제입니다.

　　브루차크 : 많은 아메리칸 인디언 작가가 중점적으로 생각하는 것은 다양한 것들의 지속과 생존입니다. 작가님은 본인 작품이 어떤 전통을 이어 간다고 생각하십니까?

　　모머데이 : 저는 제 작품이 아메리칸 인디언의 구전 전통에서 비롯되었다고 생각하며, 그 전통을 유지하고 계승한다고 생각합니다. 그 반대의 경우도 마찬가지죠. 그리고 제 글은 그 일부일 뿐입니다. 저는 여러 권의 책을 썼지만 제게는 모두 같은 이야기의 일부입니다. 그리고 포크너가 훨씬 더 분명한 방식으로 그랬듯이 반복하는 것을 좋아합니다. 제 목적은 오래전에 시작한 일을 계속 이어 가는 것인데, 끝이 나지 않을 듯합니다.

　　브루차크 : 그게 제가 하려던 질문입니다. 먼저 말씀해 주

셔서 기쁘네요. 《새벽으로 만든 집》에 카이오와족 캐릭터가 설교하는 장면이 있습니다. 어떤 면에서는 별로 호감 가는 인물이 아닙니다만, 같은 주제가 《비 오는 산으로 가는 길》에도 등장하죠. 제 생각에는 그게 작가님의 관점 같습니다. 〈호박 춤꾼The Gourd Dancer〉에서도 비슷한 목소리가 연속되고, 〈이름들〉에서도 반복됩니다. 어떤 사람들은 "모머데이 작품은 계속해서 같은 주제를 다루는데, 혹시 새로운 주제가 없는 건 아닐까?" 하는 의견을 내기도 합니다만, 저는 이게 작가님의 의식이라는 생각이 듭니다.

**모머데이** : 아, 맞습니다. 전 주제를 바꿀 생각이 없습니다. 오히려 작품이 계속될수록 같은 주제를 어떻게 전달해야 하나 고민합니다. 즉 같은 주제를 유지하면서 다른 언어로 계속해서 더 멀리 나아가는 법을 고민한다는 뜻이죠.

**브루차크** : 어떤 전통적인 노래나 이야기는 각각 새로운 형태로 반복됩니다. 그리고 그렇게 조금씩 멀리 나아가죠. 그게 작가님의 작품 구조일까요?

**모머데이** : 네, 정말 그렇습니다. 그리고 저는 그것이 주제와 작품을 진행하는 좋은 방법이라고 생각합니다. 제게는 중요한 전통의 연속성을 지키는 길입니다.

**브루차크** : 아메리칸 인디언의 전통과 연결될 일상생활 속 예시가 있을까요?

**모머데이** : 음, 저는 제가 인디언이라는 확신이 있습니다. 저 자신이 인디언이라고 생각하고, 이 생각은 꽤 확고합니다. 아버지 성함은 후안-토아, 할아버지 성함은 맘메다티, 증조할아버지 성함은 기파호였습니다. 제가 어떻게 인디언이 아닐 수 있겠습니까. 저는 카이오와족의 호박 춤 협회 회원입니다. 그리고 일정이 되면 협회의 연례 모임에도 늘 참석

합니다. 제게는 중요한 일이죠. 이 모임은 제게 가장 깊은 의미를 지니고 있으며, 흥분과 회복으로 가득 찬 일입니다. 남서부로 돌아온 이후 저는 지난 20년간 캘리포니아에서 방황하며 느낀 것보다 인디언 문화 속에서 훨씬 더 새롭고 강한 유대감을 느낍니다. 그리고 제겐 이제 자식들이 있죠. 제 아이들은 정말 기쁘게도, 인디언 문화에 소속감을 느끼고 큰 관심이 있습니다. 그러므로 인디언 전통은 아이들뿐만 아니라 제게도 또 다른 연결 고리입니다. 물론 인디언 친척들도 아직 살아 계시고요. 저는 작년에 저와 카이오와족을 연결해 주던 가장 가까운 관계인 아버지를 잃었습니다. 하지만 아직도 저를 지탱해 주는 다른 가족들이 있습니다. 연락도 계속 주고받고 있고요.

브루차크 : 작가님의 시 〈호박 춤꾼〉에 관해 이야기해 볼까요? 할아버지에게 바친 시라는 건 압니다만, 여기서 호박 춤꾼은 동시에 작가님을 가리키는 것 같습니다.

모머데이 : 아, 그래요. 맞습니다. 또다시 연속성이죠. 시에서 말 한 마리를 건네주는 부분이 바로 그 주제를 암시합니다. 물론 저는 그곳에 없었죠. 하지만 실제 일어난 일입니다. 당시 아버지는 고작 여덟 살이었지만 살아 있던 내내 그 기억을 잊지 않으셨죠. 그리고 같은 나이에 그 추억을 흡수해서 이제 그건 저의 기억이기도 합니다. 이것이 인디언들이 향유하는 인식의 가장 중요한 연속성입니다. 이건 불멸과 같습니다. 아니면 적어도 불멸에 가까운 무언가입니다. 비록 인디언들이 불멸이라는 이름을 붙이지는 않겠지만요. 카이오와족은 '아케아데(Akeahde : 야영을 하고 있었다)'라고 표현했을 겁니다. 불멸과 같은 개념의 표현입니다.

브루차크 : 몇몇 미국 작가는 작가님을 월트 휘트먼과 가

장 비슷하다고 말합니다. 휘트먼은 생을 통틀어 《풀잎Leaves of Grass》이라는 작품집 하나를 남겼지만, 그 작품집은 계속해서 발전했습니다. 바인 델로리아와 기어리 홉슨은 아메리칸 인디언과 그들의 문학 작품 출판에 대한 관심이 줄어들고 있다고 지적했습니다(기어리는 《뉴 아메리카 매거진 New America Magazine》의 기사에서, 바인은 《선 트랙스Sun Tracks》와의 인터뷰에서). 그리고 아시다시피 다시 맥니클은 1930년대 후반 어느 시점 출판을 중단했다가 1970년대 후반 사망 직전에야 작품을 재출판했습니다. 같은 시기 찰스 이스트먼보다 20년 전에는 루서 스탠딩 베어가 있었죠. 작가님은 아메리칸 인디언 문학에 이런 종류의 부흥기 순환이 다시 일어나리라 보십니까, 아니면 현재 아메리칸 인디언 작가의 급증과 그들의 문학에 대한 관심에 뭔가 다른 것이 있다고 보십니까?

모머데이 : 그 질문에 대한 답은 정말 모르겠습니다. 음, 주기가 있으리라 생각합니다. 아메리칸 인디언들의 문학과 인기는 언젠가는 지나갈 것이고, 시간이 흐르면 또다시 관심을 받으며 계속해서 돌고 돌 것 같습니다. 그게 출판계의 본질이기도 합니다. 그렇지 않습니까? 전 별로 걱정되지 않습니다. 아메리칸 인디언은 미국의 땅과 꿈, 그리고 운명에 없어서는 안 될 존재입니다. 그게 중요합니다. 항상 그랬고, 앞으로도 미국 상상력의 중심이 되고 미국 문학의 중심이 될 겁니다. 우리 문학은 인디언 없이는 존재할 수 없습니다.

브루차크 : 이번에도 다르지 않을 것으로 생각합니다. 글을 읽고 쓸 줄 아는 인디언이 점점 늘어나고 있기 때문이죠. 또 인디언이 아닌 작가들과는 반대로 인디언 문학을 사랑하는 고정 독자층이 있지 않습니까?

**모머데이** : 그것도 맞는 말이긴 합니다.

**브루차크** : 현대의 아메리칸 인디언 시가 문학의 세계나 세계 전체에 끼치는 영향력은 무엇일까요?

**모머데이** : 음, 우선 그 자체가 합법적이고 예술적인 표현이라고 생각합니다. 제 목소리가 있습니다. 제 목소리는 세상의 무자비한 움직임에서 발생하는 지성에서 나옵니다. 제 말과 글의 형식에는 디자인과 상징이 있습니다. 그 자체로 주목할 만한 것이죠. 또 하나, 제게는 앞서 언급한 관점이 있습니다. 저는 인디언들이 물리적인 세계와 땅을 영적인 실체로 이해하고 있다고 봅니다. 인디언이 아닌 대중에게 우리의 관점과 인식을 널리 드러내는 것만으로도 큰 장점이 되리라 생각합니다.

# 27

## 브라이언 이노

브라이언 이노는 일반적으로 분리된 세계 사이에 다리를 놓아 다양한 문화의 사람들을 하나로 모으는 세계 음악의 역할과 음악적 교류의 잠재력을 논한다. 이노는 음악을 이해하는 방식에 몇 가지 변화가 있었으며 모든 문화, 즉 '고급' 문화와 '저급' 문화, '우리'와 '그들', 그리고 '서양'과 '비(非)서구권'의 차이가 어떻게 무너지고 있는지를 언급한다. 이는 이미 확립된 서양의 기준에 근거한 것이 아니라, 새로운 기준에 의해 결정되는 다른 소리와 다른 세계에 대한 새로운 개방성과 공감의 가능성이라 본다. 여기에는 다양한 형태의 음악이 우리에게 영향을 미치는 방식과 전 세계 음악의 근원에 대한 고민도 포함된다.

# 왜 월드 뮤직*인가?

지난 10년간 '월드 뮤직'에 대한 관심이 급증했다. 그 기술적 이유는 사람들이 이전에는 참여할 수 없던 다른 문화의 음악에 쉽고 폭넓게 참여할 음반이 출시되었기 때문이다. 그러나 사실 1940년대부터 1950년대를 지나며 '소수 민족' 음악이 유행한 이후로 오래전부터 이런 형태는 진행형이었다. 그럼에도 소수의 전문가 이상의 관심을 끈 것은 비교적 최근의 일이다.

이 새롭고 광범위한 인기는 단순히 기술력이 아닌 다른 것에서 비롯된다고 본다. 이러한 요인 중 하나는 더 이상 '언어 장벽'을 신경 쓰지 않고 음악을 들을 수 있는 사람들의 능력 향상이다. 과거에 '소수 민족' 음악이 대중화될 수 없던 주요한 이유로 손꼽히던 언어 장벽이 무너진 것이다. 이제는 말리의 싱어송라이터인 살리프 케이타가 아랍어로, 세네갈의 싱어송라이터인 유수 은두르가 세네갈의 공용어인 프랑스어 대신 월로프어족의 언어인 월로프어로, 러시아 밴드 즈부키

---

* World Music : 사전적 의미로는 '세계의 음악'을 뜻하지만, 실제로는 미국과 영국의 주류 팝 음악을 제외한 제3세계 음악으로 통용된다.

무가 러시아어로 노래를 불러도 아무도 개의치 않는다. 이는 아마도 사람들이 가사를 음미하기보다는 노래 그 자체를 듣는다는 의미일 것이다. 또 세계의 작곡가들과 음악가들이 예전만큼 언어에 의존하지 않는 새로운 형태의 음악을 만들고 있다는 의미이기도 할 것이다.

그러나 아마도 더 중요한 이유는 '우리와 우리의 가치가 세계의 중심이고, 표준이며, 중심 그 자체이다. 우리와 다른 모든 사람은 정상 궤도의 일탈이다'라고 생각하던 서구권 세계관이 붕괴되었기 때문일 것이다. 물론 이러한 관점은 다른 음악을 기껏해야 호기심을 자극하는 이국적인 음악으로, 최악의 경우 사람들이 서로에 관해 생각하는 모든 불쾌한 것의 증거로 간주하게 만들 수 있다. 그리고 이 '우리와 그들'의 구분 안에 또 다른 부분이 있다. 우리 것은 고전 전통이라 불렸고, 역사책을 쓴 사람들이 좋아하는 표현인 '고급 음악'이며, 세상 모든 사람이 우리 것을 좋아한다고 했다. 또한 혁신은 항상 위에서 아래로 작용한다고 주장했다. 즉 위대한 작곡가들의 순수한 아이디어가 타락하면 대중음악으로 흘러가고, 따라서 대중음악은 필연적으로 희석된, 비교적 덜 '가치 있고', '오래 지속되는' 형태라고 본 것이다. 가령 촌스러운 민속 무용에서 차용한 음악을 작곡한 헝가리의 작곡가 졸탄 코다이나 벨러 버르토크처럼 때로는 이러한 흐름이 역전될지도 모른다는 인식이 있었으나, 시간이 지나면 위대한 작곡가의 손에서 민속 문화의 원재료도 향상되고 고상해지리라 가정했다.

이런 종류의 구별은 우리에게 공감의 한계를 알려 주기 때문에 흥미롭다. 만약 우리가 정말로 다른 누군가를 깊이 감동시키는 음악에 대해 아무런 감흥이 없다면, 이는 그들의

정신 일부가 우리에게는 통하지 않는다는 의미일 것이다. 그 점이 얼마나 중요할까? 이런 의미에서 음악은 과연 무엇을 상징할까?

이렇게 한번 생각해 보자. 예를 들어 서아프리카 음악을 좋아하기 시작한 사람을 보면 어떤 생각이 드는가? 그 사람의 관심이 조금 바뀌었다는 생각이 든다. 나이지리아 음악은 매우 풍부하고 복잡한 리듬을 다루며, 화음과 멜로디는 중요하지 않다. 또 다른 편견도 생긴다. 서아프리카 음악은 극도로 육체적이고 성적이며 동작 지향적이다. 그들은 예컨대 서양의 고전 음악이 거의 다루지 않는 영역인 신체를 다룬다. 듣는 사람이 이 음악에 감동을 받고 예술적 관심이 자신의 몸에 맞는다고 인식한다면, 그녀는 예술가 피터 슈미트의 표현대로 신체는 커다란 두뇌와 같다고 말할 것이다. '행동하는 사람'과 '생각하는 사람'을 구분해 온 우리 문화권에서는 이런 관점을 쉽게 받아들이지 못할 것이다. 우리 문화의 모든 계층은 뇌가 신체보다 우월하다는 개념을 기반으로 하기 때문이다. 나이지리아 음악에 감동받는 과정에서 여러분은 우주에 대한 또 다른 관점, 즉 사물이 어떻게 작동하고 어떻게 조화를 이루는지에 대한 또 다른 그림에 공감하기 시작할 것이다. 그리고 여러분이 그것에 공감할 만한 능력을 갖추고 있음을 알아차리는 데에서 한 걸음 더 나아가 그들의 문화적 가치 또한 받아들일 수 있다고 믿을지 모른다. 그러나 그렇게 느낀다고 해서 여러분이 나이지리아 사람이 된다는 것을 의미하지는 않으며, 다만 나이지리아 사람이 된다는 게 무엇인지, 어떤 눈으로 어떤 세상을 바라볼 수 있는지에 대한 느낌을 받기 시작한다는 의미일 수 있다.

이러한 이해의 폭이 자동으로 세계 평화와 같은 결과로 이

어진다고 가정하는 것은 순진한 생각일 수 있다(결국 적을 제거할 수 있도록 가장 깊은 문화적 수준에서 적을 아는 것이 일반적인 산업 전복의 시작이다!). 아니, 나는 그런 말도 안 되는 예측은 하지 않는다. 이해라는 것은 날카로운 칼처럼 다양한 용도로 사용되기 때문이다.

미래에 대한 나의 희망은 모두가 달에 피운 캠프파이어 앞에 둘러앉아 에스페란토*로 세계의 분단과 투쟁이 만연하던 옛날을 논의하는 것이 아니다. 그런 것은 절대 기대도 하지 않는다. 오히려 내가 기대하는 것은 실용주의를 지지하는 근본주의의 종말이다.

근본주의란 최종적이고 유일한 답이 있다고 생각하고, 우주의 작동을 뒷받침하는 하나의 본질적인 계획이 있다고 믿으며, 다른 모든 사람이 그 계획에 따르도록 설득하려고 하는 철학을 뜻한다. 실용주의란 즉흥성을 의미한다. 즉 다양한 접근법이 존재하며, 현재 지식에 비추어 볼 때 효과가 있는 것은 무엇이든 좋은 행동이고, 지금 여기에서 우리에게 최선의 행동이 다른 누군가에게는 그렇지 않을 수도 있다는 믿음이다.

나는 즉흥적으로 행동할 줄 아는 사회(그리고 사람들)를 보고 싶고, 저녁에는 사회적 인간이 되어 턱시도와 나비넥타이를 함께 매고 교류할 수 있는 사람들, 상황이 변화함에 따라 서로 다른 사회적 · 개인적 언어를 유창하게 사용할 수 있는 사람들, 그리고 종교적 확신 없이도 '이런 주의', '저런 주의'를 자유롭게 믿고 논의하는 사람들을 만나고 싶다. 나는 이 사람들이 세계 문화의 거대한 흐름 속에서 수렵 채집을

---

* 폴란드의 안과 의사 자멘호프가 창안해 발표한 국제 공용 보조어.

하고, 아이디어와 기술, 스타일이 풍부한 식단을 즐기며, 그들만의 특별한 혼합물을 만들고 있다고 본다. 이 그림에는 속물주의가 없다. 너무 흔하거나 너무 이국적이어서 사용할 수 없는 재료도 없고, 진짜와 가짜의 단순한 구별도 없다. 이러한 즉흥적인 유연성은 경계와 범주에 대한 끊임없는 의문, 즉 이름이 반드시 명명되는 대상에 정확히 들어맞는다는 사실을 거부하는 것을 수반한다. 지금처럼 언어가 빠르게 발전하고 변화하며 모두가 랩 아티스트가 되는 시대에는 모든 목소리가 필요하다.

장인 정신에 대한 헌신

일은 재미있는 것보다 훨씬 더 재미있다.

-노엘 카워드(영국의 극작가이자 배우)

나는 매우 즐거운 꿈을 꾸고 있는데
그 꿈을 종이로 옮길 수도 없고 행할 수도 없지만,
그 꿈으로 인해 아직 내 집과 헛간을
소유하지 못한 것에 대해
나 자신을 전혀 탓하지 않는다.

-랠프 월도 에머슨(미국의 시인이자 사상가)

단음계부터 베토벤의 하머클라비어 소나타까지
무엇이든 잘해 낸 경험은 대체할 수 없는 정신적 사건이다.

-로버트 그루딘(미국의 작가이자 철학자)

창작 과정에는 반대되는 것들 사이의 긴장이 수반되며, 자유와 탐험과 절제된 미세 조정의 균형을 유지해야 할 때보다 더 분명한 긴장은 어디에도 없다. 창의력은 타고난 재능이나 연습 없이는 발휘되지 않는다고 말하는 사람도 있다.

재능도 창의력에 한몫을 하지만, 정말로 잘하기 위해서는 연습해야 한다. 그러나 재능이 없는데 연습을 강요할 필요는 없다. 재능을 발휘하는 것은 연습이 수반되어야 가능하다. 읽는 법을 배우는 가장 좋은 방법은 읽는 것이다. 달리기를 배우는 가장 좋은 방법은 달리는 것이다.

위대한 창조자들의 설명에 따르면, 그들은 끊임없이 연습한다. 아침 일찍부터 저녁 늦게까지 계속한다. 집중력, 노력, 예술뿐만 아니라 공예에 대한 학습, 탁월함이라는 목표에 대한 헌신, 그리고 다른 사람들의 멘토가 되는 것을 기꺼이 받아들이는 자세 등이 모두 창의력을 발휘하는 데 중요한 역할을 한다.

창의성을 요소별로 분석해 보면 각각의 능력은 훈련에 따라 향상될 수 있다는 증거도 있다. 창의성 자체를 가르칠 수 없다면 창의성이 발현될 만한 여건을 조성할 수는 있을 것이다. 그리고 창의성은 부분적으로 태도의 문제이다. 만약 여러분이 여러분 자신과 다른 사람들의 창의성에 긍정적인 가치를 부여한다면 그것을 실천하는 데 헌신할 것이다. 하지만

올바른 태도만으로는 충분하지 않다. 창의성은 매체를 통해 표현되어야 하며, 꿈을 현실로 만들기 위해서는 이에 대한 지식이 필수적이다. 공부와 연습을 통해 필요한 지식을 습득해야 한다.

이것은 우리를 역설로 이끈다. 자유에 대한 숭고한 표현인 창의성에는 규율과 일상성이 필요하다. 위대한 무언가를 만들어 내기 위해서는 시간과 에너지, 조직이 필요하다.

하지만 창의성을 위한 훈련과 일상이 지루할 필요는 없다. 규율에 얽매인 일상도 창의적일 수 있으며, 우리의 개인적인 차이와 특성이 드러날 수 있다. 창의성을 조직화한다면 그 조직 자체를 창의적으로 만들 수 있다. 가장 중요한 두 가지 요소는 헌신과 숙달을 위한 추진력이다.

무용, 음악, 제품 개발, 스포츠 등에서 조직화된 창의성은 동료의 움직임과 필요성을 세밀하게 조율하고, 움직임과 가능성에 민감하게 반응하며, 함께 기회를 창출하면서 숙달된 모습을 보여 주기 위해 많은 연습이 필요하다. 오케스트라나 재즈 앙상블과 마찬가지로 스포츠에서도 각 선수는 팀의 필수적인 부분이면서도 자신만의 독특한 특성인 협업을 통한 창조의 달인이라고 할 수 있다.

때때로 창의성은 마감 시한을 맞추고, 캔버스를 늘리고, 음계를 익히고, 손가락이 영감과 일치하도록 끝없이 반복하

는 단순한 고된 노동에서 벗어날 수 없다. 숙달을 위한 헌신에는 연습이 필요하며, 창의성의 짜릿함은 때때로 고된 노동으로 상쇄되기도 한다. 하지만 고된 연습이 숙달로 바뀌는 것을 보면 연습의 고단함은 다른 빛을 발한다.

## 데이비드 오길비

영국의 저명한 광고 전문가 데이비드 오길비는 파리의 훌륭한
레스토랑에서 일한 자신의 초창기 일화에 관해 이야기한다. 오
길비는 한 스승에게 가르침을 받았는데, 그는 장사의 요령과 더
불어 인격의 중요성을 강조했다고 한다. 창의적인 사람들이 대
부분 그러하듯 오길비도 한 분야에서 배운 것을 다른 분야에
접목했다.

# 광고 대행사를 운영하는 방법

광고 대행사를 관리하는 것은 연구소, 잡지, 건축가 사무실, 훌륭한 주방 등 다른 창의적인 조직을 관리하는 것과 비슷하다.

30년 전에 나는 파리에 있는 마제스틱 호텔의 요리사였다. 파빌롱의 앙리 술리는 그곳이 아마도 지금까지 최고의 주방이었을 것이라고 나에게 말한다. 우리 주방에는 37명의 요리사가 있었다. 우리는 일주일에 63시간씩 잡역부처럼 일했다. 노동조합은 없었다. 아침부터 밤까지 땀을 흘리고 소리를 지르고 욕을 하며 요리를 했다. 남자들은 모두 한 가지 야망만 좇았다. 동료 요리사가 요리한 것보다 더 훌륭한 요리를 만들어 내는 것. 우리의 열정적인 군단은 아마 해병대에 가서도 공을 세웠을 것이다.

나는 항상 수석 요리사인 무슈* 피타르가 어떻게 그렇게 열정이 가득한 사기를 북돋웠는지 이해할 수 있다면, 내 광고 대행사의 경영에도 같은 종류의 리더십을 적용할 수 있으리라 믿어 왔다.

---

* Monsieur : 프랑스어로 남성을 높이는 호칭.

우선, 그는 전체 부대에서 최고의 요리사였고 우리도 그 사실을 알고 있었다. 그는 대부분의 시간을 책상에서 메뉴 기획, 청구서 검토, 물품 주문 등으로 보내야 했지만, 일주일에 한 번은 주방 한가운데에 있는 유리로 된 사무실에서 실제로 요리를 하곤 했다. 우리 중 한 무리는 항상 그의 솜씨에 매료되어 지켜보곤 했다. 최고의 거장 밑에서 일한다는 것은 우리에게도 고무적인 일이었다.

(피타르 셰프의 예를 따라, 나는 여전히 내 손이 녹슬지 않았다는 것을 내 카피라이터 팀에게 상기시키기 위해 가끔 광고 문구를 직접 쓴다.)

피타르 셰프는 쇠막대기 같은 것을 들고 다녔고, 우리는 그를 두려워했다. 그는 권위의 상징인 그로스 보닛이라는 유리 케이지에 앉아 있었다. 나는 일하다가 실수할 때마다 그의 날카로운 눈빛이 그것을 알아차렸는지 고개를 들어 살피곤 했다.

카피라이터와 마찬가지로 요리사 역시 극심한 압박감 속에서 일하기 때문에 다툼이 일어나기 쉽다. 좀 더 온화한 셰프가 있었다면 경쟁자들의 다툼이 폭력으로 번지는 것을 막을 수 있었을까? 함께 일하던 부르기뇽은 요리사는 마흔 살이 되면 죽거나 미치거나 둘 중 하나라고 농담을 하곤 했다. 수프 담당 요리사가 47개의 날달걀을 내 머리에 던져 9개를 맞힌 날 밤에 나는 부르기뇽의 말을 이해했다. 그날 중요한 고객의 푸들용 뼈를 찾느라 수프 담당 요리사의 냄비를 뒤진 나로 인해 그의 인내심이 고갈되었던 것이다.

파티시에도 마찬가지로 괴짜였다. 매일 밤 그는 자기 모자에 닭 한 마리를 숨겨 두고 주방을 떠났다. 휴가를 갈 때는 나에게 속옷 바짓가랑이에 복숭아 24개를 쑤셔 넣게 했다.

하지만 영국의 왕과 여왕이 베르사유에서 국빈 만찬을 열었을 때 이 악당 천재는 프랑스의 모든 파티시에 중에서 선택되어 장식용 설탕 바구니와 프티푸르[petit-four : 커피나 차와 함께 내는 아주 작은 케이크 또는 쿠키]를 준비했다.

피타르 셰프는 칭찬하는 일이 거의 없는데 칭찬을 하면 우리는 하늘을 찌를 듯 기분이 좋았다. 프랑스 대통령이 마제스틱에서 열린 연회에 왔을 때 주방 분위기는 긴장감이 최고조에 달했다. 기억에 남는 일이 하나 있는데, 나는 개구리 다리에 하얀 쇼프루아 소스[뜨겁게 조리한 다음 차갑게 내는 소스]를 바르고 개구리 허벅지에 파슬리를 뿌렸다. 그런데 문득 셰프가 곁에 서서 나를 지켜보고 있다는 사실을 깨달았다. 나는 너무 무서워서 무릎이 부딪히고 손이 벌벌 떨렸다. 그는 풀을 먹인 모자에서 연필을 꺼내 허공에 흔들면서 모두에게 집합하라는 신호를 보냈다. 그러더니 내 개구리 다리를 가리키며 아주 천천히 그리고 나지막이 말했다.

"이렇게 하는 거다."

나는 그날 평생 그의 노예가 되기로 마음먹었다.

(요즘 나는 피타르가 그의 요리사들을 칭찬한 것처럼 가끔 내 직원들을 칭찬한다. 그들도 꾸준히 감사하는 마음을 갖기를 바란다.)

피타르 셰프는 우리 모두에게 좋은 기회를 주었다. 어느 날 저녁, 그는 술을 약간 넣은 디저트 수플레를 준비한 나를 위층 식당 문으로 데리고 가 폴 두메 대통령이 먹는 것을 볼 수 있게 해 주었다. 3주 후인 1932년 5월 7일, 두메는 사망했다(내 수플레 때문이 아니라 미친 러시아인의 총격 때문이었다).

(나는 내 밑에서 일하는 직원들에게 국가 행사에 참여할

기회를 준다. 그러면 밤샘 근무를 하더라도 몇 주 동안 직원들의 사기가 높다.)

셰프는 무능함을 용납하지 않았다. 그는 프로들이 무능한 아마추어들과 함께 일하면 사기가 떨어진다는 사실을 알고 있었다. 나는 그가 브리오슈[둥글게 부푼 모양에 둥근 꼭지가 달린 빵]의 꼭지를 고르게 만들지 않았다는 이유로 한 달에 3명의 제빵사를 해고하는 것을 보기도 했다. 아마 영국의 총리이던 글래드스턴은 그러한 무자비함에 박수를 보냈을 것이다. 글래드스턴은 "총리에게 가장 중요한 자질은 훌륭한 도살자가 되는 것"이라고 주장했다.

셰프는 터무니없이 높은 수준의 서비스를 가르쳤다. 예를 들어 그는 내가 웨이터에게 오늘의 특선 요리가 다 떨어졌다고 말하는 걸 듣고는 나를 해고하려고 했다. 그는 훌륭한 주방에서는 항상 메뉴에 있는 것을 지켜야 한다고 말했다. 나는 문제의 요리는 시간이 너무 오래 걸려서 어떤 고객도 기다려 주지 않을 거라고 지적했다. 우리 호텔에서 유명한 연어 파이와 철갑상어 뼈로 육수를 낸 케저리[쌀, 생선, 달걀을 넣어 만든 인도 음식], 브리오슈 반죽에 얇게 저민 연어와 버섯, 양파, 쌀밥을 둥그렇게 말아 구운 음식 등을 내는 데 45분이 걸릴 텐데. 아니면 샴페인으로 요리한 딱따구리 고기에 퓌레를 곁들이고, 차갑게 식힌 갈색 소스를 덮고 잼을 곁들인 이국적인 카롤리 에클레어는 어떻고? 시간이 이렇게나 오래 지났음에도 나는 그날 셰프가 나에게 한 말을 정확히 기억한다.

"다음에 다시 오늘의 특선 요리가 떨어지면 그때는 나한테 말을 해. 우리 메뉴와 똑같은 음식을 내는 호텔이나 식당을 찾아 전부 전화를 걸 테니까. 그리고 자네를 택시에 태워

음식을 가져오라고 할 거야. 그러니 다시는 웨이터에게 음식이 다 떨어졌다는 소리 따윈 하지 마."

(오늘날 나는 '오길비, 벤슨&매더'의 누군가가 고객에게 약속한 날에 광고를 제작할 수 없다는 소리를 지껄이면 몹시 화를 낸다. 최고의 회사는 고통과 초과 근무를 감수하더라도 고객과의 약속은 반드시 지킨다.)

그의 주방에서 일을 시작하고 얼마 지나지 않아 나는 도덕성 문제에 직면했다. 집에서도 학교에서도 배우지 못한 것이었다. 가드망저[차가운 음식을 담당하는 주방장]가 나에게 스위트브레드[송아지, 양, 돼지 등의 췌장이나 흉선 등 고급 식재료]를 소스 담당에게 가져가라고 시켰다. 그런데 냄새가 너무 심했다. 소스를 뿌리면 냄새를 가려 손님이 먹을 것이고 그러면 손님의 생명이 위험할 터였다. 나는 가드망저에게 항의했지만, 그는 나에게 명령을 따르라고 했다. 그는 피타르가 신선한 스위트브레드가 떨어졌다는 것을 알게 되면 자신이 곤경에 처하리란 사실을 알고 있었다. 나는 어떻게 해야 했을까? 나는 이런 사실을 알리는 것이 불명예스러운 일이라고 믿으며 자랐다. 하지만 그렇게 했다. 고약한 냄새가 나는 스위트브레드를 피타르에게 가져갔고, 그에게 냄새를 맡아 보라고 부탁했다. 피타르는 내게 아무런 말도 하지 않고 가드망저에게 다가가 그를 해고했다. 가드망저는 그 자리에서 바로 칼을 내려놓고 주방을 떠났다.

조지 오웰은 《파리와 런던의 밑바닥 생활Down and Out in Paris and London》에서 프랑스 주방이 더럽다고 세계에 알렸다. 그는 마제스틱을 보지 못해서 그런 글을 썼을 것이다. 피타르 셰프는 주방 청결에 병적으로 집착했다. 나는 하루에 두 번씩 날카로운 대패로 식품 저장고의 나무 표면을 긁어야

했다. 하루에 두 번씩 바닥을 닦고 깨끗한 톱밥을 깔았다. 일주일에 한 번 바퀴벌레를 박멸하기 위해 부엌을 샅샅이 뒤졌다. 우리는 매일 아침 깨끗한 유니폼을 받았다.

(요즘 나는 사무실 정돈에 집착하며 직원들을 괴롭힌다. 사무실이 지저분하면 허술한 분위기가 조성되고, 비밀문서가 사라지기도 한다.)

요리사들의 보수는 형편없었지만, 피타르 셰프는 엄청난 월급을 받으며 호화롭게 살았다. 그는 다른 직원들에게 자신의 부를 숨기기는커녕 택시를 타고 출근했고, 금빛 머리가 달린 지팡이를 들고 다녔으며, 비번일 때는 국제 은행가처럼 옷을 입었다. 이 특권의 과시는 그의 뒤를 따르려는 우리의 야망을 자극했다.

불멸의 요리사 오귀스트 에스코피에도 같은 생각이었다. 제1차 세계 대전 전 런던의 칼튼 호텔 셰프로 근무하던 시절 그는 회색 프록코트에 모자를 쓴 채 마차를 타고 더비를 방문하곤 했다. 마제스틱의 동료 요리사들 사이에서 에스코피에의 《요리 안내서Le Guide culinaire》는 레시피에 관한 모든 논쟁에서 최후의 심판이자 결정적인 권위였다. 그가 죽기 전, 은퇴를 선언하고 우리 식당에 점심을 먹으러 왔을 때 마치 브람스가 필하모닉의 음악가들과 식사하는 것 같았다.

점심과 저녁 식사를 제공하는 동안 피타르는 음식이 준비되면 웨이터에게 전달하는 카운터에 자리를 잡았다. 그는 모든 접시가 부엌을 떠나기 전 하나하나 세심히 살폈다. 때로는 접시를 돌려보내기도 했다. 피타르는 항상 우리에게 접시에 음식을 너무 많이 올리지 말라고 했다.

"다시!"

그는 우리 호텔 식당이 이익을 내길 원했다.

(오늘날 나는 고객에게 전달되기 전에 모든 캠페인을 점검하고, 더 많은 작업을 위해 많은 캠페인을 돌려보낸다. 그리고 셰프의 이익에 대한 열정을 공유한다.)

아마도 나에게 가장 깊은 인상을 남긴 그의 리더십은 근면함이었을 것이다. 나는 63시간 동안 붉게 달아오른 난로 위에서 몸을 구부리고 일하기 때문에 쉬는 날에는 하루 종일 초원에서 하늘을 바라보며 누워 있어야 했다. 그러나 셰프는 일주일에 77시간을 일했고, 2주에 단 하루 쉬었다.

(현재 나의 일정도 그렇다. 내가 직원들보다 더 오래 일하면 직원들이 야근을 덜 꺼릴 것으로 생각한다. 최근 회사를 떠난 한 임원은 작별 편지에 다음과 같이 썼다. "이사님께 숙제를 받는 기분이었습니다. 집 옆 정원이 떠들썩한 토요일 저녁, 4시간 동안 창가 책상에 앉아 꼼짝도 하지 않고 숙제를 하는 것은 매우 당혹스러운 경험이었습니다. 사람들이 수군거립니다.")

## 레오나르도 다빈치

르네상스 하면 떠오르는 인물 레오나르도 다빈치는 훗날 과학적 탐구 정신으로 꽃피울 것을 구체화했으며, 이 글에 자신의 접근 방식을 생생하게 묘사해 놓는다. 레오나르도의 인간 해부학에 대한 꼼꼼하고 공들인 연구는 (무엇보다도) 예술과 과학에 크게 기여했고, 새로운 사고방식과 새로운 탐구 방법을 제시했다.

# 해부학

감각을 거치지 못한 정신적 문제는 허망하고 해로운 것 외에는 진실을 만들어 내지 못한다. 그리고 그러한 담론은 천재의 빈곤에서 나오기 때문에 관련 담론자들은 항상 가난하며, 부유하게 태어났더라도 노년에 가난하게 죽을 것이다. 왜냐하면 자연은 다른 조용한 사람들보다 적게 소유하면서도 기적을 행하고자 하는 자들에게 복수하는 듯하기 때문이다. 그리고 하루아침에 부자가 되고자 하는 자들은 언제나 그렇듯이 오랜 세월 큰 가난 속에서 산다. 금과 은을 만들고자 하는 연금술사들과 죽은 물을 되살려 영원히 파도치게 하려는 자들, 그리고 가장 어리석은 주술사와 마법사들도 마찬가지이다.

그리고 그림을 보는 것보다 작업 중인 해부학자를 보는 게 더 낫다고 말하는 여러분은, 만약 그 그림에서 본 것을 모두 그림 한 작품으로 관찰하는 게 가능했다면 모든 구성 요소를 파괴한, 피 한 방울 흘리지 않고 살덩이의 가장 미세한 입자까지 제거하며 진실하고 완벽함을 위해 내가 열 구 이상의 인체를 해부해 얻은 이 지식은 얻지 못하리라. 그대들은 그저 몇 개의 정맥만 관찰했을 것이다. 왜냐하면 하나의 몸은

그토록 오래 버티지 못해서 내가 해부를 끝낼 때까지 그리고 완전한 지식을 얻을 때까지 몇 구의 시신을 점진적으로 해부해야 했기 때문이다. 나는 차이점을 배우기 위해 시신마다 두 번씩 같은 작업을 반복했다.

만약 그대들이 이 과정을 즐긴다면 혐오하지 않으리라. 만약 즐길 수 없다면 시체와 함께 밤을 지내는 것에 대한 두려움 때문에 단념하거나 시체와 함께하는 것에 끔찍함을 느낄지도 모른다. 만약 그대들이 역겨움을 억누르지 못한다면 제대로 묘사된 해부도는 그릴 수 없을 것이다. 만약 그림을 그리는 기술이 있어도 원근법에 대한 지식이 없을 수도 있다. 만약 원근법을 안다 해도 기하학적으로 증명하는 방법과 힘과 근육의 힘을 계산하는 법은 터득하지 못한 상태일 수 있다. 인내심이 부족해 끈기 있게 버티지 못할 수도 있다. 이 모든 것이 내 안에서 발견되었는지 아닌지에 대해서는, 내가 지은 책 백이십 권이 판결을 내릴 것이다. 내게 이러한 능력이 있거나 없으리라. 나는 탐욕이나 태만이 아니라 단순한 시간 부족으로 늘 방해받고 있다. 그럼 안녕히.

# 30

**표트르 일리치 차이콥스키**

작곡가 차이콥스키는 3000통의 편지에서 발췌한 이 글에 자신의 창작 과정을 요약해 놓았다. 영감의 본질부터 영감이 떠오르지 않더라도 작업을 계속하는 것의 중요성, 추상적인 형태가 아닌 구체적인 형태의 아이디어 탄생, 자기 작품에 관한 무자비한 비평의 필요성에 이르기까지 핵심적인 문제를 정리해 놓았다. 창의성에 대한 많은 대중 문헌이 소위 예술적 감각을 관장하는 우뇌를 강조하면서 이에 대한 무비판적 수용을 강조하는데, 차이콥스키는 이는 그저 창의성의 한 부분일 뿐이라는 점을 상기시킨다.

# 교향곡 작곡하기

**피렌체, 1878년 2월 17일부터 3월 1일까지**

　사람들은 내가 이 교향곡을 작곡할 때 특별한 프로그램을 구상하고 있었는지 묻는다. 나는 내 교향곡 작품은 그런 종류가 아니라고 답한다. 사실 이 질문에 대답하기는 매우 어렵다. 기악곡을 작곡하는 동안 어떤 명확한 주제와 관련 없이 스쳐 지나가는 모호한 감정을 어떻게 해석할 수 있을까? 그것은 순전히 서정적인 과정이다. 서정적인 시인이 운문으로 자신을 쏟아 내듯이 영혼이 음표로 흘러나오는 일종의 음악적인 떨림이 있다. 차이점은 음악은 훨씬 더 풍부한 표현 수단을 가지고 있으며, 영혼의 기분이 변화하는 수천 가지 순간을 번역할 수 있는 더 미묘한 매개체라는 사실이다. 일반적으로 말하자면, 작곡의 싹은 갑작스럽고 예기치 않게 나타난다. 토양이 준비되어 있다면, 즉 작업에 대한 기질이 거기에 있다면 그것은 엄청난 힘과 속도로 뿌리를 내리고 땅을 뚫고 솟아올라 가지와 잎을 내고 마침내 꽃을 피운다. 나는 이 비유 외에 다른 방법으로 창조적 과정을 정의할 수 없다. 가장 큰 어려움은 깨달음이 나에게 유리한 순간에 나타나야

하고 나머지는 저절로 사라져야 한다는 것이다. 새로운 생각이 나를 직접적으로 깨우고 확실한 형태를 띠기 시작하는 헤아릴 수 없는 행복감을 말로 표현하려고 하는 것은 헛된 일일 것이다. 나는 모든 것을 잊고 미친 사람처럼 행동한다. 내 안의 모든 것이 흔들리고 떨리기 시작한다. 나는 한 생각이 다른 생각을 따라가기 전에 스케치를 거의 시작하지 않는다. 이 마법 같은 과정 중에 종종 외부의 방해, 즉 종소리, 하인이 들어오는 소리, 시계가 울리는 소리, 퇴근 시간임을 알려주는 소리가 나를 몽롱한 상태에서 깨워 주곤 한다. 실로 그러한 방해는 끔찍하다. 때때로 그들은 상당한 시간 동안 영감의 끈을 끊어 놔서 나는 그것을 다시 찾아야 한다. 이런 경우에는 냉정한 두뇌와 기술적인 지식이 나를 도와주어야 한다. 가장 위대한 거장의 작품에서도 유기적 시퀀스를 이루지 못하고 능숙한 접합이 이루어져야 할 때 부품이 완전히 용접된 전체로 보일 수 있는 순간을 발견한다. 하지만 그것은 피할 수 없다. 우리가 영감이라고 부르는 정신과 영혼의 상태가 중단 없이 오래 지속된다면 어떤 예술가도 살아남을 수 없을 것이다. 현은 끊어지고 악기는 산산조각이 날 것이다. 우리가 영감이라고 부르는 초자연적이고 설명할 수 없는 힘의 결과로서 작품의 주요 아이디어와 전체적인 윤곽이 머리를 쥐어짜지 않고도 나온다면 그것은 이미 대단한 일이다.

## 클라랑스, 1878년 3월 5일부터 17일까지

나의 작곡 방법에 관해 이야기하게 되어 기쁘다. 지금까지 나는 내면의 비밀을 누구에게도 털어놓을 기회가 없었다.

부분적으로는 관심 있는 사람이 거의 없었기 때문이고, 부분적으로는 이 소수의 사람 중 나에게 적절하게 반응하는 방법을 아는 사람이 거의 없었기 때문이다. 나는 당신에게만 창조 과정의 모든 세부 사항을 기꺼이 묘사하고 싶다. 왜냐하면 나는 당신에게 좋은 느낌을 가지고 있고 당신이 내 음악을 이해할 수 있는 사람이라고 생각하기 때문이다.

작곡이 지성의 냉철한 운동일 뿐이라고 당신을 설득하려는 사람들을 믿지 말라. 우리를 움직이고 감동시키는 유일한 음악은 작곡가의 영혼 깊은 곳에서 영감에 이끌려 흘러나오는 것이다. 위대한 음악적 천재들도 영감 없이 작업한 적이 있다는 것은 의심할 여지가 없다. 영감이라는 손님이 항상 첫 번째 초대에 응답하지는 않는다. 우리는 항상 일을 해야 하고, 자존심이 강한 예술가는 기분이 좋지 않다는 핑계로 손을 접어서는 안 된다. 분위기를 맞추기 위해 노력하지 않고 그저 기다리기만 하면 나태해지고 냉담해지기 쉽다. 우리는 인내심을 갖고 자신의 기분을 다스릴 수 있는 사람에게 영감이 찾아오리라 믿어야 한다. 며칠 전 나는 그대에게 내가 매일 영감 없이 작곡에 매진한다고 말했다. 만약 내가 내 성향에 굴복했다면 의심할 여지 없이 나는 오랫동안 게으름을 피웠어야 한다. 그러나 나의 인내심과 믿음은 나를 실망시키지 않았고, 오늘 나는 그대에게 말한 설명할 수 없는 영감의 빛을 느꼈다. 덕분에 오늘 내가 쓰는 것은 무엇이든 인상을 남기고 그것을 읽는 사람들의 마음을 감동시킬 힘이 있다는 것을 미리 알고 있다. 내가 이런 성향이 거의 없다고 이야기한다고 해서 내가 자화자찬에 빠져 있다고 생각하지 않았으면 좋겠다. 그 이유는 내가 타고난 인내심이 있기 때문이다. 나는 나 자신을 터득하는 법을 배웠고, 자신감이 없고

너무 참을성이 없어서 조금만 어려워도 스펀지를 던질 준비가 되어 있는 일부 러시아 동료들의 발걸음을 따르지 않아서 기쁘다. 이것이 훌륭한 재능임에도 불구하고 그들이 성취하는 것이 거의 없는 이유이다.

그대는 나에게 내가 어떻게 악기를 관리하는지 물었다. 나는 결코 추상적으로 작곡하지 않는다. 즉 음악적 아이디어가 적절한 외적 형태가 아닌 다른 형태로 나타나지 않도록 한다. 이런 식으로 나는 음악적 아이디어와 악보를 동시에 발명한다. 그래서 나는 교향곡의 스케르초*를 작곡하는 순간에 당신이 들은 그대로 생각해 보았다. 그것은 피치카토**이다. 활로 연주한다면 모든 매력을 잃고 영혼이 없는 단순한 육체가 될 것이다.

## 카멘카, 1878년 6월 25일부터 7월 7일까지

어제 내가 작곡 방법에 관한 이야기를 썼지만, 스케치 작업과 관련된 작업 단계는 충분히 논하지 못했다. 이 단계가 작곡에서는 가장 중요하다. 한순간의 열정으로 지은 것은 이제 그 형태가 요구하는 대로 비판적으로 검토되고 개선되고 확장되거나 응축되어야 한다. 때로는 폭력을 행사하고 자신에 대해 단호하고 무자비하게 맞서야만 사랑과 열정으로 생각한 것들을 무자비하게 지울 수 있다. 나는 상상력의 빈곤

---

* 교향곡, 현악 4중주의 제3악장을 뜻하며 템포가 빠른 3박자, 격렬한 리듬 등이 특징이다.
** 바이올린, 첼로와 같은 현악기의 현을 손끝으로 튕겨서 연주하는 방법 또는 그렇게 연주하는 곡.

이나 창의력의 부족을 불평할 수는 없지만, 다른 한편으로 항상 형식을 관리하는 기술이 부족해서 고통스러웠다. 오랜 노력 끝에 마침내 나는 내 작품의 형식과 내용을 어느 정도 일치시키는 데 성공했다. 이전에 나는 부주의했고 내 스케치의 비판적인 검토에 충분한 주의를 기울이지 않았다. 결과적으로 이음매가 어설펐고, 각각의 장 사이에 유기적인 결합은 보이지 않았다. 이것은 매우 심각한 결함이었고, 나는 시간이 지남에 따라 점진적으로 개선되었을 뿐이다. 하지만 작품의 형태는 결코 모범적이지 않을 것이다. 수정은 할 수 있지만, 음악적 기질의 본질적인 특성을 근본적으로 바꿀 수는 없기 때문이다. 그러나 나는 내 재능이 아직 궁극적인 발전에 도달했다고 믿지 않는다. 나는 내가 자기 계발의 길을 계속해서 걸어가고 있다는 것을 기쁘게 확인할 수 있고, 내 재능이 발휘할 수 있는 최고의 완성도를 달성하기를 열정적으로 바라고 있다. 그래서 나는 어제 그대에게 내 작품을 처음 스케치에서 직접 옮겨 썼다고 말했을 때 나 자신을 나쁘게 표현했다. 그 과정은 복사 이상의 것이다. 그것은 사실 수정, 때때로 추가 그리고 빈번한 축소로 이어지는 비판적인 검토이다.

# 31

**뮤리얼 루카이저**

시인 뮤리얼 루카이저는 오르페우스와 에우리디케의 신화*에 매료되었고, 자신의 영적 위기에서 영감을 받아 장시 《오르페우스Orpheus》라는 자유시를 썼다. 그녀는 자신을 배신하고 홀로 아이를 낳게 한 남자와 사랑에 빠졌다. 이 아름다운 이야기에서 시인은 자기 작품을 되돌아보며 예술과 경험에 담긴 다양한 의미를 풀어낸다.

---

* 그리스 신화에 나오는 음유 시인이자 고대 그리스 현악기 리라의 명수인 오르페우스는 사랑하는 에우리디케가 저승으로 끌려가자 지하로 내려가 저승의 신을 감동시켜 아내를 살리지만, 에우리디케는 지상의 빛을 보기 전까지 절대 돌아보지 말라는 금기를 어겨 다시 지하로 떨어진다.

# 오르페우스의 기원

　의식의 교환 법칙은 단지 의심될 뿐이다. 아인슈타인은 다음과 같이 쓰고 있다.

　"이제 나는 자연의 사건들이 오늘날 우리가 인식하는 것보다 훨씬 더 엄격하고 구속력 있는 법칙에 따라 통제된다고 믿는다. 우리가 한 사건이 다른 사건의 원인이라고 말할 때 말이다. 우리는 운율로 시를 판단하며 율동적인 패턴을 전혀 모르는 아이와 같다. 또는 피아노를 배우는 청소년처럼 한 음을 바로 앞에 있거나 뒤에 오는 음과 연관 지을 뿐이다. 이것은 매우 단순하고 원시적인 곡을 다룰 때는 어느 정도 괜찮을지 모르지만, 바흐의 푸가를 해석하는 데는 적합하지 않다."

　나는 그러한 법칙에 대한 한 가지 암시를 시의 과정에서 찾을 수 있다고 믿는다.

　수학이나 음악 창작에서처럼 본질은 여기에 있으며, 우리는 삽화를 제외하고는 과정 자체에 관해 이야기하고 있기 때문에 더 이상 구분할 필요가 없다. 본질적인 것만이 진실이다. 폴란드 태생의 영국 소설가 조지프 콘래드는 조언의 편지에서 단어들이 "본질적이지 않고 사실에 부합하지 않는다"라고 설명하면서 삭제를 권장한다.

이 과정에는 무의식적인 작업이 많이 포함되어 있다. 의식적인 과정은 다양하다. 내 경험에 따르면, 시에 대한 작업이 여러 번 표면화되고 각각의 상승 후에 새로운 물에 잠기는 것이다. 기억에 반하는 이미지로 나타날 수 있는 시에 대한 '생각'은 소리와 의미의 여행을 시작하는 단어의 소리, 사건이나 이미지 또는 소리의 특정한 위기로 구성된 감정의 곡선(형태), 내적 관계의 감각을 불러일으키는 제목으로 나타날 수 있다. 이것이 첫 번째 표면화이다. 그러면 한동안의 고요함이 뒤따를 수 있다. 두 번째 표면화에서는 시가 채워지고, 목소리가 뚜렷해지며, 정체성이 분명해지고, 또 다른 깊은 잠과 기다림의 깊이를 발견할 수 있다. 마지막 표면화 단계에서는 글을 쓸 준비가 되어 있을 것이다. 당신은 지금쯤 이미지나 첫 줄 또는 전체 구절을 적어 놓았을 수 있다. 이 마지막 표면화 단계에서는 모든 작업이 완료되고 시를 쓸 준비가 된 자신을 발견하게 된다. 그리고 시의 마지막 단어로 결론에 도달한다. 하나의 역할이 완료된 것이다. 이 단계에서 당신은 저자가 아닌 증인으로 바뀐다. 자기가 해야 할 일을 기억하고, '다시 쓰기'라는 중요한 과정을 통해 많거나 적은 부분을 다시 쓴다.

나는 최근의 상당히 확장된 시 《오르페우스》(센토르 출판사, 샌프란시스코, 1949년-원주)를 쓰는 과정을 가장 잘 알고 있다. 그 시작은 어린 시절의 정체성, 재생, 조정, 형태에 대한 열망으로 거슬러 올라간다. 여기서 내 관심사는 두 가지인데, 형태에 대한 열망과 그것을 이해하고자 하는 더 강한 열망이다. 오르페우스는 무엇보다도 상실과 상실에 대한 승리를 상징하는 동시에 음악과 시의 신이기도 하다. 《구약성서》의 신화보다 더 잘 다룰 수 있는 신화 속에서 항상 나에

게 친숙하게 다가오던 인물이다.

　나는 열아홉 살에 장티푸스에 걸려 앨라배마주에서 오랫동안 입원 생활을 했다. 당시 스카츠보러 사건*의 두 번째 재판이 열리고 있었는데, 그 후 나는 시의 초점을 에우리디케에게 맞췄다. 그 무렵 쓴 〈지하 세계의 오르페우스In Hades, Orpheus〉는 세상을 향해 치기를 내뿜으며 죽음을 갈망하던 병든 여인에 관한 것이었다. 그리고 오르페우스에 대한 관심이 늘었다. 나는 러시아 태생의 초현실주의 화가 파벨 첼리체프가 메트로폴리탄 오페라[미국의 가장 큰 클래식 음악 조직]를 위해 디자인한 공연장에서 미국의 오페라 가수 알마 글루크의 〈오르페우스〉 공연을 관람했다. 나는 상실감과 저버릴 수 없는 사랑, 음악과 가시 돋친 지옥에 감동했고, 몇 년 동안 그 공연을 다시 보고 싶지 않을 만큼 불안에 휩싸였다.

　어느 늦은 밤, 나는 42번가에서 밤거리를 배회하는 사람들이 다섯 번이나 운영을 재개한 영화관 마린 바Marine Bar와 플리 서커스Flea Circus를 지나치는 모습을 보았다. 모두 육체적으로 다리나 어깨, 눈 하나씩이 불편한 사람들이었다. 마치 '사람 조각' 같았다. 그리고 이것은 결코 쓰인 적 없는 시의 메모로 들어갔다. '마린 바, 눈과 입, 파란 다리와 반쪽 얼굴의 초상화'라고. 이 시가 쓰이기 무려 8년 전의 일이었다. 그다음에는 다른 시와 산문을 쓰고, 뉴욕을 떠났다가 돌아오는 시기가 있었고, 1년 후에는 〈적수들The Antagonists〉을 집필하기 시작하며 큰 혼란의 시기가 찾아왔다.

---

* 1931년, 미국 앨라배마주 스카츠보러에서 10대 흑인 소년 9명이 백인 여성 2명을 강간한 혐의로 억울하게 유죄 판결을 받았는데, 이는 미국의 대표적인 흑인 차별 사건으로 꼽힌다.

내가 자는 동안 암살을 준비하는
동물의 파편들, 내 친구들의 파편들……

이 시는 '내가' 갈기갈기 찢어지는 것으로 시작해 사랑과 강렬함 속에서 화해로 나아가는 내용이다. 노트에는 '죽은 자를 되살린다'라는 문구가 적혀 있었다.

4년 후 톰슨과 게디스의 《생애Life》를 읽고 나는 형태학, 특히 신체의 어떤 부분도 스스로 살아가거나 죽지 않는다는 사실에 다시 관심을 두게 되었다. 나는 조각, 절단 환자, 탈구된 신경 중추의 기억과 기억 상실에 관해 읽을 수 있는 모든 것을 읽었다. 그리고 동시에 다른 시의 일부를 쓰고 있었다.

지옥의 오르페우스는 강을 기억했고,
모든 사람의 목소리로 가득 찬 음악이 살아났다.
당신이 원하는 모든 단어는 살아 있는 소리 속에 있다.
그리고 심지어는 조각조각 찢어진 한 조각이 노래했다.

다 찢기고 다친 사람들이
다 함께,
기억을 떠올리며
형제에게 노래를 불렀다.

캘리포니아주의 카멀에 머무르면서 시의 방향이 갑자기 명확해졌다. 에우리디케와 직접적으로 관련이 있는 것이 아니라 후대의 일과 관련된 것이었다. 오르페우스의 살인이 시작이었는데, 초기에 발생한 미해결 살인이었다. 여자들은 왜 그를 죽였을까? 라이나흐는 여성들의 살인에 관한 논문을 썼

다. 그가 에우리디케를 사랑하고 여인들에게 접근하려 하지 않았기 때문일까? 그가 동성애자라서 여인들의 애인을 전부 빼앗아 간 걸까? 그가 동침에 동의하고도 여인들의 환희에 동조하지 않은 채 그저 관망만 했기 때문일까? 이 모든 것이 진전된 상태였다. 하지만 내 시는 그 후에 시작되었다. 나는 이제 알 수 있었다! '오르페우스의 조각들'이라고 썼다. 그게 제목이 될 것이었다. 내가 생각한 장면은 살인 직후의 산꼭대기이다. 난도질당한 조각들은 피투성이가 되어 있고, 여자들은 비탈길을 달려 내려가고, 보이는 건 산과 달, 강과 구름뿐이다. 그는 모든 것을 노래하게 만들 수 있었다. 이제 노래를 부른다.

"오르페우스를 죽인 자들에게 들려주는 구름의 목소리."

그다음은 자연스럽게 떠올랐다. 신체의 조각들은 각자의 본성에 따라 이야기를 시작하겠지만, 그들은 사라지고, 아무것도 아닐 테고, 더 이상 함께 있지 못할 것이다. 사랑에 빠진 사람들처럼, 떨어져 있는 사람들처럼. 아니, 어떤 것도 닮지 않았다. 고통이 있었다는 것은 알지만 어떤 고통이 있었는지 기억하지 못하는, 사랑했다는 것은 알지만 누구인지 기억하지 못하는 신체의 조각들처럼. 그들은 엄청난 노력과 위험이 있으리란 것을 알고 있다. 손이 움직이며 리라를 발견하고 사납게 하늘 위로 던진다. 리라는 밤을 가르고 올라 하늘의 별자리가 된다. 리라가 하늘로 오를 때 리라의 네 현이 에우리디케를 부른다. 그리고 조각들이 기억하기 시작하고, 하나로 모이기 시작하며, 그는 신으로 변한다. 그는 음악이자 시이며, 오르페우스이다.

나는 그 시를 쓸 수 없었다. 그해 겨울 시카고와 뉴욕으로 돌아간 뒤 엄청난 압박을 받으며 뉴욕의 공공 도서관에서 오

르페우스를 칭송하는 찬가를 찾아보았다. 나는 '살해 후 조용한 산꼭대기에서', '하늘의 사자와 탑', '몸의 조각이 기억을 떠올린다', '그는 죽어 죽음의 신을 맞이한다'고 적었다. 이렇게 집필이 시작되었다. 그날 42번가의 밤 이후 6년이 지난 한겨울이었다.

다시 캘리포니아에서 극심한 신체적 위기, 위협과 부활, 상실, 그리고 시작의 해를 맞이했다. 이제 노트는 가득 차기 시작했다. 그는 에우리디케를 보지 않는다. 그는 그녀를 지나 지옥을 바라본다. 이제 상처는 화음을 이룬다. 나를 만져 봐! 나를 사랑해 줘! 말 좀 해 봐! 사랑 시의 동경과 자기 연민으로 거슬러 올라가 자기 연민을 끝낼 수 있는 방법을 찾아야 한다.

몇 달 후 그 구절은 더 완전한 관계로 나타나기 시작한다.

"서커스로서의 육체, 오르페우스의 이 괴짜들."

신체를 다룬 소네트[14행의 짧은 시로 이루어진 서양 시가]는 거부된 개념 중 하나이다.

"공기-나무, 신경-나무, 그리고 피의 미로."

그리스의 서정 시인 핀다로스는 오르페우스를 "노래의 아버지"라고 불렀다.

나는 "내 안에서 노래해, 여러 날과 목소리들"이라고 쓴다. 그러고 나니 형태가 만들어진다. 나는 해결을 향해 나아가고 있는 문제를 고심했다. 〈애가Elegies〉나 〈존 브라운의 영혼과 신체The Soul and Body of John Brown〉와 같은 장편시에는 노래가 있었다. 이 시는 나의 노래, 즉 나의 노래와 오르페우스의 노래를 향해 나아갈 것이다. 노래로 이어지는 시! 함께 모여 자아가 되어 노래하는 신체 조각들.

이제 나는 글을 쓸 준비가 되었다. 여러 습작과 잘못된 시

작이 있었지만, 시는 없었다. 여백에 줄을 긋고, 그림을 그리고, 전화번호를 적는 것이 전부였다. 이제 무엇인가 준비가 되었다. 시가 시작되었고, 첫 번째 연이 쓰였다.

두 번째와 세 번째 연은 더 느렸다. 준비를 끝내고 노래도 준비가 되었지만, 나는 독자의 시선으로 내 글을 바라보았다. 부활 자체를 날카롭게 할 필요가 있었다. 이 상징들은 완성되어서는 안 된다. 증인들이 완성해야 한다. 하지만 이 말이 맞는다. 여인들이 그의 노래 일부이고 살인이 그의 삶 일부라면 신은 살인자들을 포함시켜야 한다. 이 시선이 옳다. 고통은 잊히지 않는다. 모든 다시 쓰기는 시와는 구별되는 의식을 통해 관계와 이미지가 도처에서 날아와야 한다. 기억하고 되새기는 며칠 동안 모든 것이 오르페우스가 되었다. 그리고 다시 제목으로 돌아갔다. 작품의 제목은 '오르페우스의 조각들'이었지만, 그건 나 자신을 위한 것이었다. 더 이상 조각이 아니라 부활임이 분명했다. 시는 그의 이름만으로도 완벽한 제목이 된다. 뒤에 붙은 단어를 지우자 모든 것이 완벽했다.

# 32

## 이고르 스트라빈스키

작곡가 이고르 스트라빈스키는 작곡에 관련된 장인 정신의 요소, 재료를 배열할 때 경험한 즐거움, 그리고 일곱 음계와 그 간격의 기존 틀 안에서 작업해야 하는 제약과 오히려 틀이 주는 안정감에 관해 논한다. 음악적 혁신가로 알려진 스트라빈스키가 장인 정신, 작업, 전통, 그리고 제약의 역할에 대해 이토록 분명한 관심을 보였다는 것은 놀라운 일이 아닐 수 없다. 실제로 그는 "만약 불가능한 일이 일어나 내 작품이 갑자기 완벽하게 완성된 형태로 주어진다면 나는 사기를 당한 듯 몹시 당황할 것이다"라고 쓰고 있다. 이 짧은 글을 통해 스트라빈스키는 르네상스 시기 예술가의 개념(기술가와는 반대의 의미로)의 부상부터 발명과 상상력의 차이, 우연의 역할, 그리고 작업의 즐거움에 이르기까지 많은 중요한 문제를 다룬다.

# 음악의 시학

나는 나도 모르게 혁명가가 되었다. 이제 혁명은 결코 자연 발생적으로 일어나지 않는다. 사전에 악의를 가지고 혁명을 일으키는 영리한 사람들이 있다……. 자신의 의도가 아닌 것을 전하는 사람들로부터 잘못된 해석을 전달 받지 않도록 항상 조심해야 한다. 나는 소설가 G. K. 체스터턴이 프랑스에 착륙해 칼레의 여관 주인과 나눈 대화를 생각하지 않고 혁명에 관해 이야기하는 사람을 본 적이 없다. 여관 주인은 삶의 가혹함과 자유의 부족에 관해 격렬하게 불평했다. 여관 주인은 "세 번의 혁명을 겪었지만, 매번 처음 출발한 곳에서 끝나는 것이 과연 가치가 있느냐"라고 결론을 내렸다. 이에 체스터턴은 진정한 의미에서 혁명이란 닫힌곡선을 그리는 운동 중인 물체의 움직임이며, 따라서 항상 시작한 지점으로 되돌아온다고 지적했다.

〈제전Rite〉과 같은 작품의 어조는 거만해 보일 수도 있고 언어가 너무 새로워 거칠어 보일 수도 있지만, 그렇다고 해서 그것이 가장 파괴적인 의미에서 혁명적임을 암시하지는 않는다.

습관을 깨기만 하면 혁명적이라는 평가를 받을 수 있다면,

할 말이 있고 그것을 말하기 위해 기존 관습의 한계를 넘어서는 모든 음악가가 혁명적이라고 할 수 있을 것이다. 독창성을 나타내는 데 더 적합한 다른 많은 단어가 있는데, 왜 가장 일반적으로 받아들여지는 혼란과 폭력 상태를 나타내는 이 고리타분한 용어를 미술 사전에 넣어야 할까?

모든 창작은 그 기원에서 발견의 예감에서 비롯된 일종의 욕구를 전제로 한다. 창조적 예술에 대한 이러한 예감은 끊임없이 경계하는 기술의 작용이 아니면 명확한 형태를 갖지 못하는 미지의 실체에 대한 직관적인 파악을 수반한다.

내 관심을 끄는 음악적 요소를 넣어야겠다는 생각만으로도 내 안에서 일어나는 이 욕구는 영감처럼 우연적인 것이 아니라 습관적이고 주기적으로, 일정하지는 않더라도 타고난 욕구처럼 느껴진다.

현대 생리학자가 말하듯이 의무에 대한 예감, 즐거움에 대한 예감, 조건부 반사는 나를 끌어당기는 것이 발견과 노력의 아이디어임을 분명히 보여 준다.

내 작품을 종이에 옮기는 행위, 즉 반죽을 하는 행위는 창작의 즐거움과 뗄 수 없는 관계이다. 나는 정신적 노력과 육체적 노력을 분리할 수 없으며, 이 둘은 위아래가 없고 같은 수준에서 나를 대면한다.

오늘날 가장 일반적으로 이해되는 예술가라는 단어는 그에게 최고의 지적 명성과 순수한 마음으로 받아들여질 수 있는 특권을 부여한다. 내가 보기에 이 가식적인 용어는 공작(工作) 인간의 역할과 완전히 양립할 수 없는 단어이다.

이 시점에서, 어떤 분야에 종사하든 우리가 지식인임이 사실이라면 우리는 사유하는 것이 아니라 수행해야 한다는 것을 기억해야 한다.

프랑스의 철학자 자크 마리탱은 중세 문명의 거대한 구조 속에서 예술가는 장인의 지위에 불과했다는 사실을 상기시킨다. 그는 "자연적인 사회적 규율이 외부로부터 어떤 제한적인 조건을 부과했기 때문에 예술가의 개인주의는 어떤 종류의 무정부적 발전도 금지되었다"라고 말했다. 예술가를 발명하고 장인과 구별하며 후자를 희생시키면서 전자를 높이 평가하기 시작한 것은 르네상스 시대였다.

처음에 예술가라는 명칭은 예술의 대가, 즉 철학자, 연금술사, 마술사에게만 주어졌다. 화가나 조각가, 음악가, 시인 등에게는 장인의 자격만 주어졌다.

능숙한 탐구자는
대리석, 구리, 청동으로 생명을 이식하는
섬세한 기술을 구현한다.

프랑스의 시인 조아킴 뒤 벨레의 말이다. 그리고 프랑스의 수필가이자 사상가인 몽테뉴는 그의 에세이에서 "화가, 시인, 그리고 다른 장인들"이라고 열거한다. 17세기에도 프랑스의 고전주의 시인이자 우화 작가인 장 드 라퐁텐은 장인이라는 이름을 가진 화가를 칭송하며 오늘날 대부분의 비평가 조상일지도 모를 성질 나쁜 비평가로부터 날카로운 질책을 받기도 한다.

나에게 해야 할 일이라는 개념은 재료 배열과 실제 작업을 하는 것에서 오는 즐거움이라는 개념과 매우 밀접하게 연관되어 있어서 만약 불가능한 일이 일어나 내 작품이 갑자기 완벽하게 완성된 형태로 주어진다면 나는 사기를 당한 듯 몹시 당황할 것이다.

우리는 음악에 대한 의무, 즉 음악을 발명해야 할 의무가
있다. 전쟁 중에 프랑스 국경을 넘을 때 헌병이 나에게 직업
이 무엇이냐고 물은 적이 있다. 나는 자연스럽게 '음악의 발
명가'라고 대답했다. 그러자 헌병이 내 여권을 확인하면서
왜 작곡가로 기재되어 있느냐고 물었다. 나는 국경을 넘을
수 있도록 허가하는 서류에 적힌 용어보다 '음악의 발명가'
라는 표현이 내 직업에 더 잘 맞는 것 같다고 대답했다.

발명은 상상력을 전제로 하지만 상상력과 혼동해서는 안
된다. 발명의 행위는 행운의 발견과 이 발견의 완전한 실현
의 필요성을 내포하기 때문이다. 우리가 상상하는 것이 반드
시 구체적인 형태를 띠는 것은 아니며 가상의 상태로 남아
있을 수 있지만, 발명은 실제로 실현되는 것과는 별개로 생
각할 수 없다.

따라서 여기서 우리가 관심을 두어야 할 것은 상상력 그
자체가 아니라 창조적 상상력, 즉 구상의 수준에서 실현의
수준으로 넘어갈 수 있도록 도와주는 능력이다.

작업 중에 갑자기 예상치 못한 것을 발견할 때가 있다. 이
예상치 못한 요소가 나를 놀라게 한다. 나는 그것을 메모한
다. 적당한 때 나는 그것을 유익하게 사용한다. 이 우연의 선
물을 흔히 공상이라고 부르는 변덕스러운 상상력과 혼동해
서는 안 된다. 공상은 변덕에 자신을 버리겠다는 결정된 의
지를 의미한다. 앞서 언급한 예상치 못한 일 혹은 영감은 전
혀 다른 것이다. 이는 창조적 과정의 관성과 내재적으로 결
부되어 있고, 요구하지 않았음에도 나를 찾아와 적나라한 의
지의 불가피한 엄격함을 누그러뜨리기 가장 적합한 협업이
라 할 수 있다. 그리고 이는 나에게 정말 좋은 일이다.

"우아하게 굴복하는 모든 것에는 저항이 있어야 한다. 활

은 단단함을 유지하려고 노력하기 때문에 구부러질 때 아름답다. 연민에 흔들리는 정의처럼 살짝 양보하는 경직성이야 말로 세상의 모든 아름다움이다. 모든 것은 똑바로 성장하려고 하지만, 불행히도 그렇게 성장하는 데 성공하는 것은 없다. 똑바로 자라기 위해 노력하면 삶이 당신을 구부려 줄 것이다."

G. K. 체스터턴이 어딘가에서 한 말이다.

창조의 능력은 결코 저절로 주어지지 않는다. 그것은 항상 관찰의 재능과 밀접한 관련이 있다. 그리고 진정한 창조자는 가장 평범하고 보잘것없는 것에서 주목할 만한 가치를 발견하는 능력으로 인정받을 수 있다. 그는 아름다운 풍경에 신경 쓸 필요도 없고, 희귀하고 귀중한 물건들로 자신을 둘러쌀 필요도 없다. 그는 발견하기 위해 노력할 필요가 없다. 발견은 항상 그의 손이 닿는 곳에 있기 때문이다. 그는 그것을 한번 훑어보기만 하면 된다. 익숙한 것들, 어디에나 있는 것들이 그의 관심을 끈다. 최소한의 사고가 그의 관심을 끌고 그의 작업을 안내한다. 손가락이 미끄러지면 그는 그것을 알아차릴 것이고, 때때로 그는 순간적인 실수로 인해 예기치 못한 이익을 얻을 수도 있다.

우연은 만들어 내는 것이 아니라 영감을 얻기 위해 관찰하는 것이다. 어쩌면 우리에게 영감을 주는 유일한 것은 우연일지도 모른다. 작곡가는 동물이 기어다니는 방식으로 목적 없이 즉흥적으로 작곡한다. 둘 다 무언가를 찾아야 한다는 강박에 굴복하기 때문에 이리저리 돌아다닌다. 그런 방식을 통해 작곡가는 어떤 욕구를 충족하는가? 참회하는 사람처럼 그가 부담스러워하는 규칙? 아니다. 그는 자신의 즐거움을 찾고 있다. 그는 노력하지 않고는 찾을 수 없는 만족을 추구

한다. 사랑하도록 스스로를 강요할 수는 없다. 하지만 사랑은 이해를 전제로 하며, 이해하려면 스스로 노력해야 한다.

그것은 중세에 순수한 사랑의 신학자들이 제기했던 것과 같은 문제이다. 사랑하기 위해 이해해야 하고, 이해하기 위해 사랑해야 한다. 우리는 여기서 악순환의 고리를 돌고 도는 것이 아니라, 나선형으로 상승하고 있는 것이다. 물론 처음에 노력을 기울이고 일상적으로 연습을 했다면 말이다.

파스칼은 "관습은 자동 기계를 통제하고, 자동 기계는 무의식적으로 마음을 통제한다"고 썼을 때 특히 이 점을 염두에 두었다. 그는 "우리는 마음과 마찬가지로 자동 기계이기 때문에 실수가 있어서는 안 된다"고 말한다.

그래서 우리는 향기에 이끌려 즐거움을 기대하며 돌아다니다 갑자기 알 수 없는 장애물에 걸려 넘어진다. 그것은 우리에게 충격을 주고, 이 충격은 우리의 창의력을 키워 준다.

관찰하고 관찰한 것을 바탕으로 무언가를 만들어 내는 능력은 적어도 자신의 특정 분야에서 습득한 문화와 타고난 취향을 가진 사람만이 지닐 수 있는 것이다. 25년 후에 세잔이라는 이름으로 유명해질 무명 화가의 그림을 처음으로 구입한 미술 애호가인 상인 같은 사람들이 우리에게 이 타고난 취향의 분명한 일화를 알려 주지 않았는가? 그의 선택을 이끈 또 다른 요인은 무엇일까? 이 취향을 발전시키는 본능이자 재능은 성찰이 아닌 완전한 감각이다.

문화는 사회적 영역에서 교육을 연마하고 학문적 교육을 지속하고 완성하는 일종의 양육이다. 이러한 양육은 취향의 영역에서도 마찬가지로 중요하며, 끊임없이 자신의 취향을 다듬거나 통찰력을 잃을 위험을 감수해야 하는 창작자에게는 필수적이다. 우리의 몸뿐만 아니라 마음도 지속적인 운동

이 필요하다. 우리가 키우지 않으면 그것은 위축된다.

취향의 가치를 최대한 이끌어 내고 그 가치를 증명할 기회를 주는 것이 바로 문화이다. 예술가는 문화를 자신에게 부과하고 결국 다른 사람에게도 부과한다. 이것이 전통이 확립되는 방식이다.

전통은 습관과 완전히 다르다. 습관은 무의식적인 습득이며 기계적인 경향이 있는 반면, 전통은 의식적이고 의도적인 수용에서 비롯되기 때문이다. 진정한 전통은 돌이킬 수 없을 정도로 사라진 과거의 유물이 아니라 현재에 활기를 불어넣고 정보를 제공하는 살아 있는 힘이다. 이런 의미에서 전통이 아닌 모든 것은 표절이라고 농담조로 주장하는 역설은 사실이다…….

자신에게 한계를 부여하지 않는 구성 방식은 순수한 환상이 된다. 그것이 만들어 내는 효과는 우연히 즐거울 수도 있지만 반복될 수는 없다. 나는 반복되는 판타지는 상상할 수 없다. 왜냐하면 그것은 그것을 해치는 것으로만 반복될 수 있기 때문이다.

이 판타지라는 단어와 관련하여 서로를 이해해 보자. 우리는 이 단어를 명확한 음악적 형식과 연결되는 의미로 사용하는 것이 아니라 상상력의 변덕에 대한 포기를 전제로 하는 수용의 의미로 사용한다. 그리고 이것은 작곡가의 의지가 자발적으로 마비되었음을 전제로 한다. 상상력은 변덕의 어머니일 뿐만 아니라 창조적 의지의 하인이자 시녀이기도 하기 때문이다.

창작자의 기능은 그녀로부터 받은 요소를 선별하는 것인데, 인간의 활동은 스스로에게 한계를 부과해야 하기 때문이다. 예술은 더 많이 통제되고 제한받고 가공될수록 도리어

더 자유로워진다.

　나는 작업을 시작하고 무한한 가능성 앞에 있는 나 자신을 발견하면서 모든 것이 허용된다는 느낌을 받을 때 일종의 공포를 경험한다. 최선이든 최악이든 모든 것이 내게 허용된다면, 어떤 것도 내게 저항하지 않는다면, 어떤 노력도 상상할 수 없고, 그 무엇도 근거로 삼을 수 없으며, 결과적으로 모든 활동은 쓸모없는 것이 된다.

　그렇다면 나는 이 자유의 심연 속에서 나 자신을 잃어야만 할까? 이 무한의 가상 앞에서 나를 사로잡는 현기증에서 벗어나기 위해 나는 무엇에 매달려야 할까? 그러나 나는 굴복하지 않을 것이다. 나는 나의 두려움을 극복할 것이고, 음계의 일곱 음과 그 간격을 마음대로 사용할 수 있다는 생각, 강하고 약한 악센트가 내 손안에 있다는 생각에 안심할 것이다. 그리고 이 모든 것에서 나는 나를 두렵게 하던 속상하고 어지러운 무한함만큼이나 방대한 경험의 장을 제공하는 견고하고 구체적인 요소들을 가지고 있다. 옥타브마다 12개의 소리와 모든 박자의 변주가 나에게 인간 천재의 모든 활동이 결코 지치지 않을 풍부함을 약속한다는 것을 확신하게 한다. 그럼으로써 나는 음악에 뿌리를 내릴 것이다.

**프랭크 자파**

이 에세이에서, 음악가이자 작곡가인 프랭크 자파는 작곡 과정에 대해 자신이 이해한 것을 설명한다. 자신의 천재성과 작곡 과정에 관해 쉽게 설명하면서도 자파는 사람들에게 자신의 일이 보기에는 재미있어 보이지만 실은 재미있는 동시에 힘든 일이라는 점을 상기시킨다. 또한 그는 청중에게 이미 검증되고 신뢰받는 익숙한 사운드에 안주하지 말고 조금만 노력해 달라고 요구한다. 그러면서 권위에 의문을 던지며 스스로 생각하고 또 생각해야 한다고 외친다.

# 음악에 관한 모든 것

**"직업이 뭐예요, 아빠?"**

만일 내 아이 중 하나가 이런 질문을 한다면 나는 "아빠는 작곡을 하는 사람이야"라고 대답할 것이다. 나는 음표가 아닌 다른 재료로 작곡을 할 뿐이다.

작곡은 건축과 매우 비슷한 조직화 과정을 거친다. 그 조직화 과정이 무엇인지 개념화할 수 있다면 원하는 모든 매체에서 '작곡가'가 될 수 있다.

'비디오 작곡가', '영화 작곡가', '안무 작곡가', '사회 공학 작곡가' 등 무엇이든 될 수 있다. 무엇이든 소재만 있으면 누구나 작곡가가 될 수 있다. 나에게 자료를 주면 당신을 위해 정리해 주겠다. 그게 내가 하는 일이다.

'프로젝트/오브젝트'는 다양한 매체에서 내 작품의 전반적인 개념을 설명할 때 사용하는 용어이다. 각 프로젝트(어떤 영역이든) 또는 이와 관련된 인터뷰는 '기술적 이름'이 없는 더 큰 오브젝트의 일부이다.

'프로젝트/오브젝트'의 연결 자료를 다음과 같이 생각해 보자. 소설가는 캐릭터를 만들어 낸다. 그 캐릭터가 좋은 캐

릭터라면 그는 독자적인 삶을 살게 된다. 왜 그는 한 파티에만 가야 하나? 미래의 소설에 언제든 다시 등장할 수 있지 않겠는가.

혹은 이럴 수도 있다. 렘브란트는 모든 색에 갈색을 약간 섞음으로써 자신의 '색채'를 얻었다. 그는 갈색을 섞지 않는 한 '빨간색'은 쓰지 않았다. 갈색 자체가 특별히 매력적인 것은 아니었지만, 강박적으로 갈색을 포함한 결과 그의 색채가 만들어졌다.

'프로젝트/오브젝트'는 여기의 작은 푸들 한 마리, 저기의 작은 구강성교에서 찾을 수 있다. 하지만 나는 푸들이나 구강성교에 집착하지 않는다. 이러한 단어들(그리고 그다지 중요하지 않은 다른 단어들)은 그림 이미지 및 멜로디적 주제와 함께 앨범, 인터뷰, 영화, 비디오(그리고 이 책) 등에서 '컬렉션'을 통일하기 위해 반복적으로 등장한다.

## 프레임

예술에서 가장 중요한 것은 프레임(뼈대 혹은 틀)이다. 그림은 말할 것도 없고 다른 예술도 비유적인 의미의 뼈대가 중요하다. 이 소박한 틀이 없다면 예술이 어디서 멈추고 실제 세계가 어디서 시작되는지 알 수 없기 때문이다.

작품을 중심으로 '상자'를 둘러야 한다. 그러지 않으면 벽에 걸린 게 무엇인지 아무도 모른다.

예를 들어 만약 존 케이지가 "목에 마이크를 대고 당근 주스를 마실 건데, 그것이 내 예술 작품이다"라고 말했다면 그가 프레임을 설정하고 발언했기 때문에 예술이 된다. "받아들이든 말든 이제 이게 나의 음악"인 것이다. 그다음은 취향

의 문제이다. 예고된 프레임을 설정하지 않는다면 그는 그냥 당근 주스를 마신 사람이 된다.

과연 음악이 최고라면 음악은 무엇일까? 무엇이든 음악이 될 수 있지만, 누군가가 음악이 되기를 바라고, 청중이 그것을 음악으로 인식하기 전까지는 음악이 되지 않는다.

대부분의 사람은 추상적인 것을 다룰 수 없거나 원하지 않는다. 그들은 말한다.

"곡을 줘 봐요. 이 곡이 마음에 들어요? 내가 좋아하는 다른 곡처럼 들리지 않나요? 친숙할수록 더 마음에 들어요. 저세 음표가 내가 따라 부를 수 있는 음이에요. 내가 진짜 좋아하는 음이거든요. 한 박자만 줘 봐요. 아주 좋지 않아도 괜찮아요. 그냥 춤만 출 수 있으면 돼요. 붐-밥, 붐-붐-밥. 아니면 난 진짜 별로일 것 같아요. 지금 당장 쓸 수 있죠? 이런 노래를 계속해서 만들어 줘요. 내가 음악을 정말 좋아하거든요."

## 왜 신경 쓰는가?

나는 악보에 검은색 작은 점을 찍는 것을 좋아했다. 한번은 16시간 동안 잉크 한 병을 두고 의자에 앉아 몸을 구부린 채 줄을 긋고 점을 찍었다.

다른 어떤 활동도 나를 테이블에서 끌어낼 수 없었을 것이다. 커피를 마시거나 밥을 먹기 위해 일어나긴 했지만, 그 외에는 몇 달 동안 계속해서 음악을 만들면서 의자에 붙어 있었다.

나는 머릿속의 모든 것을 들을 수 있어서 재미있다고 생각했고, 그것이 얼마나 철저한 작업인지 스스로에게 계속 말했다. 음악을 작곡하고 머릿속으로 들을 수 있다는 것은 일반

적인 청취 경험과는 완전히 다른 느낌이다. 나는 더 이상 '종이 위의 음악'을 쓰지 않는다. 교향악단과 조율해야 하는 바람에 겨우 의자에서 벗어날 수 있었다…….

## 우리 모두 작곡가가 되자!

작곡가는 종종 자신의 의지를 의심하지 않는 공기의 분자 파동에 둘러싸여 자신을 의심하지 않는 음악가의 도움을 받는 사람이다.

작곡가가 되고 싶은가? 굳이 악보에 적을 필요가 없다. 종이에 적는 건 요리법이면 충분하다. 로니 윌리엄스가 낸 책처럼 말이다. 디자인이 떠오르면 그대로 실천하면 된다. 단지 공기 분자 무리일 뿐인데, 누가 당신을 확인한단 말인가?

다음과 같은 간단한 실천법을 따라 보자.

1. '작곡'을 하겠다는 의사를 선언한다.
2. 우선 작품 하나를 시작한다.
3. 일정 기간에 걸쳐 어떤 일이 일어나게 만든다. (그 시간 동안 무슨 일이 일어나든 상관없다. 음악이 좋은지 좋지 않은지는 비평가들이 우리에게 전할 말이므로 그건 걱정하지 않아도 된다.)
4. 어떤 시점에 작품을 끝낸다. (혹은 계속 진행하며 청중에게 '작업 중'이라고 알린다.)
5. 먹고살 수 있는 아르바이트를 하나 구하고 작업을 계속한다.

# 34

**오이겐 헤리겔**

헤리겔은 일본에서 양궁을 공부한 독일의 철학 교수이다. 이 발췌문에서 그는 휴식과 집중의 중요성, 그리고 학생들이 영적인 방식으로 양궁(또는 다른 학습 과정)에 참여하는 데 필요한 것이 무엇인지 스스로 깨닫게 해 주는 선생님의 역할에 관해 논한다.

# 궁술이라는 예술의 참선

'예술이 없는 예술'의 길은 따라 하기 쉽지 않다는 것을 첫 번째 수업에서 배웠다. 나의 스승님은 다양한 일본 활을 보여 주며 활의 특별한 탄성은 독특한 구조와 대나무라는 재료 때문이라고 설명했다. 그러나 그에게는 180센티미터가 넘는 활의 고귀한 형태에 주목해야 한다는 것이 더욱 중요해 보였다. 활은 당기면 당길수록 더욱 놀라워 보였다. 스승님은 활을 최대한 당기면 활 자체가 '모든 것'을 둘러싸므로 활을 제대로 당기는 방법을 배우는 것이 중요하다고 설명했다. 그런다음 가장 좋고 가장 강한 활을 잡고 의식적이고 위엄 있는 자세로 서서 가볍게 당겨진 활시위를 여러 번 뒤로 날려 보냈다. 그러면 깊이 쿵 하는 소리와 함께 날카로운 균열이 생기는데, 이 소리는 몇 번만 들어도 잊을 수 없을 만큼 신기하고 짜릿하게 가슴을 두근거리게 했다. 이는 예로부터 악령을 쫓아내는 비밀의 힘으로 여겨져 왔으며, 이러한 해석이 일본 국민 전체에 뿌리내려져 있는 듯 보였다. 이 중요한 정화와 봉헌의 입문 행위가 끝난 후 스승님은 우리에게 자세히 지켜보라고 했다. 스승님은 활시위에 화살을 걸더니 너무 멀리 당겨서 모든 것을 포용하는 긴장을 견디지 못할까 봐 두려워

하며 화살을 풀었다. 이 모든 것이 매우 아름다울 뿐만 아니라 아주 쉬워 보였다. 그 후 스승님은 우리에게 다음과 같은 지시를 내렸다.

"이제 여러분도 똑같이 해 보세요. 양궁은 근육을 강화하기 위한 것이 아니라는 점을 기억하세요. 활시위를 당길 때는 몸의 모든 힘을 써서는 안 되며, 팔과 어깨 근육을 무심하게 이완한 상태에서 두 손만 움직여야 합니다. 이것이 가능할 때만 활시위를 당기고 활을 쏘는 '영적' 조건 중 하나를 만족시킬 수 있습니다."

스승님은 이렇게 말씀하시며 내 손을 잡더니 마치 그 느낌에 익숙해지라는 듯 앞으로 실행해야 할 움직임을 천천히 선보여 주었다.

중간 강도의 연습용 활을 처음 사용했을 때도 활을 구부리려면 상당한 힘을 사용해야 한다는 사실을 알게 되었다. 일본 활은 유럽의 활과 달리 어깨높이에서 잡는 것이 아니라서 어떤 자세로든 자신을 누를 수 있기 때문이다. 오히려 화살을 걸자마자 활을 거의 완전히 펴서 팔을 들고 활을 들어 올려 궁수의 손이 머리 위 어딘가에 있도록 해야 한다.

결과적으로 궁수가 할 수 있는 일은 두 손을 좌우로 균등하게 벌리는 것뿐인데, 벌리면 벌릴수록 아래로 더 휘어지게 된다. 활을 잡는 왼손은 팔을 뻗은 상태로 눈높이에서 멈추고, 활시위를 당기는 오른손은 팔을 오른쪽 어깨 위로 구부린 상태가 되도록 한다. 그러면 화살촉의 끝이 활의 바깥쪽 가장자리 너머로 약간 튀어나오게 된다. 폭이 너무 넓기 때문이다. 이 자세에서 궁수는 활을 놓기 전에 잠시 그 자세를 유지해야 한다. 활을 잡고 당기는 이 특이한 방법에 필요한 힘 때문에 나는 잠시 후 손이 떨리기 시작했고, 호흡이 점점

더 힘들어졌다. 몇 주 동안 연습해도 좀처럼 나아지지 않았다. 활을 쏜다는 것 자체가 어려운 일이었고, 부지런한 연습에도 불구하고 '영적'으로 다가오지 않았다. 나는 나 자신을 위로하기 위해 스승님이 어떤 이유에서인지 알려 주지 않은 비결이 분명 있으리라 여겼고, 그 비결을 발견하고자 안달하기 시작했다.

나는 내 목적을 엄격하게 정해서 연습을 계속했다. 스승님은 나의 노력을 주의 깊게 지켜봐 주었다. 긴장된 자세는 조용히 고쳐 주고, 열정은 칭찬하고, 힘을 낭비하는 것은 나무랐다. 하지만 그런 일이 아니면 내가 혼자 집중할 수 있게 내버려 두었다. 내가 활을 당길 때면 "힘을 풀어요!"라고 나를 혼냈다. 스승님께서 그동안 배운 유일한 외국어였다. 하지만 그는 결코 인내심과 예의를 잃지 않았다. 그러나 인내심을 잃고 내가 스승님의 방식으로 활을 쏠 수 없다는 것을 나 스스로 인정하게 된 날이 왔다.

"호흡부터 엉망이니 당연히 활을 쏠 수 없습니다. 숨을 들이마시고 복벽이 팽팽하게 펴지도록 숨을 부드럽게 참으며 잠시 유지하세요. 그리고 가능한 한 천천히 고르게 숨을 내쉬고 잠시 멈춘 뒤 점차 안정되는 리듬으로 빠르게 호흡합니다. 이런 방식으로 제대로 연습한다면 활쏘기가 쉬워지는 게 느껴질 것입니다. 이 호흡을 통해 모든 영적인 힘의 근원을 발견하고, 이 근원이 더 풍부해지는 것을 느끼며, 팔다리는 더욱 부드럽고 편안해질 것입니다."

그리고 이를 증명이라도 하듯 그는 힘차게 활을 당기며 나에게 자신의 뒤로 다가가 팔 근육을 만져 보라고 했다. 마치 운동을 한 번도 해 본 적이 없는 것처럼 힘이 하나도 실려 있지 않았다.

처음에는 활과 화살 없이 자연스럽게 느껴질 때까지 새로운 호흡법을 연습했다. 초반에 눈에 띄던 불편함은 금세 극복됐다. 스승님은 최대한 천천히 그리고 꾸준히 숨을 내쉬는 것을 매우 중요하게 생각했고, 더 나은 연습과 통제를 위해 우리에게 호흡과 콧노래를 같이 해 보라고 했다. 마지막 숨결과 노래가 끝나자 비로소 우리는 다시 숨을 들이마실 수 있었다. 숨을 들이마시는 것은 일종의 결속이자 결합이다. 숨을 참음으로써 모든 것이 올바르게 일어난다. 숨을 내쉬는 것이 모든 한계를 극복하는 것으로 비로소 완성되는 것이다. 그러나 우리는 아직 그 경지를 이해할 수 없었다.

스승님은 이제 양궁과 호흡을 연관시키기 시작했다. 활을 당기고 쏘는 과정은 활을 잡고, 화살을 메고, 활을 들어 올리고 당기는 것, 그리고 긴장이 가장 높은 지점에 머무르는 것, 활을 쏘는 것 등으로 나뉘었다. 그러나 모든 과정은 각각 숨을 들이마시는 것부터 시작되었고 내리누른 숨을 꽉 참았다가 천천히 내쉬는 것으로 끝났다. 그 결과 호흡은 자연스레 제자리를 찾았고, 개별적인 자세와 손의 움직임이 강조되었을 뿐 아니라 우리 각자의 호흡 상태에 따라 박자감 있는 순서대로 움직였다. 부분적으로 나뉘어 있음에도 불구하고, 전체 과정은 그 자체로 하나의 생명체처럼 보였고, 그 의미와 성격이 파괴되지 않고 비트를 추가하거나 뺄 수 있는 체조 동작과는 비교조차 되지 않았다.

처음에 호흡을 제대로 하는 것이 얼마나 어려웠는지를 떠올리지 않고는 그 시절을 되돌아볼 수 없다. 엄밀히 말하면 숨을 제대로 들이마셨지만 활을 그리면서 팔과 어깨 근육을 이완시키려고 할 때마다 다리의 근육은 더욱 격렬하게 굳어졌는데, 마치 내 생명이 확고한 발판과 안정된 자세에 달려

있는 것처럼, 마치 그리스 신화의 거인 안타이오스처럼 땅에서 힘을 끌어내야 하는 것 같았다. 종종 스승님은 내 다리 근육 중 하나에 번개처럼 빠르게 달려들어 특별히 민감한 부위를 누르는 것 외에는 다른 가르침을 주지 않았다. 한번은 내가 양심적으로 긴장을 풀기 위해 노력하고 있다고 말하자, 이렇게 대답했다.

"그게 바로 문제입니다. 생각하려고 애쓰는 게 문제예요. 다른 할 일이 없다는 듯이 호흡에만 집중하세요!"

스승님이 가르쳐 준 대로 성공하기까지는 상당히 오랜 시간이 걸렸다. 그러나 나는 결국 성공했다. 나는 숨을 쉬며 나 자신을 잃는 법을 배웠다. 가끔은 숨을 쉬고 있지 않다는 느낌이 들기도 했지만 숨을 쉬고 있었다. 그리고 성찰의 시간 동안 이 대담한 생각에 맞서 고군분투할 때도 호흡이 스승님이 약속한 모든 것을 가능하게 한다는 사실을 더 이상 의심할 수 없었다. 가끔, 그리고 시간이 지남에 따라 점점 더 자주, 나는 어떻게 그런 일이 일어났는지 말할 수 없을 정도로 몸이 완전히 이완된 상태에서 활을 뽑아 활시위에 걸었다. 몇 번의 성공과 무수한 실패 사이의 질적 차이가 너무나 설득력이 있었기 때문에 나는 마침내 '영적으로 활을 당기는 것'이 무엇을 의미하는지 이해할 준비가 되었다.

내가 헛되이 시도하던 기술적 트릭이 아니라 새롭고 광범위한 가능성으로 호흡을 조절하는 것이었다. 의혹 없이 쉽게 말하는 것은 아니다. 강력한 영향력에 굴복하고 자기 착각에 사로잡혀 어떤 경험이 매우 이례적이라는 이유만으로 그 중요성을 과대평가하려는 유혹이 얼마나 큰지 잘 알고 있기 때문이다. 하지만 모든 모호함과 냉정한 자제에도 불구하고 새로운 호흡으로 얻은 결과는 부정하기에는 너무 확실했다. 이

완된 근육으로 활을 쏘던 스승님의 강한 활만큼이나 나도 활시위를 편안하게 당길 수 있었기 때문이다.

고마치야 씨와 궁술에 관해 이야기하면서 나는 왜 스승님이 '영적으로' 활을 당기려는 나의 헛된 노력을 그렇게 오랫동안 바라봤는지, 왜 그는 처음부터 올바른 호흡을 고집하지 않았는지 물었다. 그가 대답했다.

"훌륭한 스승은 훌륭한 스승이어야 합니다. 우리는 함께 두 가지를 해내야 해요. 호흡 운동으로 수업을 시작했다면 결정적인 것부터 시작했다고 해도 선생을 설득할 수 없었을 것입니다. 생명의 밧줄을 잡을 준비가 되기도 전에 난파에 휩쓸렸을 것입니다. 저를 믿으세요. 저는 스승님이 우리가 우리 자신을 아는 것보다 훨씬 더 당신과 제자들을 잘 알고 있다는 것을 제 경험으로 터득했습니다. 그는 수련생들이 인정하는 것 이상으로 우리의 마음을 잘 알고 계십니다."

벌거벗을 용기

매일 밤 벌거벗고 밖에 나가는 것과 같아요. 우리 중 누구든 공연 전에 아내와 싸웠거나 그날 밤 여러 가지 이유로 그냥 어울리지 않아서 모든 것을 망칠 수 있어요. 우리는 즉흥적으로 연주하잖아요. 클래식 연주자들은 암기를 했더라도 어쨌든 악보를 가지고 있어요. 하지만 우리는 서로에게 의지해서 우리의 감정을 음악으로 바꾸고 모든 기회를 잡아야 합니다. 재즈 뮤지션들이 무대에서 계속 고군분투하며 기진맥진하는 이유입니다. 신날 때도 있지만, 항상 그물망이 없는 높은 전선 위에 서 있는 것 같은 두려움이 존재합니다.

-익명의 재즈 베이스 연주자

그는 처음으로 굴을 먹은 대범한 사람이었다.

우리의 창의적인 아이디어를 스튜디오, 작업장, 실험실, 또는 선반에서 꺼내 평가를 받기 위해 세상으로 내보내는 것은 종종 두려운 일이다. 우리 중 많은 사람이 자신의 창의적인 아이디어가 대중에게 노출되는 것을 두려워한다. 다른 사람들 앞에서 벌거벗은 느낌이 들고 자신의 취약한 모습을 들키거나 거절당하거나 비웃음을 당할지도 모른다고 생각하기 때문이다.

우리의 창의적인 결과물은 대개 우리에게 특별한 의미가 있다. 다른 사람의 눈과 귀를 피해 내면에서 조용히 키워 온 무언가를 밖으로 표출하는 것이기 때문이다. 이를 공개하는 것은 위험해 보인다. 옷을 여러 벌 껴입었음에도 불구하고 벌거벗은 느낌이 든다.

우리는 자신의 창작물을 대중의 배려와 비판에 노출시켜야 할 필요성과 자기 작품이 값싸게 평가 절하되고 심지어 도난당할지도 모른다는 두려움 사이에서 균형을 잡아야 한다. 특히 개인적인 의견을 제시하고 듣는 사람이 그에 동의하지 않는데, 곧 다른 사람의 아이디어로 그것을 제시하는 것은 끔찍한 일이다.

지속적이고 지독한 무대 공포증에도 불구하고 많은 사람이 계속해서 대중 앞에서 공연하는 스릴을 추구한다. 무대에서는 일은 두렵기도 하고 짜릿하기도 하다. 다른 사람들 앞

에서 긴장감과 아드레날린이 솟구치는 가운데 보람을 느낄 수 있다. 알몸으로 나서는 용기 밑바닥에는 건강한 노출증이 숨어 있을지도 모른다. 하지만 이를 뒷받침할 무언가가 있어야 한다!

　그리고 잠시 후 한때 두려움과 흥분을 유발하던 경험이 또 다른 지루한 '공연'으로 바뀌었다는 사실을 깨닫는 충격이 있을 수 있다. 누군가에게는 일생일대의 경험이 다른 누군가에게는 일상이 될 수도 있다. 알몸으로 무대에 오르는 용기가 필요하지만, 이는 단순히 첫날밤의 떨림을 극복하는 것 이상의 의미가 있다.

　어쩌면 무대 공포증은 단순히 벌거벗은 채로 무대에 서 있는 느낌에 대한 두려움이 아니라 진짜 벌거벗은 채로 무대에 서고 싶은 욕망에서 비롯된 것일 수도 있다. 다른 사람들에게 우리의 창의적인 결과물을 선보일 때, 우리는 관객의 한계와 함께 우리 자신의 한계도 넓혀 가고 있다는 사실을 알아야 할 필요가 있다. 우리는 다른 사람뿐만 아니라 자기 자신에게도 벌거벗은 존재이다.

　창의성에는 어느 정도의 위험 감수성이 수반되는데, 이는 우리가 작품에 들인 공이 너무 커서 실패하고 싶지 않기 때문이다. 우리는 창의적인 아이디어에 희망을 걸고 있으며, 사회적이든 금전적이든 어느 정도의 인정과 보상을 원한다.

교훈은 나가서 해 보라는 것이다! 도전하라! 꿈의 실현은
자아의 실현이고, 그 영향력이 그 증거이며, 우리는 창작물
을 통해 스스로를 완성한다.

## 이사도라 덩컨

혁명적인 무용가 이사도라 덩컨(1878~1927년)은 자서전에 실린 이 특별한 작품에서 기억, 춤, 삶과 죽음, 창조의 본질에 관해 논했다. 그녀는 움직임을 통해 자신의 본성을 드러냄으로써 위험을 무릅쓰고 조롱을 받기도 했다. 하지만 이후 후세대의 무용가들이 그녀의 용기에서 영감을 받았다.

# 창조의 어머니의 울부짖음

나의 예술은 단지 몸짓과 움직임으로 나의 존재의 진실을 표현하기 위한 노력일 뿐이다. 나는 정말로 진정한 움직임을 찾는 데 오랜 시간이 걸렸다. 언어는 다른 의미를 가지고 있다. 내 표현에 열광하는 대중 앞에서 나는 조금도 주저하지 않았다. 나는 그들에게 내 영혼의 가장 비밀스러운 충동을 주었다. 처음부터 나는 내 인생을 춤췄을 뿐이다. 어렸을 때는 성장하는 것의 자연스러운 기쁨을 춤으로 표현했다. 청소년 시절에는 비극적인 감정의 암류를 처음으로 깨달으며 느낀 두려움, 무자비한 잔인함과 삶의 참혹한 진보에 대한 두려움을 기쁨으로 바꾸는 춤을 추었다.

열여섯 살 때 음악 없이 관객 앞에서 춤을 춘 적이 있다. 마지막에 관객석에서 갑자기 누군가 "저건 죽음과 소녀야!"라고 외쳤고, 그 후로 그 춤은 '죽음과 소녀'로 불렸다. 그러나 그것은 내가 의도한 바가 아니었다. 나는 그저 내재된 비극에 대한 나의 첫 지식을 즐거움으로 표현하려고 노력했을 뿐이다. 내가 이해한 바에 따르면 그 춤은 '삶과 소녀'라고 불려야 했다.

그 후 나는 관객들이 죽음이라고 부르던 이 삶과의 투쟁,

그리고 그 삶으로부터의 일시적인 기쁨을 춤으로 표현했다.

여기, 프랑스의 네그레스코 호텔 침대에 누워 기억이라 부르는 것을 분석해 보려 한다. 남프랑스 태양의 열기가 느껴진다. 이웃 공원에서 놀고 있는 아이들의 목소리가 들린다. 내 몸의 온기가 느껴진다. 맨다리를 쭉 뻗은 내 다리를 내려다본다. 내 가슴의 부드러움, 가만히 있지 않고 끊임없이 부드러운 물결로 흔들리는 내 팔을 보며 12년 동안 내가 지쳐 있었다는 사실을 깨닫는다. 이 가슴은 끝없는 고통을 품고 있고, 내 앞에 있는 이 손은 슬픔으로 얼룩져 있으며, 혼자 있을 때 이 눈은 거의 마른 적이 없다. 12년 전, 다른 소파에 누워 있다가 갑자기 큰 울음소리에 잠에서 깨어나 고개를 돌려 보니 완전히 무너진 사람처럼 보이는 L이 말했다.

"아이들이 죽었대."[*]

이상한 증상이 밀어닥치던 기억이 난다. 목구멍에서 마치 살아 있는 석탄을 삼킨 것처럼 뜨거운 무언가가 느껴졌다. 하지만 이해할 수 없었다. 나는 그에게 다정히 물었다. 나는 그를 진정시키려 노력했다. 그게 사실일 리가 없다고 말했다. 그리고 다른 사람들이 몰려들었지만 나는 무슨 일이 일어났는지 상상조차 할 수 없었다. 그리고 검은 수염을 기른 남자가 들어왔다. 그는 의사라고 했다.

"사실이 아닙니다. 제가 살려 보겠습니다."

그가 말했다.

나는 그를 믿었다. 의사를 따라가고 싶었지만, 사람들이 나를 만류했다. 나에게 희망이 없다는 사실을 알리고 싶지

---

[*] 1913년, 무대 감독 고든 크레이그와의 사이에서 낳은 딸, 미국의 재력가 패리스 싱어와의 사이에서 낳은 아들이 함께 탄 자동차가 파리의 센강에서 추락해 사망했다.

않은 손짓이었으리라. 그들은 충격으로 내가 미쳐 버릴까 봐 걱정했지만, 그 순간 나는 차분해지며 고양되었다. 주변 사람 모두 우는 것을 보았지만 나는 울지 않았다. 오히려 모든 사람을 위로하고 싶은 마음이 컸다. 돌이켜 보면 나는 당시 나의 이상한 마음 상태를 이해하기가 어렵다. 내게 투시력이 있고 죽음이 존재하지 않는다는 사실을 알고 있던 걸까? 그 두 개의 작고 차가운 밀랍 인형이 내 아이들이 아니라 단지 그들이 벗어 던진 옷이라는 것을? 내 아이들의 영혼이 광채를 발하며 항상 살아 있다는 것을? 어머니의 울음소리는 오직 두 번밖에 들리지 않는다. 아이가 태어날 때와 죽을 때. 다시는 느낄 수 없는 그 작고 차가운 손이 내 안에서 느껴질 때 나는 내 울음소리를 들었다. 아이들이 태어났을 때 들은 것과 같은 울음소리였다. 왜 하나는 최고의 기쁨이고 다른 하나는 최악의 슬픔이란 말인가. 이유는 모르겠지만 나는 그것이 같은 울음이었다는 것을 안다. 슬픔, 기쁨, 황홀, 고뇌를 담은 창조의 어머니 울음소리가 온 우주에 오직 하나밖에 없는가?

36

**캐런 핀리**

공연 예술가 캐런 핀리는 터무니없고 도발적인 작품으로 유명하다. 그녀는 이 짧은 인터뷰의 발췌문에 샌프란시스코(특히 페니 백화점)에서의 극적인 경험을 묘사한다. 핀리는 삶과 예술의 관계, 예술이 '진짜' 무엇인지, 충격의 중요성, 그리고 성별의 역할 등 여러 가지 중요한 문제를 제기하면서도 여전히 웃음을 잃지 않고 있다.

351

# 광기에 대한 허가

스물한 살 때 나는 샌프란시스코에 있는 버려진 페니 백화점의 창문에 서서 공연을 했다……. 사람들이 내 말을 들을 수 없었기 때문에 말을 하지는 않았으나 창문에 키스를 하고 가슴을 위로 올리고 있었다. 옷은 다 갖춰 입었지만, 창에 내 몸을 훑었다. 농담처럼 받아들여질 것으로 생각했다. 섹스 심벌로서의 여성을 풍자하고 싶었다. 그러고 나서 나는 창에 머리를 대고 바나나를 입에 물고 뭉개 곤죽을 만들었다. 그때 누군가 경찰에 신고를 했다. 마약을 하고 정신이 나간 여자가 백화점 창문에서 음란한 행위를 하고 있다고 말이다.

출동한 경찰 2명이 나를 경찰차에 태웠다. 나는 경찰차에서도 공연을 계속해야겠다고 생각하고 모든 창문에 입을 맞추며 좌석에 앉았다. 그 상황에서도 공연을 계속했다는 것이 좀 웃긴데, 나는 결코 에너지를 잃지 않았다. 그때 처음으로 내 젠더가 나를 여자로, 젊은 여자로 만들어 주었다는 걸 알았다.

그때 나에게 페니 백화점에서 공연을 해 달라고 부탁한 큐레이터가 와서 경찰에게 말했다.

"이건 공연이고, 시리즈의 일부예요."

그의 말을 들은 경찰이 그만 가도 좋다고 했다. 큐레이터의 말 한마디 덕분에 내가 한 행동이 예술이 되고 계속 진행해도 된다는 사실이 나는 웃기기도 하고 이상했다. 그리고 나는 곧 조금 슬퍼졌다.

만약 내가 예술 학교에 가지 않고 교육적인 특권을 부여받지 못한 사람이라면 어땠을까? 큐레이터가 없었다면 나는 체포되었을 것이다. 만약 내가 마약을 했거나 정말 미친 거라면? 그 공연은 내가 생각하는 방식을 완전히 바꾸어 놓았다. 예술은 피난처였다.

# 37

**로런스 올리비에**

배우 로런스 올리비에는 자신의 무대 공포증을 설명한다. 많은 사람이 세상에서 가장 위대한 배우라고 생각하던 완벽한 연기자와 무대 공포증은 좀처럼 연결 짓기 힘들다. 두려움, 과도한 흥분, 그리고 연기에 대한 불안은 아무리 훌륭한 예술가라도 흔히 겪는 일이며, 그렇다고 연기를 단념해서는 안 된다. 무대에 오를 때 불안이나 흥분 등 그 어떤 감정도 느끼지 못한다면 창작 과정을 일상적인 활동으로 바꾸지 않았는지 의심해 봐야 한다.

# 과거의 교훈

　내가 배우의 악몽, 즉 무대 공포증에 심하게 시달린 것은 〈베니스의 상인The Merchant of Venice〉을 촬영할 때였다. 나는 당시의 무대 공포증이 신선하고 개방적이며 적나라하게 드러나는 나의 연기와 관련이 있었는지 궁금하다. 언제든 가능한 일이기 때문이다.

　무대 공포증에 관해 간단히 설명하겠다. 무대 공포증은 다양한 형태로 존재한다. 아니, 항상 존재한다. 하지만 대부분 보이지 않는 곳을 맴돈다. 자신을 드러내지 않고 더러운 구석에 숨어 있는 동물이나 괴물처럼 말이다. 그러나 당신은 그것이 그곳에 있고 언제든지 나타날 수 있다는 사실을 알고 있다. 빛이 없는 방의 그림자처럼 뇌세포 뒤편에 숨어 있는 실체 없는 존재이자 사라지기를 거부하는 존재이다. 그것은 언제든지 손가락을 앞으로 내밀고 다음 메시지를 수신하고 번역해 신체의 다른 부분으로 보내기 위해 기다리는 '운영자(혹은 몸의 주인)'를 쓰러뜨릴 것이다. 결국 다음 메시지는 전달될 수 없다. 무대 공포증은 절대 나타나지 않는 헨리 제임스 소설 《나사의 회전The Turn of the Screw》에 나오는 캐릭터와 같다. 그는 어떤 문이든 항상 문밖에서 당신을

잡기 위해 기다리고 있다. 당신은 맞서 싸우거나 도망치거나 둘 중 하나를 선택해야 한다.

겪어 본 적 없는 사람들은 이해하기 어렵다. 낙관주의와 에너지가 넘치는 젊은 배우에게 무대 공포증은 농담거리에 불과하다. 나도 젊고 희망적이었을 때는 결코 믿지 않았다. 전혀 생각해 본 적이 없다. 하지만 갑자기 그가 왔다. 괴물이 나를 찾아와 생계를 빼앗으려 한다. 그는 언제든지 어떤 형태로든 올 수 있다. 두려움의 어두운 그림자처럼 말이다.

때때로 그 과정은 공연 전날 밤 침대에서 시작될 수 있다. 뜨겁고 차가운 땀이 갑자기 당신을 깨운다. 뇌는 미래의 공연을 생각하며 자동차의 최고속 기어를 향해 뛰어든다. 논리적인 것과 비논리적인 것의 싸움이다.

"대사가 기억 안 나. 세상에, 대사가 기억이 안 나."

"당연하지. 거꾸로 외웠잖아."

"그게 아니라, 거꾸로도 기억이 안 나. 대사가 떠올라야 하는데."

"알고 있어. 전부 외웠잖아."

"다시 한번 봐야겠어."

"그게 무슨 소용이 있어? 자야 해. 진짜 잘 시간이야."

"잠은 무슨 잠이야. 당장 일어나서 이 빌어먹을 대본을 봐야겠어. 대본을 다시 처음부터 읽어야겠다고."

"소용없는 일이야."

"손으로 다 베껴 써야겠어. 한 음절씩 일일이 다 훑어봐야겠다고."

저 아첨하는 술집 주인처럼 생긴 모습을 보라지!

기독교인이라 더 싫군…….

"다음, 다음은 뭐지? 다음 대사가 뭐지?"

"진정해."

"일어나야겠어. 일어나서 집 주변을 좀 걸어야겠어. 대사를 소리 내 다 외워 버리면 내 기억 속에 영원히 남을 거야."

나는 자리에서 일어선다. 뜨거운 땀방울이 차갑게 식는다.

"공황이야. 이게 바로 그거군. 보통은 아침 일찍 찾아온다던데……. 그게 사실인데."

"침대로 돌아가. 아침이 되면 기분이 좀 나아질 거야."

"네 말이 맞을지도. 생각해 보니 너무 피곤해……. 잠을 좀 자야겠어."

침대로 돌아가 이제는 추위를 느끼며 이불을 귀까지 끌어올린다. 그리고 발작하듯 갑자기 잠에 빠져든다. 갑자기 깨어나는 순간이 있고, 깊이 잠드는 순간도 있다. 악몽…… 블랙홀…… 밝은 색감…… 그러다가 문득 아침이 온다.

앞서 말했듯이 무대 공포증은 다양한 형태로 나타나고, 그림자처럼 살며시 다가와 당신을 늪에 빠뜨린다. 그리고 극복했다고 생각하는 순간, 침대 끝에 걸터앉아 당신을 향해 히죽 웃는다.

무대 뒤에서 차례를 기다리다 큐 사인을 듣는 순간 시작되는 무대 공포증도 있다. 심장이 두근거리기 시작하고 척추 밑바닥부터 심장 박동이 느껴진다. 초연 공연 전과는 전혀 다른 두근거림이다. 아니, 그 이상이다. 숨이 가빠 온다. 호흡을 더 길게, 더 깊이 하고 싶을 때는 더 짧아진다. 그리고 비참한 신호가 가까워진다. 당신은 진정하려고 노력하지만, 다시 땀이 난다. 머릿속의 목소리가 횡설수설하기 시작한다.

"탈의실에 있어야 했어……. 내가 왜 나를 괴롭히는 거지? 나는 다 해냈는데…… 난 모든 걸 다 해냈는데…… 정상을 찍

었는데…… 왜 그만두지 않았지?"

큐 사인은 점점 가까워지고 있다.

"나는 이제 안 될 거야……. 몸이 안 움직여져. 누가 신발에 못을 박았나 봐. 다리가 꼼짝도 하지 않아. 난 혼자야. 세상에, 나는 혼자야! 아무도 나를 이해 못 해, 아무도……."

큐 사인은 이제 정말 곧이다.

"밝은 빛으로 나가면 완전히 나를 보여 줘야 하는데. 나가라고? 말도 안 돼. 여길 떠날 수가 없어. 다시는 움직이지 않을 거야. 영원히 여기서 움직이지 않을 거야."

포샤 : 만약 그가 성자의 조건과 악마의 얼굴을 가지고 있다면.......

"지금 나가지 않으면 앞으로 다시는 나갈 수 없어."

포샤 : 그의 아내가 되느니 차라리 참회하라고 하는 게 나아.......

"여기는 내가 햄릿, 리처드, 헨리를 연기하던 극장이야. 여기는 내 극장이야……. 내가 사랑하는 극장. 여기서 이럴 수는 없어. 내가 통제하는 거야. 내가 통제권을 가져야 해……. 난……."

포샤 : 이리 와, 네리사. 넌 먼저 가. 우리가 한 구혼자에게 문을 닫아 놓는 동안 다른 구혼자가 문을 두드릴 거야.

"이제 내 차례야……. 다음 대사가 나야. 제발 움직여, 움

직여……."

척추 끝이 쿵쿵거리는 소리는 이제 고통스럽기까지 하다.
출산이 이런 것임이 틀림없다.

그리고 나는 앞으로 나아간다. 천천히 앞으로 나아간다.

"샤일록……. 넌 샤일록이야. 그런가? 내가 정말 샤일록인
가? 나는…… 난 그냥…… 무대에 겁을 먹은 놈인데."

그리고 갑자기 난 무대 위에 서 있다. 커튼 너머에서 갑자
기 무대 위에 서 있는 것이다.

나는 다른 배우들에게 내 눈을 똑바로 보지 말아 달라고
부탁했다. 내가 그들에게 무슨 짓을 한 건가.

배우가 해야 할 한 가지는 동료 배우의 눈을 똑바로 보는
것인데, 나는 그러지 말아 달라고 부탁한 것이다.

샤일록 : 3000더컷*, 글쎄.

"말했어. 대사는 잘했어. 내가 첫 대사를 한 거야. 세상에,
내가 넘어지면 어떡하지? 넘어질 것 같은 느낌이 드는데."

바사니오 : 예, 3개월 동안요.

"넘어지면 안 돼."

샤일록 : 3개월이라.

"두 번째 대사도 했어……. 두 줄이나 말했어. 왜 이렇게

---

* 과거 유럽 여러 국가에서 사용하던 금화.

어지러운 거지? 균형이 안 맞아."

바사니오 : 말씀드린 것처럼 안토니오는 갇힐 겁니다.

"긴장하지 마……. 내가 할 일은 긴장을 푸는 거야."

샤일록 : 안토니오가 갇힌다…… 음.

"지금 넘어지면 어떻게 되는 거지? 균형을 잡자……. 제
발, 균형을 잡자."

바사니오 : 저를 도와주시겠습니까? 제가 원하는 답을 정
녕 주실 수 있습니까?

"대사가 메아리를 치고 있어. 메아리치는 방 안에 있
어……. 내가 대답을 할 수 있을까? 다음 대사가 뭐지? 진정
하자, 진정해. 심장이 두근거려. 말해야 해, 내 차례야. 대사
가 뭐더라? 뭐라고 하지? 아는데……. 분명 대사는 아는데,
그게 뭐지? 뭐더라? 제발…… 어서, 어서. 여기에 1시간은 서
있는 것 같아. 1시간이나 말을 안 한 거야. 왜 아무도 기침을
안 해 주지? 제발 아무 말이나 하자……."

샤일록 : 3개월 동안 3000더컷에 안토니오가 갇힌다.

"됐어! 해냈어. 다 했어."
일단 무대 공포증을 경험하면 언제든 내가 방심하고 자만
해지는 틈을 타 그 괴물이 찾아오려고 호시탐탐 기회를 노리

고 있다는 것을 깨닫게 된다. 그래서 몸과 뇌는 예민하게 곤두서서 구석에 있는 그림자를 늘 의식하게 되는 것이다.

나는 〈베니스의 상인〉이 끔찍하고 잔인하다고 생각한다. 그리고 어떤 등장인물도 좋아하지 않는다. 샤일록은 무정하고 돈에 쪼들리는 괴물인 다른 등장인물들보다 조금 나을 뿐이다. 하지만 그 연극에 감사할 것이 많다. 공연을 이어 나가며 나는 마침내 무대 공포증을 가라앉혔다. 그리고 이제 나는 "겪어 본 적 있고, 벼랑 끝까지 갔다가 돌아왔노라"라고 말할 수 있다.

# 38

**맷 캘러핸**

뮤지션 맷 캘러핸은 음악, 영감, 협업, 그리고 오늘날 음악 산업의 창조적 표현에 영향을 미치는 사회적 힘에 관한 이야기를 들려준다. 그는 음악계의 예술가이자 사려 깊은 연대기 작가로서의 자신의 진화를 간략하게 기록하고 있다. 음악 제작의 많은 측면이 대중에게 숨겨져 있는데, 대중은 보통 무일푼에서 부자가 된 낭만적인 성공 스토리나 약물(그리고 사람) 남용의 유혹에 굴복한 예술가의 병든 모습을 주로 본다. 현실은 훨씬 더 복잡하며, 음악 산업이라는 용어는 오늘날 음악과 음악가의 세계를 지배하는 시장 주도의 기업 권력을 나타낸다. 그럼에도 불구하고 캘러핸은 창작 과정의 기쁨에서 비평가들로부터 찬사를 받는 음반을 계속 제작하고 작업할 수 있는 충분한 영감을 얻는다.

# 창조의 신화

    가장 무서운 것은 소음이었다. 기관차가 부두 쪽으로 실어 온 고철을 거대한 자석으로 들어 올려 약 30미터 높이에서 배의 화물칸으로 떨어뜨리는 소리, 삐걱거리는 소리, 갈리는 소리 등이 들렸다. 크레인에는 밤하늘을 비추는 불빛이 설치되어 있어 인부들이 목표물을 볼 수 있도록 도와주었다. 배는 거대하고 낡았으며, 밤의 어둠보다 더 깊은 검은색이었고, 선원들이 날아다니는 고철을 피할 수 있도록 통로와 뱃머리, 선미와 선체 중앙 곳곳에 불빛이 박혀 있었다. 작업자들이 선로, 강철 케이블, 기계 등이 가득한 미로를 통과하는 동안 지게차, 헬멧, 남자들의 손에 들린 불빛이 반딧불처럼 부두 주변을 날아다녔다. 귀에 대고 똑바로 외치지 않으면 아무도 말을 들을 수 없었고, 경적과 사이렌, 손을 흔들며 주기적으로 신호를 보내야 했다. 이곳은 우리 아버지가 일하던 곳이다. 아버지는 실을 물건이 있을 때는 몇 주 동안 배에서 계속 일했기 때문에 우리는 종종 아버지를 찾아뵙곤 했다. 그러지 않으면 아버지를 거의 볼 수 없었다.

    남자들 모두 얼마나 유쾌하고 여유로운지 항상 놀랐다. 솥뚜껑만큼이나 크고 육감적인 일꾼들이 손으로 내 머리를 쓰

다듬으며 웃었다. 나는 겁에 질려 엄마나 아빠에게 매달려 있는데, 이 사람들은 아무렇지도 않은 듯 행동했다. 아버지가 좁은 강철 사다리를 타고 60미터 높이에 있는 좁은 유리로 둘러싸인 크레인 운전석으로 우리를 이끌고 올라가 작업자를 만나 부두의 모습을 보여 주겠다고 고집을 부려도 이상하게 생각하는 사람은 아무도 없었다. 아마 아버지는 우리가 스릴을 느낀다고 생각한 모양이다. 아버지는 그저 가족이 자랑스러웠을 것이다.

아이러니하게도 아버지가 계속 반대하다 겨우 허락해서 내가 첫 기타를 사고 소리를 냈을 때도 나의 어린 마음은 사라지지 않았다! 다른 애들이 기타 소리에 귀를 기울였다. 나는 즉시 소리를 내 보았다. 그리고 그날부터 지하실에서 연습했다. 아버지가 며칠 밤을 새우고 집에 돌아와 주무신다는 사실을 까먹은 어느 날, 나의 기타 소리가 아버지를 깨웠다. 계단을 뛰어 내려온 아버지는 말 그대로 꽁무니 빠지게 도망가는 우리의 뒤에 대고 욕지거리를 내뱉으며 신고 있던 슬리퍼를 던지셨다.

우리는 계속 달렸다. 부두에서 벗어나고 싶었다. 부모님들의 막다른 직업에서도, 징병제에서도, 학교에서도 벗어나고 싶었다. 우리는 삶을 즐기는 것이 잘못이라고 말하는 권위를 상징하는 모든 것에서 도망쳤다. 그리고 폭풍우를 타고 우리 사이를 휩쓸고 내려온 위대한 천사의 품에 안겼다. 아무것도 약속하지 않았지만 모든 것을 제공하는 피리 부는 사나이는 우리에게 "이거야! 나와 함께 하자! 이게 사는 거지! 이게 음악이야!"라며 손짓했다. 이제 우리에게는 영웅이 있었다.

이제 코드가 있었다. 이제 옳고 그름이 있었다. 마약, 섹스, 모험, 지금 당장 다른 방식으로 살아가는 방법. 그리고

무대에 서서 수천 명에 둘러싸인 채 우리는 영광스러운 소리의 파도에 몸을 맡겼다. 모든 혼란과 야생의 중심에 음악이 있었다. 그것이 바로 힘이었다. 그것이 모든 것에 의미를 부여하는 마법의 본질이었다.

나는 물속으로 곤두박질쳤다. 수면 위로 올라오지 못했다. 어둡고 악취가 나는 나이트클럽에서 연주하며 화장실 벽에 묻은 피 묻은 배설물, 밴드를 비추기 위해 깨진 곳에 녹색 젤을 바른 스포트라이트, 무대를 따라 대담하게 뛰어가는 쥐들이 있는 골목까지 쓰레기들이 쌓여 있는 것을 보았다. 나는 그곳에서 영감을 받은 공연만이 가능한 변화를 만들었다. 나는 움직이는 모든 것이 의심스럽고 심지어 고요함에도 발톱이 있는 더럽고 병든 거리로 걸어 나갔다. 근사한 음악의 밤이 주는 완전한 짜릿함을 느꼈다. 경험이 있는데 무슨 믿음이 필요하겠는가!

그곳에서 세계에서 가장 멋진 호텔의 바로 가서 내 밴드와 계약하고 싶어 하는 음반 회사의 남자를 만났다. 화분에 심어진 식물들, 샹들리에, 한 세기 전 악덕 졸부들이 세운 삼나무 벽, 술잔이 부딪치는 소리와 아무도 듣지 않는 피아노 선율……. 웨이터들이 나에게 어떤 술을 마시겠느냐고 물었다. 나는 금방이라도 쫓겨날 것 같은 기분이 들었다.

"빌어먹을!"

그리고 저기 그가 온다……. 내 미래! 음악은 지금 어디에 있나? 나는 이 존재를 신처럼 신비롭고 매혹적으로 느낀다. 나는 내가 가치가 있다고 그에게 확신시킬 무슨 말을 해야 할지 모르겠다. 하지만 잠시 동안 우주의 모든 것이 이 교환에 달려 있는 듯하다. 나는 거래가 가능할 것 같다고 들었다. 그들은 내 음악을 '정말로' 믿는다. 이 밴드를 '진짜로 지

지한다'. 아마 내 배경 때문일 수도 있다. 어쩌면 내 지독한 가난 때문일지도 모르겠다. 하지만 내면 어딘가에 이 사람을 정말 경멸하게 만드는 무언가가 있다. 뭔지 모르겠지만 자존심, 두려움 같은 것이 그가 말하는 것이 무엇이든, 그가 말하는 모든 상황과 내 영혼에 점점 더 두껍게 쌓여 가는 더러움에 대해 완전한 경멸감을 느끼게 한다. 하지만 나는 이런 것들을 내뱉지는 않는다. 매니저가 나에게 냉정하게 행동하라고 경고했다.

"당신이 '문제 예술가'라는 인상을 줄 만한 말은 하지 마세요. 알겠죠? 당신이 믿지 않는 일을 할 필요는 없어요. 그냥 조금만 버틴 다음 돈을 받고 당신 앨범을 만들면 돼요."

게다가 나는 좀 흥분했다. 이것이 바로 모든 사람이 일을 하는 이유일 것이다. 메이저 음반사와 계약을 하는 것! 와우!

멜로디 한 조각과 리듬 한 조각을 위해 지하실에서 수천 시간을 보냈다. 가끔은 변화도 있다. 끝없이 합주한다. 우리가 만든 카세트를 다시 들어 본다. 리허설에서 실제로 좋은 것처럼 들리는 부분을 골라 완성된 녹음으로 바꾼다. 파티에서 친구들에게 공연하기. 무엇이 효과가 있고 무엇이 그렇지 않은지 알아보기 위해 노래, 리듬, 그리고 서로를 테스트하기. 우리 모두 그것이 언제 옳은지 안다. 우리는 그냥 안다. 홍보 사진을 찍으려고 눈살을 찌푸리는 얼굴에 미소가 번진다. 기쁨이 방을 가득 채운다. 그 에너지로 일주일 동안 취해 있을 수 있다. 나는 허리를 구부리고 앉아 주린 배를 잡고 파산 직전에 그저 우리가 만든 테이프의 부분들을 반복해서 듣고 있었다. 우리 노래가 너무 좋았기 때문이다. 모든 가능성이 열려 있었다. 엄청난 성공을 하면 리듬은 점점 더 좋아진다. 노래 중간 기타와 기타 사이의 우연한 즉흥 연주는 또 얼

마나 대단한가. 세상에, 이건 정말 물건이다! 아싸라비아, 끝 내 준다!

지금 강 하류 쪽에 있다. 넓은 바다로 향하고 있다. 전화벨 이 울리고 모든 사람이 내 친구가 되고 싶어 한다. 밤마다 사 람이 더 많아진다. 모든 사람이 다음을 보고 싶어 한다. 언론 이 기사를 쏟아 내고 있다. 내 얼굴이 잡지 표지를 장식한다. 나는 내가 한 번도 말한 적이 없는 것들을 읽고 있다. 거짓말 과 왜곡이 사실인 것처럼 전해지고 있다. 나는 화물 열차 소 리를 가릴 만큼 높은 데시벨로 사람들과 이야기하고 있지만, 누가 듣고 있을까?

많은 사람이 그러하듯이 나 역시 친구와 뮤지션을 비롯한 다양한 사람과 무슨 일이 일어나고 있는지에 관해 끝없이 이 야기한다. 음악에 대한 그들의 열정, 진정한 열광, 심지어 사 랑에 관해서도 듣는다. 때때로 나는 우리의 연주가 사람들에 게 얼마나 큰 의미를 갖는지 깊이 감동한다. 하지만 슬금슬 금 다가오는 예감을 멈출 수는 없다.

사건들이 빠르게 진행될 때 나는 뮤즈를 다시 확인하기 위 해 잠깐 짬을 낸다. 그리고 노래 작업을 한다. 나는 합주를 위해 또 시간을 짜낸다. 정신을 되살리고 새로운 아이디어를 창출하기 위해. 근원을 거슬러 오른다. 참 어려운 일이다. 우 리는 다른 방식을 가진 프로듀서와 함께 일하고 있다. 우리 는 배우고 싶다. 우리는 우리의 음악을 향상시키고 싶다. 하 지만 누가 정말로 알겠는가. 우리는 종종 며칠, 심지어 몇 주 를 보내며 아무 성과도 없는 새로운 편곡을 시도하기도 한 다. 때때로 '외부의 귀'가 눈 깜짝할 사이에 더 나은 방법을 알려 주기도 한다. 이제 지켜야 할 일정이 있다. 그리고 이 기록은 영원하다. 라이브 공연과 같은 순간적인 시도가 아니

다. 앨범은 산화물에 아로새겨지고, 금속으로 주조되며, 박스로 포장되어 전 세계로 배송된다. 게다가 음악 비즈니스의 정치에서 우리에게는 순간이 있다. 달력이나 시계가 통용되는 곳이 아니다. 우리의 순간은 삶과 문화, 상업과 통제의 연속선상에 있다. 내 손가락 끝의 굳은살에는 파라오 전각의 흔적이 새겨져 있다. 누구도 불사신은 아니다. 하지만 이 투쟁은 영원하다.

약속의 땅이 다가온다.

앨범이 완성되고 발매일과 투어 일정이 잡힌 상태에서 우리는 최고의 사운드를 자랑하는 젤러바흐 오디토리엄에서 레이디스미스 블랙 맘바조와 함께 콘서트를 연다. 우리는 일어나고, 음악은 날카롭게 울려 퍼지고, 관중은 흥분하고, 관중의 따뜻한 박수는 우리를 천국임이 틀림없는 곳으로 데려간다. 공연이 끝나고 무대에서 내려와 분장실로 가면 매니저가 기다리고 있다. 나는 그가 이런 날 밤에 늘 그렇듯 환하게 웃고 있을 것으로 기대한다. 하지만 매니저는 친구, 숙녀들, 축하객들 사이에서 나를 끌어내더니 "이리 와요, 할 말이 있어요"라고 말한다. 나는 나쁜 소식임을 알았다.

"무대에 오르기 전에 말해 주기가 좀 그랬어요. 정말 이런 말 미안한데, 이제 좀 인기가 식은 것 같아……."

침묵이 흐른다.

"이것 참 미안하네."

음반은 발매도 되지 않았는데 음반사는 보류하기로 결정했고, 우리는 인사 한마디 없이 길거리로 나앉게 되었다. 왱, 왱, 감사합니다! 거기 서 있는데 이 소리가 들렸다. 붐비고 시끌벅적한 사람들 소음에 가려진 소리였다. 소리를 알아차리는 데 시간이 좀 걸렸다. 하지만 그 소리는 분명했다. 비행

기가 격추된 소리였다. 비행기가 날갯짓을 하면서 윙윙거리며 불꽃을 땅으로 끌고 내려간다. 내 기억과 내 현재와 내 미래를 한꺼번에 울리는 굉음 그리고 충돌 소리였다. 고철이 배의 선창을 때리는 굉음이다.

"인생 참…….."

나는 나 자신에게 속삭인다. 나를 사로잡는 시간과 감정의 그물이 날카롭게 엉클어진다.

문화 산업의 신비에 입문하지 않은 사람들에게는 앨범이 나온 후 잠깐이나마 회사의 계획으로 투어를 돌고 궁극적으로 실패했음에도 첫 번째 시도에 호의적인 대중 평가를 받았다는 게 이상해 보일 수도 있다. 이건 결코 '해피 엔딩'은 아니었다. 경제적 필요성과 정신적인 불안, 헛된 희망에 이끌린 고통스러운 일련의 책략과 조작이었다. 우리는 그룹으로(석 장의 앨범을 더 냈고) 또 개인으로 살아남았다. 나는 계속해서 음악을 만들고 음반을 제작하고 다른 프로젝트를 진행하고 있다. 하지만 요점은 그게 아니다. 이게 이야기의 전부도 아니다.

여기서 내 목적은 정의하는 것이 아니라 설명하는 것이다. 수증기 같은 창의성은 정의를 거부하고 정량화에 저항하며 사물처럼 그것을 소유하려는 사람들의 접근을 거부한다. 내 인생은 내게 두 가지 상호 연관된 문제를 제시했다. 좋은 삶을 사는 것과 세상을 바꾸는 것. 나는 정의가 사람들이 행동할 수 있게 해 주는 한에서만 유용하다는 것을 알았다. 그것을 알기 위해서는 창조적 과정에 참여하는 것이 필수적이다. 무언가를 창조하는 것의 목적은 사람들을 다른 곳으로 이동시켜 다시 관계를 맺는 것이다. '감동받았다'는 말과 같은 뜻이리라.

내 경험은 영원하고 보편적인 진실을 드러내지 않았다. 그러나 그것은 창조적이고 신성하며 삶과 공동체 같은 단어들에 의미를 부여했다. 유일하게 변치 않은 것은 투쟁이었다. 어떤 이유에서인지 물질의 빈곤은 정신의 풍요로움을 불러일으켰다. 음악은 나를 절망에서 벗어나게 해 주었고, 괴로움을 씻어 주었으며, 나를 결의로 가득 채웠다. 믿음은 필요하지 않았다. 무조건 일어나는 일이었다.

반대로 나에게 드러난 것은 거짓말이다. 영원하거나 보편적이지도 않으면서 크고 요란하게 꾸며진 거짓말이다. 즉 모든 것의 질을 측정할 수 있는 신뢰할 만한 유일한 척도는 돈이라는 사실이다. 이 사기극은 명백한 이유로 자본주의에 의해 지속되고 있지만 사람들을 속이는 능력은 그럼에도 불구하고 줄어들지 않고 있다. 나는 돈과 창의적인 과정의 효과 또는 결과 사이의 어떤 상관관계도 발견하지 못했다. 나는 나의 창조적인 일에 대한 수요, 즉 시장성 있는 상품을 생산할 수 있을까? 그럴지도 모른다. 어쨌든 내가 창의적인 일에 힘을 쏟을까? 물론이다. 계속해서. 왜? 과정 자체에서 얻는 만족감과 다른 사람들에게 주는 즐거움 때문이다. 시장에서는 이것을 취미라고 부르고, 나는 내 인생이라고 부른다.

이 계시의 함의는 이 글의 범위를 넘어서는 것이다. 그저 공연을 준비할 때 나는 돈을 세지 않고 비트를 세고, 키보드 자판의 달러($) 기호보다 4가 우주에서 더 큰 의미를 갖는다는 것, 그리고 그 이유를 알 수도 없고 알 필요도 없는 리듬으로 표현된 숫자가 어떻게 몸을 환희의 춤으로 이끌 수 있는지 이해하는 것만으로 충분하다. 또는 때때로 우리 모두를 휩쓸고 지나가는 절망적인 외로움 속에서 내가 어떻게 누구에게나 노래를 불러 줄 수 있었는지, 그 노래가 어떻게 진정

한 의미에서 나와 모든 사람을 연결해 주었는지 말이다. 또는 노래하고 춤추고 그림을 그리도록 격려받은 아이가 꽃처럼 마음을 열고 모든 인류의 목소리로 말하게 되었는지도. 그것은 상업이 아니라 살아 숨 쉬는 창의성이다.

# 39

**어슐러 K. 르 귄**

책을 쓸 것인가, 아이를 낳을 것인가? 공상 과학 소설가 어슐러 K. 르 귄은 이는 잘못된 질문이라고 말한다. 창의력에 대한 우리의 개념, 즉 누가 창의적일 수 있는지, 어떻게 창의적일 수 있는지 그리고 누구와 함께 창의력을 발휘할 수 있는지 등은 정해진 것이 아니다. 창의력은 하늘에서 떨어진 계명이나 유전적 명령의 결과가 아니다. 이 뛰어난 에세이에서 르 귄은 이 두 가지 명제에 도전하며 창의성을 발휘하고 아이를 낳는 것뿐만 아니라 자신의 창의성을 발휘하는 일이 어떻게 가능한지를 보여준다.

# 여자 낚시꾼의 딸

사회적 또는 미학적 연대나 승인에 대한 접근이 가장 어려운 예술가는 예술가 겸 주부였다. '지칠 줄 모르는 애정'이나 심지어 지친 애정조차 불러일으킬 수 없이 자신의 예술과 부양할 자녀에 대한 책임을 모두 짊어진 사람은 사실상 불가능에 가까운 이중직을 풀타임으로 수행한다. 하지만 이는 현실적으로 엄청난 어려움이 있다는 인식에서 문제가 제기된 것이 아니다. 만약 그렇다면 육아부터 시작해서 실질적인 해결책이 제시되었을 것이다. 대신 이는 지금도 도덕적인 문제, 즉 해야 할 일과 하지 말아야 할 일의 문제로 언급된다. 시인 얼리셔 오스트리커는 이를 다음과 같이 깔끔하게 정리한다.

"여성은 책보다는 아기를 가져야 한다는 것이 서구 문명의 관점이다. 여성이 출산보다 책을 가까이해야 한다는 것은 주제에 대한 변형이다."

이 논제(혹은 교리)에 대한 프로이트의 공헌은 이론과 신화의 무게로 그것을 원시적이고 의심할 여지가 없는 사실로 보이게 한 것이었다. 물론 프로이트는 약혼녀에게 여자가 원하는 것이 무엇인지 말한 후 우리가 결코 알지 못할 것은 여자가 원하는 것이라고 말했다. 만약 내가 담론이 없는 사람

으로서 감히 말할 수 있다면, 라캉은 그를 따라가는 데 완벽하게 일관성이 있다. 남성을 인간으로, 여성을 타자로 전제하는 문화나 심리는 여성을 예술가로 받아들일 수 없다. 예술가는 자율적이고 선택을 하는 자아이며, 그런 자아가 되기 위해서는 여성 스스로 여성을 해방시켜야 한다. 불완전하게나마 남성을 모방해야 하는 것은 말할 필요도 없다.

여기 제인 오스틴, 브론테 자매, 에밀리 디킨슨, 그리고 실비아 플래스가 있다. 실비아 플래스는 자녀 둘을 낳는 실수를 저질러 그에 대한 보상으로 자살을 선택했다. 여성 혐오주의 문학 범주에 이 여성들을 포함시킬 수 있는데 이들은 불완전한 여성, 즉 여성-남성으로 인식될 수 있기 때문이다.

그럼에도 불구하고 나는 '책 아니면 아기 중 하나'의 교리를 비판하기 위해 이를 악물어야 한다. 이 교리는 결혼을 선택하지 않거나 아이를 가질 수 없는 여성들에게 진정한 위안을 주었고, 그녀들은 자신에게는 대신 책이 남아 있다고 여기게 했다. 그것이 진정한 위안이 될 수는 있겠으나 나는 그 교리가 틀렸다고 생각한다. 특히 다른 여성들은 아이를 가질 수 있지만 누구나 작품을 쓸 수는 없다는 도로시 처드슨의 발언을 듣고 확신했다. 마치 '다른 여자들'이 자신의 아이들을 가질 수 있는 것처럼 마치 책이 자기 자궁에서 나온 듯 말이다! 그것은 책이 음낭에서 나온다는 이론의 상반된 측면일 뿐이다. 승화의 개념으로서 이 최종적인 비하는 "작가가 가져야 할 한 가지는 다름 아닌 불알이다"라고 말하던 어느 대단한 얼간이에게 힘을 실어 주는 꼴이다. 그러나 그는 남자는 아이를 '얻으면' 책을 '얻을 수 없으므로' 아버지는 글을 쓸 수 없다는 식의 남근 작가론을 펼치지는 않았다. 정체성으로 축소된 비유, 즉 '낳지 않으면 창조할 수 없다'는 교리

는 오직 여성에게만 적용된다.

이제 그만 멈추고 내가 말하지 않은 것을 분명히 말해야 한다는 사실을 깨달았다. 나는 작가가 반드시 아이를 가져야 한다고 말하는 것도 아니고, 부모가 반드시 작가가 되어야 한다고 말하는 것도 아니며, 모든 여성이 책을 쓰거나 아이를 가져야 한다고 말하는 것도 아니다. 엄마가 되는 것은 작가가 되는 것처럼 여성이 할 수 있는 일 중 하나일 뿐 특권이나 의무가 아니며 운명도 아니다. 내가 글을 쓰는 엄마들에 관해 이야기하는 이유는 그것이 거의 금기시되는 주제이기 때문이다. 흔히 여성들은 아이들과 책을 모두 신경 써야 하며 그렇기 때문에 엄마와 작가가 동시에 될 수 없다고 말한다. 다시 말해, 자연스럽지 않다는 것이다.

여성에게 창조와 출산을 모두 허용하지 않는 것은 잔인할 정도로 낭비적이다. 주부에게 작가라는 직업을 금지함으로써 우리의 문학을 황폐화했을 뿐만 아니라 참을 수 없는 개인적 고통과 자해를 초래했다. 아이를 낳으면 안 된다는 현명한 의사들의 말에 순종한 버지니아 울프나 아이들 침대 옆에 우유 잔을 놓고 머리를 오븐에 넣은 플래스처럼.

여성 예술가들에게는 다른 사람이 아닌 자신의 희생이 요구된다(그러나 고갱은 남성 예술가들에게 다른 사람을 희생시킬 것을 요구한다). 나는 여성 예술가의 완전한 섹슈얼리티에 대한 이러한 금지는 여성뿐만 아니라 예술에도 해롭다는 점을 제안한다.

지금은 가정을 꾸리고 예술가로서 일하기를 원하는 여성에게 가해지는 비난이 줄어들고 더 많은 지지가 생기는 것이 사실이지만, 이는 약간의 상황 개선에 지나지 않는다. 아이들을 키우고 책의 우수성을 위해 20여 년 동안 매일매일 쏟

아붓는 노고는 지금도 엄청날 것이다. 그리고 그것은 끝없는 에너지 소모와 경쟁하는 우선순위의 불가능한 무게를 포함한다. 우리는 그 과정에 대해 잘 알지 못한다. 어머니인 작가들은 모성애에 관해 많은 이야기를 하지 않기 때문이다. 자랑이라고 느껴질까 봐, 혹은 엄마라는 덫에 갇힐까 봐, 아니면 무시당할까 봐. 두 직업을 완전히 상반되고 상호 파괴적으로 여겨야 한다고 요구하는 영웅적인 신화 때문에 아이를 낳은 여성 작가들은 육아와 관련된 것은 그 어떤 방식으로든 글로 남기지 않는다.

나 역시 마찬가지이다. 나는 세 아이를 낳고 약 스무 권의 책을 쓰면서 '책이냐, 아이냐' 하는 교리를 노골적으로 어겼고, 그 점을 신께 감사드린다. 인종, 계급, 돈, 그리고 건강이라는 행운과 파트너의 지원 덕분에 나는 두 마리의 토끼를 잡을 수 있었다.

그는 내 아내가 아니지만 서로를 지지해 준다는 마음을 당연한 것으로 간주하고 나와 결혼했으며, 덕분에 우리는 많은 것을 해낼 수 있었다. 우리의 분업은 꽤 관습적이었다. 나는 집, 요리, 아이들, 소설을 담당했다. 내가 그렇게 하고 싶었기 때문이다. 그는 교수, 자동차, 청구서, 그리고 정원을 담당했다. 그가 그렇게 하고 싶었기 때문이다. 나는 아이들이 아기였을 때는 밤에 글을 썼고, 학교에 입학한 후로는 낮에 글을 썼다. 요즘은 소가 풀을 뜯는 것처럼 자주 글을 쓴다. 만약 내게 도움이 필요하면 남편은 생색내지 않으며 나를 도와주었다. 이게 가장 중요한 사실인데, 그는 내가 글을 쓰는 데 몰두하며 시간을 쏟는 것을 원망하지 않았고, 내 작품에 대한 축복을 원망하지 않았다.

원한, 시기, 질투, 원망이 문제다. 남성은 종종 여성이 봉

사를 하지 않을 때 모든 것을 트집 잡는 훈련을 받는 듯싶다. 그는 여성을 자신의 몸과 편안함을 위한 봉사자, 아이들을 잘 먹이는 존재로 인식한다. 그러지 않을 때는 원망과 원한이 커진다. 그에 맞서 일하려는 여성은 축복이 저주로 바뀌는 것을 발견하고 반항하거나 절망에 빠져 침묵해야 한다. 모든 예술가는 자신의 작업에 대한 다른 모든 사람의 전적이고 이성적인 무관심 속에서 수년 동안, 어쩌면 평생 작업해야 한다. 그러나 어떤 예술가도 일상적이고 개인적인 복수심에 찬 저항에 대처하기란 쉽지 않다. 그것이 바로 많은 여성 예술가가 사랑하며 함께 사는 가족들로부터 받는 영향이다.

나는 그 모든 것에서 벗어날 수 있었다. 나는 자유롭게 태어나 자유롭게 살았다. 그리고 그 개인적인 자유 덕분에 나는 수년 동안 글쓰기가 나 자신이라고 생각할 수 있었다. 또한 남성 우월주의 사회의 내면화된 이데올로기에 의해 통제되고 구속되는 것을 무시할 수 있었다. 관습을 뒤집을 때도 나는 나 자신의 전복을 위장했다. 내가 공상 과학, 판타지, 청소년 소설 같은 멸시받고 주변적인 장르를 선택한 것은 바로 비판적이고 학문적이며 규범적인 감시에서 벗어나 작가가 자유롭기 때문이라는 사실을 깨닫기까지 몇 년이 걸렸고, '문학'에서 장르를 배제하는 것이 정당한지, 정당하지 않은지는 작품성이 아니라 정치의 문제라고 말하는 지혜와 배짱을 갖추기까지는 10년이 걸렸다. 내가 선택한 주제에서도 마찬가지였다. 1970년대 중반까지 나는 영웅적인 모험담이나 첨단 기술의 미래, 권력의 전당에 있는 남성에 관한 글을 쓰거나 남성이 중심인물이고 여성은 주변적이고 부차적인 인물인 글을 썼다.

"왜 여자 이야기는 쓰지 않니?"

한번은 어머니가 이렇게 물은 적이 있다.

"어떻게 써야 하는지 모르겠어요."

바보 같지만 나는 솔직히 대답했다. 나는 여자를 어떻게 그려야 하는지 몰랐다. 우리 중 극소수만이 글에서 여성을 다루었다. 당시 나는 남성 작가가 쓰는 여성 이야기도 진실이며 합당하다고 생각했다.

어머니는 내게 필요한 것을 해 줄 수 없었다. 페미니즘이 다시 깨어나기 시작했을 때 어머니는 페미니즘을 '여성 자유주의자들'이라며 싫어했다. 그러나 내가 되고 싶고 알고 싶던 버지니아 울프를 소개해 준 사람은 바로 어머니였다. "우리는 엄마를 통해 우리를 돌아보고" 육체와 영혼의 어머니를 품고 산다. 내게 필요한 것은 페미니스트 문학 이론과 비평, 실천이 내게 줄 수 있는 것이었다. 그리고 나는 그것을 손에 넣을 수 있었다. 가난하던 시절 나의 보물이던 버지니아 울프의 《3기니Three Guineas》뿐만 아니라, 《노턴 문학 선집The Norton Anthology of Literature》과 여성 작가 작품의 재출간, 여성 출판사까지 모든 것이 우리의 자산이다. 어머니들이 우리에게 돌아왔고, 이번에는 그들을 그대로 보낼 수 없을 것이다.

그리고 페미니즘은 나에게 사회와 나 자신뿐만 아니라 페미니즘 자체를 비판할 힘을 주었다. '책 아니면 아이' 신화는 여성 혐오주의자와 페미니스트 모두에게 통용되는 교리일 수 있다. 내가 존경하는 여성 중 일부는 여성의 연대와 희망에 대한 감각에 의존하는 글을 쓰면서 "이성애자 여성이 페미니스트가 되는 것은 사실상 불가능하다"고 계속해서 선언한다. 마치 이성애가 이성애주의인 것처럼 말이다. 그리고 레즈비언, 비출산, 흑인, 혹은 아메리칸 인디언 여성과 같은

사회적 소수가 되어야만 페미니스트가 되는 '필수 조건'을 갖춘다고 말한다. 이러한 판단을 나 자신에게 적용하고, 이 시점에서 글을 쓰는 여성으로서 가치가 있으려면 페미니스트가 되어야 한다고 믿으면서도, 나는 다시 한번 이 논리에서 배제된 나 자신을 발견한다.

내가 이해하기로 배제론자들의 논리는 우리 사회가 이성애자 아내, 특히 어머니에게 부여하는 물질적 특권과 사회적 인정이 특권이 없는 여성과의 연대를 막고 페미니스트 행동으로 이끄는 종류의 분노와 개념으로부터 그녀를 격리시킨다는 것이다. 이는 아마도 많은 여성에게 사실일 것이다. 그러나 나는 페미니즘이 오직 아내-엄마라는 '역할'에 갇힌 여성들에게 생명을 구하는 필수품이었다는 논리를 내 경험으로 미루어 반대한다. 우리 사회가 주부-엄마에게 부여하는 특권과 인정은 실제로 무엇으로 이루어져 있는가? 무한한 광고의 대상이 되는 것? 심리학자들에 의해 아이들의 정신적 행복에 대한 총체적인 책임을 지고 정부에 의해 아이들의 복지에 대한 총체적인 책임을 지는 동시에 감정적인 전쟁 반대자들에게 사과파이를 구워 나르는 사람이 되는 것? 내가 아는 모든 여성에게 사회적 '역할'로서의 모성은 단순히 다른 사람들이 하는 모든 일을 하는 것 외에 아이를 키우는 일까지 하는 것을 의미한다.

공적·정치적·예술적 책임을 위해 어머니의 역할을 무효화해야 한다는 이론에 따라 어머니를 가부장제가 만들어낸 신화적 공간인 '사생활'로 다시 밀어 넣는 것은 결국 남자들이 만든 규칙에 따라 남자의 편으로 돌리는 것과 같다.

레이철 뒤플레시스는 《착륙을 넘어 쓰기Writing Beyond the Landing》에서 여성 소설가들이 여성 예술가를 어떻게 묘

사하는지 보여 준다. 그들은 여성을 윤리적인 힘을 가진 '자신이 몰입한 삶을 바꾸려고 노력하는' 활동가로 만들어 버린다. 아이를 낳고 키운다는 것은 삶에 최대한 몰입하는 것이지만, 항상 익사하는 것은 아니며 우리 중 많은 사람이 수영을 할 줄 안다.

다시 말하지만, 내가 이 논문의 버전을 제공할 때마다 누군가는 내가 슈퍼우먼 신드롬을 지지한다고 말할 것이다. 즉 여성은 아이를 낳아야 하고, 정치적으로 활동하며 글을 쓰고, 집안일까지 완벽하게 해내야 한다고 말이다. 그러나 나는 그런 주장을 하는 것이 아니다. 우리 모두 슈퍼우먼이 되라는 요구를 받는다. 물론 내가 요구하는 것이 아니라 우리 사회가 그렇게 하고 있다. 내가 말하고자 하는 바는 아이를 키우면서 책을 쓰는 것이 9시부터 5시까지 일하면서 집안일을 하는 것보다 훨씬 쉽다고 생각한다는 것이다. 하지만 우리 사회가 '엄마와 가족'을 내세우면서 대부분의 여성에게 요구하는 것은 여성에게 일을 거부하고 행복을 내팽개친 채 나라에서 제공하는 식사권으로 아이를 키우고 그렇게 키운 아이들을 군대에 보내라는 것이다. 슈퍼우먼은 어떤가. 그들은 집안을 지탱하는 사람들이다. 사생활도 명성도 없이 한계에 처한 여성들이다. 그리고 그 누구보다도 여성 예술가가 '자신이 빠져 있는 삶을 바꾸려고 노력해야 할' 책임이 있는 것은 바로 그들 때문이다.

그리고 이제 나는 한 여성 낚시꾼이 앉아 있는 호수의 둑을 돌고 있다. 우리 여성 작가들의 상상력이 바닥 깊이 잠겨 버린 호수이다. 상상력이 말라 간다. 여전히 숨은 쉬지만 블라우스 단추를 꽁꽁 잠가 버린다. 그 곁에 낚시꾼의 딸인 어린 소녀가 앉아 있다. "책, 좋아하니?"라고 물어보자 아이는

대답한다.

"네. 어릴 때는 입으로 씹는 건 줄 알았는데 이제는 읽을 줄 알아요. 비어트릭스 포터[영국의 동화 작가]가 쓴 책도 다 읽을 수 있어요. 나중에 크면 우리 엄마처럼 작가가 될 거예요."

"조 마치*나 시어도라**처럼 네 아이들이 다 자랄 때까지 기다릴 거니?"

"아니요, 그러지 않을 거예요. 그냥 한번 써 볼래요."

"그럼 해리엇***과 마거릿**** 따라가겠구나. 세상에 있는 정말 많은 해리엇과 마거릿이 아직도 글을 쓰고 있고, 두 가지를 한 번에 해내기 위해 노력하며 산단다. 양쪽을 다 해내려고 노력하는 것이 삶과 세상 모두에 도움이 될 수도 있지."

"잘 모르겠어요. 꼭 그래야 해요?"

아이가 묻는다.

"그럼. 네가 부자가 아니고 아이들도 낳고 싶다면."

상상력이 대답한다.

"아기는 한두 명 낳고 싶을 것 같아요. 그런데 왜 여자들은 두 가지를 한꺼번에 해야 해요? 남자는 안 그러잖아요. 합리적이지 않아요. 안 그래요?"

---

* 《작은 아씨들Littel Women》에 작가로 나오는 등장인물.
** 시어도라 크로버(Theodora Kroeber) : 훌륭한 작가이자 르 귄의 어머니이던 그녀는 뒤늦게 글쓰기를 시작한 것을 후회했으며, 딸에게 여자에 관한 글을 쓰라고 권하기도 했다.
*** 해리엇 비처 스토(Harriet Beecher Stowe) : 미국의 노예 해방론자이자 사실주의 작가로, 대표작 《톰 아저씨의 오두막(Uncle Tom's Cabin)》이 있다.
**** 마거릿 드래블(Margaret Drabble) : 20세기 현대 영문학에 크게 이바지한 소설가이자 전기 작가.

아이의 이성이 말한다.

"나한테 묻지 마! 나도 아침 식사 전에 더 많은 것을 생각해 낼 줄 알았어! 하지만 누가 내 말을 듣겠어?"

상상력이 꽥 소리친다.

아이는 앉아서 낚시하는 엄마를 지켜본다. 낚싯줄이 더 이상 상상력을 사로잡지 못한다는 것을 잊은 낚시꾼은 아무것도 잡지 못하지만 평화로운 시간을 즐긴다. 그리고 아이는 다시 한번 부드러운 목소리로 묻는다.

"이모, 작가가 되려면 꼭 갖춰야 할 한 가지는 뭔데요?"

"말해 줄게."

상상력이 대답한다.

"작가가 가져야 할 한 가지는 불알이 아니란다. 아이가 없는 공간도 아니야. 자기만의 방이 있고, 남편이 도와주고, 가정을 책임지지 않아도 되면 물론 좋지. 하지만 그것도 꼭 갖춰야 할 필요는 없어. 작가가 가져야 할 한 가지는 바로 연필과 종이야. 그럼 된 거야. 책임져야 할 건 연필로 종이에 쓴 글이라는 것만 알면 돼. 다시 말해 자유만 있으면 돼. 물론 완전히 자유로워야 한다는 건 아니야. 누구도 완전히 자유로울 수는 없으니까. 아마 아주 부분적으로만 자유롭겠지. 어쩌면 여기 마음의 호수에 앉아 무언가를 낚을 때만 자유롭다고 느낄지도 몰라. 이 순간만큼은 책임감이 있고, 자율적이며, 자유롭지."

"이모, 지금 같이 낚시하러 가도 돼요?"

아이가 묻는다.

# 엮은이의 말

이 책은 협업을 통해 만들어졌다. 프랭크 배런이 서문을 쓰고, 알폰소 몬투오리가 에세이를 선정하고 분류했으며 추천 도서 목록을 만들었다. 앤시어 배런은 전반적인 구조를 짜고 에세이를 편집하고 원고를 제작했다. 각자가 이 책의 모든 부분에 힘을 썼다.

우리 세 사람 모두 개별적인 발언권을 보장하고자 노력했다. 창조적 협업의 주제는 책 전체에 존재한다. 실제로 이 책에서 앤시어 배런의 글쓰기와 비평이 각 장의 도입부와 부분 도입부에 통합되었다. 알폰소 몬투오리는 에세이 선정에 큰 도움이 되었으며, 프랭크 배런은 전문적인 지식을 전달했다. 대체로 일반적인 내전의 양상으로 서로 치열하게 다투며 협력한 노력의 결과물이다.

더불어 이 책은 편집자 댄 말빈과 데이비드 그로프의 헌신과 동료들의 도움, 특히 킴벌리 클로로스-비어, 캐런 챈즈, 앤절라 콜레트 튜린, 캐런 밴 섀크, 스티브 D. 화이트, 알 위긴스 그리고 캘리포니아 대학 샌터크루즈 캠퍼스의 맥헨리 과학 도서관 사서들의 도움을 받았다.

# 추천 도서

이 목록은 창의성을 다룬 여러 중요한 책 중 일부에 불과하며, 완전한 참고 문헌 목록을 의미하지는 않는다. 관심 있는 독자는 우수한 학술 저널인 《창의성 연구 저널(Creativity Research Journal)》과 《창의적 행동 저널(Journal of Creative Behavior)》도 참조하기를 바란다. 그 밖에 《인본주의 심리학 저널(Journal of Humanistic Psychology)》, 《세계 미래(World Futures)》, 《일반 진화 저널(Journal of General Evolution)》 등에도 창의성에 대한 학술적 논의가 정기적으로 게재되고 있다.

대니얼 골먼, P. 코프먼, 마이클 레이, 《창조적 정신(The Creative Spirit)》, 뉴욕 : 더턴(Dutton), 1992.
창의성과 어린이, 창의성과 일, 창의성과 커뮤니티 등을 다룬 같은 이름의 PBS 시리즈를 책으로 엮은 것. 쉽게 읽히는 대중적인 개요서이다.

로버트 루트번스타인, 《발견 : 과학 지식 최전선에서의 문제 해결을 위한 발명(Discovering : Inventing Solving Problems at the Frontiers of Scientific Knowledge)》, 케임브리지 : 하버드 대학교 출판부(Harvard University Press), 1989.

과학적 발견 과정, 연구, 추측 등 과학적 창의성에 관한 유익한 토론서이다.

로버트 스턴버그, 《창의성의 본질 : 현대 심리학적 관점 (The Nature of Creativity : Contemporary Psychological Perspectives)》, 케임브리지 : 케임브리지 대학교 (Cambridge University), 1988.
스턴버그가 편집한 이 책은 심리학적 관점에서 창의성을 논하는 이론가들의 에세이 모음집이다.

로버트 앤턴 윌슨, 《양자 심리학 : 뇌 소프트웨어가 당신과 당신의 세계를 프로그래밍하는 방법(Quantum Psychology : How Brain Software Programs You and Your World)》, 애리조나주 피닉스 : 뉴 팰컨(New Falcon), 1990.
소설가이자 상징주의 철학자인 로버트 앤턴 윌슨이 정신적·정서적 함정에서 벗어나 좀 더 창의적으로 발전해 가는 방법에 관해 설명한다. 유용한 연습 문제가 실려 있다.

롤로 메이, 《창조의 용기(The Courage to Create)》, 뉴욕 : W. W. 노턴(W. W. Norton), 1975.
실존주의-인본주의 심리학자인 롤로 메이가 창의성에 관해 읽기 쉽게 쓴 책이다. 자기 발견 과정으로서의 용기, 위험 감수, 그리고 창의성의 중요성 등을 이야기한다.

리처드 커니, 《상상력의 물결 : 포스트모던 문화를 향해 (The Wake of Imagination : Toward a Postmodern

Culture)》, 미니애폴리스 : 미네소타 대학교 출판부 (University of Minnesota Press), 1988.

히브리, 그리스, 중세, 근대, 포스트모던 시대로 이어지는 서양 역사에서 전개된 상상력 개념에 관해 논한다. 다소 어렵지만 포스트모더니즘에 관한 가장 유용한 입문서 중 하나이다. 우리가 창의성을 항상 같은 방식으로 생각하지 않음을 보여 주는 역사적·철학적 근거를 제공한다.

마이클 레이, R. 마이어스, 《비즈니스에서의 창의성 (Creativity in Business)》, 뉴욕주 가든시티 : 더블데이 (Doubleday), 1986.

스탠퍼드 대학교에서 비즈니스의 창의성을 가르치는 마이클 레이 교수가 함께 쓴 책이다. 창의적 사고를 비즈니스에 적용하는 다양한 방법을 유용한 팁, 연습 문제와 함께 제시한다.

마크 A. 런코, 루스 리처드, 《뛰어난 창의성, 일상의 창의성, 그리고 건강(Eminent Creativity, Everyday Creativity, and Health)》, 뉴저지주 노우드 : 에이블렉스(Ablex), 1996.

개인과 사회의 창의성과 관련된 건강의 다양한 측면, 그리고 그 둘의 연관성을 보여 주는 에세이 모음집이다.

마크 A. 런코, 앨버트 로버트 S., 《창의성 이론(Theories of Creativity)》, 뉴저지주 뉴베리파크 : 세이지(Sage), 1990.

예술과 과학 분야의 주요 인사들이 창의성에 관한 새로운

이론적 관점을 제시한다. 심리학자 로버트 스턴버그의 연구서와 함께 읽으면 더욱 좋다.

메리 캐서린 베이트슨, 《삶의 구성(Composing a Life)》, 뉴욕 : 플룸(Plume), 1990.
유명 인류학자가 다섯 여성의 창의성을 아름답게 서술한 책이다. 우리의 일상생활에서 창의성이 구현될 수 있다는 관점을 전개한다.

모리스 I. 스타인, 《창작 과정에 관한 일화, 시, 일러스트레이션 : 요점 정리하기(Anecdotes Poems and Illustrations for the Creative Process : Making the Point)》, 뉴욕주 버펄로 : 비얼리(Bearly), 1984.
창의성 연구의 황금기(1950~1965년)를 이끈 모리스 I. 스타인은 이 재미있고 유익한 책에서 창의성의 가장 중요한 몇 가지 차원을 매우 쉽게 설명한다. 일화, 인용문, 연구 결과 등을 통해 창의성을 자극하고 키우는 방법에 대한 팁을 제공한다.

미하이 칙센트미하이, 《몰입 : 최적 경험의 심리학(Flow : The Psychology of Optimal Experience)》, 뉴욕 : 하퍼(Harper), 1990.
칙센트미하이는 이 책에서 최적의 성과 및 창의성과 관련된 '몰입' 상태에 관한 유용한 논의를 제시한다. 미국의 심리학자 매슬로의 '최고의 경험'과 완전히 같지는 않지만, 몰입 상태는 일반적으로 자신의 역량에 맞는 적절한 수준의 도전을 제공하는 작업에 몰두할 때 더 자주 발생한다.

스탠리 크리프너, J. 딜러드, 《꿈 작업 : 창의적인 문제 해결을 위해 꿈을 활용하는 방법(Dreamworking : How to Use Your Dreams for Creative Problem Solving)》, 뉴욕주 버펄로 : 비얼리(Bearly), 1988.

꿈과 창의성의 관계에 대한 포괄적이고 유용한 토론서이다. 창의력을 기르기 위한 연습, 창의력을 키우기 위한 꿈의 이해, 그리고 기존 연구에 대한 포괄적인 내용 등이 담겨 있다.

스티븐 나흐마노비치, 《자유로운 놀이 : 삶과 예술에서의 즉흥 연주(Free Play : Improvisation in Life and Art)》, 로스앤젤레스 : 타처(Tarcher), 1990.

지금까지 문헌에서 거의 주목받지 못하던 즉흥 연주의 본질에 관한 통찰력을 얻을 수 있다.

실바노 아리에티, 《창의성 : 마법의 합성(Creativity : The Magic Synthesis)》, 뉴욕 : 베이직 북스(Basic Books), 1976.

예술과 과학을 통해 창의성을 키우는 방법에 관한 심도 있는 제안서이다. 이론적 성향이 강한 사람들을 위한 좋은 입문서이다.

아서 케스틀러, 《창조의 행위 : 과학과 예술의 의식과 무의식에 관한 연구(The Act of Creation : A Study of the Conscious and Unconscious in Science and Art)》, 뉴욕 : 맥밀런(Macmillan), 1964.

금세기 가장 매혹적인 지성 중 한 사람인 케스틀러가 쓴

창의성에 관한 고전이다. 생물학에서 문학에 이르기까지 방대한 주제를 전직 소설가이자 저널리스트만이 할 수 있는 스타일로 결합해 낸다.

알폰소 몬투오리, 로널드 E. 퍼서, 《사회적 창의성(Social Creativity)》, 뉴저지주 크레스킬 : 햄프턴 프레스(Hampton Press), 1996.

심리학자, 사회학자, 철학자, 예술가 등의 에세이를 포함한 창의성의 사회적 차원에 관한 시리즈이다. 총 4권으로 구성되어 있는데, 1권은 이론적 문제, 2권은 비즈니스의 창의성, 3권은 창의적 커뮤니티와 문화, 그리고 4권은 예술의 창의성을 다룬다.

윌리스 하먼, H. 라인골드, 《창의력 향상 : 획기적인 통찰력을 위한 무의식 해방(Higher Creativity : Liberating the Unconscious for Breakthrough Insights)》, 로스앤젤레스 : 타처(Tarcher), 1984.

초개인적 접근법인 직관, 채널링, 초감각적 지각, 그리고 창의성에 관련된 초자연적 현상을 논한다. 컴퓨터 비유를 통해 마음을 프로그래밍할 수 있는 모델도 제시한다.

제임스 버크, 《우주가 바뀐 날(The Day the Universe Changed)》, 보스턴 : 리틀, 브라운(Little, Brown), 1985.

PBS 시리즈로 제작한 동명의 다큐멘터리를 책으로 엮은 것이다. 버크는 지식과 창의성이 우리 자신과 주변 세계에 대한 우리의 관점을 어떻게 변화시켰는지 이야기한다. 진보의 개념과 과학의 탄생을 포함한 여덟 가지 사례를 다룬다.

제임스 버크, 《커넥션스(Connections)》, 보스턴 : 리틀, 브라운(Little, Brown), 1978.

이 책 역시 PBS 시리즈를 책으로 엮은 것이다. 한 분야의 아이디어를 다른 분야에 적용해 창의적인 제품을 만들어 내는 과정을 보여 주는 이 책에서 버크는 혁신에 중요한 요소인 정신적·사회적·경제적·정치적 연결을 아름답게 보여 준다.

줄리아 캐머런, 《예술가의 길 : 더 높은 창의성을 향한 영적인 길(The Artist's Way : A Spiritual Path to Higher Creativity)》, 로스앤젤레스 : 타처(Tarcher), 1992.

창의력 개발을 위한 12주 과정을 제시하는 워크북. 연습 문제, 과제, 창의력 일기 작성 등 유용한 내용으로 가득한 이 책은 많은 예술가가 애용한다.

캐서린 R. 데이비스, 《간호 실무에서 경험한 창의성의 생생한 사례(The Lived Experience of Creativity in Nursing Practice)》, 뉴욕주 롱아일랜드섬 : 아델피 대학교 (Adelphi University), 1992.

일상적인 의료 환경에서 간호사의 창의적 경험에 관한 흥미로운 분석이다. 간호가 치료에 얼마나 큰 영향을 미치는지 다양한 사례를 통해 검증한다.

프랭크 배런, 데이비드 해링턴, 〈창의성, 지성, 성격 (Creativity, Intelligence, and Personality)〉, 《연례 심리학 리뷰(Annual Review of Psychology)》 32권, 캘리포니아주 팰로앨토 : 연례 리뷰사(Annual Reviews, Inc.), 1981.

《연례 심리학 리뷰》에 실린 이 논문은 창의성, 지능, 성격의 영역 간 연구 및 이론과 관련해 가장 많이 인용된다. 이 주제에 관한 가장 깊이 있는 논문으로 평가받는다.

프랭크 배런,《뿌리 없는 꽃은 없다 : 창의성의 생태학(No Rootless Flower : An Ecology of Creativity)》, 뉴저지주 크레스킬 : 햄프턴 프레스(Hampton Press), 1995.
　생태학적 과정으로서의 창의성에 관해 논하는 이 책은 기존 연구를 요약하고 새로운 방향을 제시한다. 저자가《창의력과 심리 건강(Creativity and Psychological Health)》에서 다룬 다양한 주제를 업데이트했다. 배런의 자서전에 실린 내용도 일부 포함되어 있다.

프랭크 배런,《창의력과 심리 건강(Creativity and Psychological Health)》, 뉴저지주 프린스턴 : D. 반 노스트랜드 사(D. Van Nostrand Co.), 1963. 크리에이티브 교육 재단(Creative Education Foundation)에서 재판, 1991.
　인성 평가 연구소(Institute of Personality Assessment and Research)의 창의성에 관한 심리학적 연구를 자세히 설명한다. 지능, 동기 부여, 개인적 성격 등에 관한 논의가 포함되어 있다.

프랭크 배런,《창의적인 사람과 창의적인 과정(Creative Person and Creative Process)》, 뉴욕 : 홀트, 라인하트, 윈스턴(Holt, Rinehart and Winston), 1969.
　창의적 사고, 경험, 행동 과정, 사람 사이의 잘 알려지지 않은 관계 등을 밝히는 이 책은 읽기 쉬운 대중적인 스타일

로 쓰였다. 특히 교육적·전문적·조직적 적용을 강조한다.

하워드 가드너, 《창조적 마인드 : 프로이트, 아인슈타인, 피카소, 스트라빈스키, 엘리엇, 그레이엄, 간디의 삶을 통해 본 창의성의 해부학(Creating Minds : An Anatomy of Creativity Seen Through the Lives of Freud, Einstein, Picasso, Stravinsky, Eliot, Graham, Ghandi)》, 뉴욕 : 베이직 북스(Basic Books), 1994.

인지 과학자이자 창의성 연구자인 가드너가 자신의 유명한 다중 지능 모델을 이용한 일련의 사례 연구를 통해 창의성의 본질에 관해 논한다.

A. 로센버그, C. R. 하우스먼, 《창의성 질문(The Creativity Question)》, 노스캐롤라이나주 더럼 : 듀크 대학교(Duke University), 1976.

아리스토텔레스와 플라톤부터 프로이트와 융에 이르기까지 철학자와 심리학자들의 창의성에 관한 중요한 이론적 저술 모음집이다. 창의성에 관한 폭넓은 사고와 훌륭한 탐색을 제공한다.

C. 창, 《창의성과 도교 : 중국 철학, 예술 및 문학에 관한 연구(Creativity and Taoism: A Study of Chinese Philosophy, Art and Poetry)》, 뉴욕 : 하퍼 토치북스(Harper Torchbooks), 1963.

다소 어렵지만 매우 가치 있는 이 책에서 철학자 창은 중국의 창의성 개념에 관한 탐구를 통해 독자들에게 창의성과 관련된 깊은 통찰을 제공한다.

D. B., 윌리스, 하워드 E. 그루버, 《일터에서 창의적인 사람들(Creative People at Work)》, 뉴욕 : 옥스퍼드 대학교 출판부(Oxford University Press), 1989.

장 피아제, 아나이스 닌, 찰스 다윈, 윌리엄 워즈워스 등의 사례 연구서. 반복되는 주제, 관심사, 사고방식, 문제 공식화, 업무 패턴 등을 통해 그들의 창의성이 드러나는 구체적인 방식을 보여 준다.

S. 가블릭, 《모더니즘은 실패했는가?(Has Modernism Failed?)》, 뉴욕 : 템스 앤드 허드슨(Thames and Hudson), 1984.

주요 미술 비평가의 예술과 근대/포스트모던 논쟁에 관한 사려 깊은 토론서이다. 개인주의의 역할, 예술의 본질, 신성한 존재의 역할 등 시의적절한 주제를 다룬다. 오늘날 예술가들이 직면한 문제와 잠재력을 이해하는 데 유용하다.

S. 다쓰노, 《일본에서의 창조 : 모방자에서 세계적 수준의 혁신가로(Created in Japan : From Imitators to World-Class Innovators)》, 뉴욕 : 하퍼 비즈니스(Harper Business), 1990.

다쓰노는 창의성에 관한 일본의 이론적 논의와 일본 산업의 창의성 적용 사례를 결합해 설명하면서 미국의 접근 방식과 다른 점을 살펴본다.

# 저작권 허가

1. 글을 써 보는 건 어떨까?

   헨리 밀러의 《헨리 밀러의 글쓰기(Henry Miller on Writing)》에서 발췌. 저작권자의 허가를 받아 게재.

2. 잡문

   페데리코 펠리니의 《펠리니에 관해(Fellini on Fellini)》에서 발췌. 저작권자의 허가를 받아 게재.

3. 인터뷰어

   《포물선(Parabola)》(1988년 봄호)에 실린 패멀라 트래버스의 글을 저작권자의 허가를 받아 게재.

4. 과정이 목적이다

   《댄스 스코프(Dance Scope)》(4권 1호)에 실린 베라 말레티치의 애나 핼프린 인터뷰 글에서 발췌. 저작권자의 허가를 받아 게재.

5. 시의 이름과 본성

   A. E. 하우스먼의 《시의 이름과 본질(The Name and Nature of Poetry)》에서 발췌. 저작권자의 허가를 받아 게재.

6. 멀린에게 보내는 편지들

   라이너 마리아 릴케의 《멀린에게 보내는 편지들 : 1919~1922(Letters to Merline : 1919~1922)》에서 발췌. 저작권자의 허가를 받아 게재.

7. 숲에서 길을 잃다

   캐시 존슨의 《길을 잃다 : 자연주의자의 의미 탐구(On Becoming Lost : A Naturalist's Search for Meaning)》

에서 발췌. 저작권자의 허가를 받아 게재.

8. 위엄 있는 교수란 무엇인가

리처드 파인만과 랠프 레이턴의《파인만 씨, 농담도 잘하시
네!(Surely You're Joking, Mr. Feynman!)》에서 발췌. 저
작권자의 허가를 받아 게재.

9. 스크루드라이버

1992년 4월 공상 과학 잡지《옴니(Omni)》에 실린 캐리 멀
리스 인터뷰 기사에서 발췌. 저작권자의 허가를 받아 게재.

10. 과정을 통해 얻는 것

존 G. 베넷의《창의적 사고(Creative Thinking)》(1989년
제3판)에서 발췌. 베넷 가족의 허가를 받아 게재.

11. 시의 상징

윌리엄 버틀러 예이츠의《에세이와 소개(Essays and
Introductions)》에서 발췌. 저작권자의 허가를 받아 게재.

12. 재미로 만든 천국과 땅

애니 딜러드의《팅커 크리크의 순례자(Pilgrim at Tinker
Creek)》에 실려 있는〈천국과 지옥의 농담(Heaven and
Earth in Jest)〉에서 발췌. 저작권자의 허가를 받아 게재.

13. 프랑켄슈타인의 탄생

메리 셸리의《프랑켄슈타인, 또는 모뎀 프로메테우스
(Frankenstein, Or the Modem Prometheus)》(1816년
초판) 저자 소개에서 발췌.

14. 첫해

카를 구스타프 융의《기억, 꿈, 성찰(Memories, Dreams,
Reflections)》에서 발췌. 저작권자의 허가를 받아 게재.

15. 가시성(可視性)

출판사의 허가를 받아 이탈로 칼비노의《새로운 밀레니
엄을 위한 여섯 가지 메모(Six Memos for the Next
Millennium)》에서 발췌.

16. 말과 사물

    미셸 푸코의 《사물의 질서(The Order of Things)》에서 발췌. 저작권자의 허가를 받아 게재.

17. 색감에 뛰어들라

    매리언 밀너의 《그림을 그릴 수 없음에 대해(On Not Being Able to Paint)》(1957년 제2판)에서 발췌. 저작권자의 허가를 받아 게재.

18. 서식스에서 보낸 저녁 : 자동차 너머로 펼쳐진 모습

    버지니아 울프의 《나방의 죽음과 또 다른 에세이(The Death of the Moth and Other Essays)》에서 발췌. 저작권자의 허가를 받아 게재.

19. 타오스 사막의 끝에서

    메이블 다지 루한의 《타오스 사막의 끝에서(Edge of Taos Desert)》에서 발췌. 저작권자의 허가를 받아 게재.

20. 음악의 모양

    모리스 센닥의 《콜더컷 & Co. : 책과 그림에 대한 노트 (Caldecott & Co. : Notes on Books and Pictures)》에서 발췌. 저작권자의 허가를 받아 게재.

21. 마이아 앤절로의 하루

    캐럴 샬러가 진행한 마이아 앤절로와의 인터뷰를 각색한 것으로, 《선데이 타임스 매거진(The Sunday Times Magazine)》(1987년 12월 27일자)에서 발췌. 저작권자의 허가를 받아 게재.

22. 환등기

    잉마르 베리만의 《매직 랜턴(The Magic Lantern)》에서 발췌. 저작권자의 허가를 받아 게재.

23. 두 번째 줄

    시드니 베케트의 《부드럽게 다루기(Treat It Gentle)》에서 발췌. 시드니 베케트의 허가를 받아 게재.

24. 극작가가 혼자서 창작한다는 말은 정말 소설 같은 소리
일까?
토니 쿠슈너의 희곡 〈미국의 천사들(Angels in America)〉
의 2부 '페레스트로이카(Perestroika)'를 각색한 내용. 저
작권자의 허가를 받아 게재.

25. 오디세이
어빙 오일의 《치유하는 마음(The Healing Mind)》에서 발
췌. 저작권자의 허가를 받아 게재.

26. 언어의 마법
조지프 브루차크의 《이런 방식으로 살아남기 : 아메리칸 인
디언 시인과의 대화(Survival This Way : Conversations
with American Indian Poets)》에서 발췌한 것으로, 조지
프 브루차크가 N. 스콧 모머데이와 인터뷰한 내용. 저작권
자의 허가를 받아 게재.

27. 왜 월드 뮤직인가?
《전 지구 검토(Whole Earth Review)》(1993년 봄호)에서
발췌. 저작권자의 허가를 받아 게재.

28. 광고 대행사를 운영하는 방법
데이비드 오길비의 《어느 광고인의 고백(Confessions of
an Advertising Man)》에서 발췌. 저작권자의 허가를 받아
게재.

29. 해부학
《레오나르도 다빈치의 문학 작품(The Literary Works of
Leonardo da Vinci)》에서 발췌. 원본 원고(1939년 2판)
를 편집한 옥스퍼드 대학교 출판부 허가를 받아 게재.

30. 교향곡 작곡하기
표트르 일리치 차이콥스키의 《표트르 일리치 차이콥
스키의 삶과 편지(The Life & Letters of Peter Ilich
Tchaikovsky)》(1906년)에서 발췌.

31. 오르페우스의 기원

    존 치아디가 편집한《중세기 미국 시인들(Mid-Century American Poets)》에서 발췌. 저작권자의 허가를 받아 게재.

32. 음악의 시학

    이고르 스트라빈스키의 《음악의 시학(The Poetics of Music)》에서 발췌. 저작권자의 허가를 받아 게재.

33. 음악에 관한 모든 것

    프랭크 자파의 《진짜 프랭크 자파의 책(The Real Frank Zappa Book)》에서 발췌. 저작권자의 허가를 받아 게재.

34. 궁술이라는 예술의 참선

    오이겐 헤리겔의 《궁술의 선(Zen in the Art of Archery)》에서 발췌. 저작권자의 허가를 받아 게재.

35. 창조의 어머니의 울부짖음

    이사도라 덩컨의 《내 인생(My Life)》에서 발췌. 저작권자의 허가를 받아 게재.

36. 광기에 대한 허가

    에드워드 드 그라치아의 《소녀들은 어디에서나 뒤로 기대어 앉는다(Girls Lean Back Everywhere)》에 실린 캐런 핀리와의 인터뷰 글에서 발췌. 저작권자의 허가를 받아 게재.

37. 과거의 교훈

    로런스 올리비에의 《연기에 관해(On Acting)》에서 발췌. 저작권자의 허가를 받아 게재.

38. 창조의 신화

    《코모션 인터내셔널(Komotion International)》에 실린 글을 맷 캘러핸의 허가를 받아 게재.

39. 여자 낚시꾼의 딸

    어슐러 K. 르 귄의 《세계의 끝에서 춤추기(Dancing at the Edge of the World)》에서 발췌. 저작권자의 허가를 받아 게재.

**데이비드 오길비**(1911~1999) : 영국의 저명한 광고 전문가. 《어느 광고인의 고백(Confessions of an Advertising Man)》, 《피, 두뇌 그리고 맥주(Blood, Brains and Beer)》, 《오길비의 광고학(Ogilvy on Advertising)》 등을 저술했다. 광고 명예의 전당에 올랐다.

**라이너 마리아 릴케**(1875~1926) : 독일어와 프랑스어로 산문과 운문을 다작한 작가이다. 주요 작품으로는 《말테의 수기(The Notebook of Malte Laurids Brigge)》, 《오르페우스에게 바치는 소네트(Sonnets to Orpheus)》, 《두이노의 비가(Duino Elegies)》, 《젊은 시인에게 보내는 편지(Letters to a Young Poet)》 등이 있다.

**레오나르도 다빈치**(1452~1519) : 이탈리아의 화가, 조각가, 음악가, 건축가, 엔지니어, 철학자이자 르네상스의 모범적인 인물. 그의 원고에는 놀라운 과학적 직관이 드러나 있다. 가장 유명한 그림은 〈모나리자(Mona Lisa)〉와 〈최후의 만찬(The Last Supper)〉이다.

**로런스 올리비에**(1907~1989) : 영국의 배우, 영화감독, 제작자. 셰익스피어 작품 연기의 대가로 일컬어진다. 에미상을 세 번 받았고, 1948년 〈햄릿(Hamlet)〉으로 아카데미 남우주연상을, 1955년 〈리처드 3세(Richard III)〉로 영국 아카데미상을, 1978년 아카데미 특별상을 받았다.

**리처드 파인만**(1918~1988) : 노벨 물리학상을 받은 물리학자로, 물리적 문제를 단순하게 해석한 것으로 유명하다. 간단한 그래픽을 사용해 양자 전기 역학 이론에 기여했으며, 물리학 기초 과정을 다룬 《파인만의 물리학 강의(The Feynman Lectures on Physics)》로 유명하다. 얼음물 한 잔에 O링(O-ring)을 담가 챌린저호 추락 사고의 원인을 설명하기도 했다.

**마이아 앤절로**(1928~2014) : 시인이자 소설가. 《나는 갇힌 새가 노래하는 이유를 안다(I Know Why the Caged Bird Sings)》, 《그래도 나는 일어난다(And Still I Rise)》, 《나는 움직이지 않으리(I Shall Not Be Moved)》 등 찬사를 받은 작품이 많다. 1993년 윌리엄 J. 클린턴 대통령 취임식에서 낭송한 〈아침의 맥박 : 취임 시(On the Pulse of the Morning : The Inaugural Poem)〉 녹음으로 그래미상을 받기도 했다.

**매리언 밀너**(1900~1998) : 정신 분석가이자 예술, 지능, 심리 치료에 관한 수많은 책을 썼다. 유명한 책으로는 《그림을 그릴 수 없음에 대해(On Not Being Able to Paint)》, 《자기만의 삶(Life of One's Own)》 등이 있다.

**맷 캘러핸**(1954~　) : 밴드 와일드 부케(Wild Bouquet)의 리더이자 음악가이며 작가. 샌프란시스코 예술가 집단 코모션(Komotion)의 공동 설립자이기도 하다. 1980년대 말과 1990년대 초에 호평을 받은 밴드 루터스(Looters)와 함께 작업한 것으로 알려져 있다.

**메리 셸리**(1797~1851) : 소설, 시, 단편 소설, 희곡 등을 쓴 작가이자 문학 비평가. 남편 퍼시 셸리의 전집 편집자이

기도 했다. 환상적이면서도 악몽 같은 소설 《프랑켄슈타인, 또는 모뎀 프로메테우스(Frankenstein, Or the Modem Prometheus)》로 유명하다.

**메이블 다지 루한**(1879~1962) : 작가이자 예술 후원자였다. 뉴욕과 뉴멕시코 타오스에 살롱을 설립해 지적 담론을 장려한 것으로 유명하다. 《친밀한 회고록(Intimate Memoirs)》 4권에 이러한 미국 남서부에서의 경험을 생생하게 묘사해 놓았다.

**모리스 센닥**(1928~2012) : 100권이 넘는 어린이책 작가이자 삽화가이다. 무대와 영화 제작을 위한 세트 및 의상 디자이너로도 활동했다. 뉴욕 타임스 최우수 그림책상, 콜더컷상, 아메리칸 북 어워드, 한스 크리스티안 안데르센 국제 메달 등을 수상했다. 가장 유명한 작품은 《야생의 생물들이 있는 곳(Where the Wild Things Are)》이다.

**뮤리얼 루카이저**(1913~1980) : 시집 여러 권과 중요한 전기인 《윌러드 기브스 : 미국의 천재(Willard Gibbs : American Genius)》, 어린이를 위한 많은 책을 집필한 작가. 그녀의 시집은 신화적이면서도 개인적인 내용을 다루는 한편, 미국과 전 세계의 경제적·정치적 불의에 항의하는 목소리도 담겨 있다.

**미셸 푸코**(1926~1984) : 프랑스의 철학자, 사회학자, 언어학자. 《광기와 문명(Madness and Civilization)》, 《사물의 질서(The Order of Things)》, 《감시와 처벌(Discipline and Punish)》, 《성의 역사(The History of Sexuality)》 등에서 관계의 권력에 관해 분석한다.

**버지니아 울프**(1882~1941) : 영국의 소설가, 수필가, 전기 작가. 페미니즘 수필집인 《자기만의 방(A Room of One's Own)》과 소설 《파도(The Waves)》, 《등대로(To the Lighthouse)》, 《올랜도(Orlando)》 등이 있다.

**브라이언 이노**(1948~    ) : 뮤지션이자 프로듀서, 철학자이다. 록시 뮤직(Roxy Music) 밴드를 공동 창립했다. 솔로 앨범으로는 〈토킹 타이거 마운틴(Taking Tiger Mountain)〉, 〈디스크리트 뮤직(Discreet Music)〉, 〈뮤직 포 에어포츠(Music for Airports)〉 등이 있다. 데이비드 번, 더 토크 잉 헤즈, U2의 인기 앨범을 제작했으며, 최근에는 반자서전인 《1년(A Year)》을 출간하기도 했다.

**시드니 베케트**(1897~1959) : 아프리카계 미국인 재즈 음악가. 소프라노 색소폰의 거장으로, '노트 벤딩(note bending : 음의 높낮이를 바꾸는 음악적 기법-옮긴이)'을 사용하는 데 영향을 미쳤다. 재즈 그룹인 서던 싱크페이터드 오케스트라(Southern Syncopated Orchestra)와 함께 유럽 순회공연을 펼쳤고, 1938년 〈서머타임(Summertime)〉을 녹음해 미국에서 큰 인기를 얻었으며, 브로드웨이에도 출연했다. 후에는 프랑스로 이사했다.

**애나 핼프린**(1920~2021) : 무용가이자 안무가, 작가. 샌프란시스코 댄서 워크숍과 마린 댄스 협동조합을 설립했으며, 타말파 연구소를 이끌고 《임펄스(Impulse)》 잡지를 창간했다. 1970년 구겐하임상을 받았다. 이사도라 덩컨 명예의 전당에 올랐다.

**애니 딜러드**(1945~    ) : 소설가, 수필가, 회고록 작가. 저서로는 《기도 바퀴 티켓(Tickets for a Prayer Wheel)》,

《홀리 더 펌(Holy the Firm)》,《소설로 살기(Living by Fiction)》,《돌에게 말하는 법 가르치기(Teaching a Stone to Talk)》,《중국 작가와의 만남(Encounters with Chinese Writers)》,《창조적 글쓰기(The Writing Life)》 등이 있다. 《팅커 크리크의 순례자(Pilgrim at Tinker Creek)》로 퓰리처상을 받았다.

**어빙 오일**(1925~     ) : 의사이자 《치유하는 마음(The Healing Mind)》,《새로운 미국 의학 쇼 : 치유의 연관성 발견하기(New American Medicine Show : Discovering the Healing Connection)》의 저자이기도 하다.

**어슐러 K. 르 귄**(1929~2018) : 소설, 에세이, 시나리오, 시, 단편 소설을 집필한 작가.《어스시의 마법사(A Wizard of Earthsea)》,《어둠의 왼손(The Left Hand of Darkness)》 등 공상 과학 작품으로 유명하다. 휴고상, 간달프상, 카프카상, 1972년 전미도서상 등을 수상했다.

**오이겐 헤리겔**(1884~1955) : 엄격한 궁술 수련을 통해 선불교 신비주의에 접근한 독일 출신의 도쿄대 철학과 교수였다. 자신의 경험을 서양 독자들에게 들려주기 위해《궁술의 선(Zen in the Art of Archery)》,《선의 방법(The method of Zen)》 등을 썼다.

**윌리엄 버틀러 예이츠**(1865~1939) : 시인이자 극작가이며 아일랜드의 애국자였다. 노벨 문학상을 받은 그는 트리니티 칼리지와 퀸스 대학교, 옥스퍼드 대학교, 케임브리지 대학교에서 명예 박사 학위를 취득했다. 더블린에 유명한 아베이 극장을 세웠고, 그곳에서 수많은 희곡이 공연되었다.《캐슬린 백작 부인(The Countess Kathleen)》과《타워(The

Tower)》가 특히 유명하다.

**이고르 스트라빈스키**(1882~1971) : 러시아의 발레·오페라·영화 음악 작곡가. 20세기 중요한 작곡가 중 한 사람으로 꼽힌다. 발레 〈불새(The Firebird)〉의 음악 작곡으로 처음 알려졌으며, 폭동을 불러일으킨 〈봄의 제의(Rite of Spring)〉에서 프로듀서 디아길레프와 협업하면서 유명해졌다. 1939년 하버드 대학교에서 석좌 교수를 지냈으며, 1942년 《음악의 시학(The Poetics of Music)》을 출간했다.

**이사도라 덩컨**(1878~1927) : 현대 무용의 선구자인 그녀는 해석 무용을 창작 예술의 지위로 끌어올린 최초의 무용가 중 한 사람으로 꼽힌다. 독일, 러시아, 미국에 무용 학교를 세웠다. 이사도라 덩컨 명예의 전당은 그녀를 기리기 위해 설립되었다.

**이탈로 칼비노**(1923~1985) : 박식하고 상상력이 풍부한 이탈리아의 소설가이자 에세이스트. 과학, 형이상학, 환상적인 이미지의 영감을 받아 많은 작품을 썼다. 《코스미코믹스(Cosmicomics)》와 《교차된 운명의 성(The Castle of Crossed Destinies)》이 특히 유명하다. 비아레조상, 바구타상, 베이용상 등 여러 상을 받았다.

**잉마르 베리만**(1918~2007) : 스웨덴의 영화감독이자 극작가, 연극 제작자. 영화 〈제7의 봉인(The Seventh Seal)〉, 〈산딸기(Wild Strawberries)〉, 〈마술 피리(The Magic Flute)〉 등으로 세계적인 성공을 거두었다. 전미 영화 비평가 협회 최우수 감독상, 루이지 피란델로 국제 연극상, 스웨덴 아카데미 금메달, 유럽 영화상, 소닝상, 프리미엄 임페리얼상(일본) 등 수많은 상을 받았다.

**존 G. 베넷**(1897~1974) : 4권으로 이루어진《드라마틱한 우주(The Dramatic Universe)》시리즈를 저술한 영국의 철학자. 평생 교육 국제 아카데미(International Academy of Continuous Education)를 통해 신비주의 철학자 구르지예프의 사상을 전파했으며,《구르지예프 : 새로운 세계 만들기(Gurdjieff : Making a New World)》를 출간하기도 했다.

**카를 구스타프 융**(1875~1961) : 1913년《무의식의 심리학(Psychology of the Unconscious)》이 출간될 때까지 프로이트와 공동 연구한 스위스 정신과 의사였다. 심리 유형, 꿈 분석, 민족학, 비교 종교, 원형 및 집단 무의식에 관한 이론으로 유명하다.

**캐런 핀리**(1956~　) : 도발적인 비주얼 및 퍼포먼스 아티스트이다. 앨범을 녹음하고 영화에도 출연했다.《충격 치료(Shock Treatment)》의 저자이자 일러스트레이터이기도 하다.

**캐리 멀리스**(1944~2019) : 매우 유용한 생화학 도구인 중합 효소 연쇄 반응(PCR)을 발명한 공로로 1993년 노벨 화학상을 받은 창의적인 생화학자이다.

**캐시 존슨**(1942~　) : 작가이자 예술가이며, 저서로는《길을 잃다 : 자연주의자의 의미 탐구(On Becoming Lost : A Naturalist's Search for Meaning)》,《자연주의자의 오두막(The Naturalist's Cabin)》등이 있다. 미주리주에서 출판사 그래픽/파인 아츠(Graphics/Fine Arts)를 운영한다.

**토니 쿠슈너**〈1956~　) : 〈미국의 천사들(Angels in America)〉로 1993년 퓰리처상 드라마 부문과 1993년,

1994년 토니상 최우수 희곡상을 받았다.

**패멀라 트래버스**(1906~1996) : 소설가이자 수필가. 어린이책 시리즈인 《메리 포핀스(Mary Poppins)》의 창작자로 널리 알려져 있다.

**페데리코 펠리니**(1920~1993) : 20세기 가장 영향력 있는 영화감독 중 한 사람으로 꼽히며 널리 추앙받고 있다. 초기에 이탈리아 네오리얼리즘(가난한 계층과 노동 계층을 배경으로 한 이야기를 특징으로 하는 영화 운동-옮긴이)의 일원이었다. 초현실적인 상상력으로 유명한 그는 〈길(La Strada)〉, 〈8과 ½〉, 〈카비리아의 밤(Le notti di Cabiria)〉으로 오스카상을, 〈달콤한 인생(La Dolce Vita)〉으로 칸 영화제 황금종려상을, 〈8과 ½〉로 모스크바 국제 영화제에서 최고상을 받았다.

**표트르 일리치 차이콥스키**(1840~1893) : 19세기의 대표적인 교향곡 작곡가이자 클래식 발레 음악 작곡가. 〈백조의 호수(Swan Lake)〉, 〈잠자는 숲속의 미녀(Sleeping Beauty)〉, 〈호두까기 인형(Nutcracker)〉 등을 작곡했다. 특히 교향곡 제6번 〈비창(Pathétique)〉으로 유명하다.

**프랭크 자파**(1940~1993) : 두웝, 재즈, 블루스, 그리고 스트라빈스키와 바레즈, 베베른의 현대 교향곡에서 영감을 얻어 다양한 작품을 남긴 반체제적 음악가, 작곡가, 프로듀서. 〈노란 눈은 먹지 마(Don't Eat the Yellow Snow)〉, 〈댄신 풀(Dancin' Fool)〉, 〈밸리 걸스(Valley Girls)〉 등으로 팝 차트를 강타했지만, 록과 오케스트라 음악에서 매우 도전적인 작곡, 혁신적인 기타 연주, 경건한 가사로 더 잘 알려져 있다.

**헨리 밀러**(1891~1980) : 미국의 작가. 저서로는《북회귀선(Tropic of Cancer)》,《남회귀선(Tropic of Capricorn)》,《장밋빛 십자가(Rosy Crucifixion)》,《블랙 스프링(Black Spring)》,《우주적 눈(The Cosmological Eye)》,《마음의 지혜(The Wisdom of the Heart)》,《햄릿 : 철학적 서신(Hamlet : A Philosophic Correspondence)》 등이 있다. 간혹 삶에 대한 노골적인 묘사로 도덕적 비난을 받기도 했다.

**A. E. 하우스먼**(1859~1936) : 영국의 고전학자이자 시인. 유니버시티 칼리지 런던과 케임브리지 대학교의 라틴어 교수로 재직했다. 시집《슈롭셔의 젊은이(A Shropshire Lad)》,《마지막 시(Last Poems)》 등으로 유명하다. 케임브리지 대학교의 강의 내용을《시의 이름과 본질(The Name and Nature of Poetry)》에 담았다.

**N. 스콧 모머데이**(1934~2024) : 아메리칸 인디언 작가이자 애리조나 대학교에서 영어를 가르친 교수였다. 시〈곰(The Bear)〉으로 미국 시인 아카데미상을, 소설《새벽으로 만든 집(House Made of Dawn)》으로 퓰리처상을 받았다.

크리에이티브의 시간들
프랭크 배런 엮음 / 김나연 옮김

초판 1쇄 발행 2025년 4월 5일
교정·교열 신윤덕
디자인 김미연
제작 세걸음
펴낸이 박세원
펴낸곳 ㅇㅣㅂㅣ
출판 등록 2020-000159(2020년 6월 17일)
주소 서울시 종로구 창덕궁4길 4-1. 401호
전화 010-3276-2047 / 팩스 0504-227-2047
전자우편 2b-books@naver.com
블로그 https://blog.naver.com/2b-books
인스타그램 @ether2bbooks

ISBN 979-11-991552-0-6 (03600)